U0115387

藝文采風

李安電影美學

汪開慶　劉婕妤　著

自序

美在意象——葉朗

美在境界——王國維

美是有意味的形式——克萊爾・貝爾

美不自美，因人而彰——〔唐〕柳宗元

美是自由的象徵——高爾泰

……

　　古今中外，大師小傳，每個人都想給美來一個確定的意義，可是我想說的是，美是未知的、美是動態的，美就在兩難之間。

　　李安被認為是目前國際最重要的導演之一，他以「父親三部曲」——《推手》、《喜宴》、《飲食男女》走向國際影壇，從此開始了他衝擊好萊塢的電影歷程，並先後導演了《與魔鬼同行》、《理性與感性》、《冰風暴》、《綠巨人》、《臥虎藏龍》、《斷背山》、《色・戒》、《胡士托風波》、《少年 Pi 的奇幻漂流》、《比利・林恩的中場戰事》、《雙子殺手》等影片。每一部電影的推出都引起全世界的關注，並獲得了國內、國際電影節一系列的重要獎項，而李安電影的最大特色就是他的電影結構中有「兩難」，並且從「兩難」到「未知」，「兩難結構」和「未知結構」幾乎貫穿著李安導演的每一部電影。

　　我們先來看看網路上流傳這樣一句話：「其實每個導演一生只拍了一部電影，他所有的作品只是對處女作的模仿和改良。」

　　李安就是這樣的一名導演，從一九九一第一部電影《推手》開

始，到二〇一九年《雙子殺手》結束，總共拍攝了十四部電影，他的每一部電影都是對《推手》的模仿和改良，而《推手》的美學就在動靜之間的兩難。「兩難」不僅是《推手》主題，也是李安在以後所有的電影中的完善和補充。

《推手》（1991年）：電影中的父親和兒媳婦，一個是來自中國首都北京退休的太極拳教練，一個是整天在家敲打著鍵盤寫作的美國媳婦，生活在一個屋簷下。一個要吃中餐，一個要吃西餐，兩難。語言不通，在生活習性上有諸多差異，兒子夾在媳婦和父親之間，兩難。兩難的結果導致父親離家出走，來到華人街的餐館裡洗盤子，可是畢竟是七十多歲的老人，手腳不麻利，遭到老闆的指責，何去何從，兩難。

《喜宴》（1993年）：一心想讓兒子傳宗接代的中國父母來到美國，而父親卻意外地發現在美國留學的的兒子高偉同竟然是同性戀，兩難。兒子更是兩難，離不開同居多年的男友，又怕父母親知道，只好臨時請來一個冒牌的媳婦舉辦婚禮。而這位來自大陸的冒牌媳婦的是個畫家，早就喜歡上高偉同，但是她又明明知道高偉同是個同性戀，兩難。

《飲食男女》（1994年）：退休的廚師父親每天做很多好吃的給三個女兒，但三個女兒還是各有心事，都不買老爸的帳，而他自己沒有味覺。失去老伴多年，該為自己老年著想，難道就這樣一直下去，這是老朱的兩難。

以上三部電影被稱為李安的「父親三部曲」，是李安最早的電影，而這三部電影雖然貫穿著「兩難」，但是電影的結尾「兩難」都得到了解決，按李安自己的說法，通過這三部電影把父親送走啦，並且父親都有一個好的歸宿。

《推手》的結尾，兒子在公寓城給父親買了一個單間，並且在自

己的家中給父親留下一間房，以便父親在節假日的時候可以回來暫
住；《喜宴》中的父親瞞著母親，給兒子的男友留下一份禮金，希望
他們之間能夠好好照顧。而兒子和男友最終決定，留下女畫家，並留
下她肚子裡的孩子，三人共同撫養。《飲食男女》中的父親最終選擇
自己的愛情，安排好了自己的未來生活。送走「父親」之後，李安的
電影進一步從東西方文化中對「兩難」進行完善和補充。

《理性與感性》（1995年）：從字面上來看就是兩難，理性與感
性，要理智還是情感？要情感還是要理智？這也是原著中的思想，不
僅兩難，更是未知，整部電影就是在這兩難中不斷推進走向未知。

《冰風暴》（1997年）：家是電影的主題，家也有缺點，但是，家
人之間有相濡以沫的凝聚力。在那個開放的年代，你被鼓勵背叛、任
性而為，長期生活在一起的夫妻互相厭倦，人們逐漸從「以家庭為中
心」轉變為「以自我為中心」，主角們出於本性，不得不保守善良，
維繫家庭，重新思辨出軌，兩難。李安在最後的結尾中，安排孩子看
到在火車站接他的家人時，即使當時冰天雪地，但整個家庭卻仍能感
到一絲的暖意，使兩難出現希望，但是這美好的願望最終能夠解決家
庭的問題嗎？未知。

《與魔鬼共騎》（1999年）：這是一個發生在美國南北戰爭中的故
事，李安用含蓄、細膩的手法講述了一段在戰爭背景下的盪氣迴腸的
愛情故事。影片聚焦於主人公的情感糾葛和成長史，著重表現人物內
心更深層的矛盾與困境，並且用東方視角去探討西方世界的制度，理
性地對美國歷史進行了分析和對下西方政治體制進行了批判。

《臥虎藏龍》（2000年）：臥虎藏龍，指未被發現的人才或隱藏不
露的人才，電影一開始，李慕白就決定要退出恩恩怨怨的江湖，當遇
到玉嬌龍咄咄逼人的姿態時，是真的退出還是再現江湖？兩難。面對
相愛多年的師妹俞秀蓮，說也說不出口，兩難，直到臨死前才吞吞吐

吐說出:「寧願做野鬼,也不願做孤魂」。而玉嬌龍和羅小虎的愛情也是兩難:「我愛你,但是不能嫁給你」。

《綠巨人浩克》(2003年):塑造了一個以「綠巨人浩克」為代表的超級英雄形象,影片聚焦於兩個受到傷害而變得極端、偏激,以自我為中心的大孩子的兩難與矛盾,「綠巨人浩克」既是一個超級英雄,又是一個巨型怪獸,具有強烈的理想色彩。

《斷背山》(2005年):鄉村牛仔的同性愛情故事。傑克與恩尼斯之間擦出了愛情火花,悄然產生了真實的戀情。但是,傑克與恩尼斯已經各自訂婚,而且他的第一個孩子—女兒瑪蒂爾達已經出生,時隔多年,他們的愛仍然存在。「其實,每個人心底都有一座「斷背山」,有人正想回去,但有人永遠也回不去了。」電影由兩難走向未知。

《色·戒》(2007年):色·戒,中間是一點,色戒之間的關係是平衡關係,要色還是要戒,兩難。張愛玲在寫這篇小說的時候,也是兩難,前後修改長達幾十年,這是她對自己愛情的兩難。李安準確地撲捉到張愛玲內心的「兩難」,並把這種「兩難結構」準確地表達在自己的電影中。如果說《色·戒》是李安「兩難結構」高峰的話,那麼他把人性最原始、最本能的性欲同政治性、社會性、道德性進行徹底的對立,而這種對立是永遠存在的、是無法解決的、是永遠未知的。

《胡士托風波》(2009年):這是一個關於騷動、音樂會與人生的真實故事,從而表達一個永恆的主題:音樂創造愛與和平。影片聚焦於家庭關係與個人成長,用喜劇的形式解構歷史,通過表現一個家庭的破裂與重生來剖析西方的伍德斯托克精神。

《少年 Pi 的奇幻漂流》(2012年):少年 Pi 遭遇了一場海難,與一只孟加拉虎在同一艘救生船上相處了二二七天,在此過程中,人與虎之間建立了一種奇妙的關係,並最終獲得重生。Pi 從小生活在一個壓抑的家庭中,父親是威嚴父權的代表,而母親是以一個被壓抑的女

性形象出現的，Pi 才不得不尋求宗教的幫助。在以「宗教和信仰」為代表的母題中，影片呈現出強烈的哲學色彩。

《比利・林恩的中場戰事》（2016年）：這是一個關於少年與成長的故事。比利・林恩的成長過程付出了慘烈的代價，在他失去摯愛後開始直面死亡本身，最終實現對戰爭的反思、對榮譽的質疑、對信仰的追尋和對生存意義的探索，凸顯了「愛與和平」的主題。

《雙子殺手》（2019年）：用一個克隆人打真實人的故事表達出對於「人」的探討：人的矛盾、痛苦及其困惑，都來自每一個人與「自我」之間的關係。作品聚焦於「父子關係」，通過善——惡之間的對立來表達懲惡揚善的價值觀，書寫了理想狀態中的父子關係，從而對「自我」產生更加理性、清醒的認識。

兩難不分中西，不分古今，不分種族，有人的地方就有兩難，這是作為一個人的生命體的宿命。當美學還在爭論主觀、客觀、主觀和客觀的同一以及社會性的時候，「美在兩難」跳出了爭論，回到了心靈哲學的世界，從漢字上下結構來看，上為音，下為心，「意」就是來自心靈的聲音。

接下來，我想通過李安每一部電影的「兩難」結構進行分析，來表明真正的美不分國界，不分種族，不分時間和空間，美是共同的，這個共同點就是美在意象，美在兩難之間。

目次

「兩難」與「未知」

　　從一九九一年到二〇一九年，李安共導演了十四部電影：《推手》、《喜宴》、《飲食男女》、《與魔鬼同行》、《胡士托風波》、《冰風暴》、《綠巨人》、《臥虎藏龍》、《斷背山》、《色·戒》、《胡士托風波》、《少年 Pi 的奇幻漂流》、《比利·林恩的中場戰事》、《雙子殺手》等。而李安作品中的「兩難」結構幾乎貫穿著李安導演的每一部電影。

一　兩難結構：話語的緣起及其實質

　　余秋雨先生曾講到：《紅樓夢》的偉大就在於作品中包含著很多「兩難結構」。《紅樓夢》、《李爾王》、《西廂記》、《竇娥冤》等重要的做品皆為如此。余秋雨先生在《藝術創作論》一書中，對兩難這一概念進行了解釋，他認為這是人類向未知領域探索過程中由「理性能力帶來的非理性現象」。[1]

　　戲劇和文學都是講究結構的。也就是說，任何一部偉大的作品之所以偉大、任何一個作家之所以偉大，很重要的一點就在於他的作品寫出了人類所共同的、終極的悲劇宿命。余秋雨先生把它概括為作品背後所應該具有的「兩難結構」。對於作家來說，你要成為偉大的作家，使你的作品能夠具有永恆的藝術魅力，很重要的一點就是要注意在寫作當中把握住你的作品，要有背後的、潛藏的兩難結構。而作為

1　余秋雨：《藝術創作論》（上海：上海教育出版社，2005年），頁83。

一個讀者，我們怎麼樣才能夠做一個夠格的藝術欣賞者呢？就是要有本事讀出潛藏在作品背後的兩難結構，這樣的話你才能夠成為偉大的讀者。偉大的讀者多了，也就可能會「逼迫」作家寫出偉大的作品來。以上內容是余秋雨先生在中央電視臺《百家講壇》一次演講中提出的。

電影離不開戲劇，更離不來文學，現在我們具體來看看李安電影中的「兩難」與「未知」。《推手》中的父親老朱退休後從北京來到美國，與美國媳婦瑪莎生活在一起，由於語言和飲食、生活習慣上的巨大不同，產生了矛盾、衝突，二者間的巨大差異似使得老朱和瑪莎處於「兩難」的處境；而兒子朱曉生夾在父親與妻子之間，更是「兩難」。《喜宴》中的父母一心想要獨自結婚生子、傳宗接代，卻發現兒子高偉同竟然是同性戀，兩難；而高偉同為了應付父母，又不忍心離開交往多年的男友，只得「形婚」，更是兩難。《飲食男女》儘管逐漸失去味覺，但還是每週都給自己的三個女兒做上一桌豐盛的飯菜，女兒卻並不買帳，在這種新舊思想的衝突下，老朱與三個女兒都處於「兩難」的境地。《推手》、《喜宴》、《飲食男女》被稱為李安的「父親三部曲」，從「父親三部曲」之後，李安的電影從「兩難」逐漸走向了「未知」。《理性與感性》不管是從字面理解上還是作品的主題思想上，都是「兩難」，但理智與情感之間如何取捨，李安並沒有給出答案，因此，《理性與感性》標誌著從「兩難」到「未知」。《冰風暴》中的夫妻早已同床異夢，但不得不維護家庭表面的平靜，兩難，但這種方式真的能讓家庭幸福嗎？未知。《臥虎藏龍》中的李慕白開始便想退出江湖，卻不得不一次次地出山，兩難；李慕白與俞秀蓮、玉嬌龍和羅小虎的愛而不得，更是兩難。《斷背山》中的傑克與恩尼斯彼此深愛著對方，但迫於世俗的壓力不得不娶妻生子，兩難。《色·戒》中的王佳芝本來要行刺易先生，卻在執行人物的過程中愛上了易先生，

最終放走了他，兩難。《比利‧林恩的中場戰事》中的比利‧林恩在戰爭中的出色表現，成為了國家的英雄，但戰爭給他帶來的傷害卻成為其揮之不散的陰影，使得比利‧林恩的內心充滿了矛盾與痛苦，兩難；但這種兩難如何解決？未知。

二　兩難結構：理論定義及其與藝術的關聯

兩難結構至今沒有一個確切的定義，從緣起性方面來說，電影中的兩難結構的塑造有兩個背景：一是文學，一是戲劇，而它們的根源來自哲學。

如果說哲學是思考人生，那麼文學和戲劇以及藝術就是思考後的表達。「我們從哪里來？又到哪里去？」、「是先有蛋還是先有雞？」、「先有物質還是先有精神？」……從兩難到未知，是哲學的終結命題，而藝術家們用不同的題材、不同的年代、不同的人物、不同的文化背景來闡釋這個永恆的命題，在不斷的闡釋中體現出兩難結構的種種屬性。

（一）兩難結構的多面性

多數藝術作品只能表現人和生活被切割的單方面，偉大的作品，它要表現出人和生活複雜的多層面。兩難結構就表現了人和人生複雜的多面性，只有兩難才能使人類感到生活本身的豐富和我們容易捲入的可能性。在偉大的作品裡，你突然發現人生的整體構架當中有一些問題確實是無法簡單找到結論的，在未知當中，觸摸到偉大。這是兩難結構的第一個魅力所在。

（二）兩難結構的思考性

兩難結構的第二個方面的魅力就是：只有這樣的作品才帶有思考的品性。黑格爾講過，在審美過程當中，思考也是快感。對作者來說，你能引導讀者思考其實是種快感。思考不是一種負累，思考不是負擔。一個作品能夠讓觀眾、讓讀者進行思考的話，是一種快感。如果你提出問題、你展開問題、你又解決了問題，讀者就沒了什麼思考，只有期待，期待著你趕快把結論拿出來。期待也是文學審美的一個方面，但是這個方面層次比較低，我們在研究閱讀心理學和觀眾心理學的時候、在講人類的審美層次的時候，引起觀眾的期待叫淺層的審美機制的調動，深層的審美機制就是思考。思考不只是在看的過程當中思考，是看完以後還在思考。

（三）兩難結構的永恆性

永恆性之所以永恆，就是由於它是兩難、由於它是未知，它永遠得不出結論。沒有結論使之永恆，它的魅力在於它永遠得不出結論。一個永恆的作品之所以永恆，就在於它永遠沒有結論，「每代人都進入思考，每代人都得不到結論」。

以上三個屬性是通過余秋雨先生的講演整理出來的。余秋雨除了提出兩難結構的三個屬性以外，還舉例提到了《老人與海》、《紅樓夢》、《李爾王》、《竇娥冤》、《西廂記》的結構，另外，我們還可以從其他的作品中體驗到「兩難結構」。

我們來看看錢鍾書先生的《圍城》。錢鍾書先生的《圍城》不僅告訴我們生活的多面性，而且給我們留下了永遠也解不開的困境：「城裡的人想出來，城外的人想進去」、「離了婚的人想離婚，離了婚的人想結婚」。就是這樣的主題使得《圍城》成為永恆，成為經典。

錢鍾書提出了一個無法解決的問題，但是這個問題又那麼具有魅力，它使一代又一代的人進行選擇，但是一代一代的人又無法完成這樣的選擇，人們就是在這理性和感性的掙扎中把這個兩難交給下一代，下一代繼續掙扎，這就是永恆。

幾米，臺灣著名繪本畫家，其筆名來自其英文名 Jimmy。幾米曾在廣告公司工作，後來為報紙、雜誌等各種出版品畫插畫，一九九九年出版《向左走向右走》，獲選為一九九九年金石堂十大最具影響力的書，並興起臺灣繪本創作風潮。其作品常以細密的筆觸透露淡淡的疏離感被大眾所喜愛，被翻譯成數十種文字，暢銷世界。幾米的作品也被改編成舞臺劇、電影、電視劇和動畫，並有繪本主角的人形公仔和眾多圖像授權，幾米的作品廣受歡迎的原因除了充滿都市感，說出一些人們非常熟悉、但敢想不敢言的感覺之外，還有它的圖畫細緻得使人愛不釋手，圖為主、字為輔的形式，最重要的還是他的作品非常富有哲理性。這個哲理就是兩難，向左走還是向右走？要相處還是分離？一切的一切無處不體現出現代人的無奈、孤單和處在層層矛盾之中。

在英文辭彙中有一個專門的短語來形容所謂「兩難」：between Scylla and Charybdis．該短語來源於古希臘神話《奧德賽》，相傳奧德修斯在返鄉途中，路過西西里島附近的一個海峽。這片海域生活著兩頭怪獸，一個叫 Scylla，一個叫 Charybdis．兩個怪獸分別生活在海峽兩岸，因此要經過這片海峽，必須從其中一個怪獸身邊經過。奧德修斯要從中做出選擇，兩個怪獸都會吃掉水手，因此這是一種兩難。

《哈姆雷特》中的「生存還是死亡，這是一個問題」，亦是一種兩難。

羅塞蒂的《珀爾賽福涅》表現的是古希臘神話故事。珀爾賽福涅是農神的女兒，被冥王搶到冥界做冥后，珀爾賽福涅的母親向神王宙

斯求助，讓她的女兒重回人間。珀爾賽福涅離開冥府時，冥王給了她一個石榴，珀爾賽福涅如果吃了石榴，就必須留在地府。畫中的珀爾賽福涅手拿石榴，表情若有所思：是離開幽暗的地府回到母親的懷抱，還是告別光明的人間留在丈夫身邊？這也是一種兩難。

李安在接受採訪時說：「《推手》、《喜宴》、《飲食男女》，其實我前面拍的幾部片子就是有關理性和感性的掙扎，這二個元素正是生活底層的暗流……」[2]

《理性與感性》、《色‧戒》不僅具有多面性、思考性，最重要的是它的永恆性，要理智還是要情感，是要「色」還是要「戒」更是一個永恆的話題，永恆到永遠也得不出結論。當《理性與感性》和《色‧戒》裡具有這個結構的時候，它的悲劇就是不可避免的了。悲劇的不可避免，某種意義上，就是我們面對的兩難，永遠找不出一個最佳方案。「人是一個有機的整體，十分的複雜微妙，這與中國的陰陽相同，每樣東西都有個雙面性，其實西方人不見得容易體會到簡‧奧斯丁的雙面性，反倒是中國人容易一點就通。這個觀念與中國的「陰陽」結合，對我之後拍攝《臥虎藏龍》及構思《綠巨人浩克》都有影響」[3]。

在拍完《冰風暴》之後，李安說：「我覺得一個的藝術品，應該是超越時間跟地域的限制，它具有這樣的本質，除了做到特定性，一定也擁有一種持續性、全面性及概括性，才能觸動很多人的內心，這也是我努力的目標。」[4]

2 張靚蓓、李安：《十年一覺電影夢》（北京：人民文學出版社，2007年），頁99。

3 張靚蓓、李安：《十年一覺電影夢》（北京：人民文學出版社，2007年），頁99。

4 張靚蓓、李安：《十年一覺電影夢》（北京：人民文學出版社，2007年），頁140。

三　電影與兩難結構

關於電影結構，顏純鈞教授在他的論文《電影結構新論》中把電影結構分為：

一、劇作結構：（一）意念結構（二）時空結構（三）情節結構（四）人物關係結構（五）場景結構；二、造型結構：（一）影像結構（二）色彩結構（三）聲音結構。並且對電影結構進行了以下分析：當電影結構僅僅被看作情節的結構之時，很自然的，時間的座標便成了分析的基本框架。不管什麼樣的劇作結構，都首先是按照情節的發展分解為前後相接的幾個階段，再進一步去考察之間的關係。在戲劇式電影的劇作結構中，情節是主題性的情節，是衝突性的情節，是封閉時空中的情節，是遵循「三一律」的情節，所以，情節的結構和意念的結構、人物關係的結構、時空的結構、場景的結構是合「多」為「一」的；所以，只要分析情節的結構，對劇作結構的分析也差不多到此為止了。羅伯特・麥基認為：「結構的功能就是提供不斷增強的壓力，把人物逼向越來越困難的二難之境，迫使他們作出越來越冒險的抉擇和行動，逐漸揭示出其真實的本性，甚至直逼其無意識的自我。」[5]

《認識電影》是西方電影理論的重要著作。書中關於結構的論述，就被列於第八章「故事」中，所謂「古典模式」，指的正是一種敘事結構。斯坦利・梭羅門的《電影的觀念》，在這方面顯得更加直接了當：「……如果沒有情節，電影能夠有什麼樣的結構呢？可以肯定，這樣的結構將不會是一個完整的電影劇本。」在羅伯特・麥基的《故事——

5　羅伯特・麥基（Robert McKee），周鐵東譯：《故事》（北京：中國電影出版社，2011年），頁124。

材質、結構、風格和銀幕劇作的原理》一書中，對結構採用了下定義
的方法：結構是對人物生活故事中一系列事件的選擇，這種選擇將事
件組合成一個具有戰略意義的序列，以激發特定而具體的情感，並表
達一種特定而具體的人生觀。電影因其本體的特殊性使得創造者在創
作過程中不得不「不事張揚、自我隱跡，成為一個願意聽從現實指引
的耐心讀者」。[6]

　　顏純鈞教授繼續說：至於那些專門討論電影劇本創作的外國譯
著，結構問題更是堂而皇之地作為情節的組織方式提出來。在國內，
關於電影結構所持的觀點也大致相同。當電影結構被用來專指情節的
結構，情節的結構也就儼然成了電影結構的代名詞。這就產生了一個
矛盾：一方面，情節只不過是電影藝術中有關劇本構成的要素之一；
另一方面，情節的結構又被視同於電影藝術整體的結構，進而獲得超
乎其他劇本構成要素的突出位置。如此一來，情節的結構既被用來描
述情節本身的結構，同時又被用來描述電影的整體結構；而既然電影
的整體結構已經被情節的結構所描述，那麼電影是否不存在其他的結
構問題了？蘇聯的日丹在其著作《影片的美學》中便曾這樣辨析：
「影片的結構並不等於劇作本身的結構。戲劇的完整性也還不能算作
是結構的特性。電影形象中的戲劇性因素是和造型表現的過程、同場
面的表現密切相關的。……在這種意義上可以說，影片的結構有兩個
向度，它彷彿處於一個邊緣上，一方面是在文學的範圍裡，另一方面
是在造型藝術中。電影藝術的本性表現為兩種因素——劇作和造型
（這兩種因素的邏輯）的統一。電影形象的形體結構是和劇作結構密
不可分的」。

　　如果我們按照顏純鈞教授和西方關於電影結構的理論對李安電影

6　安德烈・巴贊（André Bazin），劉雲舟譯：《電影是什麼》（北京：文化藝術出版
　　社，2008年），頁6。

的結構進行分析，那我們是得不到李安電影中的「兩難結構」或者「未知結構」的。

這樣的電影結構只適應對一般的電影進行結構分析，但是我們用「兩難結構」或者「未知結構」來分析我們被稱之為偉大的電影，看看他們的結構是不是「兩難結構」或者「未知結構」。

黑澤明的電影《亂》是黑澤明的巔峰之作，也是日本電影史上的最具代表的電影，如果我們僅僅用顏純鈞教授對電影的結構分析來談，那麼我們很難發現它的偉大之處。《亂》的本身就來自於莎士比亞的《李爾王》，黑澤明雖然把《亂》改成了發生在日本的故事，並且把三個女兒改成了三個兒子，但是《李爾王》的靈魂──「兩難結構」並沒有改變，秀虎到臨死前還是處於極度的「兩難」之中，「亂」來自「內心」，來自「兩難」，分也亂，不分也亂。

可惜的是，馮小剛的電影《夜宴》雖然也是來自莎士比亞的《哈姆雷特》，但是並沒有抓著原著中的「兩難」與「未知」的靈魂，使整個影片僅僅充滿了原始的欲望。

張藝謀的電影結構一向以「一根筋」的結構為主，但是他的電影《秋菊打官司》被評為優秀作品之一：獲一九九二年廣電部優秀影片獎、特別榮譽獎，第十六屆金雞獎最佳故事片、最佳女主角獎、最佳攝影獎、最佳道具獎，第十六屆百花獎最佳故事片獎、第十二屆香港電影金像獎十大最佳華語片獎、第四十九屆義大利威尼斯國際電影節聖馬克金獅獎等，《秋菊打官司》也是張藝謀獲得的最多獎項的電影，並且這部電影被北京電影學院評為第一屆「學院獎」。一直到今天，這個獎項的紀念碑還屹立在北京電影學院的校園裡。《秋菊打官司》除了「一根筋」、討個「說法」以外，最重要的是出現「兩難結構」。當電影結束時最後一秒定格在秋菊的臉上，秋菊奔跑著追趕被抓走的村長時，她的臉上並沒有出現勝利者的微笑，而是出現了迷茫

的神情，這是秋菊的「兩難」。她從頭到尾不斷地打官司就是為了討個「說法」，可是這個「說法」給她的時候她又迷茫，她到底要的是什麼樣的「說法」，未知……。

陳凱歌導演的《霸王別姬》是中國電影唯一的在戛納國際電影節獲得金棕櫚獎的影片，而這部影片的結構也是「兩難結構」，「戲如人生，人生如戲」，兩難，未知。

我們再來看看伊朗導演阿巴斯的電影，《櫻桃的滋味》這部電影是二○○○戛納國際電影節金棕櫚大獎作品，也是阿巴斯最具代表的作品。

《櫻桃的滋味》表現了尋找死亡時發現生命的奇妙歷程，探討了在「限制和自由的矛盾中」對生死的看法，以其深刻的哲學思考，在世界影壇引起轟動。影片即將結束時，是一個固定機位的鏡頭，長時間地對著躺在墳墓裡百感交集的主人公的臉，隨著電閃雷鳴，主人公隱約的淚光在黑暗中斷續閃現，淅瀝的雨聲調節著萬籟無聲的畫面，營造出莊嚴的儀式感。隨後，出現了長時間的黑畫面，讓人思考：他真的願意放棄如櫻桃般的生活嗎？兩難，未知，電影並沒有告訴你答案。

可貴的是，李安通過藝術、通過電影把「兩難」的境界和對「未知」的思考表現在他的電影中。

推手

Pushing Hands

　　《推手》是「父親三部曲」的開篇之作，也是李安的處女作，影片講述的是北京大爺老朱退休後被兒子朱曉生接到美國頤養天年。

　　到了美國之後，他和兒子朱曉生、美國兒媳瑪莎、孫子吉米生活在一起。兒子朱曉生白天要去公司上班，孫子則要上學，因此瑪莎和老朱有了大量的獨處時間。兩人在一起相處時，由於飲食習慣、生活習性、價值觀和審美理念等方面的不同，爆發了一系列激烈並且難以調和的矛盾。

　　兒子朱曉生夾在父親和妻子之間，兩頭受氣。老朱週末會去社區中心教太極拳，在社區中心，老朱遇見了陳老太太，二人惺惺相惜、情投意合、互為知己。朱曉生和陳老太太的女兒得知二人對彼此的情愫後，刻意撮合這兩個老人，老朱和陳太太得知真相後，感覺大受打擊。

　　為了維繫兒子朱曉生的家庭幸福，老朱選擇了出走，去一家中餐廳洗碗，被餐廳老闆設計後入獄。出獄後，老朱和陳太太都搬出來住了，二人在街頭相遇，陳太太熱情地邀請老朱有空的時候來家裡坐坐。

一　美與藝術

　　這裡我要說的藝術是指中國的藝術，ART 不等於中國的藝術，

ART 直接翻譯應該是美術，ART 的本意與美術接近，西方有了「藝術」的概念是近幾百年的事。文藝復興時代的作品只是美術，無論是雕塑、建築還是繪畫。美術加上哲學才接近中國的藝術，這就是當年鮑姆加登提出來的意義，他是站在西方美術的立場提出來的，他認為，美術不能僅僅停留在美的表面。美術加上哲學才是 Aesthetic，Aesthetic 就是美術哲學，美學不是關於美的學問，美學是研究美術中的哲學，脫離藝術本體來研究美，這是把美學的概念泛化，一些「認識美學」、「實踐美學」、「生命美學」的提出，使得研究離美學越來越遠。

　　愛情如此、藝術如此，書法更是如此。我們今天所稱讚的書法，都不是為「創作」而創作的，比如三大行書：王羲之的《蘭亭序》，顏真卿《祭侄文稿》，蘇東坡《寒食帖》，他們都是在痛楚、痛哭、痛恨中掙扎地書寫，看似潦潦草草，塗塗改改，但是它們最美。梵高如此，八大山人如此，曹雪芹亦是如此，他們都是在掙扎中用生命創造出最美的作品。美就美在未知世界的兩難之間。美是共同的，只要有人的地方就有美。西方以衝突來解決問題，單向思維，「有一說一，有二說二」、「丁是丁，卯是卯」。東方人則足什麼都「通」。《推手》既不藝術，又不商業，只是想把內心的感受寫出來、拍出來。李安畢業後在家六年的時間，內心掙扎的李安沒有考慮到商業。

　　美學就是藝術中的哲學。研究美學就是要以藝術為本體，把藝術作品中的哲學分離出來進行研究。離開藝術作品研究美學，只能是「抓手」，只能帶來「學術大師風波」，其理論構想只能是「無源之水，無本之木」。抓的是江湖，與學術無關，與美學無緣。我們還是從「認識美學」的角度來認識李安的電影、認識李安的電影美學、認識李安電影中的「實踐美學」。

　　大部分影評對《推手》的評論固定在家庭倫理道德上。是的，倫

理本來就是藝術的一個部分。傅雷先生在他的《傅雷家書》中提到，中國的藝術包括倫理、藝術和哲學。《推手》中的父親，為了兒子，單身多年，退休後來到美國與兒子同住，兒媳婦是美國人，整天在家創作，無論是語言還是生活習慣，生活處處給他帶來了壓抑。特別是「黃昏戀」，雖然在壓抑中給他帶來希望，但「為老不尊」給他帶來的就是壓抑，他就在這兩難中艱難地掙扎著。

兒媳婦也在掙扎，寫不出好的作品，雜誌社不斷退稿，壓抑程度不少於「父親」。而作為兒子的朱曉生，夾在父親與老婆之間，誰也不能得罪，調和了一個矛盾，新的矛盾又不斷出現。現實與理想的掙扎，其本質就是兩難，心靈受環境的壓迫，思想受身體的限制。老子說：「我最大的痛苦是因為有個自己的身體。」佛陀說：「能統領百萬大軍的人，沒有什麼偉大；一個人能超越自己，才是世界上最偉大的人。」、「只有掙扎，才是最美的」——這是三宅一生在與朱鍔對話中提到的攝影師歐文・佩恩語錄。這一切壓抑與掙扎，就是我們要說的家庭倫理道德。掙扎是盡力支撐或擺脫的意思，掙是向外，紮是向內，掙扎就是內外兩難中尋求支撐或擺脫的辦法。

二　儒家思想與傳統文化

《推手》是李安的處女作，也是其「父親三部曲」的開山之作，「父親三部曲」——《推手》（1991年）、《喜宴》（1993年）、《飲食男女》（1994年），這三部作品拓展了其國際市場，囊括了金馬獎在內的最佳影片、最佳導演、最佳原創劇本獎；柏林國際電影節金熊獎等眾多獎項。這三部電影都以家庭倫理為母題，講述了大家庭中兩代人在思想、文化上的矛盾與衝突，所涉及的主題包括儒家思想與儒家價值的展現；東西方文化的交流、碰撞；傳統思想與現代文化之間的二元

對立，從而揭示出儒家思想與傳統文化在西方現代文明衝擊下的生存困境。

「推手」是太極拳運動的一種形式，講究分寸，要求在推拉之間保持平衡。拳經裡的要訣，如「圓化直發」、「捨己從人」、「左重則左虛，右重則右渺」、「不丟不頂」等，這些和我們中國傳統待人接物的道理是相通的。中國傳統思想的儒、釋、道，都講究練氣。氣的意涵十分廣泛，大至天地間的氣象，小至個人的氣色，不一而足。而練氣，則以天人合一為最高境界。[1]與此同時，這項運動也象徵著中國的儒家思想與傳統文化，儒家思想的核心是「仁、義、禮、智、信」，揭示出「中庸」、「中和」、「和而不同」、「適度」、「包容」的處事原則。正如李安所說的那樣：我覺得中國人的武術與人生哲學有關，和西方以衝突來解決問題是很不同的。西方是「丁是丁，卯是卯」、不亂套的；中國人則是什麼都「通」。[2]

中華民族歷經五千年的發展，孕育了以儒家思想為主體的傳統文化。春秋時期，儒家學派的創始人孔子便提出了「仁」、「禮」等儒家思想，後來儒家思想發展成為了歷朝歷代的正統思想。戰國時期，儒學大家孟子在儒家學派的創始人孔子思想的基礎上發展了儒家文化，提出了「民貴君輕」的主張，並且進一步豐富了「仁」、「禮」等儒家文化的內涵，他認為：「仁者愛人，有禮者敬人。愛人者人恆愛之，敬人者人恆敬之」。而到了漢代，儒家思想的發展達到了頂峰，董仲舒提出了「罷黜百家、獨尊儒術」的主張，結束了百家爭鳴的局面，建立了新儒學，賦予了儒家文化以正統地位。在宋代，儒家文化有了新的發展，出現了以程頤、程顥、朱熹等人為代表的「程朱理學」。儒家思想對中華民族的傳統文化產生了深遠的影響，孕育了傳統的忠

1 張靚蓓、李安：《十年一覺電影夢》（北京：人民文學出版社，2007年），頁35。
2 張靚蓓、李安：《十年一覺電影夢》（北京：人民文學出版社，2007年），頁35。

孝之道、友悌之情，形成了「中庸」、「中和」、「包容」、「和諧」的價值觀，這套意識形態和倫理準則形成了父輩的處世之道。《推手》中的老朱便是一位深受儒家思想與傳統文化影響的父親形象，他為人中庸，講究「適度原則」，這是中國人的生活智慧。但東方的傳統文明在西方現代文化的強烈衝擊之下，卻顯得格格不入，逐漸被「邊緣化」。

影片的開始，便充分展現了以父親老朱為代表的儒家文化和以媳婦瑪莎為代表的西方文化之間的碰撞與衝突。老朱講國語，瑪莎講英語，語言上的不同導致他們無法溝通；老朱在房間打太極拳，瑪莎則坐在另一個房間的電腦面前寫作，生活習性的不同讓住在同一屋簷下的二人處於兩個截然不同的世界；老朱吃中餐，瑪莎吃西餐，二人在飲食習慣上也有著巨大的差異性。老朱與瑪莎在語言、風俗、飲食、習慣上的不同也讓二人無所適從，二人之間的矛盾日益尖銳、難以調和。

此外，電影中還出現了許多象徵中西方文化、傳統思想與現代思想的物品。電腦、鍵盤、微波爐、汽車等都是西方現代科技的產物，象徵著西方國家快節奏的現代化生活方式；而太極拳、書法、京劇、武俠片、餃子、寶劍、中餐廳等中國元素則象徵著以儒家文化為核心的中國傳統思想。然而，在西方語境下，這種以儒家思想為代表的傳統文化在與西方文化的二元對立下，常常處於一種「弱勢」甚至「邊緣化」的境地。因此，當老朱與瑪莎之間的矛盾達到頂峰時，老朱選擇了用「出走」的方式來成全兒子的家庭幸福，老朱的「出走」也是中華傳統文化對西方文化的反叛與游離，在西方文明面前，東方文化最終不得不妥協。

電影還探討了儒家思想和中國傳統文化的重要組成部分——孝道，在中國家庭倫理中，李順是父母對於子女的必然要求。然而，在西方提倡個人中心主義的社會語境之下，孝道處於一種尷尬的境地。

在中國社會中，傳統的孝道要求子女要贍養老人，讓父母晚年有所依靠，共用天倫之樂。因此，朱曉生將退休後的父親接到美國，讓其頤養天年，享受三世同堂，朱曉生的出發點充分說明他遵循了儒家文化對於子女的盡孝要求。但父親的無所適從，妻子的不滿讓朱曉生兩頭受氣，傳統的孝道在西方文化的劇烈衝擊之下被完全解構。「共患難易，同富貴難」，這樣的結局也同樣發生在老朱和兒子身上。老朱「三代同堂」的理想破滅了，最終不得不選擇搬出去住，這也是傳統文化在現代文明語境下的一種讓步。

在表現中國父親在中國傳統文化和西方現代文化的衝突中所面臨的困境之後，李安在影片中也表現出自己對這種文化衝突出路的探索。一方面，我們認識到這種衝突是必然的，是中國傳統文化向現代的轉化和過渡中必然發生的；另一方面，不能簡單地對某種文化進行評判，因為兩種文化不存在長短和優劣的問題。要達到和平共處，中方與西方、傳統與現代應該相互包容、相互吸收。而李安從中國傳統文化出發，認為只有相互妥協，才能達到文化衝撞中的和諧。[3]《推手》的結局是一副甜蜜而又溫馨的場景，老朱搬出去住以後在街上遇到陳太太，陳太太說：「我看今天太陽這麼好，反正一個人，回去也好不回去也好，想著想著，站在這兒就發起呆了」，並邀請老朱有空過來坐坐。老朱問：「下午有事嗎？」陳太太回答道：「嗯，沒事。」影片的結尾似乎也在探討中西文化和諧共處的道路，但電影並沒有給出明確的答案，由此可見，李安的第一部電影便奠定了其「兩難」的結構，並且由「兩難」到「未知」。

3　墨娃、付會敏：《閱讀李安》（北京：北京大學出版社，2008年），頁43。

三　處於「邊緣化」境地的父親

《推手》以家庭倫理、父子關係為主題，塑造了一個在中西文化的碰撞下夾縫中求生存的中國傳統的父親形象。作為儒家文化與傳統文化的重要載體，家庭既是避風的港灣、是幸福與美滿的見證，又是權威與秩序的象徵，尤其是父親老朱所代表的父權擁有著至高無上的地位與話語權。可以說，在中國家庭中，父親承擔了一個主導者的角色，家庭的中心也是以父子關係為主體的。當象徵儒家思想與傳統文化的中國式父親來到美國，在與西化的家人相處時，傳統父權被打破了。在美國快節奏的生活方式的衝擊下，甚至顛覆了傳統文化給予父親的權利。

「價值觀是文化中最深層的部分，決定著生活在其中的個體或群體的思維和行為，是整個社會生活的準則。」[4]在美國家庭中，往往是以夫妻關係為核心的，這與中國家庭以父子關係為核心的家庭模式截然不同。美國家庭中的父母常常處於一種「邊緣化」的地位，是家庭中的「外來者」。因此，西方國家的父母一般不與子女住在一起，給雙方足夠的自由和空間，強調個性自由與思想解放，這樣的做法也符合西方文化對於個人價值、個人利益的追求，但這樣的方式也勢必會導致家庭成員之間感情的淡漠與疏遠。與西方國家強調個人中心主義不同的是，中國家庭強調集體利益、集體主義，更多的希望一家人能夠生活在同一屋簷之下，共用天倫之樂。中國家庭的相處模式能夠讓家人之間有充分的了解和溝通，但老一輩的傳統思想與年輕一輩的新思想之間也必然會產生劇烈的交鋒。由於「集體主義和個體主義不是某種文化模式的專有形態，而是在任何文化中都存在的具有全球普

4　胡文仲：《超越文化的屏障》（北京：外語教學與研究出版社，2004年）。

世性的價值觀念，只是存在的程度不同罷了。」[5]

無論是以父子關係為核心的中國家庭，還是以夫妻關係為核心的美國家庭，二者之間都存在相同的困境：那便是與家人的相處過程中需要把握的「度」與距離，解決這種問題的最好方式是有效的交流與溝通。《推手》中的父親老朱與媳婦瑪莎在相處過程中產生的問題很大一部分便是由於語言不通導致二人無法溝通，因此產生了巨大的代溝，處於中西方文化衝突中的中國父親其權威性被動搖了。李安借中美家庭的不同模式來探討家庭結構中的父子關係、夫妻關係，乃至祖孫關係，從而表現出東西方文化對於家庭倫理、親情、愛情的不同理解。

《推手》中的父親老朱是一位內力深厚的太極拳師傅，常年修習太極拳讓老朱養成了氣定神閒、泰然處事的性格。無論面對何種境遇，老朱都始終保持著一顆良好的心態，遇事不慌不忙、不急不緩、不慌不亂，彷彿是一個儒雅的隱士，其打坐、寫字、推拳的「慢生活」也與美國快節奏的現代文明格格不入。老朱所追求的也是這樣一種「寵辱不驚，閒看庭前花開花落；去意無留，慢隨天邊雲卷雲舒」的人生境界，這一點可以在老朱送給陳太太的禮物中看出來，他給陳太太的贈字是王維的一首五言絕句《酬張少府》：「晚年惟好靜，萬事不關心。自顧無長策，空知返舊林。松風吹解帶，山月照彈琴。君問窮通理，漁歌入浦深。」這首詩所塑造的空靈、超脫的氛圍正好與老朱淡然、鎮定的心境不謀而合。

然而，當老朱與瑪莎之間的家庭矛盾無法調和時，老朱為了不讓兒子為難，主動選擇讓步、妥協和出走。父親給朱曉生留下了這樣一段話：「兒子，謝謝你的好意撮合，可是我和陳太太這點志氣還是有

的。老人家用不著你們趕，我自己會走。常言道：『共患難容易，共安樂難。』想不到這句話卻應驗在你我父子身上。從前在國內多少個苦日子，我們都能夠相親相愛地守在一起，美國這麼好的物質生活，你們家裡卻容不下我來。唉，兩地相比，不由得我懷念起你小時候的種種可愛之處。不要找我，安心過著你們幸福的日子。我祝福你們全家，有空幫我問候一聲陳太太和女兒好。天下之大，豈無藏身之地？任一小屋，了此殘生。世事如過眼雲煙，原本不該心有罣礙。」老朱出走後，他來到一家中餐廳洗碗，因為年邁，他洗碗的速度很慢，因此遭到了老闆的刁難。老闆叫來了一群社會上的小混混想要收拾老朱，卻沒人打得過老朱，最終驚動了員警，老朱入獄。兒子朱曉生來獄中看他，父子之間有了以下對話：

老　朱：「你有孝心的話，就在中國城附近租一間公寓，讓我一
　　　　個人安安靜靜，存神養性。如果有空的話，帶著孩子來
　　　　看看我，這樣大家見面，還有三分情。」
朱曉生：「爸，你看，我在美國這麼多年，拼命的讀書、找工
　　　　作，就是為了建立一個家庭，我希望有一天把您接來美
　　　　國，讓您過幾年好日子。」

　　至此，父子之間選擇了和解，但這種和解是以父權的倒塌與解構為代價的。

　　無論是老朱還是陳太太，他們都是西方文化中的「異鄉人」，始終處於「邊緣化」的地位。他們因為子女想盡孝，被迫離開故土來到美國與孩子生活在一起，還沒有來得及享受三代同堂的天倫之樂，就遭到了西方現代文明的劇烈衝擊。在這種衝擊之下，這群「邊緣者」顯得手忙腳亂，無所適從，他們只能與同為「異鄉人」的群體玩在一

起,組建了一群同樣來自中國的老年群體,他們一起包餃子、打太極拳,面對陌生的環境、不熟悉的語言,他們只能逼迫自己迅速適應以此來獲得短暫的安寧。在西方現代文明的衝擊之下,這個群體所接受的傳統思想不得不妥協,這也說明了傳統文化向現代文化轉型的必然性與必要性。然而,中西方文化看似二元對立、不可調和,但在一定程度上都進行了交流、碰撞與融合,最終瑪莎與老朱學會了相互包容與理解,這也意味著李安在尋找一條東西方文化「和諧共處、相互包容、求同存異」的道路。

四　《推手》中的「兩難」

在電影《推手》中,無論是父親老朱,兒子朱曉生還是媳婦瑪莎,都處於一種「兩難」的境地。老朱的「兩難」在於他所接受的儒家文化和傳統思想無法被西方文化認同,因此與媳婦瑪莎爆發出了一系列尖銳的衝突。瑪莎的「兩難」在於被西方所崇尚的個人主義所影響,無法認同和接受老朱所信奉的集體主義,二人在價值觀上的巨大差異使他們在語言和思想上都難以溝通。朱曉生的「兩難」在於夾在父親與妻子之間,兩頭受氣、左右為難,卻又無法調和瑪莎與老朱之間的矛盾。「價值觀是人類基於一定的思維對事物作出的認知、理解、判斷或抉擇,具有穩定性、持久性、歷史性、選擇性、主觀性等特點,它對人們自身行為的定向和調節有著非常重要的作用,決定著人的自我認識。不同於實際的行為,價值觀是一套關於行為的規則,人們可以依靠這些規則來判斷和調節自我行為,它是一種集體的文化意識。」[6]父親老朱,兒子朱曉生和媳婦瑪莎之間價值觀的差異性是三人產生矛盾的根本原因。

6　祖曉梅:《跨文化交際》(北京:外語教學與研究出版社,2015年)。

（一）父親老朱的「兩難」

　　老朱是一個來自北京的太極拳師傅，退休後被兒子朱曉生接到美國頤養天年，一方面，這是為了成全兒子的一片孝心；另一方面，也是為了滿足自己「三世同堂、安享晚年」的美好願景。但到了美國之後，由於與媳婦瑪莎在語言和價值觀上的巨大差異，老朱的日子過得異常憋屈。影片的開始便以一個長鏡頭說明了老朱與瑪莎之間的矛盾：老朱在美國的生活百無聊賴，打發時間的方式唯有靠打太極拳、聽京劇、看香港武打片的錄影帶，這一系列的舉動打擾到了在電腦面前進行創造的瑪莎，瑪莎的小說創作需要一個安靜的環境，這種安靜卻被「外來者」老朱打破了，這讓瑪莎感到十分不滿。瑪莎的態度被老朱知曉後，老朱想外出散心卻不慎走丟，朱曉生回家後得知父親走丟的消息與瑪莎大吵了一架，父親找回來後，父子之間有了以下對話：

朱曉生：「爸，媽走了這麼多年，您不是從來不看她照片嗎？」
老　朱：「我沒臉見她，還記得這個疤嗎？紅衛兵抄家那一天，
　　　　　他們明知道傷不了我，就拿你跟你媽出氣，我只有一個
　　　　　身子，顧得了你就顧不了你媽。等他們歇下棒子，你媽
　　　　　就不行了。這一輩子，我對不起你媽，只對得起你。」

　　為了緩和父親與瑪莎之間的矛盾，朱曉生特意安排了一場野餐來刻意撮合老朱和陳太太，老朱得知兒子的用意後自尊心大受打擊，明白了自己在這個家庭中處於「多餘人」的地位，只能以出走的方式解決自己所面臨的這種「兩難」困境。

（二）媳婦瑪莎的「兩難」

　　瑪莎從小生活在西方的文化語境中，在這個以個體為中心的國

家，更加強調個人自由與個人空間。在瑪莎看來，老朱始終是自己家庭的「入侵者」，為了成全丈夫的孝道，她不得不與老朱共同生活在一個屋簷下，但她仍然難以接受。正如瑪莎在影片中對老朱的吐槽：「我希望他不存在，結婚七年來，曉生像沒父親似的，一個月前老頭突然出現，從此我一個字也寫不出來；自從一個月前他父親來了美國之後，我整天跟他共處一室，我真的無法忍受，他占去了我的私人工作間，入侵了我的個人思考空間。」由此可見，老朱的突然到來讓瑪莎無所適從，兩人在飲食習慣、生活習性、價值觀念與意識形態、文化認同上的差異性讓瑪莎處於「兩難」的境地。「文化認同，就是指對人們之間或個人同群體之間的共同文化的確認。使用相同的文化符號、遵循共同的文化理念、秉承共有的思維模式和行為規範，是文化認同的依據。」[7]一方面，她不願讓一心想要盡孝的曉生寒心，另一方面；她又對老朱的所作所為難以認同。老朱走丟，朱曉生發了很大的脾氣，把廚房弄得亂七八糟，當員警把走丟的老朱送回來時，瑪莎關切地問老朱餓不餓，需不需要吃些東西，隨後二人默契的一起打掃廚房。經過這個事件以後，瑪莎逐漸開始關心、理解老朱。瑪莎對老朱態度的轉變也說明了西方文化對東方文化的理解、尊重與包容。

（三）兒子朱曉生的「兩難」

朱曉生是一個同時受到東方文化與西方文化影響的人物，他從小便受到儒家思想與傳統文化的影響，最終卻在美國成家立業、結婚生子，這種特殊的成長經歷讓朱曉生難以放棄任何一種文化。在他的身上，體現了東西方文化的相互作用、相互影響，使其具有集體主義和個人主義兩種特質。朱曉生在移民美國後，並沒有自私地過著自己的

7 崔新建：〈文化認同及其根源〉，《北京師範大學學報》社會科學版，2004年第4期，頁103。

小日子，而是選擇把父親老朱接到美國共用天倫之樂，朱曉生的出發點也符合中國傳統文化對於子女必須贍養老人這一傳統「孝道」，在中國這個信仰「百善孝為先」的東方國家，十分注重對於孝順的傳承與弘揚。當他把父親接到美國後，面對老朱與瑪莎二人之間難為調和的家庭矛盾，他身心俱疲，甚至做出了撞牆這一極端行為。他責怪瑪莎為何不能理解自己的父親，但朱曉生又何嘗理解過老朱呢？在經歷了老朱走丟、入獄這一系列的事情後，朱曉生也改變了對老朱的態度，開始去理解、包容自己的父親。

最後，朱曉生給父親在外面租了房子，並換了一間大房子，還特意給老朱留了一間房，讓老朱能隨時回家住，瑪莎還在老朱房間的牆上掛上了寶劍，二人有了一段關於「推手」的對話：

> 朱曉生：「太極拳是爸逃避苦難現實的一種方式，他擅長太極推　　　　　手，是在演練如何閃避人們。」
> 瑪　莎：「什麼是推手？」
> 朱曉生：「是一種雙人太極拳對練，練習保持自己的平衡，同時　　　　　讓對方失去平衡。」
> 瑪　莎：「好像婚姻關係。」
> 朱曉生：「如果你想讓我失去平衡，我只需化去你的來力，然後　　　　　把力道反送給你。」

在影片的結尾，無論是老朱還是瑪莎、朱曉生，似乎都找到了和諧相處的方式，父親的「兩難」、兒子的「兩難」、媳婦的「兩難」，都在東西方文化的「求同存異」中走向共生。

走到中西文化衝突中的中國父親，必然要開創自己的新生活，李安給他們的祝福和出路，也許就像他所熟悉了的中國太極拳功夫「推

手」的義理一樣,要以「天人合一」作為最高境界,對待人際關係、
天人關係以及新舊、東西文化衝突,也應如「推手」要訣的圓柔應對
方式與態度,調和而不能硬碰硬。父親是根植於每一個華人心底深處
的文化情結。雖然,李安沒有給觀眾一個父親「明確」的出路,但
是,在這種對父親」終極意義的道尋中,我們看到了一份文化超越。
同住在一個屋簷下、照樣可以各過各的日子,因此面產生的顧忌,再
由束縛、牽制而產生的平衡,才是家的意義。[8]《推手》以家庭倫理
與父子關係為母題,為「父親三部曲」的後兩部——《喜宴》、《飲食
男女》奠定了基調,通過展現東西方文化的差異,來表達不同國家的
不同文化所帶來的文化認同與審美取向的區別,從而進一步地探討東
西方文化相互融合的可能性。

8　墨娃、付會敏:《閱讀李安》(北京:北京大學出版社,2008年),頁50。

喜宴

The Wedding Banquet

　　《喜宴》是李安「父親三部曲」的第二部，這部電影延續了「家庭」、「父親」、「親情」、「倫理」等主題，並進一步探討了中西方文化之間的衝突。

　　《喜宴》中的高偉同和賽門是一對同性戀人，兩人一起居住在美國紐約的曼哈頓，工作穩定、生活幸福。但居住在臺灣的高父、高母並不知道自己的兒子是一名同性戀者，因此不停地催促兒子相親、結婚。為了應付父母，賽門給高偉同出了一個主意：讓他與租客顧威威假結婚。高偉同的父母得知兒子要結婚的消息，喜不自勝，立馬從臺灣飛到紐約為兒子主持婚禮。

　　在婚禮當天，高偉同被灌了很多酒，他與顧威威在沒採取任何安全措施的情況下假戲真做，沒過多久，顧威威發現自己懷孕了。賽門知道顧威威懷孕的消息後，當著高家父母的面用英語與高偉同大吵了一架，二老得知了自己的兒子是同性戀的事實。

　　最後，原本打算墮胎的顧威威打算生下這個孩子，並邀請賽門做孩子的另一個父親，賽門欣然同意，三人擁抱在一起，喜極而泣。經歷了這一系列鬧劇後，高家父母返回臺灣，在過安檢時，高父將手高高舉過頭頂，做出「投降」的姿勢。

一　中西方婚姻倫理觀的差異

　　斯圖亞特・霍爾認為，「文化身份」一方面反映了共同的歷史經驗和文化符碼，「這種經驗和符碼給作為『一個民族』的我們提供在實際歷史變幻莫測的分化和沉浮之下的一個穩定、不變和連續的指涉和意義框架」。[1]中西方文化是在截然不同的政治、經濟、文化、歷史背景下發展形成的，因此產生了不同的歷史經驗和文化符號，這種經驗和符號作為一種十分重要的精神財富，也在一定程度上維護了本民族文化的穩定性。《喜宴》中東西方文化的衝突與對立主要體現在中美兩國對於婚姻倫理觀的不同理解上。中華民族深受傳統文化、倫理綱常的影響，強調家庭利益與集體利益；當家庭利益與個人利益發生衝突時，個人利益要讓步於集體利益。中式婚姻也是如此，一對戀人從相識、相知、相戀到結婚，這不僅僅是二人要為彼此負責，更事關兩個家庭。中國的婚姻倫理觀通常強調「父母之命，媒妁之言」，要求「門當戶對」，這樣的倫理觀往往大大削弱了婚姻的自主選擇權。而西方文化受到「文藝復興」和「啟蒙運動」的影響，追求思想解放、男女平等，強調婚姻的自主選擇權。西方的婚姻倫理觀往往以個人為主，很少受到家庭和父母的干預，這也讓西方的婚姻更加自由和個性化。

（一）中國的婚姻倫理觀

　　在中國傳統文化的影響下，中式婚禮講究「三書六禮」，「三書」指的是聘書、禮書和迎書，「六禮」指納采、問名、納吉、納征、請期和親迎。因此，在電影《喜宴》中，高家父母得知兒子要結婚的消

1　斯圖亞特・霍爾（Stuart Hall），鄒威華譯：〈文化身份與族裔散居〉，收入於羅鋼、劉象愚編：《文化研究讀本》（北京：中國社會科學出版社，2000年），頁209。

息，便興高采烈地從臺灣飛到紐約為高偉同舉辦婚禮，高母當天晚上便給了準新娘威威許多聘禮：有紅包、珍珠、珊瑚胸針、鐲子、婚服等。中式婚禮一般以大紅色為主，如婚服、鞋子、團扇、口紅、剪紙等，在中國的婚禮倫理觀中，紅色象徵著喜慶、幸福，象徵著紅紅火火、大吉大利，這也是整個家族對新人的祝福。

與西方的結婚儀式相比，中國的結婚儀式相對比較複雜和繁瑣。在婚宴開始前，高母給威威餵蓮子湯，蓮子象徵著多子多福，這是對新人早生貴子、傳宗接代的殷切希望。正如高父對高偉同和顧威威說的那樣：「偉同、威威，你們兩個在完全不同的環境裡長大，今天在海外結合，這完全是緣分。希望你們珍惜這段緣分，以後生活在一起，萬一在思想上、生活的習慣上格格不入的時候，一定要相互的體諒、多多的溝通，處處站在對方的立場為別人著想，這樣婚姻才能夠幸福，爸爸和媽，從大陸到臺灣，從不安定的環境裡出來，今天看到你們下一代在美國結合，真是意義重大，總算是祖上積德啊。」由此可見，中國的傳統婚姻倫理觀要求新人之間相互體諒、相互包容，強調家庭利益高於個人利益。此外，舉辦婚宴、鬧洞房等行為也說明中國的傳統婚姻倫理觀十分注重儀式感，但也因此產生了許多婚鬧的陋習，以至於導演李安親自上場，在影片中飾演一位來參加高偉同和顧威威婚宴的賓客，說出了「你正見識到五千年性壓抑的結果」這樣的臺詞，將批判的矛頭直指傳統、老套、壓抑的婚姻倫理觀。

（二）西方的婚姻倫理觀

與中國的婚姻倫理觀相比，西方的婚姻具有更強的自主選擇權，並且不太注重儀式和形式。人們可以自由選擇交往、結婚對象，不需過多詢問父母的意見，父母也較少對子女的選擇進行干預，西方的婚姻倫理觀更加注重婚姻自由、個性解放。在婚姻儀式上，受到宗教的

影響，西方的婚禮一般在教堂舉行，在證婚人與家人的見證下吟誦誓詞。《喜宴》也選擇了公證儀式的結婚形式，在公證儀式上，高偉同跟著證婚人吟誦結婚誓詞：「我，偉同，娶你威威做我的妻子。相許相擁，無論更好更壞、無論更富更窮、無論健康疾病，我們相守，至死始分」。在西方的婚姻倫理觀中，白色是婚禮的主色調：婚紗、頭紗、婚鞋、手捧花皆為白色，在西方文化中，白色象徵著純潔與美好。

《喜宴》中的婚禮是中西方婚姻倫理觀相結合的產物，這也意味著中西方文化在這場婚宴中的交流與衝突。「從《推手》中父親對傳統文化的固執守護到《喜宴》中的被迫投誠，再到《飲食男女》中的主動出讓，父親的形象在東西、新舊文化衝擊面前經歷了一番維護、選擇、妥協，最終獲得人性自由的心路歷程，從傳統精神的意義上，是一次一次加深的妥協；從人性自由角度看，則是文化上的掙脫和超越」。[2] 高父最終被迫接受了兒子高偉同是同性戀的事實，也接納了高偉同的同性男友賽門，在過安檢時，高父將手高高舉過頭頂，做出投降的姿勢，這也說明了高父在西方文化面前的繳械投降。正如李安所說的那樣：「對我們來說，近百年來，何去何從的身份認同問題一直是個糾結與迷惑。身為外省第三代，我不由自主地會注意到傳承的問題（臺灣電影則比較注意民族意識的覺醒），不只是文化的傳承，還包括生活習慣的傳承、倫理的傳承，這些傳承面對遽變的時代，已經走味了」。[3] 隨著時代的變遷，傳統文化在新舊思想、外來文化的衝擊下也發生了巨大的變化，面對瞬息萬變的現代社會，傳統文化也要在繼承中發展，在發展中融合，在融合中創新。

2　墨娃、付會敏：《閱讀李安》（北京：北京大學出版社，2008年），頁49。
3　張靚蓓、李安：《十年一覺電影夢》（北京：人民文學出版社，2007年），頁61。

二　跨越性別與種族的「同性戀情」

　　《喜宴》（1993年）是李安第一部關於同性題材的電影，之後的《斷背山》（2005年）深化了其對於「同性戀」的看法。雖然李安的同性戀題材，並無致治意涵，「但我們似乎能相當合理地認定，李安與王家衛的電影，都源自於港臺兩地獨特的政治情勢招致的無歸屬感與缺乏認同。因此，同性戀是個共同警喻，可以用來化擬多變的認同、安全感的缺乏、漫無目標的未知未來——後現代香港與臺灣的缺乏認同，構成了迷惘、疏離、無個性與頹廢。」[4]李安電影中的主角也經常處於「離散」狀態，《推手》中的朱曉生、《喜宴》中的高偉同，都是從中國移民到美國的華人，他們在美國成家立業、在西方文化的版圖上開疆拓土，但從小到大耳濡目染的傳統文化對其造成了深遠的影響，祖國和故土是他們心裡永遠的牽掛。以朱曉生和高偉同為代表的華裔在中西方文化的共同影響下，造成了其身份的疏離和對於文化認同的分裂，他們並沒有在中西方文化中找到一個自己合適的位置，因此處於一種尷尬的境地。

　　「對同性戀，我不歧視，但也沒有特別的興趣，這是一種正常的現象。我從來都不覺得《喜宴》是要替同性戀講話。某些同性戀者不喜歡，有的則很喜歡，認為我把他們當普通人，也考慮他們父母的感受。相較之下，倒是在海外同性戀族群內獲得的認同多。」[5]李安對待同性戀的態度也是複雜的，一方面，他並不鄙視或者批判同性戀；另一方面，他也沒有迎合或宣揚同性戀，而是以一種尊重、包容的態度對待同性戀，尊重文化的多元化、尊重人們的自主選擇。在中國的

4　柯瑋妮：《看懂李安》（濟南：山東人民出版社，2012年），頁38。
5　張靚蓓、李安：《十年一覺電影夢》（北京：人民文學出版社，2007年），頁62。

傳統語境中，同性戀往往處於一種邊緣化的地位，自古以來，便有「斷袖之癖」、「龍陽之好」等說法，在主流文化推崇「異性戀」的時代背景下，「同性戀」是不被主流文化所接受的，往往處於次要位置。《喜宴》中對於高偉同和賽門這一對同性戀人的塑造，在一定程度上打破了「異性戀」／「同性戀」二者之間的二元對立，打破了主流的性別呈現（即「異性戀」），但也沒有從根本上否定和批判主流的性別呈現，而是客觀的再現了「同性戀」群體這一客觀存在的事實。

高偉同和賽門是在完全不同的文化語境中成長的，二人的相戀跨越了性別的界限，跨越了國家和種族之間的差異性，他們在紐約過著平靜、幸福的同居生活，但這一切都被高家父母想要高偉同結婚生子、傳宗接代的傳統觀念打破了。為了隱瞞同性戀的事實，二人將代表「同性戀身份」的親密照片（即高偉同和賽門的合照）撤下，換上了代表「異性戀身份」的照片（即高偉同和顧威威的合照），並且用假結婚這一行為來應付高家父母。

在假結婚的過程中，偉同和威威假戲真做，造成了威威的意外懷孕，賽門當著全家的面用英語與高偉同大吵一架，高父生病入院，高偉同只能選擇像母親坦白自己的「同性戀」身份。在醫院的走廊上，高偉同向高母坦白：

> 高偉同：「我是同性戀，賽門是我的愛人，我們住在一起五年了。」
>
> 高　母：「是賽門把你帶壞的嗎？你怎麼這麼糊塗？」
>
> 高偉同：「沒有人把我帶壞，是您把我生成這個樣子……媽，同性戀的人能夠在各方面合得來，湊合在一起生活非常不容易，所以我跟賽門都很珍惜對方。你看我們朋友當中這些所謂的正常夫妻，吵的吵、離的離，有幾對能像我

　　跟賽門處得這麼好,怎麼能說他把我帶壞了?其實如果不是為了爸要報孫子和你給我安排的相親,我會過得很幸福的。」

　　高母雖然無奈,但也只能接受自己的兒子是「同性戀」的這一事實。

　　「《喜宴》裡我嘗試以同性戀的題材來做認同上的模擬,偉同既想擁有自我(做自己),又想盡孝道(為人子),身陷無法兩全的左右為難,也正似我受到文化衝擊後的心情反映。但我覺得,如果這是部同性戀電影,就不會吸引這麼多觀眾,尤其是在臺灣,它還是個家庭倫理劇。」[6]對於「同性戀」的反映只不過是一個工具,一種符號,其本質還是為了展現高家父母與高偉同兩代人之間的代際衝突與家庭矛盾。在兩代人的代際衝突與家庭矛盾中,又突出了東西方文化的衝突與交融。「東西方文化的衝突和交融是當代臺灣電影一個重要的敘事主題。在對這一敘事主題的書寫中,李安的成就最為突出。李安是一位跨文化的電影作者。所謂跨文化的電影作者,是指具有在不同文化語境中生活的豐富閱歷,對不同的文化形態有深刻的理解,對不同文化之間的衝突有切身感受。」[7]在中西方文化的交流、碰撞中,傳統的「父權」被解構、傳統思想與倫理道德被顛覆,最終高父被迫接納了賽門,在西方文化面前繳械投降,以此來保全父親僅有的體面與尊嚴。

6　張靚蓓、李安:《十年一覺電影夢》(北京:人民文學出版社,2007年),頁62。

7　孫慰川:〈亞洲銀幕:跨文化的作者與跨國界的電影〉,《江蘇社會科學》2006年第3期。

三 「男性凝視」下的女性形象

　　《喜宴》中的女性，無論是顧威威還是高母，都是「男性凝視」的產物。在中國的封建社會中，受到封建禮教和倫理綱常的戕害，女性必須遵守「三從」、「四德」。「三從」指女性「未嫁從父、出嫁從夫、夫死從子」；「四德」指「婦德、婦言、婦容、婦功」。封建禮教對女性的言行舉止、行為準則、倫理道德都做出了嚴格的規範。而在婚姻家庭制度上，則是以「男主外，女主內」為主要模式，男性承擔起賺錢養家的職責，是一家之主，掌握了絕對的話語權；而女性只能在家相夫教子，承擔著傳宗接代的責任，長期處於次要位置。在儒家禮教和封建倫理綱常的影響下，封建社會形成了男尊女卑、男女之間極度不平等的現狀，女性長期以來話語權的喪失和社會地位的低下使得她們處於「邊緣化」的地位。主體意識的缺失使得她們成為了「受害者」、「弱勢群體」，在「父權」和「夫權」的壓迫下，女性難以實現思想解放與個性解放。

　　隨著全球化和現代化的發展，傳統的「三從」、「四德」被廢除，女性在思想上和個性上都得到了一定程度上的解放，現代社會提倡「男女平等、思想解放、個性自由」，女性的主體意識逐漸覺醒，現代女性要求行使女性的合法權利，這也使得女性主義在現代化語境之下有了飛速的發展。女性主義發展到今天，離真正意義上的男女平等還有很大的距離，實現真正意義上的男女平等也是現代女性的共同要求。

　　在全球化的時代背景下，在經濟全球化、政治多極化、文化多樣化的作用下，男女之間的不平等現象依舊存在。女性的弱勢地位體現在國家、種族、階級、地區、性別等方面，這不僅僅是一種因素作用的結果，而是多種因素作用的結果。《喜宴》中的女性也是處於壓抑的狀態，她們是作為繁衍後代、傳宗接代的工具出現的，所維護的依

舊是男性的主導地位。顧威威和高母都是代表賢妻良母的傳統女性形象，無論是顧威威還是高母，她們都體現了傳統女性在現代化社會中的生存窘境。顧威威作為一名來自上海的女畫家，卻在美國過著悲慘的生活，她交不起房租，只能靠在餐廳當服務員才能勉強養活自己。鮑爾德溫指出：「女性從屬地位的身體化根植於她們生存和體驗自己身體的方式，不僅把它體驗為主體、她們的自我意向的載體，而且體驗為客體，一個僅僅作為身體而被凝視的客體，一個客觀化的、僅僅從外表加以衡量的客體」，[8]顧威威解決這種生存窘境的方式是與高偉同假結婚，以此來獲得美國公民的身份、擺脫這種極度貧困的生活，因此她無時無刻不在高偉同面前用身體展示自己的「性魅力」。在高偉同和顧威威的新婚之夜，顧威威甚至對高偉同說出了「我要解放你」這樣的話。

　　顧威威不僅費盡心思討好高偉同，還在高家父母面前塑造了一個知書達理、溫婉賢慧的人設，不會做飯的顧威威親自下廚給高家父母做飯，從而贏得他們的歡心。此外，在高偉同與高父品鑒書法時，顧威威也說出了自己對這幅字畫的見解，並且話裡話外都在拍高父的馬屁：「爸，這是您送給偉同的字裡面我最喜歡的一幅，真是好。王羲之的行書講究的是平和自然、含蓄有味，您寫的王體字不論是用筆或者是結構呢，都有一種經過精心推敲卻又渾然天成的美，而且氣韻跟這一首白居易的詩渾然合成一體，這是藝術裡面非常高的境界，而且您看這幅字，全篇從頭到尾沒有一個敗筆，這是神閒氣足，長壽之征啊。」高父聽完顧威威的這番話，不由得心花怒放。

8　阿雷恩・鮑爾德溫（Elaine Baldwin）、布萊恩・朗赫斯特（Brian Longhurst）、斯考特・麥克拉（Scott McCracken）、邁爾斯・奧格伯恩（Miles Ogborn）、格瑞葛・斯密斯（Greg Smith）著，陶東風等譯：《文化研究導論》（北京：高等教育出版社，2004年），頁282。

　　《喜宴》中的女性──顧威威和高母也始終處於被「父權」和「夫權」壓迫的狀態之下，她們被賦予了「傳宗接代」的職能和使命。高父能來參加高偉同的婚禮，也發出了這樣一番感慨：「偉同啊，你要結婚了，爸爸有件事情要告訴你，你知道爸爸當初為什麼從軍嗎？爸是為了逃家從軍，爺爺安排了一件婚事，我一賭氣捲了個包包離家從軍了，後來緊接著抗戰、剿匪到民國四十年，家鄉有人逃出來。爺爺托信告訴我老家全完了，叫我自己在海外生根立足，延續高家的香火，今天爸爸能夠參加你的婚禮，真是感觸良多啊。」由此可見，高父深受封建倫理綱常中的傳宗接代思想所影響，延續香火是高偉同的爺爺對高父的期許，也是高父對高偉同的期許。

　　在高家父母的心目中，顧威威並不是作為一個真正意義上擁有主體意識的人而存在的，而是作為給高家傳宗接代、延續香火的生育工具而存在的。當顧威威意外懷孕後，為了擺脫自己作為高家的生育機器的身份，成為一個現代女性，顧威威想要墮胎，但被高母給勸住了。在高母的觀念裡：「女人畢竟是女人，丈夫和孩子是最重要的。」高母是一個典型賢妻良母的傳統女性，自始至終，高母都將丈夫和兒子放在主要位置，將自己放在次要位置上。在高偉同沒有結婚時，高母到處為兒子的婚事操勞，為其安排相親；當高偉同告知父母將要結婚時，高母親自來到美國為其舉辦婚禮，並且帶來了豐厚的嫁妝；哪怕得知了高偉同是一名同性戀者，高母也被迫接受了兒子的性取向。

　　顧威威選擇生下孩子，成全高家二老的願望，這也是女性一定程度上向父權與夫權的妥協，這也是傳統女性在現代化社會中存在的普遍困境，她們既嚮往著自由，又承擔著家庭的責任，陷入「兩難」的困境。「在傳統的男性中心社會裡，女性身體一直作為男性欲望統治的對象，始終處於被動、客體的地位，不具備自主的女性意識，在男

權話語和文化建構中出來的女性形象身體從來不屬於自己。」[9]《喜宴》中的女性也始終處於被動、客體的地位，她們尋找出路的方式不是依靠自己的力量，而是將希望寄託在別人身上。法國著名的女性主義學者西蒙娜‧波伏娃在《第二性》中指出了女性經濟獨立的重要性，女性的解放首先要實現經濟上的獨立。只有在經濟獨立的基礎上，才能實現社會、文化、政治、精神和意識形態領域的獨立。女性首先要實現自我意識的覺醒，擺脫男性中心主義的禁錮，才有望實現真正意義上的男女平等。但顧威威和高母都沒有意識到主體意識的重要性，特別是顧威威，作為一個生活在現代社會中的女性，解決自身生存困境的方法竟然是與高偉同假結婚，將拯救自己全部的希望寄託在高偉同身上，這也使得顧威威這個角色充滿了悲劇色彩。

四　《喜宴》中的「兩難」

　　《喜宴》中的高父、高母、高偉同、賽門、顧威威都身處於「兩難」的處境之中。高家父母的「兩難」在於想要高偉同結婚生子以延續高家香火的傳統思想與高偉同是一名同性戀者之間的矛盾。高偉同的「兩難」在於「做自己」與「為人子」之間的矛盾，一方面，高偉同想要維護與賽門之間的愛情；另一方面，高偉同又想要盡孝，滿足父母對於自己成家立業的殷切希望。賽門的「兩難」在於為了讓自己的同性戀人高偉同不再被父母逼婚想出了讓顧威威與高偉同假結婚的主意，二人卻假戲真做，造成了顧威威的意外懷孕，賽門感到自己愛情的主權受到了嚴重的侵犯，這一事件將劇情的矛盾推向了制高點。顧威威的「兩難」在於作為一名生活在現代化社會中的女性，卻深受

9　李小江：《性別與中國》（上海：上海三聯書店，1994年），頁167。

傳統思想的影響，在追求自由與承擔家庭責任的「兩難」中，最終選擇向父權與夫權妥協和讓步。「《喜宴》同樣是以文化衝突來結構劇情的，中國傳統家庭倫理觀念（高父、高母）與西方現代的反傳統家庭倫理觀念（高偉同、賽門、顧威威）之間的衝突，是貫穿全片的深層衝突。這個深層的觀念衝突演繹出劇情展開的敘事衝突：兒子是同性戀，可不知情的父母卻催促兒子結婚生子，傳宗接代。在這個矛盾之下，兒子和同性戀人不得不想方設法解決矛盾，從而衍生出一場假結婚、卻假戲真做的鬧劇，使戲劇矛盾和觀念衝突達到最高潮，最後在雙方的互相妥協之下無奈收場。李安並沒有把這種戲劇衝突設置成傳統中國文學中或者好萊塢商業電影中的二元對立模式，人物之間的衝突不是敵我、善惡之衝突，而是充滿了更加負責的情感和思索，並以最終的溫和和妥協求得一份家的安寧和親情的延續。」[10]

（一）高家父母的「兩難」

高家父母的「兩難」在於想要兒子娶妻生子以延續高家香火的傳統觀念與兒子的同志身份之間的矛盾。高家二老費盡心力將高偉同培養成材後，又為其婚事操勞，不斷地幫偉同相親。當聽到高偉同要結婚的消息時，二人馬不停蹄地從臺灣趕往美國為兒子舉辦婚禮，儘管二老年事已高，身體也不好，但這個喜訊足以沖淡旅途的艱辛。到了美國，一家人坐在餐桌上吃飯，高父坐在主位，佔據了絕對的主導地位。這點可以從他品評菜餚時說的話可以看出：「蘇打的份量正好，而且泡水的時間拿捏得很有學問，軟硬適中。」但隨著「婚宴」的不斷推進，高父的話語權逐漸被瓦解，最終繳械投降。在賽門生日這天，高父與賽門來到海邊，高父用英語和賽門說：「生日快樂，賽

10 墨娃、付會敏：《閱讀李安》（北京：北京大學出版社，2008年），頁64、65。

門。」賽門很驚訝高父竟然會英語，高父是這樣回應賽門的：「我看，我聽，我了解，偉同是我的兒子，所以你也該是我的兒子。不要告訴偉同，不要告訴媽，甚至威威也不要講，這是我倆之間的秘密。」高父被迫接受了賽門，接受了兒子的同志身份，但他最終的目的不過是想要抱孫子罷了。「如果我說出來，怎麼還能抱上孫子？」傳遞香火，才是老父最終的願望。當威威決定將肚子裡孩子留下來，老父的願望得以實現時，最後舉起的雙手，不僅是向兒子秩序的部分投誠也是老父固守最後一片營壘的無奈呼喊。《喜宴》中的老父面對東西文化的衝擊，反抗的形式已由外在的對峙變為內在的工於心計的運營，對待文化的態度，也由固執守護轉化為部分地投誠了。」[11]

（二）高偉同的「兩難」

　　高偉同的「兩難」在於想要盡孝的想法與同志身份之間的矛盾，高偉同選擇用「假結婚」的方式來應付父母，實則是自己的「真孝心。」《喜宴》中的高偉同與《推手》中的朱曉生一樣，都是深受中西方兩種文化影響的華裔。一方面，中國的儒家文化與傳統思想在他們心裡留下了烙印；另一方面，他們又受到西方自由、開放的現代思想影響。在傳統思想與現代思想、東方文化與西方文化的共同作用下，他們形成了獨特的價值觀。《喜宴》的開始是高偉同在健身房運動的畫面，配合著高母從錄音帶裡傳出來的催促偉同結婚的聲音：「說止經的，你也老大不小了，怎麼還沒有成家的打算？老爸由大陸一個人到臺灣，就你這麼一個寶貝兒子，你也別太性格了，是吧。我們最近為你報名加入了目前臺北最高級的一家擇偶俱樂部，他們馬上會寄給你一些電腦表格，詢問你選擇理性對象的條件。這個來電俱樂

11 墨娃、付會敏：《閱讀李安》（北京：北京大學出版社，2008年），頁48、49。

部裡的女孩子，不論是學歷、氣質還是身家教養、相貌，保證都是一流的。就像過去你看不上錢媽媽的女兒啦，好啦，兒子，你也別太挑剔了吧。」雖然高偉同已經到了美國工作、生活，但他身上始終背負著父母給他的延續香火的重任。終究「紙是包不住火的」，當高偉同與顧威威「假結婚」的事實暴露，高偉同與賽門的同志身份被揭開，父母被迫接受，在父權的讓步和妥協之下，高偉同的「兩難」局面才得以解決。

（三）賽門的「兩難」

賽門的「兩難」在於明明是高偉同的真戀人，卻不得不讓高偉同與顧威威結婚以成全偉同的一片孝心，只能以偉同的房東身份自居。為了迎接高家父母的到來，賽門主動將與偉同的親密合照撤下，換上威威與偉同的照片，掛上高父寄來的書法。高家父母到來後，賽門讓他們住自己的房子，主動給他們搬行李，並且送上見面禮：「這是我的一點心意，高伯伯心臟不好、血壓高，有了血壓器可以未雨綢繆，隨時檢查，看看自己有沒有危險。高媽媽，這是專門給老年女人用的營養面霜，每天睡前擦一點，可以防止臉皮鬆弛，永遠不老。」高父、高母卻並不喜歡賽門送的禮物。中國的傳統語境講究含蓄、委婉，賽門直接指出他們的身體不好、年老色衰，這也可以看出東西方文化的差異：中國文化講究面子、說好話；而西方文化卻更加直接了當、說明客觀事實。在之後的劇情中，賽門更是充當了攝影師、伴郎、司機等角色。在高偉同和顧威威的婚宴上，賓客起鬨讓二人接吻，坐在高偉同身邊的賽門感到自己的愛情主權受到了侵犯，賽門卻只能在高偉同與顧威威接完吻後，用給高偉同擦嘴這一行為來宣誓自己的愛情主權。當高家父母接受了賽門，賽門陪著高父散步、拉伸，給家人做飯，並且答應做威威孩子的第二個父親時，賽門所面臨的

「兩難」局面才得以解決。在賽門所面臨的「兩難」局面中，高父與賽門都做出了一定的妥協，以一種相對溫和的方式解決了矛盾。

（四）顧威威的「兩難」

顧威威的「兩難」在於深愛的人是個同志，愛而不得的「兩難」。顧威威與高偉同雖然是法律意義上的夫妻，但她卻始終沒有得到高偉同的心。剛來美國的顧威威沒錢、沒工作、又沒有綠卡，交不起房租，甚至連電費都交不起，只能在餐廳當服務員，日子過得異常窘迫。為了讓威威可以留在美國畫畫，也可以給高偉同爸媽一個交代，賽門提出讓高偉同和顧威威「假結婚」這個看似一舉多得的想法，以此來解決目前的「兩難」局面。在婚宴的當晚，顧威威與高偉同二人假戲真做，顧威威懷孕，賽門和高偉同當著一家人的面大吵一架造成高父入院，高偉同不得已向高母坦白自己的同志身份。高偉同和顧威威「假結婚」的謊言被戳破，顧威威找高母歸還聘禮，二人有了以下對話：

> 高　　母：「威威，媽有時候真羨慕你們這一代的女孩子，能受良好的教育，有自己的主張、有能力、有自己的前途，不必靠男人，愛幹什麼就幹什麼。」
> 顧威威：「這也是要付出代價的，我一個人在美國很苦的，所以我很自然的把你們當成自己的爸媽。」

聽完高母的勸解，顧威威最終選擇將孩子生下來，在家庭職責和自我面前，顧威威選擇了家庭。在李安看來：「《喜宴》應該不算是個圓滿結局，因為結尾時每個人都在哭。當然，問題都解決了，是個不滿意但可以接受的結果。為了這個結果，每個人都要付出『退一步』

的代價，所以《喜宴》裡人人各退一步，這是很寫實的。我想，如果
發生在我家或大部分的人家，若是走到（威威懷孕）這一步，可能也
是這樣解決。不然要怎麼辦？威威去墮胎，老爸氣死，大家撕破臉，
鬥個你死我活？絕大部分的人不是這樣的。生活還是得過下去，大家
也都留個面了。」¹²

12 張靚蓓、李安：《十年一覺電影夢》（北京：人民文學出版社，2007年），頁63。

飲食男女

Eat Drink Man Woman

　　《飲食男女》講述的是被譽為「國廚」的老朱與三個女兒生活在同一所老房子。自從中年喪妻後，老朱一直過著單身的生活，又當爹又當媽，含辛茹苦地將三個女兒拉扯大。經過長年累月的相處，兩代人的思想、文化、習慣、價值觀等方面的不同產生了強烈的代際衝突。

　　大女兒朱家珍是一名基督教徒，在當地一所中學當化學老師，為人刻板且保守，長年過著「清教徒」般的生活。二女兒朱家倩是老朱三個女兒中相貌最出眾且事業有成的女兒，在做菜這件事上朱家倩自小便很有天賦，是最有可能繼承老朱衣缽的人，但在老朱的干預下，家倩不得不選擇了航空專業，成為了一名跨國航太公司的高管。小女兒朱家寧還是一名學生，課餘時間會去溫迪速食店打工。老朱精心照料三個女兒，每天早上叫她們起床，給她們做豐盛的飯菜，每個週末都要舉辦家庭聚餐，老朱已漸漸失去味覺，但老朱還是要求每個人都必須出席每一次的家庭聚餐，強迫女兒吃自己做的菜。三個女兒並不買父親的帳，都不想待在老朱的身邊，想盡快逃離這個家。

　　年齡最小、戀愛經驗最少的小女兒朱家寧搶了閨蜜的男朋友國倫並意外懷孕後，成為第一個離開家的人。大女兒朱家珍和同校的體育老師周明道閃婚，隨後也離開了老房子。父親老朱與鄰居梁伯母的女兒、大女兒朱家珍的同學錦榮相戀，二人之間相差了幾十歲，但老朱與錦榮都有結婚的打算，錦榮還懷了老朱的孩子，老朱成為了第三個

離開老房子的人。二女兒朱家倩本來想最先逃離這個家，早早地買下了新房子，卻得知新房子是違規建築，虧得血本無歸，在遭遇了情人的背叛，大姐家珍、小妹家寧、父親老朱相繼離開老房子等一系列的事件之後，家倩放棄了去阿姆斯特丹的升職機會，成為了唯一一個留守在老房子裡的人。

家倩代替了之前父親的角色，週末為家庭聚會精心準備一桌豐盛的飯菜，但家珍和家寧都有自己的事要忙，並沒有前來赴宴，來參加聚會的只有老朱一人，在最後一次聚餐中，老朱神奇地發現自己的味覺竟然恢復了。

一　中國的飲食文化

中華文明歷經五千年的發展，作為中華文明的重要組成部分，中華的飲食文化也具有博大精深、源遠流長的特點，不僅在國內飽受讚譽，而且舉世聞名，在世界範圍內都具有很高的聲譽。從中國的封建社會到二十一世紀的現代社會，中國的飲食文化也隨著時代的發展而不斷進步。中華的飲食文化——外在注重「色、香、味俱全」，內在注重「滋、補、養」等營養價值，這也能夠體現出中國人注重養生、平衡的傳統觀念。在味道上有「南甜北鹹東酸西辣」一說，在審美上講究食材、餐具與環境之間的相輔相成。並且會給食物取上蘊含詩意和象徵意味的名字，如「龍鳳呈祥」、「螞蟻上樹」、「獅子頭」、「佛跳牆」、「貴妃雞」、「百鳥朝鳳」、「年年有餘」、「鴻運當頭」等。孫中山先生講「辨味不精，則烹調之術不妙」，食物的美味是烹飪的第一要義。孔子云：「食不厭精，膾不厭細」，在選材、配料、烹飪到最後的成品，講究「精緻」與「細緻」。因此形成了中國的「八大菜系」，即魯菜、川菜、粵菜、江蘇菜、閩菜、浙江菜、湘菜、徽菜，發明了

炒、燒、煎、炸、煮、蒸、烤、涼拌、淋等烹飪方式。

正所謂「一方水土養育一方人」，中國飲食文化三字經有這樣的說法：「中國食、涮北京、包天津、甜上海、燙重慶、鮮廣東、麻四川、辣湖南、美雲南、酸貴州、酥西藏、奶內蒙、葷青海、壯寧夏、醋山西、泡陝西、蔥山東、拉甘肅、燉東北、稀河南、烙河北、罐江西、饞湖北、氿福建、爽江蘇、濃浙江、香安徽、嫩廣西、淡海南、烤新疆、醇臺灣、港澳者、兼中西。」、「特定的食物、飲食器具和飲食行為在儀式活動或日常生活中可充當媒介或載體，通過類比、聯想等直觀而形象的思維方式和表現手法，表達個體或群體內心深處的欲望、願望、情感、情緒、個性及相應的價值觀，並能傳遞資訊、溝通人際關係。」[1]在中國這樣一個「民以食為天」的國家，飲食文化具有悠久的發展歷史和特殊的意義，解決人最基本的生理需求是最基本的一層含義，背後更為深層的文化意蘊才是其根本特徵。飲食不僅僅只是為了滿足一日三餐的口腹之欲，更為重要的是體現風土人情、民族特徵，此外，聯絡感情和社交也是中國飲食文化的重要目的。

「從《推手》到《喜宴》到《飲食男女》，李安要講的都是文化衝突下的家庭聚散，雖然三個片名跟衝突和聚散毫無關係，卻是三個極富中國傳統文化意蘊，極有中國特色的名字。推手使人想到外柔內剛、力度無窮的中國太極拳，喜宴使人想到中國婚姻嫁娶的熱鬧和喜慶及傳宗接代的儀式，而飲食則更是中國特有的食文化。『食』與『性』在李安的影片中成為中國傳統文化中兩個最重要的符碼。」[2]李安對於中國飲食文化的呈現，不僅僅體現在《飲食男女》這一部電影中，在《推手）和《喜宴》中也有一定的描繪。《推手》中的老朱

1　瞿明安：《隱藏民族靈魂的符號：中國飲食象徵文化論》（昆明：雲南大學出版社，2011年），頁3。

2　墨娃、付會敏：《閱讀李安》（北京：北京大學出版社，2008年），頁80。

吃的便是中式的米飯和炒菜，講究葷素搭配，餐具用的是筷子；而兒媳婦瑪莎吃的卻是西式的沙拉、麵包，餐具用的是刀叉，這能可以看出東西方飲食文化在食物、餐具等方面巨大的差異性。《喜宴》中的高父在就餐時一直居於主位就坐，吃的是中式的炒菜，使用筷子夾菜，連賽門作為一個美國人都是用筷了吃飯，上菜時高父還會對菜餚進行點評，這個畫面體現了傳統家庭中的「父權」。《飲食男女》更是反映了中國美食文化的精髓，電影中出現的菜餚不僅品相十分精緻，而且還是老朱與三個女兒之間情感維繫的工具。電影的開始便是大廚老朱一個人在廚房做飯的畫面，牆上掛滿了一牆的餐刀。《飲食男女》中出現的菜餚有「煨魚翅」、「大燴烏參」、「翠蓋排翅」、「龍鳳呈祥」、「龍蝦」、「鮑魚」、「雞蓉」、「翡翠」、「海棠百花菇」、「無錫排骨」、「蟹肉菜心」、「青豆蝦仁」、「五柳雞絲」、「苦瓜排骨盅」等，與此同時，「飲食」與「性」又緊密聯繫在一起。

　　《飲食男女》便是圍繞著「飲食」與「性」的主題展開的。正如影片中老朱所說的那樣：「飲食男女，人之大欲，不想也難。」對於食物與性的追求，是人類最原始、也是最基本的欲望。在電影中，大女兒朱家珍信仰基督教，她經常去教堂聽禱告：「基督徒與世人不同的地方，不僅在於我們有永生的盼望，同時在今天，也可以靠著上帝有能力與智慧來克服困難、有喜樂與平安來面對挫折」，緊接著便是二女兒朱家倩與情人雷蒙在床上的「性愛」畫面，在朱家的三個姊妹中，朱家倩也是最有性經驗的人。

　　「片中母親過世了，一個爸爸三個女兒都想取代媽媽的空位，但都不成功，就是這麼個概念。結果是情理之中，意料之外。最諷刺的就是二女兒，她是扛起這部電影的人，二女兒其實是她媽媽的化身，剛開始時，只有她有性經驗，到最後，她是唯一沒有歸宿及性伴侶的，最傳統的反而是她，連老爸都跑掉了。我覺得，經常是家中最聰

慧而叛逆的孩子，一眼看透家裡的虛偽，卻又在家庭面臨解體時承擔起一切，二女兒就是這樣的角色。」[3]家倩是老朱三個女兒中最具做菜天分的人，卻被老朱從「廚房」裡趕了出去，以至於家倩一直懷念小時候與父親之間的親密相處，懷念老朱給她用麵做的手鐲和戒指，「上面鑲滿了糖漿和八角做的戒指。」在家倩長大後，廚房也成為了她發洩情感、表達欲望的地方，當家倩心情不好的時候，她來到情人雷蒙的家給他做了一大桌豐盛的菜餚：有譚廚名菜「祖庵豆腐」、「豆瓣魚」、「鴨油素炒豌豆苗」、「豆腐餃子。」家倩也表達了她做菜的心得：「一只鴨兩道菜，鴨性屬寒，用洋蔥來爆炒正好可以平衡過來。食譜藥膳裡講究的就是『能、性、味』三方面的平衡」，並且由「飲食」講到「性」，雷蒙回答道：「這個我懂，就像陰陽需要調和一樣。」

　　「《飲食男女》則是一父三女企圖取代『母親』的地位。有趣的是，三個女兒的羅曼史，也成為她們離家自立、找到自我的關鍵。父親郎雄，在《飲食男女》裡是位外強中乾沒用的父親，面對女兒和亂糟糟的家，束手無策，當他離家出走、離開傳統的定位後，方再度找回自我。我一直對人間的聚散很有興趣，片中的食物和飯桌只是個比喻，象徵家庭的解構，天下無不散的筵席，但解構的目的是為了再結構。」[4]中國有一句古話：「食色性也」，年輕一代與老年一代、傳統與現代、東方與西方對於「食、色、性」三者的理解大為不同，影片通過「飲食文化」對傳統的中國家庭進行解構與再結構，在傳統與現代、新思想與舊思想、東方文化與西方文化的衝突與碰撞中，尋找一條融合、互補、包容的平衡之路。

3　張靚蓓、李安：《十年一覺電影夢》（北京：人民文學出版社，2007年），頁84。
4　張靚蓓、李安：《十年一覺電影夢》（北京：人民文學出版社，2007年），頁85。

二 傳統家庭中的倫理衝突

作為「家庭三部曲」的收官之作，《飲食男女》將家庭矛盾放在了「父女關係」上。《推手》、《喜宴》都是表達以「父子關係」為主，並且是年邁的父親與獨生的兒子之間的矛盾。與之不同的是，《飲食男女》表達的是父親與女兒之間的矛盾，並且是傳統的父親與三個女兒之間的衝突。由於性別的差異性，父親與女兒之間產生了許多尷尬的瞬間，老朱每天叫三個女兒起床都要先敲門，給女兒洗衣服的時候也出現了女性的內衣、絲襪等鏡頭，男女之間性別的差異性加劇了矛盾的產生。正如導演李安所言：「我當時想拍『父女關係』就是想拍父女無法溝通、彼此憋在心裡的尷尬，其實父女關係也是一種男女關係，只不過是一種很尷尬的男女關係。在中國家庭裡，爸爸就是要板張臉，擺出父親的譜。這個家沒了媽媽，父女之間也沒話說，老爸每天早上叫女兒起床，得先探探頭，就怕看到不該看的事，很多有趣又尷尬的情境。」[5]這些場景也極具笑料，賦予了作品強烈的喜劇色彩，在這些尷尬的場景中，又彰顯了父女間的代際衝突。

中國傳統大家庭中的倫理衝突主要集中在《飲食男女》中的幾次家庭聚餐中。在第一次家庭聚餐中，二女兒朱家倩宣佈自己已經用全部的積蓄買了新房，不久之後將搬離老房子，家倩也是三個女兒中第一個想要並且付諸實際行動想要逃離這個家的人。在第二次家庭聚餐中，家倩宣佈自己新買的房子被騙，所有的積蓄血本無歸。在第三次的家庭聚餐中，小女兒朱家寧宣佈自己與男友國倫閃婚閃孕，要搬走與男友同居。在第四次的家庭聚餐中，小女兒朱家寧宣佈與男友周明道閃電結婚。在第五次的家庭聚餐中，父親老朱宣佈將要與錦榮結

5　張靚蓓、李安：《十年一覺電影夢》（北京：人民文學出版社，2007年），頁84。

婚。在第六次的家庭聚餐中，老朱恢復了味覺，與家情和解。每一次的家庭聚會都預示著家庭成員身份與話語權的轉變，並且在身份認同的衝突中體現家庭的聚散離合。

第一次家庭聚餐交代了父親老朱與三個女兒之間難以溝通的尷尬局面。在聚會開始時，信仰基督教的大女兒朱家珍在飯桌上進行禱告：「親愛的上帝，求您祝福我的爸爸和兩個妹妹，使我的全家人都能夠認識您。現在我要感謝您，賜我們這豐盛的晚餐，再一次的謝謝您，讓我們一家和樂團聚在一起，禱告、感謝，奉主耶穌的名，阿門。」飯桌上的父親心事重重，想向女兒傾訴，卻又不知如何開口，家情在吃菜時發現煨魚翅的火腿「耗」了也不敢直言。三個女兒才發現父親的味覺逐漸退化了，但老朱難以相信這個事實，怒氣衝衝地說；「我的味覺好得很。」每一次的家庭聚會這幾個家庭成員都有大事宣佈，在第一次的家庭聚餐中，二女兒朱家情在飯桌上向姐妹和父親宣佈自己買了新房子，幾個月後將要搬離這個家。家情的話音剛落，老朱在接到飯店的電話後便匆匆離開，留下三個女兒在飯桌上面面相覷。三個女兒雖然對父親有所不滿但也不敢直言，此時的老朱在家庭中還處於主導地位，擁有主要的話語權。

第二次家庭聚餐依舊是以二女兒朱家情為中心人物，第二次聚餐也是父親老朱與家情和解的開始。老朱在飯桌上給小女兒朱家寧夾菜，家寧嘗過之後立馬和姐姐家珍吐槽：「爸的『海棠百花菇』忘了打蝦漿進去」，家珍立馬示意家寧不要再說了，以免被父親聽見。家情在飯桌上向家人宣佈自己的工作變動和房子的變故，父親老朱、大姐家珍、小妹家寧都相繼安慰家情：

老　　朱：「你不用說了，我們在報紙上知道你房子的事情，當然，你還是可以在這裡住下去。」

家　寧：「那你打算怎麼處理啊，那些錢都追不回來了嗎。」
家　珍：「你從開始工作存的錢，大概都下去了吧。」

　　第二次的家庭聚會是這幾次聚會中最短的一次，但家庭氣氛卻是最溫馨的一次，家人之間相互理解、相互關心。

　　第三次家庭聚會是以小女兒朱家寧為中心展開的，聚餐開始前，朱家被鄰居家的卡拉 OK 吵得心煩意亂，家珍甚為不滿：「哎喲，他們能不能停一停啊，真是吵死人耶。」家倩勸解道：「我們靠吃飯聯絡感情，人家靠唱卡拉 OK 有什麼不對。」家寧在飯桌上猶豫了許久，一直在觀察大家的神色，終於鼓起勇氣說出了自己的心事：「有件事情我想跟大家宣佈一下，你知道這件事情聽起來很不可思議，可是很多事情都是這樣發生的。我認識一個男孩，男的，我們彼此相愛，我們打算將來在一起生活，不過因為他家很大，他說他父母會喜歡我，所以我打算搬過去住，不過最主要的原因是我懷了他的小孩。」之後，朱家寧便和男友國倫一起離開了。毫無感情經驗、年紀最小、還在讀書的朱家寧未婚先孕，看似應該最晚離開的人卻成為了第一個離開老房子的人。

　　第四次家庭聚餐的中心人物則是大女兒朱家珍，這一次出席聚餐的家庭成員只有老朱、家珍和家倩三人，家寧並沒有出席此次聚餐。在老朱用斧頭敲「叫花雞」的時候，家珍突然宣佈：「我有一件事要跟你們宣佈一下，哎呀！你知道的嘛！就像家寧一樣啊！」家倩還以為家珍懷孕了，家珍趕緊解釋道：「亂講，沒有，不過……就像是……我們等不及了，他要……我又是個教徒。今天早上，我們已經請牧師公證過了，等一等！其實他現在就在外面，你們等一下哦！爸，家倩，我先生周明道。」家珍將男友周明道介紹給家人認識之後，便坐上周明道的摩托和男友一起離開了。離開的時候，家珍回過

頭來看著老朱和家倩，流下了兩行淚水，在朱家所有的家庭成員中，家珍是唯一一個離開老房子的時候流淚的人。

　　第五次的家庭聚餐是出席人員最多的一次，參加聚餐的成員有：父親老朱、大女兒朱家珍及其先生周明道、二女兒朱家倩、小女兒朱家寧及其男友國倫、梁伯母、錦榮和錦榮的女兒珊珊，此次聚會的主角則是老朱。老朱在眾人面前宣佈：「我有幾句話憋在心裡很久了，我之所以不說，不是想故意隱瞞什麼，我只是覺得不想讓我個人的事情連累了家人，變成一種負擔。其實一家人住在一個屋簷下，照樣的可以各過各的日子，可是從心裡產生的那種顧忌，才是一個家之所以為家的意義。其實我不說，也沒對不起誰；說了，只是不想再委曲求全。我這一輩子，怎麼做也不能像做菜一樣，把所有的材料都集中起來了才下鍋。當然，吃到嘴裡是酸甜苦辣，各嘗各的味。」借著酒勁，老朱終於說出了自己的「秘密」：「既然今天的局面是這個樣子，我就說了。這棟房子對我來說有很多舊的回憶，可是現在，人走的差不多了，我決定把它賣了。我在關渡找到很多的房子，稍微舊了一點，要整修，那是很好的地方，個把月就可以搬進去了。梁伯母，我真的沒把錦榮照顧好，可是我可以對天發誓，只要我老朱有一口氣在，我絕不讓她們母女挨餓受凍，我們家歡迎你來玩，您看，這是我上個月在榮總做的健康檢查報告，請伯母成全我們。」大家都以為老朱要在飯桌上宣佈他和梁伯母的事，令眾人感到驚訝的是——老朱竟然與錦榮相戀，畢竟錦榮與老朱之間相差了幾十歲。家珍則感到更加不可思議，錦榮之前是自己的同學，最後竟然成了自己的繼母。

　　每一次的家庭聚餐都是由父親老朱給大家做菜，但最後一次的家庭聚會卻是由二女兒家倩做菜，家倩和家珍有事沒有出席，這一次出席的家庭成員只有老朱和家倩。兩人在吃飯的時候因為用薑的問題吵了起來：

老　朱：「湯裡頭薑太多了，把藥膳作用改了。」

家　倩：「哪裡會薑太多嘛！調料、配方跟以前媽做的一模一樣
　　　　啊！我就記得你們為這個鬥嘴，你用薑膽子太小啦。」

　　在最後一次家庭聚餐中，老朱意外地發現，自己的味覺竟然恢
復了。

　　電影《飲食男女》以六次家庭聚餐表現朱家家庭中存在的倫理衝
突，在這種衝突之下，父親老朱選擇了主動退讓，交出了自己的主導
權和話語權，從主人的身份變成客人的身份。而二女兒家倩則替代了
母親的身份，從父親手裡接過對於家庭的主導權，成為了朱家唯一留
下來的人。「有著深切『戀父情結』的李安，同樣對父親所代表的父
權秩序和傳統的中國文化懷有一份深深的依戀，並在這種溫和的依戀
之下，在中西、新舊矛盾衝突之中，展示中國父輩及其代表的傳統文
化所面臨的困境以及兩種衝突為了尋求解決的互相妥協；在這新舊衝
撞、時間流逝中的家庭聚散及聚散後所感觸到的那份傷感，這便是李
安所要表達的深層含義。」[6]《飲食男女》將中國傳統的飲食文化與
家庭倫理關係相結合，對中華文化和傳統文化進行了理性的審視和深
刻的反思。

三　《飲食男女》中的「兩難」

　　《飲食男女》中的父親老朱、大女兒朱家珍、二女兒朱家倩、小
女兒朱家寧都處於「兩難」的境地。他們的「兩難」在於雖然生活在
同一個屋簷下，看起來親密無間，彼此的內心卻充滿了隔閡。《喜

6　墨娃、付會敏：《閱讀李安》（北京：北京大學出版社，2008年），頁79、80。

宴》、《推手》的故事背景都在美國，而《飲食男女》的故事背景卻發生在臺灣本土。「臺灣社會正面臨新舊交替的轉型期，社會從封建農業、一元化，開始邁入現代、民主、多元化，事事打破成規，個人、家庭、社會及政治價值進入一個脫序的狀態，人們在改變的過程裡，會出現罪惡感及不適應，這些都是我的切身經驗。透過郎叔在『父親三部曲』裡的角色發展，隔著太平洋、我從另一個角度來審視這份深入我血液裡、仍不時魂素夢系、牽動我心的鄉愁。」[7]造成《飲食男女》中「兩難」局面形成的原因正是因為父親和女兒這兩代人都面臨著社會的轉型，受到新舊思想、傳統與現代等多元價值觀的影響。

（一）父親老朱的「兩難」

　　父親老朱的「兩難」在於雖然和三個女兒生活在一起，但並不知道女兒內心的真實想法，家人之間聯絡感情的唯一方式是家庭聚餐，並且這種聚會是強制性的。小女兒朱家寧在一家賣漢堡、炸雞的溫迪速食店工作，老朱在臺灣本地的一家中餐廳工作，中餐廳代表著東方文化，溫迪速食店則是西方文化的代表。在當時的臺灣本土，西方文化給整個社會都帶來了巨大的影響，改變了人們的生活方式、交往方式、飲食習慣、心理狀態等。同樣，老朱的三個女兒也深受西方文化的影響，追求獨立、追求個性、追求自由，這與老朱所堅守的傳統文化是背道而馳的。特別是在愛情方面，她們更加注重自我，小女兒朱家寧未婚先孕、大女兒朱家珍與男友周明道閃電結婚，在「生米煮成熟飯」之後才告知家人，這與中國傳統文化「父母之命，媒妁之言」的觀點形成鮮明對比。在老朱和三個女兒的身上，也在一定程度上反映出東西方文化的衝突，而這種「兩難」局面的解決，是通過老朱的

7　張靚蓓、李安：《十年一覺電影夢》（北京：人民文學出版社，2007年），頁84。

主動退讓實現的。「所謂濡化是指一個人自幼年伊始，有意識或無意識地學習、接受某種生活模式，進而穩定地成為其所處的生存環境（社會）中的一分子的形成過程。體現在文化傳承方面，濡化是指人通過學習本民族的文化傳統，使自己融入其民族文化體系之中。換而言之，一個人生存在一定的文化氛圍和秩序環境之中，也是在接受周圍文化擬子庫中的『資訊源』而自身被制度化，又在自身的行為中複製這些擬子的進行過程。」[8]在西方文化濡化下，三個女兒向老朱的「父權」發起挑戰，中西文化的碰撞造成了朱家兩代人之間價值觀的差異。

（二）三個女兒的「兩難」

三個女兒的「兩難」除了「父不知女、女不知父」外，還存在事業與愛情的「兩難」。「例如，家倩一方面想擁有成功的事業，一方面又受制於其傳統家庭教養，不斷陷入兩難境地之中。家寧則必須從她的浪漫幻想、她在一家速食連鎖店的工作以及她的學生身份來加以理解。朱大廚看著女兒們解決自己的新生活以及她們平衡現代文化與傳統文化的方式。這種平衡之舉要求她們遵循由孔子和亞里士多德提倡的中庸之道，它是調和傳統家長制文化與現代個人主義文化間差異的唯一途徑。」[9]大女兒朱家珍是一名基督教徒，表面上清心寡欲、刻板守舊，但內心仍然充滿著對愛情的嚮往與渴望，在遇到同校的體育老師周明道之後，朱家珍將傳統思想拋諸腦後，選擇主動出擊，收獲了愛情。二女兒朱家倩是老朱三個女兒中最矛盾的一個。作為跨國航

8　韋森：《文化與制序》（上海：上海人民出版社，2003年），頁126。

9　羅伯特・阿普（Robert Arp）、亞當・巴克曼（Adam Barkman）、詹姆斯・麥克雷（James McRae）編著，邵文實譯：《李安哲學》（哈爾濱：黑龍江教育出版社，2015年），頁216。

空公司的高管，她事業有成，原本應該是最獨立的人，但卻成了最保守的人。情感經驗最為豐富的家倩最終成了家庭中唯一沒有成家的人。朱家倩從剛開始的傳統文化的反叛者形象轉變為了傳統文化的守護者與傳承者，在朱家倩的身上，實現了新舊文化相衝突到新文化的平衡之間的轉變。小女兒朱家寧則是對傳統與「父權」反叛得最為徹底的人，家寧從小到大一直生活在現代化社會中，對西方的現代思想耳濡目染，選擇男朋友的方式是挖閨蜜的牆角，並且未婚先孕，在離家的時候也是最為決絕的人。在家寧身上，西方文化佔據了絕對的主導地位。

四 「父親三部曲」中父親形象的演變

在「父親三部曲」（又名「家庭三部曲」）——《推手》（1991年）、《喜宴》（1993年）、《飲食男女》（1994年）中，三個「父親」形象都由同一個演員扮演。《推手》中的太極拳師傅老朱、《喜宴》中的將軍老高、《飲食男女》中的「國廚」老朱都是由臺灣演員郎雄所飾演的。雖然飾演父親的演員沒有發生變化，但這三部電影中的父親形象卻經歷了一個逐漸演變的過程。「天下沒有不散的筵席，凡事沒有停滯不前的……人因為一直在變，所以沒有安全感，拼命想抓住一個永恆不變的價值之類的東西。那家就是一個例子，事實上，家本身也是一直在變的，它有一種時間性，可以是很戲劇化的。」[10]

「父親三部曲」的重點便是「變」——家庭的變化、父親形象的變化、個體選擇的變化，通過這種變化來展現戲劇衝突和人們在這種

10 中央電影公司策劃，王惠玲、李安、詹姆斯‧夏慕斯（James Schamu）編劇，陳寶旭採訪：《飲食男女——電影劇本與拍攝過程》（臺北：遠流出版公司，1994年），頁150。

變化中的掙扎、無奈、痛苦、矛盾的兩難境地。「在三部電影間起到穿針引線作用的是傳統與現代性、尤其是西方現代性之間的衝突。儒家提倡的德行必須以某種方式與一種強調個人而極少顧及家庭的文化相協調。為了在現代社會取得成功，李安電影中的許多人物都不得不放棄傳統價值觀和實踐活動。在《推手》中，朱師傅的家人已經游離了傳統。他們違背傳統，注重個體，迫使朱師傅搬出家門，獨自在紐約掙扎過活。在《喜宴》中，高氏夫婦不得不在他們的兒子是同性戀者、且娶了一位自己不愛的女子為妻這一事實，與他們期望他擔當的傳統角色加以調和。在《飲食男女》中，朱大廚必須向這一事實妥協：西方文明與價值觀已佔據了他女兒們的生活，且正在造成他與家人的不和。」[11]在中國傳統文化語境中，家庭代表了社會的演變過程，是家庭成員情感的寄託，同時也孕育了傳統的倫理道德。中國家庭注重集體，西方家庭注重個體，家庭中父親與孩子對於不同文化的堅守和選擇造成了一系列家庭矛盾的爆發。

《推手》中的老朱是一名太極拳師傅，太極拳作為中國傳統文化的代表，講究「張弛有度」，但在西方快節奏的生活方式下，這種「張弛有度」顯然與西方文化語境不和，在這種背景下，老朱選擇了讓步與妥協。老朱充滿人情味的處世哲學最終還是敗給了西方社會感情的淡漠之下，正如老朱不禁感歎道：「練神還虛，不容易啊。」老朱丟不掉為人處事的圓滑與變通，只能以出走和妥協的方式保全作為父親的最後一點體面與尊嚴。

《喜宴》中的高父是一名退休的師長，在兒子的性取向和西方語境面前，最終被迫接受了兒子的同性身份，在西方文化面前繳械投

11 羅伯特・阿普（Robert Arp）、亞當・巴克曼（Adam Barkman）、詹姆斯・麥克雷（James McRae）編著，邵文實譯：《李安哲學》（哈爾濱：黑龍江教育出版社，2015年），頁216、217。

降。高父深受中國傳統文化的影響，一直希望兒子高偉同能夠儘快結婚生子，為高家延續香火、傳宗接代，但高偉同的真愛卻是同性戀人賽門，在理想與現實的矛盾衝突下不得不向現實妥協。從《推手》到《喜宴》，父親形象經歷了從主動出走到被迫投降之間的變化。

　　《飲食男女》中的「國廚」老朱在家庭與自我之間，選擇了自我，主動交出了對於家庭的話語權與主導權，追求屬於自己的婚姻與幸福，最終與自我、與家庭形成和解的局面。「正是因為站在東西方結合點上，用世界性的視野書寫故事，李安的故事方才顯示出一種從未有過的包容和謙恭，使得每種不同文化背景的觀眾，都能在李安的敘事中，找到自己寄託心靈的身影和空間，在李安的敘事中，得到慰藉和滿足。包容性的文化敘事，與其說是李安的一種敘事策略，倒不如說是李安的一種文化理想。」[12]

　　「李安立足於好萊塢，拍出凝聚東方色彩的故事，同時注入西方視角的關注，他用全世界共通的視聽語言講述著屬於自己，也屬於所有觀眾的那份情感，他看似融入了好萊塢，但卻自性地存在著，走著李安自己的路。」[13]李安的「父親三部曲」都是站在中西方文化的結合點上，通過東西方文化的交流、衝突、碰撞最終達到融合與包容。從西方視角拍攝東方故事，讓西方觀眾能更好地了解東方文化，讓中國觀眾實現思想與情感上的雙重共鳴。

12　墨娃、付會敏：《閱讀李安》（北京：北京大學出版社，2008年），頁55。
13　墨娃、付會敏：《閱讀李安》（北京：北京大學出版社，2008年），頁92。

理性與感性

Sense and Sensibility

　　電影《理性與感性》改編自英國女作家簡・奧斯汀的同名小說，講述的是艾麗諾與愛德華、瑪麗安與上校布蘭德之間的愛情故事。

　　影片的故事背景發生在十八世紀末十九世紀初的英格蘭，諾蘭莊園的主人達什伍德先生去世了，根據當時的法律和家族財產不能分割的規定，達什伍德將自己的全部遺產都給了他與前妻的兒子約翰。達什伍德的現任妻子與三個女兒：艾麗諾、瑪麗安和瑪格麗特每年只有五百英鎊的生活費，這些錢僅能糊口，並且三姊妹的嫁妝也沒有著落。達什伍德希望約翰能夠幫助並且善待她們，約翰答應了父親的臨終遺言。

　　約翰如願以償，得到了父親的所有財產和諾蘭莊園，但她的妻子芬妮是個自私刻薄之人，她難以容下繼母和她的三個女兒，想方設法把她們趕出家門。芬妮的弟弟愛德華來到諾蘭莊園小住，愛德華對達什伍德夫人一家非常關照，並且與達什伍德夫人的大女兒艾麗諾情投意合、相互愛慕。愛德華與艾麗諾的事情被芬妮知道後，她百般阻擾二人進行交往，並送愛德華回倫敦，愛德華與艾麗諾被迫分離。

　　達什伍德夫人知道芬妮容不下自己和家人，便離開了諾蘭莊園，居住在約翰爵士的小屋。鄰居詹寧斯夫人將布蘭登上校介紹給瑪麗安認識，布蘭登對瑪麗安一見鍾情，一直守護在瑪麗安身邊。但瑪麗安卻愛上了才華橫溢、英俊瀟灑的威洛比，瑪麗安與威洛比陷入熱戀，不久以後，威洛比去了倫敦。

米德爾頓爵士的岳母邀請瑪麗安與艾麗諾兩姐妹來倫敦玩。在倫敦的舞會上，瑪麗安意外地看到了威洛比，瑪麗安熱情地和威洛比聊天，但此時的威洛比另有新歡，因此對瑪麗安非常冷淡，瑪麗安因為威洛比對自己的無比冷漠而感到十分傷心。

布蘭登告訴艾麗諾：威洛比是個不折不扣的渣男，欺騙了伊萊紮女兒的感情，使得她懷孕之後卻又狠心地將她拋棄，為了懲罰威洛比始亂終棄的行為，威洛比的姨媽拒絕給威洛比經濟上的幫助，威洛比要尋找上流社會家境良好的女子結婚，絕對不會與瑪麗安結婚。

五年前，愛德華曾與一個叫露茜的女子私定終身，愛德華堅守了對露茜的諾言，要與露茜結婚，卻被剝奪了繼承權。由於愛德華失去了繼承權，露茜移情別戀，嫁給了愛德華的弟弟。瑪麗安對威洛比的突然變心十分失望，在雨中散心的時候不慎暈倒，幸好被布蘭登少校找到。布蘭登對瑪麗安一片癡心，一直默默守護在瑪麗安的身邊，瑪麗安被布蘭登上校的癡情所感動，接受了他。愛德華也向艾麗諾告白，最終，瑪麗安與布蘭登、愛德華與艾麗諾有情人終成眷屬，舉辦了盛大的婚禮。

一　簡・奧斯汀的小說《理性與感性》

簡・奧斯汀是英國文學史上極富盛名的女性小說家，她先後創作了短篇小說《愛情與友誼》（1770年）、中篇小說《蘇珊夫人》（1774年）、長篇小說《理性與感性》（1811年）、《傲慢與偏見》（1813年）、《曼斯菲爾德莊園》（1814年）、《愛瑪》（1816年）、《勸導》（1818年）、《諾桑覺寺》（1818年）。

《理性與感性》是簡・奧斯汀第一部長篇小說，也是世界經典名著之一。由於簡・奧斯汀的作品具有世界性意義和普世性價值，她的

小說也被多次改編成影視劇，被翻譯成多種語言，在不同國家傳播。特別是她的《理性與感性》和《傲慢與偏見》已經成為了家喻戶曉的作品。

　　一九九五年，英國 BBC 根據《傲慢與偏見》原著改編成了六集的電視連續劇，收獲了廣泛好評，之後，便引發了改編簡‧奧斯汀小說的熱潮。惠特‧斯蒂爾曼指導的電影《愛情與友誼》（2016年）便是改編自簡‧奧斯汀的短篇小說《愛情與友誼》。《理性與感性》也被改編為多個版本，李安的電影《理性與感性》（1995年）、電影《從普拉達到納達》（2011年）都是根據改編自簡‧奧斯汀的經典小說《理性與感性》，大衛‧賈爾斯指導的電視劇《理性與感性》（1971年）、理查德‧羅德尼‧本尼特指導的電視劇《理性與感性》（1981年）、約翰‧亞歷山大指導的電視劇《理性與感性》（2008年）都是改編自簡‧奧斯汀的同名小說《理性與感性》。

　　羅伯特‧Z‧倫納德指導的電影《傲慢與偏見》（1940年）、喬‧賴特導演的電影《傲慢與偏見》（2005年）、Cyril Coke 指導的電視劇《傲慢與偏見》（1980年）、西蒙‧蘭頓指導的電視劇《傲慢與偏見》（1995年）都是改編自簡‧奧斯汀的同名小說《傲慢與偏見》。

　　大衛‧賈爾斯指導的電視劇《曼斯菲爾德莊園》（1983年）、帕特麗夏‧羅茲瑪導演的電影《曼斯菲爾德莊園》（1999年）、伊恩‧B‧麥克唐納導演的電影《曼斯菲爾德莊園》（2007年）都是根據簡‧奧斯汀的同名小說《曼斯菲爾德莊園》改編的。

　　約翰‧格林尼斯特指導的電視劇《愛瑪》（1971年）、吉姆‧奧漢龍指導的電視劇《艾瑪》（2009年）、道格拉斯‧麥克格蘭斯導演的電影《艾瑪》（1996年）、奧特姆‧代‧懷爾德導演的電影《愛瑪》（2020年）都是改編自簡‧奧斯汀的同名小說《愛瑪》。

　　Howard Baker 指導的電視劇《勸導》（1971年）、羅傑‧米歇爾導

演的電影《勸導》（1995年）、亞德里安・謝爾高德導演的電影《勸
導》（2007年）、凱莉・克拉克奈爾導演的電影《勸導》（2022年）都
是根據簡・奧斯汀的同名小說《勸導》改編而成的。

賈爾斯・福斯特導演的電影《諾桑覺寺》（1987年）、Jon Jones 導
演的電影《諾桑覺寺》（2007年）都是改編自簡・奧斯汀的同名小說
《諾桑覺寺》。

甚至於簡・奧斯汀的個人經歷也被多次改編成電影和紀錄片，詹
姆斯・伊沃里指導的電影《簡・奧斯汀在曼哈頓》、朱里安・傑拉德
導演的電影《成為簡・奧斯汀》（2007年）、羅賓・史威考德執導的電
影《奧斯汀書會》（2007年）、傑里米・洛夫林指導的電影《簡・奧斯
汀的遺憾》（2008年）、Nicky Pattison 指導的紀錄片《真實的簡・奧
斯汀》（2002年）、露西・沃斯利指導的紀錄片《簡・奧斯汀：秘密之
地》（2017年）、英國紀錄片《我的朋友簡・奧斯汀》（2017年）、英國
紀錄片《賈爾斯・布倫迪斯的文學探秘之簡・奧斯汀的足跡》（2021
年）都是根據簡・奧斯汀的親身經歷改編而成的。

「從歷史的角度來看，簡・奧斯汀的作品在批評家眼中，似乎還
不至於構成對十八世紀正統觀念的論戰與挑戰（Duckworth, 1971），
但近來的批評，包括女性主義批評（Monaghan, 1980; Armstrong, 1987;
Clark, 1994）與後殖民批評（Mukhergee, 1991），都對文本做出原創
詮釋，為簡・奧斯汀的敘事意義注入新的可能與洞見。這些批評，有
助讀者理解簡・奧斯汀世界的經濟、政治、地理與社會傳統。簡・奧
斯汀的小說，如《傲慢與偏見》（Pride and Prejudice, 1813）、《埃瑪》
（Emma, 1816）、《勸導》（Persuasion, 1818）和《理性與感性》不應
視為英國社會的縮影，抑或一部寫實而無可爭議的歷史紀錄這樣的解
讀對簡・奧斯汀不公，因為她的作品繁複而有張力，這一點可由詳細
閱讀《理性與感性》得到闡明。簡・奧斯汀作品中的一些辯證面向，

包括諧擬之於模擬，私人（情感、個人感受）之於公眾（禮節、責任），自我實現的需求之於社會規範的性別與職業角色，空間之於包圍，以及動態之於靜態。」[1]近年來，國內外各個學者都從不同角度、運用不同理論對簡·奧斯汀的作品進行解讀，如女性主義、生態主義、後殖民主義等。

「作為英國文學史上最重要的作家之一，簡·奧斯汀從女性獨格的視角出發，運用機智風趣的精湛文字，描寫日常生活中的風波和青年男女的愛情、婚姻構成的戲劇性衝突，用輕鬆詼諧的筆觸描繪出一幅英國十八世紀末十九世紀初的社會風俗『浮世繪』。」[2]簡·奧斯汀的小說題材一般都以家庭、愛情為主，反映作者本人的婚姻戀愛觀。與此同時，簡·奧斯汀通過對英國社會十八世紀末到十九世紀初政治、經濟、文化、意識形態、價值觀念等領域的描繪來揭露封建社會的黑暗、批判傳統觀念對人性的束縛、在一定程度上追求人性的解放和人道主義的回歸。

在當時的社會背景之下，女性往往處於社會地位低下、話語權缺失的狀態。簡·奧斯汀的小說也探討了女性的生存困境，提倡男女平等、呼籲女性意識的覺醒、批判傳統男尊女卑的社會現實，諷刺了當時社會上存在的愛慕虛榮、唯利是圖、始亂終棄等社會現象。《理性與感性》中的威洛比便是一個自私、貪婪、虛榮、勢利的反面人物，小說通過揭露社會現實來呼籲民眾社會責任感的加強。

英國是一個極其注重禮儀和儀式的國家，同樣，在英國的小說和影視劇中都反映了英國特有的文化內涵。正如李安所言：「這類英國片充滿了敬禮、握手、誰介紹誰的禮貌儀態，大概不是什麼熱門片，所以找外國人試試。劇本看到一半，隨即進入狀況，其實我前面拍的

1　柯瑋妮：《看懂李安》（濟南：山東人民出版社，2012年），頁123。
2　墨娃、付會敏：《閱讀李安》（北京：北京大學出版社，2008年），頁98。

幾部片子就是有關理性與感性之間的掙扎，這兩個元素正是生活底層的暗流，就像『陰陽』與『飲食男女』，只是過去沒法如簡・奧斯汀一般，一針紮得那麼透徹，這種筆觸我很熟悉了，至此才比較了解為什麼找上我。」[3]

小說《理性與感性》的主題便是「理智」與「情感」二者之間的矛盾。姐姐艾麗諾理性而內斂，懂得利用「理智」來克制「情感」；妹妹瑪麗安則天真浪漫、十分感性。小說中對於姐姐艾麗諾是這樣描述的：「艾麗諾擁有理解的能力與判斷的冷靜……艾麗諾有著優美的內心，她的性情體貼，情感強烈，但她知道如何駕馭它們。」對於妹妹瑪麗安則是這樣描述的：「……在各方面與艾麗諾不相上下。她理智而聰慧，對一切事物都感到渴望，她悲傷、快樂，總是毫無節制。她慷慨、和善、有趣，她具備所有的優點，就是獨缺審慎。」艾麗諾的理性、瑪麗安的感性也讓她們對愛情產生了截然不同的態度，艾麗諾深深地愛著愛德華，但兩人在身份、地位、階層之間的巨大差距讓艾麗諾愛的克制而隱忍。通常情況下「理智」處於絕對的上風，當她選擇直面自己的情感、直面自己的內心時，「情感」開始發揮作用，她接受了愛德華的表白，收獲了愛情。瑪麗安愛上了風流、英俊的威洛比，感性的她對待愛情的態度主動而熱情，但被威洛比拋棄之後，瑪麗安在經過理性地思考後，選擇了布蘭登上校作為自己的伴侶。

艾麗諾與瑪麗安兩姐妹最終到找到了一條「理智」與「情感」相平衡的路徑，收獲了一份美好的感情。「兩姐妹對理智和感情的不同態度，導致了不同的結果。在此基礎上，作者批判了理智薄弱情感失控的感傷主義，並對情感提出了自己的見解，感情固然重要，但是如果沒有理智的約束，就容易氾濫，給人帶來傷害甚至自我毀滅。尤其

3　張靚蓓、李安：《十年一覺電影夢》（北京：人民文學出版社，2007年），頁99。

是對女性而言，感情不應該成為漠視社會行為規範的藉口。」[4]小說《理性與感性》強調理性對情感的控制，強調行為規範和社會責任感的回歸。

二　李安的電影《理性與感性》

《推手》、《喜宴》、《飲食男女》這三部作品極大地提高了李安在國際上的知名度。從《理性與感性》開始，李安轉戰好萊塢，開始參與大製作、大投資的電影，《理性與感性》也獲得了哥倫比亞公司的投資。《理性與感性》的編劇艾瑪‧湯普森，製片人西德尼‧波拉克、詹姆士‧沙姆斯，演員凱特‧溫斯萊特、艾倫‧里克曼、艾瑪‧湯普森、詹姆斯‧弗雷特、湯姆‧威爾金森、休‧格蘭特等人都是拍攝經驗十分豐富的主創人員。《理性與感性》的英文譯名為 *Sense and Sensibility*，中文譯名為《理性與感性》。但李安卻認為：「中文譯名為《理性與感性》非我本意，因為太過表面。我覺得嚴格來講，應該翻成《知性與感性》，知性包括感性，它並非只限於一個理性、一個感性的截然二分，而是知性裡面感性的討論。所以戲自然落到埃瑪身上，理性的姐姐得到一個最浪漫的結局，妹妹則對感性有了理性的認知，它之所以動人原因在此，並非姐姐理性、妹妹感性的比較，或誰是誰非。人是一個有機的整體，十分的複雜微妙，這與中國的『陰陽』相通，每樣東西都有個雙面性，其實許多西方人還不見得容易體會到簡‧奧斯汀的兩面性，反倒是中國人較易一點就通。這個觀念與中國的『陰陽』結合，對我之後拍攝《臥虎藏龍》及構思《綠巨人浩

4　墨娃、付會敏：《閱讀李安》（北京：北京大學出版社，2008年），頁100。

克》都有影響。」[5]李安在拍攝電影《理性與感性》時,運用東方文化的視角改編英國的經典愛情故事,為英國傳統女性發聲。影片中的女性都擁有美麗的容貌、出眾的才華、優雅的談吐,通過艾麗諾和瑪麗安兩姐妹的愛情和婚姻,來展現「理智」與「情感」的「兩難」,對理智與情感的探討,具有普世性價值和永恆性意義。

電影《理性與感性》是一部以女性為中心的作品,影片以艾麗諾和瑪麗安的婚姻和愛情為主題,凸顯了十八世紀末到十九世紀初英格蘭傳統女性的愛情觀、婚姻觀、世界觀、人生觀、價值觀。在這個傳統的封建大家庭中,諾蘭莊園的主人達什伍德先生不得不把全部的財產和莊園留給自己唯一的兒子,導致達什伍德夫人和她的三個女兒艾麗諾、瑪麗安和瑪格麗特由主人變為了客人,最後成了這個家裡的外人,她們終究逃不出被掃地出門、逐出莊園的命運。但不論遭遇怎樣的境地,愛情依舊是人類永恆的主題。

電影《理性與感性》中的愛情大多是悲劇,這樣的形式給影片增添了幾分崇高、悲壯的悲劇美感。艾麗諾與愛德華真心相愛,卻不得不分離;瑪麗安全心全意愛著威洛比,卻被他無情地拋棄;布蘭登上校深愛瑪麗安,但瑪麗安已經有了心上人,因此瑪麗安對布蘭登十分冷漠;布蘭登年輕的時候與伊萊紮情投意合,但伊萊紮最終的結局卻是淪為妓女,悲慘地死去;伊萊紮留下的私生女懷上了威洛比的孩子,卻遭遇威洛比的始亂終棄;愛德華曾與露茜私定終身,甚至不惜放棄家族的繼承權也要娶露茜,但露茜卻因為愛德華失去了繼承權而嫁給了愛德華的弟弟。

《理性與感性》中主人公的愛情都具有強烈的悲劇色彩,而這類愛情悲劇的結果卻是由女性獨自承擔的。「《理性與感性》中的女人被

5　張靚蓓、李安:《十年一覺電影夢》(北京:人民文學出版社,2007年),頁101。

期望能夠控制自己天性中任何在出現於社會之中時不被社會所認可的
東西，這很像一個十八世紀的英國園林，它被小心翼翼地建造為遵循
禁止原則的人工風景。不過，這種土地之美在精心的種植（理智）與
由草坪和小樹林甚至更為野性的如畫景色構成的廣大風景較鬆散的
（儘管依舊是人造的）情感之中都能見到。正如那塊土地一樣，達什
伍德家也一定擁有理智與情感兩者。」[6]在氾濫的情感面前，理智對
情感進行了一定的規範和勸誡，在這種規範和勸誡作用下，理智與情
感才能達到和諧與平衡。

　　李安的電影《理性與感性》是在簡・奧斯汀的原著小說的基礎上
進行改編和拍攝的。除了對原著的深刻理解和充分尊重外，李安將東
方文化與東方美學融入其中，賦予了電影一種含蓄、內斂之美。中國
傳統文化講究意境，強調「情景交融」、「寓情於景」，影片也呈現出
東方文化意境與東方美學色彩。就像李安自己所說的那樣：「拍《理
性與感性》時，因為語言不是強項，我開始注意畫面。某些段落，我
會把自己抽離到劇本之外，使用大遠景來表現當代《理性與感性》的
元素及精神，如凱特走上山坡的那場戲，就是運用中國藝術裡寓情於
景的原則，把人放到畫面裡，和大自然之間產生呼應。」[7]在這場戲
中，凱特置於畫面的中央，綠色的草坪是她的背景和烘托，使得人物
與自然融為一體、相得益彰，這樣的方式符合中國古典美學中「借景
抒情」、「情景交融」的美學原則。

　　與此同時，適當的留白又給觀眾留下了想像的空間。在瑪麗安於
雨中暈倒的這場戲中，李安更是將「情」與「景」之間的聯繫發揮到

6　羅伯特・阿普（Robert Arp）、亞當・巴克曼（Adam Barkman）、詹姆斯・麥克雷
　　（James McRae）編著，邵文實譯：《李安哲學》（哈爾濱：黑龍江教育出版社，2015
　　年），頁149。

7　張靚蓓、李安：《十年一覺電影夢》（北京：人民文學出版社，2007年），頁103。

了極致。「瑪麗安形單影隻地出現在自然風景中的場合在很大程度上是她咎由自取，那是在她聽說了威洛比娶富有的格雷小姐為妻的詳情之時。因為誤入歧途地試圖像她早先予以理想化的人物那樣擁有一段悲傷浪漫的愛情結局，所以失魂落魄、自我毀滅的瑪麗安從帕爾默宅邸花園出發，步行前往威洛比的莊園，捲入了一場可怕的傾盆大雨之中。」[8]瑪麗安孤獨地在雨中行走，她的頭髮、頭髮都被淋濕了，瑪麗安無助地望著威洛比的莊園，嘴裡喃喃地念道：「說變心就變心，哪能算是愛，哪能任憑抹滅。不，愛是永不褪色的印記，縱使有狂風暴雨，也永不動搖。」瑪麗安形單影隻地站在狂風暴雨之中，嘴裡一直念著威洛比的名字，內心卻無比的無助和痛苦，此時的景物展現了瑪麗安的孤獨與落寞，這種「融情於景」、「情景交融」的東方美學原則給影片增添了一絲抒情色彩。

　　「除了中國的寓情於景外，我從學習過程中知道，簡·奧斯汀時代的理性與感性和景觀（landscape）設計有著密切的關聯（景觀即是人類以人工手法將自然帶入人生的具象呈現。那個時代大都會剛剛興起，工業革命正啟動巨輪，浪漫主義萌芽，所以出現理性與感性的辯證。這類辯證對人們的影響是從內而外，不只在於精神層面，也呈現在生活環境當中」[9]。李安在電影中除了表現女性與自然的關係之外，還描繪了英格蘭地區的風土人情、田園風光。簡·奧斯汀從小便在鄉村長大，在她的原著《理性與感性》中，簡·奧斯汀便用了大量的筆墨描寫英格蘭鄉村的風景。同樣，李安在電影《理性與感性》中，也用了大量的場景去表現當時英格蘭人民安逸而舒適的鄉土田園

8　羅伯特·阿普（Robert Arp）、亞當·巴克曼（Adam Barkman）、詹姆斯·麥克雷（James McRae）編著，邵文實譯：《李安哲學》（哈爾濱：黑龍江教育出版社，2015年），頁154。

9　張靚蓓、李安：《十年一覺電影夢》（北京：人民文學出版社，2007年），頁104。

生活，展現英格蘭中產階級的生活狀態和生存方式。從而表現十八世紀末到十九世紀初英格蘭整個時代的精神面貌，特別是英國傳統女性在那個時代的生存困境與「兩難」處境。

三　理性與感性的「兩難」

《理性與感性》中的主人公艾麗諾與愛德華、瑪麗安與布蘭登上校都處於理性與感性的「兩難」境地。艾麗諾與愛德華真心相愛，卻因為二人之間身份、地位、階級之間的巨大鴻溝不得不被迫分離。瑪麗安愛上了威洛比而一直忽視了布蘭登上校對自己的感情，再被威洛比拋棄之後才接受布蘭登。

從生態女性主義的角度看，女性長期處於被男性壓迫的狀態，從而造成了女性話語權的缺失。生態女性主義這一理論首先是由法國女性主義者弗朗西絲娃・德・奧波妮在《女性主義・毀滅》一文中提出的。弗朗西絲娃・德・奧波妮認為：「生態女性主義就是生態運動與女性解放運動相結合，它相信導致壓迫與支配女人的社會心態是直接關聯到導致濫用地球環境的社會心態，把對自然和女性的歧視和壓迫緊密聯繫起來，並指出其『失語』和『缺場』的背後根源是當時的父權中心主義思想。」[10]。艾麗諾的過於理性和瑪麗安的過於感性使得兩姐妹的愛情與婚姻都遭遇了一定的困境，但造成這種困境的根源是那個時代的「男性中心主義」和「父權中心主義」。

（一）艾麗諾的「兩難」

造成艾麗諾「兩難」局面的原因在於艾麗諾的過於「理智」造成

10　王歡：《生態女性主義研究》（哈爾濱：哈爾濱工程大學出版社，2019年），頁5。

了對「情感」的壓抑。當她適當解放自己的情感，使得理性與感性達到平衡時，艾麗諾也收獲了與愛德華的愛情。愛德華第一次見到艾麗諾便愛上了她，兩人在諾蘭莊園度過了非常愉快的一段時光。對於愛德華而言，他只求生活平靜安逸，但他母親要他出人頭地，演講家、政治家，甚至律師也行，只要他有豪華馬車，愛德華的願望卻是當一名神職人員，雖然他的母親認為這個職業不夠光彩，他的母親希望他能夠從軍，因為這是一件很光彩的事。愛德華不喜歡住在倫敦這樣的大城市，他喜歡住在鄉下，在小教區行善、養養雞，講道而不廢話。在諾蘭莊園，艾麗諾與愛德華一起散步、談心、騎馬，兩人相互喜歡，但瑪麗安認為愛德華雖然非常和善、可敬，可有時候卻很嚴肅。在愛德華讀詩的時候：「天不從人願，風暴未歇，吉光未現，奧援竭絕，我們逐一死去。而我，更逢驚濤駭浪，即將葬身深海。」面對如此決絕而悲壯的詩句，愛德華的內心卻毫無波瀾，由此可見，愛德華和艾麗諾一樣，都有著相同的理性，這份理性也讓二人相互吸引。但瑪麗安看到愛德華和艾麗諾之間過於理智的愛情時，不禁質問母親：「他真的愛她嗎？如此相敬如賓就能滿足嗎？愛一定要熱情如火，就像是朱麗葉、亞瑟皇后一樣。」雖然朱麗葉、亞瑟皇后的結局都是以悲劇收場，但在瑪麗安看來，為愛而死也是一件很榮耀的事情。

　　艾麗諾與愛德華二人之間的感情被愛德華的姐姐芬妮知曉後，芬妮認為艾麗諾與愛德華的愛情和婚姻並不是門當戶對的，因此想方設法地阻止二人交往，愛德華被芬妮送往倫敦，二人被迫分離，達什伍德夫人一家也離開了諾蘭莊園，居住在約翰爵士的小屋。之後，愛德華寄來了一個包裹，並附信：「謹將地圖集物歸原主，公事纏身，無法親自奉還，遺憾之至，恐甚於各位。感謝各位的盛情，吾將永志難忘，祝安。」艾麗諾雖然對愛德華的爽約非常不滿，但她的理智卻告訴自己──他們之間身份、地位上的巨大懸殊使得彼此不可能在一

起。艾麗諾的過分理性也讓她一直不敢直面自己內心的真實感受，當艾麗諾適當地收起自己的理性，直面自己的真實情感時，理性與感性之間達到平衡，艾麗諾的「兩難」局面得以解決。

（二）瑪麗安的「兩難」

　　瑪麗安「兩難」局面形成的原因在於：瑪麗安的過於「感性」造成了「理性」的缺失。當她適當控制自己的情感，懂得理性的思考時，理性與感性達到融合，瑪麗安與布蘭登上校「有情人終成眷屬」。瑪麗安是一個極致感性的人，一直在憧憬並主動追求屬於自己的愛情，就像莎士比亞的《十四行詩》中寫道的那樣：「愛情是夢幻還是感覺？不，它跟真理一樣永恆，不似花朵自然凋落。愛能剩餘無水荒漠，不怕缺乏陽光滋潤。」瑪麗安與威洛比的相遇也是非常浪漫的，並且符合「英雄救美」的模式。瑪麗安在雨中不慎摔倒，傷了腳踝，威洛比親自抱瑪麗安回家。威洛比這一英雄救美的行為給瑪麗安留下了極大的好感，瑪麗安激動地和家人說道：「他抱我完全不費吹灰之力，他風度真好，很有禮貌，人品不錯。有活力、又機智富有同情心，話不多但句句重點。」瑪麗安愛上了威洛比，二人迅速墜入愛河，並且一起探討莎翁的《十四行詩》：「心靈契合，突破阻礙，說變心就變心，哪能算是愛，哪能任憑抹滅。不，愛是永不褪色的印記，縱使有狂風暴雨，也永不動搖。」瑪麗安與威洛比都是非常感性的人，這份感性也讓彼此有了一段非常美好的戀情，但隨著威洛比的不辭而別，瑪麗安與威洛比的這段戀情也畫上了句號。

　　瑪麗安在倫敦的舞會上看到了威洛比，此刻的威洛比有了新歡，因此對瑪麗安非常的冷漠，並且給瑪麗安寄了一封「分手信」，信中是這樣寫的：「親愛的小姐，我完全不清楚有何無禮之處，如果我的行為有任何誤導之嫌，我後悔自己不夠謹慎，我心早有所屬。很遺憾

得奉還來函，及你相贈之秀髮。」在現實的打擊下，瑪麗安對威洛比的始亂終棄感到心灰意冷，但布蘭登上校始終默默守護在瑪麗安身邊，當她的理性戰勝感性時，瑪麗安所處的「兩難」局面才得以解決。

　　「奧斯汀是女性意識覺醒比較早的作家之一。奧斯汀生活在十八世紀末十九世紀初，這一時期是英國歷史上的全盛時期，君主立憲制度已臻完善，工業革命穩步推進，經濟繁榮，社會穩定，海外版圖不斷擴大。但是，經濟上的繁榮並不能阻止階級矛盾的產生。就在新興資產階級奇跡般地暴富起來時，勞動者卻不得不在殘酷的壓迫下過著窮困的生活，大量的農民失去土地，湧入城市成為無產階級工人。就是在封閉、保守相對傳統的鄉下，也存在著沒落的貴族和新興的資產階級的矛盾以及農場主和農民之間的矛盾。作為一名優秀的風俗小說作家，奧斯汀注意到了這些矛盾，並把這些矛盾集中通過她所熟知的女性問題體現出來。」[11]在十八世紀末十九世紀初的英國，隨著工業革命的進行，英國的經濟得到了進一步的繁榮和發展，但階級矛盾卻更加尖銳。在此社會背景之下，資產階級和無產階級、沒落貴族和新興的資產階級、農場主和農民之間的矛盾造成了社會的諸多不公現象。特別是在女性的身上，女性長期以來受到男性的壓迫，使得女性成為了「失語者」和「他者」，是男性凝視的產物。

　　「西方傳統的觀念認為人比自然高貴，男性比女性高一等。按照這種邏輯，人對自然的支配和男性對女性的壓迫都合理，於是，人類與自然，男性與女性均形成了二元對立狀態。」[12]在這個以男性為中心的社會，男性佔據了主導地位，奧斯汀生活在這樣的時代背景之下，她的第一部長篇小說便揭露了女性所面臨的諸多生存困境，通過

11 墨娃、付會敏：《閱讀李安》（北京：北京大學出版社，2008年），頁102。

12 戴桂玉：《生態女性主義視角下主體身份研究》（北京：中國社會科學出版社，2013年），頁11。

塑造艾麗諾和瑪麗安這兩個覺醒女性形象，來批判男權社會對女性造成的壓迫，呼籲廣大婦女同胞勇於追求自己的愛情。「在那個年代，女性有這樣以自身為中心的生活態度是很難能可貴的，這是當時女性為了擺脫男權制的束縛所做出的努力，體現出了當時的女性為了獲得幸福而勇敢突破傳統思想束縛的全新的人生觀和婚戀觀。」[13] 《理性與感性》通過揭露女性在多重文化語境下所遭受的戕害，體現出導演李安和作家簡・奧斯汀和對於女性的現實關照和人文關懷，批判了男性中心主義和「重金錢、輕情感」的利己主義以及「重權勢、地位」的社會風氣，為男女平等和女性解放發聲。無論是小說《理性與感性》的作者簡・奧斯汀，還是電影《理性與感性》的導演李安，在他們的身上，都具有深刻的人道主義精神。

13 李雲霄：〈禮儀、道德與情感——《理智與情感》的文化內涵〉，《國外文學》2019年第4期。

冰風暴

The Ice Storm

　　電影《冰風暴》改編自里克・穆迪的同名小說，講述的是在一九七三年美國康涅狄格州的兩個中產階級家庭的解構和重構，影片探討了那個年代混亂的價值觀和人們對於「兩性關係」的認識，當悲劇性的事件發生時，人們開始重新思考家人和家庭存在的意義。

　　本・胡德與妻子埃琳娜、女兒溫迪、兒子保羅生活在美國的康涅狄格州，平淡且乏味的生活讓本・胡德感到厭倦。為了尋找刺激，本・胡德與鄰居吉姆・卡弗的妻子珍妮偷情，本・胡德的妻子埃琳娜對丈夫的偷情行為有所預感，但困於母親和妻子的角色，埃琳娜沒有直接點明丈夫的所作所為。本・胡德與埃琳娜的女兒溫迪才十四歲，但非常叛逆，經常與父母唱反調，對「兩性關係」的好奇使得溫迪一直周旋在吉姆・卡弗的的兒子——麥基與桑迪兩兄弟之間。本・胡德的兒子保羅一直在外地上學，很長時間才回來一次，保羅深愛著李伯特・凱西，但李伯特卻只把保羅當兄弟。本・胡德一家人都處於這種「兩性關係」的困境中。

　　在一個暴風雨之夜，本・胡德與妻子埃琳娜，吉姆・卡弗與妻子珍妮去參加一個交換性伴侶的聚會。家裡的大人都不在，本・胡德的女兒溫迪與吉姆・卡弗的兒子桑迪在家裡進行關於性的嘗試；保羅想和李伯特・凱西發生性關係，但保羅用良知守住了底線。

　　在這個狂風暴雨之夜，吉姆・卡弗的兒子麥基外出玩耍時，不慎

觸電身亡，麥克的悲劇讓兩家開始反省自己的行為，重新思考家庭的意義。保羅平安歸來，本・胡德與妻子埃琳娜、女兒溫迪一家人去接兒子保羅回家，本・胡德在接到保羅後，不禁放聲大哭。

一　西方家庭的解構與重構

電影《冰風暴》通過講述本・胡德和吉姆・卡弗這兩個美國中產階級家庭的解構與重構來批判和反思美國的社會問題，折射出人們價值觀的混亂和社會不良風氣所帶來的影響。

在影片開頭出現的《神奇四俠》這本漫畫書中便提到了：「在一九七三年十一月出刊的《神奇四俠》第一四一集中，Reed Richards 必須用反粒子武器對付他那已經被毀滅完、變成人肉原子彈的兒子時，這就是《神奇四俠》中典型的困境情節。因為他們不像是其他的漫畫英雄，他們更像是我們的家人，他們越有能力，就越可能彼此傷害，並且毫不自知。這就是《神奇四俠》的意義：家庭就像是你自己的『反物質』，你的家庭就是你生而在的地方、你死後的歸處。其中的矛盾在於你越被拉進，你就越覺得空虛。」影片通過展現西方家庭中的倫理衝突，來反映美國二十世紀七〇年代人們世界觀、人生觀與價值觀的坍塌，人們內心的迷茫和虛無造成了精神上的恐慌和無所適從。

電影《冰風暴》的主題依然是圍繞著家庭展開的。李安的《推手》、《喜宴》、《飲食男女》都是表現中國家庭的倫理衝突。與「家庭三部曲」不同的是，《冰風暴》表現的是西方家庭的倫理衝突。

在美國，二十世紀七〇年代是一個特殊的時間點，這是美國開始轉型的時代。在性解放運動、種族鬥爭、反越戰、石油危機、水門事件等歷史事件的影響下，美國開始向現代化轉型。與以往美國自由、平等、民主的正義形象不同的是，這一時間段美國社會的價值觀和文

化認同處於混亂的狀態，民眾的反戰情緒日益高漲，美國政府又失去了國民的信任，造成了整個社會都處於一種恐慌和迷茫的狀態。「1973年，又是個純真喪失的年代，也是個成長的年代。尼克森的水門案聽證會、越戰停戰協定，造成極端父權形象（但 mate father figure）的破碎，那一年，正是國家、元首這些『父親形象』逐漸幻滅的時刻：美國總統第一次承認說謊；美國第一次戰敗，世界第一大國倉皇自中南半島撤軍的畫面，經由電視直接播送到家庭。美國的理想主義破碎，面臨建國以來最大的挑戰。一向充滿活力、不虞匱乏的美國人，也首次經歷石油危機。高尚藝術與波普藝術的界限模糊不清，毫無區別地並置在紐約 Soho（蘇活）區的畫廊裡。而六十年代末，嬉皮帶來性解放的力量跨出校園，慢慢地擴散到一般家庭中。美國這個國家的創造力及家庭的凝聚力正在逐漸瓦解，新秩序要如何建立？大家都在嘗試新的可能、新的界限。」[1]隨著極端父權形象的破滅，美國元首和美國家庭中的「父親形象」和「父權」都遭到了前所未有的挑戰。美國國民不信任政府，美國家庭中的子女也不信任自己的父親，這種不信任也造成了美國家庭和整個社會的分崩離析。

《冰風暴》通過本‧胡德和吉姆‧卡弗這兩個典型的美國中產階級家庭中所出現的問題，來展現二十世紀七〇年代美國整個國家所面臨的困境。影片中的父母和子女雖然生活在一起，但心靈上卻充滿著隔閡。作為大人的本‧胡德沉迷於與鄰居吉姆‧卡弗的妻子珍妮偷情的刺激與快感之中。本‧胡德的妻子埃琳娜對丈夫的所作所為甚為不滿，但卻困於家庭主婦的身份，難以獲得獨立。

在電影《冰風暴》所呈現的家庭中，人與人之間的孤獨和冷漠造成了家人之間關係的疏遠，無論是本‧胡德與妻子埃琳娜還是吉姆‧

1　張靚蓓、李安：《十年一覺電影夢》（北京：人民文學出版社，2007年），頁126。

卡弗與妻子珍妮，這兩對夫妻的婚姻早已名存實亡。親情的淡漠和家庭責任感的缺失讓本‧胡德和珍妮能夠肆無忌憚地偷情，而他們的孩子也直接學習父母的行為。影片中所出現的年輕一代都處於非常叛逆的青春期，他們不僅時常與父母唱反調，挑戰父輩的權威；更是直接學習父輩們關於性的嘗試。本‧胡德的女兒溫迪每天沉迷於看電視，對於性方面的好奇讓她周旋於小夥伴麥基與桑迪兩兄弟之間。本‧胡德的兒子保羅也同樣面臨著毒品與性的考驗。

　　「《冰風暴》的家庭是個典型的核心家庭（nuclear family）例子。本‧胡德（Ben Hood）及吉姆‧卡弗（Jim Carver）兩家人面臨社會衝擊，人們的欲望先行，已經走向多元化的新天地，開始吸收新知；但他們的心理狀態、思維及社會機制還停留在四五十年代他們生長的傳統規範中，還跟不上來，兩相擠兌下，產生了衝突。研究資料顯示，當時社會上的男女就業狀況和知識水準都有相當大的差距，婦女想掙脫家庭，但她們還沒有自立的能力。」[2]在多元文化的衝擊下，人們的欲望遠遠大於家庭的責任感，想要尋求刺激的心理讓他們過於放縱自己的情欲，這種欲望的放縱也導致了悲劇的發生以及家庭的解體。

　　影片除了探討美國家庭所處的困境外，還對存在主義的相關理論進行了一定的探討：「陀思妥耶夫斯基所說的困境直指基督教核心精神跟現世的關係，身為基督徒你必須選擇，因為你必須就你的機會做出選擇，而且因為你無法選擇所有的好，那太理想化了，你就必須選擇其中之惡，那是基於存在主義的。」《冰風暴》也集中展現了人性的劣根性。「這部電影是諷刺與苦澀的傑作，人們甚至可以說，在這部電影裡，溝通根本不存在，人與人之間，不存在理解的轉移與連貫

2　張靚蓓、李安：《十年一覺電影夢》（北京：人民文學出版社，2007年），頁126。

的觀念交換。每個場景都相當短，就算出現對話，通常也很短促或被打斷。劇中人物彼此背對說話，或是從被單下、從深鎖的門後、從尼克森的面具後，從不注視對方的眼睛，也不聆聽彼此的想法。沉默才是片中真正的媒介——這部電影的重點，是那些未經言語述說的部分——未表達的想法，充塞在整部電影之中，如同一幅以浮雕加以凸顯的畫作。」[3]

　　就像漫畫書《神奇四俠》中所說的那樣：「要在負次元世界找到你的自我，就像『神奇四俠』常做的一樣，意味著每個人的條件都相反，即使隱形女也變成可見，而且她喪失了超能力的偽裝。對我來說似乎每個人在負次元世界的層面上，只是部分的存在著，有的人更為明顯。在你的生命裡，就像是要探究其來龍去脈，有些事情沒照著該走的情節發生。但對有些人來說，會有些負次元世界的事物引誘他們，且最終很合適，怎麼樣都合適。」吉姆‧卡弗與珍妮的小兒子桑迪便處於這種負次元世界。桑迪將自己的所有玩具都裝上炸藥，並親手將它們毀滅，以此來獲得快感。

　　影片中的所有人物都處於一種「病態」之中，本‧胡德的女兒溫迪與吉姆‧卡弗的大兒子麥克在進行「性嘗試」時被父親本‧胡德撞見，本‧胡德在訓斥二人時，溫迪直接頂撞道：「忘掉所謂『嚴父』那回事。」在回家的路上，本‧胡德語重心長地對溫迪進行性教育：「孩子，聽著，別擔心，我不是真的那麼生氣，我只是不能確定他是否適合你。當你漸漸長大，你一定會有感情，事情有時候會水到渠成，有時候事倍功半，有時候到頭來一場空。」當溫迪表示自己腳冷時，本‧胡德抱著溫迪回家。在這一場戲中，親情與家庭責任感又在一定程度上發生了作用。

3　柯瑋妮：《看懂李安》（濟南：山東人民出版社，2012年），頁147。

　　「李安的電影之聲，完美呈現了當代全球化所造成的碎裂。我們的世界，已不再是整體性的世界，世界變得越來越碎裂。在李安的作品中，關於這種碎裂的最悲慘例子，就是《冰風暴》。在這部電影中，李安以全新層次的家庭解構與碎裂，挑戰觀眾。對於已經在《喜宴》中，否定與顛覆儒家傳統父權家庭結構的李安而言，這個選擇相當耐人尋味。在《喜宴》中，主角的同志傾向與個人主義，挑戰且逾越了傳統華人文化規範。而今在《冰風暴》中，李安嘗試新的挑戰，想在電影中呈現二十世紀七〇年代，美國家庭的解構。」[4]美國家庭成員之間溝通的缺失、親情的淡漠和婚姻責任感與義務的匱乏造成了家庭的解構，但在解構之後，又進行了重構。吉姆・卡弗的大兒子麥基在暴雨之夜外出玩耍，不小心被觸電身亡，吉姆・卡弗的家庭悲劇給本・胡德的家庭帶來的巨大的衝擊。本・胡德開始反省自己的所作所為，重新思考如何與家人相處，以及家庭存在的意義。

　　李安在自傳中提到：「我對家庭的改變和解體一直很有興趣，從《推手》到《冰風暴》，五部電影都是家庭劇。我覺得家庭是社會的基本單位，它有一個共通的現象是，人一方面想往外跑、想要自由，但家庭的人倫關係卻把你緊緊鎖住，人在外面好像比在家裡快樂；另一方面，人是群居動物，很需要家庭的溫暖、親密關係和安全感。狹義地說，我覺得家庭關係是兩股力量在拔河，一個是凝聚、保守的力量，另一個就是解脫的力量。《冰風暴》面對的是這個關鍵年代，整個社會的家庭價值正在瓦解，人們以為新時代已經來臨，可以從過去解放出來，但結果呢？其實那股保守的力量是與生俱來的，是自然的部分。」[5]電影《冰風暴》便是通過本・胡德與吉姆・卡弗這兩個美

<hr />

4　柯瑋妮：《看懂李安》（濟南：山東人民出版社，2012年），頁146。

5　張靚蓓、李安：《十年一覺電影夢》（北京：人民文學出版社，2007年），頁128、129。

國中產階級家庭的解構與重構來說明在新舊時代的轉型期，美國國民
和整個社會都處於一種「夾縫中求生存」的狀態。影片除了表現美國
現代家庭的解構和重構之外，還對「性」與「兩性關係」進行了一定
的探討。

二　對於「性」與「兩性關係」的探討

　　「性自由，曾經是西方津津樂道的文化開明的標誌之一。不同於
東方保守的海淫海盜，性在西方曾經和毒品一起開放和放縱，這種開
放和放縱始於二十世紀六〇年代。到了影片中故事講述的七〇年代，
性已經成為一劑無往而不利的『良藥』，在美國社會各階層氾濫成
災。」[6]電影《冰風暴》中也多次出現關於「性」與「兩性關係」的
探討。保羅和朋友在進行毒品嘗試時，他的朋友認為保羅和自己「存
在於一個有關存在的分水嶺兩端，一端是保羅那可憐的童貞，而自己
驚人的性征服在另一端」。受到二十世紀六〇年代「毒品和性解放運
動」的不良影響，「毒品和性」造成了青少年價值觀的混亂，他們對
「毒品和性」充滿了好奇，在好奇心的趨勢下對此進行嘗試。

　　對於「兩性關係」的認識，影片也進行了一定的探討。本・胡德
在與珍妮發生性關係後，一直喋喋不休地向珍妮說著關於打高爾夫的
事，但珍妮對此並不感興趣。本・胡德認為：「我們正在打高爾夫，
高爾夫對我來說就像是我註定要去享受的事情，而我大學時又是高爾
夫校隊，大家都認為我應該打得很好。我以前打得很好，但基本上，
這些天來，打高爾夫對我來說，就像是除草或是犁田一樣，像極了做
農事。而他的同事剛進公司兩年，好像跟職業球手學了秘密招數一

6　墨娃、付會敏：《閱讀李安》（北京：北京大學出版社，2008年），頁129。

樣,同事將金錢都投入了高爾夫訓練課程,好在球場上羞辱我。」
本・胡德一直在和珍妮吐槽自己部門領域的事,這讓珍妮感到非常不
滿:「本,你使我厭煩。我已經有丈夫了,我不覺得需要另一個。」
本・胡德與珍妮二人之間並沒有什麼感情,只是單純地在搞外遇,滿
足彼此肉體上的欲望。

而他們的孩子也在學習父母的行為,本・胡德的女兒溫迪一直周
旋在麥基和桑迪之間,溫迪帶著面具在與麥基進行愛撫時,正巧被
本・胡德撞見,本・胡德呵斥二人:「我認為你們在撫摸彼此,天
哪,我認為你正撫弄著他,而他正想要進入你那小山間的淺穀。我認
為你在十四歲的年級,就要放棄你的童貞。」性不僅是大人滿足欲
望、尋找刺激的工具,對於正處於青春期的小孩來說,也同樣如此。
不管是溫迪和保羅兩兄妹還是麥基和桑迪兩兄弟,性是他們用來發洩
青春叛逆期的一種工具。「但是,從影片中,我們還可以看到,性絕
不是一種單純的肉體關係,它帶來的是對夫妻關係、家庭、秩序、權
威、理想和人生價值的巨大衝擊。在以自由為名的縱欲中,人們喪失
了彼此的信任尊重,失去了相互之間的約束,家庭的平衡(一夫一妻
制)被打破,父輩在子女面前失去話語權,家庭面臨解體,民眾處於
恐慌、迷茫、糜爛、墮落的種種狀態之中。影片顯然在告訴觀眾,性
不是解決家庭成員精神困難的『良藥』,而是造成這一切恐慌和混亂
的『毒藥』。性是人類肉體本能的要求,而性自由的很大一部分涵義
或基本涵義就在於讓身體從體制的意識形態束縛中解脫出來,但是,
自由是相對的,沒有任何約束的自由就會失去其本來的含義,而走向
一種自我毀滅。正是在這種意義上,李安實現了對西方所謂『性自
由』的銳利批判。」[7]

7　墨娃、付會敏:《閱讀李安》(北京:北京大學出版社,2008年),頁129、130。

　　影片中的本‧胡德與妻子埃琳娜、吉姆‧卡弗與妻子珍妮都處於一種「無性」的婚姻狀態，這兩對夫妻早已同床異夢。為了尋求刺激，他們去參加了一場「鑰匙舞會」：男人們將鑰匙放在一個碗裡，隨機抽出一個鑰匙，用選鑰匙的方式決定自己的性伴侶。李安認為：「當大人們進行性解放、玩『換妻派對（key party）』的遊戲時，他們十幾歲孩子也正做著同樣的試探，孩子們正值青春期，大人們也一樣。我覺得當時的美國成年人，亦即四十歲左右的人，也正面臨新的中年尷尬期。之前美國所拍的七十年代電影，多是社會諷刺劇，幾乎少見有什麼影片嚴肅探討過這個年代，我喜歡《冰風暴》的原因也在此，題材上的挑戰性很高。拍攝時，我採取不同以往的手法，在敘事結構上做了新的嘗試，和我以往的電影比較，是內容、結構的雙重叛逆。以前我的電影講的大都是社會、家庭對個人的約束，有時擴及家庭的解構及改變，這次我想反其道而行，當社會的維繫崩解、個人得以徹底解放時，人們會有什麼樣的反應？覺得缺乏安全感，渾身不舒服，覺得好像沒穿衣服似的？拍《冰風暴》，我是抓著「家」這個過去一直做、但還沒盡興的主題，試著從反面角度切入。」[8]大人們在這場「換妻派對（key party）」上充分解放天性，玩得不亦樂乎，家裡的小孩溫迪和桑迪也在做著同樣的嘗試。《冰風暴》中的主人公處於一種不受約束的狀態，這種狀態也讓他們獲得了充分的自由，「性」徹底得到解放。當個人的行為準則、倫理綱常沒有受到社會和法律的約束時，將會充分暴露人的劣根性。

　　「影片中，李安對人物的批判始終是站在人性的層面來進行的。影片雖然尖銳地揭露了現代美國家庭中最荒唐的一面，令人震驚，但影片中的人物卻沒有受到故意的貶低，李安沒有更多顯現同類題材電

8　張靚蓓、李安：《十年一覺電影夢》（北京：人民文學出版社，2007年），頁124、125。

影中人物常常呈現的頹廢和糜爛，而是讓他的人物始終保持著一種人的尊嚴，讓觀眾有一種深刻的認同感。這種認同感首先源自影片中人物的醜行是人類自身缺陷的真實體現，也就是說，在失去道德或者法律的約束之後，從人性深處浮現出來的劣根性，是自然的、合理的，用弗洛伊德的解釋，是人類『本我』的體現。這種道德不倫因為發乎人的內心，從而得到了觀眾的諒解和同情。」[9]李安從客觀的視角，理性地對《冰風暴》中主人公的所作所為進行理性的審視，通過主人公荒唐、混亂的「性關係」來彰顯現代社會中，美國中產階級家庭的悲劇，體現人類內心深處最原始、最野性的欲望，這種不加以約束的欲望也造成了影片的「悲劇性」內核。

三　影片的「悲劇性」內核

李安認為：「這部片子的題材比較沉重，但很真實。當時因為開放，暴露出許多問題，出現價值混亂的情況。我覺得這是工業革命以後，人類歷史裡都會面臨的問題，各地各有版本，但基本的衝突類似。這是農業社會進入工業社會一個發展的必然，也是人和機器一起生活後可能會發生的一些現象。當人們面對資本主義、民主政治及個人化自我中心（me generation）的新世界時，新舊交替間該何以自處？新平衡點又是什麼？」[10]《冰風暴》這部影片的基調總體都處於一種壓抑、沉重的氣氛之中，人與人之間不僅無法溝通，並且拒絕溝通。處於社會轉型期的美國社會正受到毒品和性解放的衝擊，這對他們的價值觀受到了極大的衝擊，整個社會都處於一種缺乏信仰的萎靡狀態之中。當這個社會變得完全以自我為中心，個人的行為難以受到

9　墨娃、付會敏：《閱讀李安》（北京：北京大學出版社，2008年），頁130。

10　張靚蓓、李安：《十年一覺電影夢》（北京：人民文學出版社，2007年），頁128。

約束時，人們在新舊交替的社會轉型期也難以找到屬於自己的合適的
位置。影片通過麥基的悲劇事件讓兩個家庭進行反思，尋找在新舊交
替間美國家庭和整個社會之間新的平衡點。

　　《冰風暴》中大量出現了有關冰條、凍雨等自然現象，這種自然
現象不僅僅只是為了說明當時的天氣情況，更是具有象徵和隱喻作用。
冰風暴的自然現象說明當時人們的內心處於一種「冰封」的狀態，家
庭中的父母與子女都難以走進彼此的內心，人與人之間的關係更是降
至冰點。整個社會也處於這種「冰天凍地」的環境之中，國內以及國
際形勢的混亂讓人們缺乏安全感，人們只能以冷漠來包裝自己。

　　在這個凍雨之夜，天氣格外地寒冷，地面也都結冰了。當晚卻發
生了一系列匪夷所思的事件：本‧胡德與妻子埃琳娜、吉姆‧卡弗與
妻子珍妮去參加「換妻派對（key party）」；本‧胡德的女兒溫迪與吉
姆‧卡弗的小兒子桑迪在家裡進行「性嘗試」；吉姆‧卡弗的大兒子
麥基冒著寒風驟雨外出玩耍；本‧胡德的兒子保羅乘坐火車回家。所
謂「善有善報、惡有惡報」，造成麥基悲劇的發生也是其咎由自取的
結果。「當別的人都在經歷性失望之痛的時候，麥基則在室外的冰風
暴中自尋樂趣。他在覆蓋著冰雪的路面上溜冰時，看到掉落在地的、
通著電的電線正危險地舞動靠近。他自覺安全地坐在一處欄杆上，卻
沒有意識到電線正在碰觸它。他似乎是出於偶然地遭到了電擊。他的
死亡將會給胡德和韋弗兩家帶來急劇的轉變。從電影轉向我們自己，
電影的結局給我們這些觀眾造成了什麼影響？結局是令人悲哀的，也
許是悲劇性的。電影是否以某種方式向我們發起了挑釁？假如它是在
警告我們的話，那它是要警告我們什麼呢？我們回到了對正在迫近之
事的搜尋。」[11]麥基在外出玩耍時不幸觸電身亡，正如影片中的臺詞

11 羅伯特‧阿普（Robert Arp）、亞當‧巴克曼（Adam Barkman）、詹姆斯‧麥克雷

所說的那樣：「若你認真想想，想要在生命旅途中不誤入歧途，那可不是件容易的事。就像是有人總是將通往另一世界的門打開，若你不小心，可能就走進去了，然後一命嗚呼。那也就是為何在你夢中，你就站在門口，瀕死的、初生的人從你身邊經過，當他們在夜裡進出這世界時，一再地讓你重新溫習人生。你搞的昏頭轉向，直到清晨⋯⋯你花了好些時間，才找到回到你世界的路。」造成麥基悲劇發生的原因，不僅僅是因為麥基自己缺乏對自然的敬畏，更是因為麥基的父母吉姆・卡弗與珍妮對孩子疏於管教。正所謂「子不教，父之過」，麥基的悲劇不僅僅是他個人的悲劇，更是吉姆・卡弗整個家庭的悲劇。

《冰風暴》中的最後一場戲也在一定程度上反映了本・胡德的家庭在解構之後的重構。正如李安自己所說的那樣：「片中最後那場父親哭泣的戲，我掙扎了很久要不要剪，後來還是決定放進去。周圍的人希望在月臺團聚後就溫馨結束，但我和剪接師蒂姆認為，一家人坐在冰封的車內，相互凝視，心中懷著對親人無條件的信任與包容，這種感覺是很重要的，這是全片中他們第一次能正視對方。我覺得本的哭泣是一種精神上的提升與解放，他終於卸下武裝的面具，向家人承認自己的脆弱及羞愧。沒有什麼比看到父親在家人面前落淚更令人如釋重負，我們反而可以真誠地去關懷這位一家之主。」[12]在影片結尾，本・胡德卸下了自己的偽裝與面具，真誠地進行反省，與自我、家人、家庭之間達成和解。由此，本・胡德的家庭由解構走向了重構。

李安認為：「冰風暴是個自然現象，它不是雪，它是雨水自天而降時，遇上大氣下層氣溫驟降，而變成冰，結成厚厚的冰層，形成一個玻璃世界，脆弱，沉重，到無法負荷時，突然分崩瓦解，造成災難

（James McRae）編著，邵文實譯：《李安哲學》（哈爾濱：黑龍江教育出版社，2015年），頁380、381。

12 張靚蓓、李安：《十年一覺電影夢》（北京：人民文學出版社，2007年），頁129。

性的冰風暴，是大自然給人類的一個示威。中國人對大自然的力量一向懷抱敬畏之心，和西方人的挑戰自然是很不同的。用冰風暴的變幻來比喻家庭結構的破碎是我的想法，家就像冰一樣，看似堅固，實際脆弱。在冰風暴的那天晚上，這兩個家庭歷經分崩離析，次日清晨，大家都覺醒了，重新面對一切。我希望能在片子的結尾追求一些希臘悲劇的味道：恐懼與憐憫。」[13]電影《冰風暴》通過麥基的悲劇事件，讓人們能夠更好地認識自然、尊重自然，更為重要的是敬畏自然。影片的悲劇結局也給作品增添了幾分崇高、悲壯的悲劇美感。

　　「多年的美國文化的浸染，給了李安一個異於自身文化背景的視野。在自傳中，李安自己曾說，在美國，他充滿新奇地接受了兩種文化，一種是來自中國內地的共產黨的理論和社會主義建設的現實，另一種是多元的、開放的、蘊含多種意義的美國文化。不同於東方的群體性文化，西方文化更注重個體，以『理性精神』、『征服世界』為主導思想，從自我權利、自我意識出發，形成張揚的、自由的、積極向上的社會價值觀。這完全不同於中國的講究和諧、重視禮教的『中庸之道』。在這種不同文化體系的激盪和碰撞中，李安和自身固有的文化產生了一種割斷，這種割斷讓他能夠吸收別一種文化的養分，而成就自己對不同文化的融會貫通。這讓李安在電影中成功實現了跨文化詮釋。」[14]《推手》、《喜宴》、《飲食男女》都是從西方視角看待中國故事，而《理性與感性》、《冰風暴》則是從東方視角看待西方故事。李安深受東方文化和西方文化的影響，用東西方兩種視角來實現不同文化之間的融合。李安對東西方文化在電影中的運用得心應手，在這種多元文化的交流與碰撞中，李安構建起了一座東西方文化溝通的橋樑。

13 張靚蓓、李安：《十年一覺電影夢》（北京：人民文學出版社，2007年），頁129。
14 墨娃、付會敏：《閱讀李安》（北京：北京大學出版社，2008年），頁124。

與魔鬼共騎

Ride with the Devil

　　電影《與魔鬼共騎》改編自丹尼爾・伍德瑞爾的小說《生存之悲》，講述的是少年傑克・羅德爾在美國南北戰爭中收獲了愛情與成長的故事。

　　美國南北戰爭爆發，生活在密蘇理州和堪薩斯州的人們都被迫捲入到戰爭之中，他們必須要在南方陣營和北方陣營中選擇一方加入。傑克・羅德爾的父親是德國人，德國人都選擇加入北方陣營，但傑克・羅德爾卻站在了父親的對立面，與兒時玩伴傑克・布爾・奇利斯一起加入了南方遊擊隊。

　　傑克・羅德爾在遊擊隊中，憑藉著自己的幽默與智慧獲得了大家的喜愛。有一次，他們抓捕了自己的同鄉亞福・波登，傑克・羅德爾提議將俘虜亞福・波登放回去送信，但亞福・波登回去的第一件事就是將傑克・羅德爾的父親殺死，由於克・羅德爾的善良，他的父親付出了生命的代價。

　　為了躲避北方軍隊的追殺，傑克・羅德爾與好友傑克・布爾・奇利斯、喬治・布萊、丹尼爾・霍爾特等人一起躲進山裡。丹尼爾・霍爾特是喬治・布萊買的黑奴，經常被人嘲諷，但喬治・布萊卻視丹尼爾・霍爾特為摯友，一直在維護他。當地的農場主埃文斯讓蘇莉給他們送飯，蘇莉的丈夫、埃文斯的兒子在與蘇莉結婚三周後便死在了戰爭中，因此蘇莉成為了寡婦。

在蘇莉給他們送飯的過程中，傑克・羅德爾與好友傑克・布爾・奇利斯同時愛上了寡婦蘇莉，但蘇莉鍾情於傑克・布爾・奇利斯。當蘇莉與傑克・布爾・奇利斯發生性關係時，北方軍隊殺死了埃文斯。傑克・羅德爾與傑克・布爾・奇利斯、丹尼爾・霍爾特一起去追擊北方軍隊，為埃文斯報仇。在此過程中，傑克・布爾・奇利斯負傷，最終不治而亡。

傑克・羅德爾與丹尼爾・霍爾特回到大部隊，與喬治・布萊會合。與大部隊會合之後，他們成功地攻下了堪薩斯。攻下堪薩斯之後，遊擊隊的人在城中燒殺搶掠、無惡不作。北方軍隊迅速回城打敗了南方軍隊，在這一戰中，喬治・布萊為救丹尼爾・霍爾特而死，傑克・羅德爾也身負重傷。在南北方陣營的這場對戰中，最終與北方陣營勝利，南方陣營失敗而告終。

戰爭暫時告一段落，傑克・羅德爾與丹尼爾・霍爾特回到蘇莉所在的布朗農莊。蘇莉已經生下了傑克・布爾・奇利斯的孩子，但傑克・羅德爾在與蘇莉的相處過程中，深深愛上了蘇莉，二人在一起了。

在戰爭過程中，傑克・羅德爾與丹尼爾・霍爾特結下了深厚的友誼，但丹尼爾・霍爾特選擇去德州尋找自己的母親，而傑克・羅德爾和蘇莉也打算前往加利福尼亞，換個地方繼續生活。傑克・羅德爾與丹尼爾・霍爾特就此分道揚鑣，但屬於他們的新生活已經開始了。

一　美國南北戰爭

繼「家庭三部曲」——《推手》（1991年）、《喜宴》（1993年）、《飲食男女》（1994年）之後，李安又推出了進軍好萊塢的「倫理三部曲」——《理性與感性》（1995年）、《冰風暴》（1997年）、《與魔鬼共騎》（1999年）。從1991年的《推手》到2019年的《雙子殺手》，李

安共拍攝了十四部院線電影，在這十四部電影中，有多部電影是以戰爭為背景的——如《與魔鬼共騎》和《比利‧林恩的中場戰事》等。《與魔鬼共騎》是李安第一部以戰爭為題材的電影，影片以美國的南北戰爭為背景，講述的是少年傑克在戰爭中的成長。《比利‧林恩的中場戰事》則是以伊拉克戰爭為背景，講述的是美國士兵比利‧林恩經歷過戰爭後，內心的矛盾與掙扎。

南北戰爭（American Civil War）是工業革命後第一次大規模的戰爭，也是美國歷史上一場最大規模的內戰。在南北方陣營的這場對陣中，以北方陣營勝利而告終，這場戰爭也為消滅奴隸制奠定了基礎。南北戰爭作為美國歷史上一場至關重要的戰役，也出現了眾多以南北戰爭為題材的電影：如《蓋茨堡之役》、《光榮戰役》、《亂世佳人》、《與狼共舞》、《冷山》、《黃金三鏢客》、《一個國家的誕生》、《西部開拓史》、《南北之殤》、《小叛逆》、《湯姆叔叔的小屋》、《英雄歸來》、《林肯》、《眾神與將軍》、《刺殺林肯》等。其中最為經典的是《一個國家的誕生》、《亂世佳人》、《湯姆叔叔的小屋》、《與狼共舞》、《蓋茨堡之役》、《眾神與將軍》、《南北之殤》等影片。《一個國家的誕生》（1915年）是由「美國電影之父」格里菲斯指導的歷史劇情片，《一個國家的誕生》講述了本傑明組織三 K 黨粉碎黑人的陰謀，與埃爾西終成眷屬的故事，通過本傑明與埃爾西二人的結合，預示著一個全新的國家的誕生。《亂世佳人》（1939年）是由維克多‧弗萊明指導的愛情片，該片改編自瑪格麗特‧米切爾的長篇小說《飄》，講述的是斯嘉麗、艾希利、梅蘭尼、查爾斯、白瑞德這幾個青年男女的情感糾葛。《湯姆叔叔的小屋》（1965年）是由蓋佐‧馮‧勞德瓦尼指導的劇情片，影片改編自美國作家斯托夫人的同名小說，林肯曾經這樣評價小說《湯姆叔叔的小屋》——「一本書引起了一場戰爭」，電影《湯姆叔叔的小屋》講述了農場主謝爾比家的黑奴湯姆叔叔的悲慘命運，反映

了美國農奴制社會的黑暗。《與狼共舞》（1990年）是由凱文・科斯特納指導的西部片，影片講述的是美國白人軍官鄧巴中尉在南北戰爭後，前往西部「拓荒」的故事，該片歌頌了美國的洋基精神（yankees，即拓荒精神）。《蓋茨堡之役》、《眾神與將軍》、《南北之殤》均是由羅納德・F・麥克斯維爾執導的以美國南北戰爭為背景的歷史片。

　　「南北戰爭前，密蘇里與堪薩斯兩州均為西部邊疆地帶，密蘇里河（大泥河）分隔了兩岸的兩個世界。就在這條河上，馬克・吐溫（Mark Twain）駕著汽船來回工作，創造了一個純粹的美國文學類型。但在現今美國版圖上，昔日的邊陲已成為內陸正中央。一八六一年南北戰爭就從密蘇里與堪薩斯開打，兩州相互對立，是個界限最混淆的模糊地帶。《與魔鬼共騎》就是以這處灰色地帶為背景，書中透過一個男孩的觀點，來檢視美國化的內在動力——洋基精神（yankees，亦即拓荒精神）及其影響。當劇情慢慢變焦至兩個外來者（德裔移民及黑奴）及弱勢者（女人）身上時，透過這些邊緣人的轉變及解放，我們看到南北戰爭所掙扎的人權問題及對人們所產生的意義。」[1]影片《與魔鬼同騎》開頭便交代了故事發展的歷史背景：「在密蘇里州的西部邊界，打美國內戰的不是軍隊，而是鄰居。南方當地的叢林遊擊隊與佔領的聯邦軍隊和親北方的遊擊隊，進行了一場毫無勝算的浴血戰。不論投靠哪一方都有危險，但是在南北夾縫中的人更危險。」電影以少年傑克・羅德爾的視角，來講述在美國內戰的背景下，密蘇里州與堪薩斯州不得不形成南北兩個陣營開戰，戰爭對於南方軍隊和北方軍隊來講，都是非常殘酷的，不僅軍人要付出生命的代價，居住在密蘇里與堪薩斯兩州的人們更是生活在水深火熱之中，他們只能在南北戰爭的夾縫中求生存。無論是少年傑克・羅德爾、黑奴丹尼爾・霍

[1] 張靚蓓、李安：《十年一覺電影夢》（北京：人民文學出版社，2007年），頁147、148。

爾特還是以蘇莉為代表的女性，他們都是那個時代的外來者、邊緣人和弱勢群體，影片藉此來呼籲解放黑奴、追求人格獨立。

美國南北戰爭的最終結局是南方陣營失敗，北方陣營勝利。影片也借埃文斯之口，道出了北方軍隊獲勝，南方軍隊失利的原因。《與魔鬼共騎》中有一段埃文斯與查爾斯說出了自己對於戰爭的不同看法：

埃文斯：「請問？你們為什麼不參加正規軍？」

查爾斯：「正規軍？我們想過，但我們想在自己的家鄉打仗，不讓那些將軍帶去別處打仗。」

埃文斯：「很快就會遍佈南方，春天一到，我們全家就要搬走。等路上積雪一清，就要去德州。」

查爾斯：「密蘇里人有一半去了德州。」

埃文斯：「到處有入侵的北佬，我們又趕不走北軍。」

查爾斯：「我們想法不同，我還要戰。我大概要永遠打下去。」

埃文斯：「永遠？你到過肯薩斯的勞城嗎？小夥子。」

查爾斯：「沒有，埃文斯先生，只怕勞城不歡迎我去。」

埃文斯：「那不見得。戰前我常去勞城做生意，看到北方人建那座城，也看到我們種下毀滅的種子。」

查爾斯：「建那座城是北佬侵略的開端。」

埃文斯：「我不是指人數和廢除奴隸運動，而是指蓋學校。他們還沒建教堂，就先蓋學校了。教裁縫的兒子、農夫的女兒讀書識字。」

查爾斯：「識字對拿鋤頭或打槍沒有幫助。」

埃文斯：「不，並非如此，查爾斯先生。是沒有幫助，我是說：他們把所有的兒童帶進學校，因為他們想讓每一個人都有自由的思考方式，不受風俗文化、禮教的束縛，所以他

　　　　　們會打贏。因為他們要人人生活、思想自由，而我們不
　　　　　在乎這些，所以會打敗，我們只顧自己。」
　　查爾斯：「你是說，我們打仗沒有目的？」
　　埃文斯：「不但如此，查爾斯先生。你們為了保衛南方的傳統而
　　　　　　戰，像以前我兒子一樣，只是傳統生活早已不存在。」

　　從查爾斯與埃文斯的這段對話可以看出，南北方陣營的對立實質上是傳統與現代的對立。北方陣營率先認識到了教育的重要性，開始進行現代化改革，追求自由、獨立的生活方式。而南方陣營則堅守傳統的農業文明，為保衛傳統的生活方式而戰，但是傳統的生活卻早已不復存在。在工業文明與農業文明、傳統與現代的二元對立中，工業文明勢必會取代農業文明，現代性也必然會取代傳統。因此，北方陣營勢必會取得勝利，這種勝利是工業文明的勝利、是現代性的勝利、是新世界的勝利。

　　李安認為：「當初美國內戰，即是工業民主自由的新世界和封建農業的舊世代之爭。北方雖然獲勝，但並不表示只有北方看到新世代的到來。但印象裡的南北戰爭電影，卻多未曾從這個角度出發。我一向不敢苟同一些美國的南北戰爭電影的觀點，那是南北戰爭之後，北方的一種幻想，大多呈現出兄弟鬩牆，最後講和，仍是一家人的局面。南方人抵抗的理由不是保家衛國，就是為保有他們的利益及生活方式而戰。最著名的例子就是格里菲斯（D.W. Griffith）執導的《國家的誕生》（The Birth of a Nation），完全從白種男人順眼的角度出發，充滿了種族歧視，可是格里菲斯卻被尊為『美國電影之父』。事實上，《國家的誕生》是最不具政治正當性的一部電影。」[2]大多是描

2　張靚蓓、李安：《十年一覺電影夢》（北京：人民文學出版社，2007年），頁149。

寫美國內戰的電影都是站在北方陣營的立場，為北方軍隊發聲，均從白種人的視角出發，刻意地醜化黑人奴隸的形象，充滿了種族歧視。但李安所執導的《與魔鬼共騎》卻給予了南方陣容更多的同情和關注，比如影片的主人公傑克‧羅德爾便堅定地支持南方陣營，並且給予了黑奴更多的平等、自由與獨立。

二 愛情與成長

「李安繼續以其多樣的面貌，帶給觀眾驚喜，許多人對於他以《與魔鬼共騎》，初次闖入美國南北戰爭史詩深感興趣。作為一種戰場上微妙心理與衝突的研究，《與魔鬼共騎》是值得推薦的電影。這是部時代戲，它重現了遙遠過去的南北衝突關係、種族與階級議題、社會鬥爭等等，這些現象都在美國南北戰爭期間，猛烈地宣洩出來。」[3]戰爭與和平是人類永恆的主題，《與魔鬼共騎》便是以美國南北戰爭為背景，通過少年傑克‧羅德爾在這場戰爭中由男孩轉變為男人的過程，來表現在美國內戰時期，南北方之間強烈的對立、衝突。以及在這種社會背景下，黑人奴隸所遭受的種種不公平的待遇，以此來呼籲保障人權。傑克‧羅德爾在這場戰爭中，不僅得到了成長，還收獲了與蘇莉的愛情。身逢亂世，傑克‧羅德爾的成長付出了慘痛的代價，經歷了摯友的死亡、至親的死亡後，傑克‧羅德爾重新思考活著的意義。

與以往關於美國南北戰爭的電影不同，李安通過德國後裔和黑人奴隸的視角來看待這場美國內戰。其他關於美國內戰的電影往往站在美國白人和北方陣營的立場和視角來看待這場南北戰爭。但在《與魔

3 柯瑋妮：《看懂李安》（濟南：山東人民出版社，2012年），頁166。

鬼共騎》中，卻是以外來者和黑奴的視角來看待這場戰爭，並且給予
了黑人奴隸和南方陣營更多的關注和同情。

影片並沒有過多展現戰爭的宏大場面，而是通過在戰爭面前人們
的無可奈何來展現命運的不可控性。不論是由傑克‧羅德爾所代表的
德國後裔還是由丹尼爾‧霍爾特代表的黑人奴隸，他們都被迫捲入到
這場戰爭中，是戰爭的受害者。在戰爭背景下，傑克‧羅德爾所收獲
的成長、親情、友情與愛情才是更讓人為之動容的因素。

「戰爭是催生英雄的地方，英雄是人性在戰爭中的燭照和方向。
美國戰爭影片在戰火中塑造了一個又一個符合美國人價值觀的英雄形
象，這些戰爭英雄與中國戰爭影片中的高大全的戰鬥英雄不同，他們
是要『征服世界』，為此不惜犧牲自己的生命；另一方面，他們也是
人，是基於個性、人性之上的具有陽剛和勇敢的『人』。這些『英雄』
珍惜生命，痛恨戰爭，有著人的七情六欲。他們不是戰爭的機器，而
是充滿對生存的欲望和渴求、對死亡的恐懼等人類的本能。正是這樣
的『人』面對『惡』和戰爭，克服恐懼，經受生死考驗，戰勝自己人
性弱點，而成為英雄。」[4]傑克‧羅德爾和丹尼爾‧霍爾特便是在這場
戰爭中所誕生出來的英雄，他們的內心充滿著勇敢、無畏與正義，甚
至對仇人也充滿了寬容。傑克‧羅德爾遇到了向自己開黑槍的皮特，
此時的皮特一無所有、狼狽不堪，但傑克‧羅德爾卻選擇了放過皮
特，這不僅僅是和敵人的和解，更是傑克‧羅德爾與自己的和解。

面對愛情，少年傑克也是無比赤忱的。寡婦蘇莉是影片中唯一的
女主角，也是一位救贖者。蘇莉第一次在影片中出現，傑克便對她一
見鍾情。蘇莉是傑克黑暗生活中明亮的一束光，也是支撐其活下去的
動力。戰爭結束後，傑克也與蘇莉在一起了，兩人有了共同的家，開

4　墨娃、付會敏：《閱讀李安》（北京：北京大學出版社，2008年），頁144。

啟了屬於彼此的新生活，這對於傑克來說，便是最好的結局了。

　　「雖然這是一部美國戰爭影片，但是當我們把它放到美國戰爭影片的座標中分析，我們發現它是如此的不同：兩個『外鄉人』作為故事的主人公，消解了政治、沒有了英雄、更沒有驚心動魄的戰爭場面、讓人不忍目睹的暴力和血腥，甚至沒有溫馨浪漫的愛情。在某種意義上說，這些讓觀眾興奮的商業因素都沒有出現在這部影片中，有的只是一位黃種人對屬於美國人自己的內戰的東方式演繹。這部影片因其節奏緩慢，情節拖沓，高潮不突出等原因，票房成績不盡如人意，在社會上沒有引起足夠大的反響，但是影片獨特的關注視角、濃郁的人文關懷、穩健的鏡頭敘事、完美的演員表演，都使我們不得不承認，李安將這部《與魔鬼共騎》演繹成為關於美國內戰的一個獨一無二的電影文本。」[5]在這場戰爭中，主人公傑克‧羅德爾和丹尼爾‧霍爾特始終處於「被邊緣化」的處境，但在他們的身上，卻能看到鮮活的人性。李安通過東方視角來看待美國南北戰爭，突出主人公的人情與人性。對以傑克‧羅德爾為代表的的外來群體和丹尼爾‧霍爾特為代表的黑奴群體給予了深刻的人性關照與人文關懷。

三　解放黑奴與種族平等

　　與此同時，主張解放黑奴和追求種族平等也是影片一大重要的主題。影片通過黑人奴隸丹尼爾‧霍爾特的經歷來反映整個黑奴群體的生存困境，給予了黑奴更多的同情與憐憫，認為黑奴需要更多的人權與自由。

　　李安在自傳中說道：「我對白人、黑人與原罪感並無太多感受，

5　墨娃、付會敏：《閱讀李安》（北京：北京大學出版社，2008年），頁158、159。

因為書裡有，我只是交代這個現象。真正令我心動的是傑克與丹尼爾之間的同儕情誼，而不是傑克要從丹尼爾那裡得到什麼救贖。電影中黑奴丹尼爾原本為主人（朋友）而參戰，直到主人為他戰死，他方才獲得心靈上真正的自由。丹尼爾有感而發：『主人事事善待我，視我為友，欠下的這份人情，才是讓我為奴的癥結所在。』一席話觸動了傑克，使得他得以認清自己的處境、身份。一如丹尼爾，傑克也是一個『人際關係』裡的奴隸。一是德裔，一是黑奴，均是主從關係中的『僕從』，兩人都在主僕關係中掙扎，兩人也都『站錯邊』。這些共通點是他們彼此認同的最大原因，同病相憐因而建立起友誼，成為患難與共的知交好友。」[6]影片開始，傑克‧羅德爾與好友傑克‧布爾‧奇利斯、喬治‧布萊、丹尼爾‧霍爾特等人一起並肩作戰，但隨著戰爭的持續，傑克‧羅德爾的至交好友傑克‧布爾‧奇利斯、喬治‧布萊相繼犧牲，最終陪伴傑克‧羅德爾走到最後的，只剩丹尼爾‧霍爾特一人，兩人也在戰爭中建立起了深厚的友誼。在那個時代，丹尼爾‧霍爾特作為傑克‧布爾‧奇利斯的黑奴，是非常幸運的，傑克‧布爾‧奇利斯給了丹尼爾‧霍爾特充分的平等、人權與自由，並沒有將他視為自己的奴隸，而是把他當做是自己的好友，甚至為其犧牲。

在黑奴可以隨意買賣的時代，他們的人性被物化了，毫無尊嚴可言，甚至連自己的名字都沒有，他們被主人惡意的打罵、羞辱，過著慘絕人寰的奴隸生活。這些黑奴失去了作為一個人基本的保障和權利，只是作為一個「召之即來，揮之即去」的商品被任意地丟棄。「回頭細想，其實不只奴隸制度有主僕之分，就算現今社會上人與人之間，還是有主僕、階級之分，只是不再那麼明顯。探討奴隸制度，

6　張靚蓓、李安：《十年一覺電影夢》（北京：人民文學出版社，2007年），頁151、152。

對我們還是有所啟發。片中我不願將南北戰爭解放奴隸的制度變化視為最終目標，其實再往深處追究，人在人際關係、在社會群體裡，不就是有一種不自由？我們每個人都是人際關係的奴隸：家庭、朋友、國家、族群等的奴隸，黑奴只是個最極端的例子。這是人性的枷鎖，我是對主僕關係、人性枷鎖、關係的枷鎖、人終究有沒有絕對的自由及一個文化與文明的演變過程這類的課題有興趣。尤其是在一種無可奈何的情況下被迫接受洋基文化的複雜心境，感觸很多。」[7] 雖然美國南北戰爭最終演化為解放奴隸的制度，但對自由的追求卻是一個永恆的議題。

　　影片給了丹尼爾・霍爾特和傑克・羅德爾一個光明的結局，丹尼爾・霍爾特去德州尋找自己的母親，而傑克・羅德爾和蘇莉也前往加利福尼亞生活。「西部電影通常關聯著文明與進步的衝突、男子氣概的塑造、西部的魅力與自由，以及拋棄過去開始嶄新人生的神話、李安訴諸這種神話，卻以種族來顛覆它。丹尼爾・霍特一開始在片中是個不識字的小人物，總是低頭保持沉默，顯示他活在之前被奴役的陰影中。但是，隨著暴力與日俱增，南方／西部的法紀也蕩然無存，他決定挺身而出有尊嚴地活下去，此時其角色的重要性也開始強化。在電影末尾，西部的夢想——自由、進步與踽踽獨行走向廣大的未知——全交給了霍特；相反的，羅岱爾就和過去那些舉家遷徙西部的東部人沒兩樣（他們帶著老婆孩子，既不獨立又缺乏『男子氣概』）。霍特騎向遠方，寬廣開闊的空間代表更美好未來的希望與可能，這是英雄式與真正的『自由』。除此之外，即使這是電影中一個諷刺的扭曲，但仍值得一提：霍特追求的是他已斷裂的過去——他要尋找他的

7　張靚蓓、李安：《十年一覺電影夢》（北京：人民文學出版社，2007年），頁152、153。

母親。這是另一個顯示更深層意義、卻被傳統西部所忽略的追尋。」[8]
在電影《與魔鬼共騎》中，不僅僅只有傑克・羅德爾在戰爭中獲得了
成長，丹尼爾・霍爾特也同樣在戰爭中得到了成長，最終丹尼爾・霍
爾特也收獲了真正的尊嚴與自由，帶著對新生活的渴望走向了更加廣
闊、更加美好的未來。

李安認為：「『人權』是個永恆的議題，有人之處就有人權問題，
世界上每個地方、每個種族、每個族群、每個時代都面臨不同的處
境，狀況不斷地變動，我們也不斷地調整。光是座標該怎麼放，就不
是件簡單的事情，這是一個理性與感性不斷衡量與協調的過程，其中
有爭取，也有忍讓，有了解，也有抗衡……它不是民族或種族主義的
一句口號就能成就的。人性、人情與文化，不是政治、戰爭可以阻斷
或解決的，人的智力無法解決時，才動拳頭。其實文化、地域及觀念
的糾紛，歸結到最後，總和自由、平等有關。現今奴隸制度已廢，但
種族的不平等、階級之分，依舊在纏鬥當中。在新世界裡，人與人要
如何相處，人的權利、義務是什麼，這才是需要長期思考與掙扎適應
的，我們至今還在尋找中沉浮。」[9]對於「人權」的追求是一個永恆
的主題，在影片中，以丹尼爾・霍爾特為代表的黑奴群體在尋找他們
的「人權」，以傑克・羅德爾為代表的「邊緣群體」在尋求他們的
「人權」，以蘇莉為代表的弱勢群體亦在尋找她們的「人權」。《與魔
鬼共騎》雖然是一部以美國內戰為背景的影片，但卻具有現代性與普
適性的意義，旨在追求人與人之間真正的自由與平等，獲得屬於自己
的正當權利與義務。不受階級、種族、地域、國家等因素的壓迫，同
時對戰爭進行反思，呼籲新世界、新生活的到來。

8　柯瑋妮：《看懂李安》（濟南：山東人民出版社，2012年），頁181。
9　張靚蓓、李安：《十年一覺電影夢》（北京：人民文學出版社，2007年），頁154。

四 傑克・羅德爾的「兩難」

　　影片的主人公傑克・羅德爾經常處於一種尷尬的「兩難」處境，這種「兩難」造成了其內心的矛盾與掙扎。「儘管李安確實對南方人抱有同情，但他最同情的還是他們中的不適應環境的人——那些沒有被其他南方人所完全接受的南方人。電影中的所有主要人物在某種程度上都是局外人。」[10] 傑克・羅德爾便是這樣一位局外人，他的父親從德國移民到美國的密蘇里州，他和父親常年生活在密蘇里州，但並沒有得到當地人的真正認可，甚至被其他人稱之為「德國佬」。

　　「《與魔鬼共騎》裡的傑克，就常面臨『選邊站』的尷尬處境。他是德國後裔，當時德裔多為德國的自由革命分子，不見容於本國，因而逃到新大陸，所以德裔多支持北方。但傑克並沒有和生父站在一邊，住在南方的他，反倒去替被北軍殺害的主人報仇，與朋友加人南軍，以致連累生父慘遭北軍殺害，即使生父始終支持北軍也救不了自己的命，這層心理上的尷尬很吸引我。傑克的父子關係和我在華語片裡呈現的父子關係十分不同，傑克認同的父權是他的主人，這個孩子選擇靠近的是他後天的生活環境，而不是先天的血緣關係。在這裡，人為的主僕關係（master-slave）取代了血緣上的父子關係（father-son）。他與傑弗里・賴特（Jeffrey Wright）飾演的黑奴丹尼爾處境一樣，黑奴應該幫助北邊，卻為了朋友而加入南軍，兩個人都是『站錯邊』。我覺得，有時人加入戰爭跟理念並無太大的關係，只因為要在群體中證明自我價值，一如為球隊加油，你一定是站在本鄉本土這

10 羅伯特・阿普（Robert Arp）、亞當・巴克曼（Adam Barkman）、詹姆斯・麥克雷（James McRae）編著，邵文實譯：《李安哲學》（哈爾濱：黑龍江教育出版社，2015年），頁407。

邊，未必是理性的判斷。」[11]傑克‧羅德爾居住在南方，原本應該和
父親一起支持南方陣營，但傑克卻和朋友一起加入南方軍隊，來攻打
北方軍隊。傑克站在了父親的對立面，站在了整個德裔群體的對立
面，但傑克卻在戰爭中活了下來，並且擁有了屬於自己的家。雖然傑
克父親選擇堅定的支持北方，但他卻無法保全自己的生命，反倒是支
持南方的傑克成了戰爭中的倖存者。美國的南北戰爭以北方勝利，南
方失敗而告終，支持勝利方的傑克父親卻成了戰爭的犧牲品，而支持
失敗方的傑克卻僥倖存活。

　　李安認為：「美國人對黑奴似乎有一種原罪感，因而在電影或文
藝作品裡，經常出現一個身形偉岸、懷抱寬容的黑人角色，這類的表
達屢見不鮮，原著裡也有這個現象。除此之外，原著裡還呈現出另一
個現象，即事與願違的情思拉扯。因為作者是南方人，他的文化根源
在南方，雖然他腦中的思想已然認同北方，但內心的情感依然向著南
方。當文明的發展、歷史的腳步已經走到這一步時，人們唯有皈依過
來，司是過來得又心不甘情不願，這種尷尬、矛盾的處境，我深有同
感，也很認同。」[12]《與魔鬼共騎》的原著作者丹尼爾‧伍德瑞爾便
是一位南方人，由於他從小受到南方的風俗民情、意識形態與價值觀
念的影響，丹尼爾‧伍德瑞爾對南方有著深深的留戀與不捨。丹尼
爾‧伍德瑞爾內心對於南方的情感也直接影響到了電影《與魔鬼共
騎》，李安也在影片中表達了自己對南方的同情與關注。但歷史的進
程不可阻擋，北方的勝利也是新時代戰勝舊時代、現代戰勝傳統的必
然結果。

　　李安在自傳中說道：「美國史上稱南北戰爭是內戰，對我來說，

11 張靚蓓、李安：《十年一覺電影夢》（北京：人民文學出版社，2007年），頁150、
　　151。

12 張靚蓓、李安：《十年一覺電影夢》（北京：人民文學出版社，2007年），頁151。

它就是內心的戰爭），透過男主角傑克・羅德爾（Jack Roedel）及黑
奴丹尼爾・霍爾特（Daniel1Holt）兩個外來者的遭遇，從解放黑奴、
解放人內心桎梏的角度，來抒發我對自由的觀察。這也是一個男孩成
長的故事，男孩要如何證明他是男人，被群體接受，呈現社會性的一
面。托比・馬圭爾就是這個男孩，《冰風暴》是他的第一部劇情長
片，《與魔鬼共騎》則是他初挑大樑飾演男主角的第一部電影，從配
角到主角，從試探人生的青少年到撐起一個家的男人，托比的成長，
猶如璀璨耀眼的一顆星，燃亮了黝黯的夜幕。」[13]影片通過傑克・羅
德爾內心的矛盾與「兩難」來展現傑克人性的一面，傑克・羅德爾也
由一個男孩成長為了一個男人，在戰爭中證明了自我存在的價值。從
《冰風暴》到《與魔鬼共騎》，演員托比・馬圭爾也得到了成長。正
是在托比・馬圭爾的出色演繹下，才將傑克・羅德爾的「兩難」處境
詮釋得淋漓盡致。

13 張靚蓓、李安：《十年一覺電影夢》（北京：人民文學出版社，2007年），頁150。

臥虎藏龍

Crouching Tiger

　　電影《臥虎藏龍》講述了一代大俠李慕白想要歸隱，退出江湖的恩恩怨怨。為了顯示自己退出江湖的決心，他托俞秀蓮將自己的隨身佩劍——青冥劍送給貝勒爺保管。俞秀蓮將青冥劍帶到貝勒爺府上，但當天晚上青冥劍就被賊人盜走。俞秀蓮暗中探查青冥劍的下落，懷疑是玉府小姐玉嬌龍所為，俞秀蓮來到玉府，委婉地讓玉嬌龍歸還寶劍，以免連累玉府全家。

　　玉嬌龍聽從俞秀蓮的勸告，想要歸還寶劍。在歸還青冥劍的過程中，玉嬌龍與李慕白發生衝突。李慕白在與玉嬌龍的對決中發現玉嬌龍習得的是武當派的功夫，懷疑玉嬌龍與害死師父的兇手碧眼狐狸有關。李慕白利用玉嬌龍成功引出了玉面狐狸，原來碧眼狐狸一直藏匿在玉府，並收了玉府千金玉嬌龍為徒。在玉嬌龍的幫助下，碧眼狐狸成功逃脫。

　　家裡給玉嬌龍安排了一樁門當戶對的親事，但玉嬌龍一直對這門婚事甚為不滿。原來早在新疆的時候，玉嬌龍便與當地的盜匪羅小虎私定終身，羅小虎為了尋找玉嬌龍，隻身一人來到京城。在京城，羅小虎遇到了李慕白和俞秀蓮，李慕白讓羅小虎前往武當山等待玉嬌龍。

　　玉嬌龍為了逃婚，帶著青冥劍離家出走，闖蕩江湖。玉嬌龍在江湖中任性妄為，攪亂了江湖原有的和諧。江湖眾人請大俠李慕白出手，馴服玉嬌龍。李慕白在與玉嬌龍交戰的過程中，也引出了玉嬌龍

的師父碧眼狐狸。碧眼狐狸對玉嬌龍和李慕白皆起了殺心,李慕白成功地為師父報仇——殺死了碧眼狐狸,但他為了救玉嬌龍而中了碧眼狐狸的毒針而亡。俞秀蓮讓玉嬌龍前往武當山,羅小虎在武當山等她。玉嬌龍與羅小虎見面後,隻身躍入了萬丈深淵。

一　中國武俠精神

　　電影《臥虎藏龍》改編自鴛鴦蝴蝶派作家王度盧的《臥虎藏龍傳》,王度盧的作品皆以武俠小說為主,先後創作了《河嶽遊俠傳》、《寶劍金釵記》、《劍光珠氣錄》、《風雨雙龍劍》、《臥虎藏龍傳》、《鐵騎銀瓶傳》、《大漠雙駕譜》、《瓊樓雙劍記》、《太平天國情俠圖》、《清末俠客傳》、《寶刀飛》、《金鋼玉寶劍》、《玉佩金刀記》等作品。王度盧的創作特點是以言情小說的筆法創作武俠小說,將兒女情長與江湖豪邁融為一體。王度盧的武俠小說充滿悲情,其小說人物多為悲劇角色,作品結局也皆以悲劇結尾。「悲情」使得王度盧的作品擁有一種「崇高」、「悲壯」、「盪氣迴腸」的觀感。

　　王度盧的武俠小說《臥虎藏龍傳》講述的是玉府千金玉嬌龍與沙漠盜匪羅小虎的愛情悲劇,原著中還加上了魯翰林這一角色,描寫的是玉嬌龍、羅小虎、魯翰林三人之間的情感糾葛。李安對原著是這樣評價的:「原著大概以清朝中葉為背景,描述一個古典中國社會的文化及人情世故,它有個很有趣的女主角。一般武俠小說總以男人為主角,比較陽剛,女角多為陪襯,易流於樣板。《臥虎藏龍》的重心則是女主角玉嬌龍,心理層次詭譎複雜,白天是千金大小姐,晚上開打談情說愛,是個對江湖兒女情有所幻想的難馴少女,也是個中國戲劇少見的角色。打,還不是很離譜;有輕功,但比較寫實,這些都是我

喜歡的。」[1]與傳統武俠小說以男性為主、以男性視角進行創作不同，《臥虎藏龍》的主人公和敘事視角皆以女性為主，展示女性在封建社會所面臨的心理困境與生存困境，通過女性的出走與叛逆對來表達女性對傳統的封建倫理道德進行反抗。

　　「《臥虎藏龍》小說被世人所津津樂道的是對男主人公李慕白心理障礙的刻劃，但李安看重的可能是王度盧在小說中所表現出來的人的心理困境，這種心理困境中的憤懣和悲情打動了李安和現代觀眾，構成了對武俠電影的一種現代性變異：沒有奇幻情節，沒有神功秘笈，沒有江湖幫派，也沒有人們熟悉的武俠小說中的『民族大義』、『歷史風雲』，但其中交集的俠、義、情、仇的矛盾和無奈，讓人物活生生地在眼前。」[2]李安在電影《臥虎藏龍》中，並沒有囿於傳統武俠小說對於武功秘笈和江湖幫派的過多渲染，而是通過李慕白與俞秀蓮、玉嬌龍與羅小虎幾人之間的情感糾葛來展現中國武俠精神。

　　中國的武俠文化有著博大精深、源遠流長的發展歷史。周武王在《劍銘》中提出了這樣的觀點：「帶之以為服，動必行德，行德則興，倍德則崩。」他強調「以仁德為武」，中國的武俠文化與儒家文化之間有著緊密的聯繫。司馬遷在《史記》〈遊俠列傳〉中高度讚揚了遊俠形象與俠客精神：「今遊俠，其行雖不軌於正義，然其言必行、行必果，已諾必誠，不愛其軀，赴士之厄困，既已存亡死生矣，而不矜其能，羞伐其德，蓋亦有足多者焉。」荊軻也留下了「風蕭蕭兮易水寒，壯士一去兮不復還」這樣的詩句。李白在《俠客行》中寫下了「十步殺一人，千里不留行。事了拂衣去，深藏功與名」這樣的詩句來歌頌遊俠的豪邁與灑脫。

1　張靚蓓、李安：《十年一覺電影夢》（北京：人民文學出版社，2007年），頁171。
2　墨娃、付會敏：《閱讀李安》（北京：北京大學出版社，2008年），頁167。

在中國的武俠世界中，常常是「路見不平，拔刀相助」的俠肝義膽、「拔劍誰無義，揮金卻有仁」的豪情萬丈。「仁」與「義」構成了中國武俠精神的核心，它是中華民族傳統文化的象徵，是「崇尚英雄、爭做英雄」的精神美德，是中華民族意識形態、價值觀念、審美取向、文化認同的高度凝結。正如電影《臥虎藏龍》中俞秀蓮和玉嬌龍所說的那樣：「走江湖，靠的是人熟、講信、講義。應下來的就要做到，不講信義，可就玩不長了。」

在竹林大戰這場戲中，李安將中國武俠精神與東方意象之美發揮得淋漓盡致。李安在自傳中說道：「竹林戲是個心願。我想，以前大家都在竹林裡打，我就跑到竹子上面打。因為竹林的光影晃動，變化多端，不但提供了前景、背景，眼花繚亂的視覺動感效果，同時又能產生一種浪漫、婆娑的詩意。竹林戲可以玩光影，除了『光』還能玩『影』。加上竹子有彈性，這裡本就是一個拍武俠片的好場地，以前也不乏實例。竹林場地無須大，但變化豐富，可以在竹林上做交叉換位、劈叉、倒栽蔥等動作，上上下下的，形成視覺變化。砍斷的竹子往上戳可以把人戳死，也可以布樁，又可以踩在上面倒掛金鉤……。能玩出許多花樣來。」[3]在李慕白與玉嬌龍的這場竹林之戰中，李安利用竹林的光影晃動和主人公武打動作的變化，給觀眾呈現了一出精彩的對決，極具東方意象之美。

自古以來，竹子便是文人墨客筆下重要的意象。竹子與梅花、蘭花、菊花並稱為「花中四君子」，與梅花、松柏並稱為「歲寒三友。」鄭燮在《竹石》中寫道：「咬定青山不放鬆，立根原在破岩中。千磨萬擊還堅勁，任爾東西南北風。」孟郊在《苦寒吟》中寫下了「竹竿有甘苦，我愛抱苦節」這樣的詩句。竹子自身所帶的韌性也

3　張靚蓓、李安：《十年一覺電影夢》（北京：人民文學出版社，2007年），頁210。

與中國武俠精神中的堅韌品格不謀而合。

　　在中國武俠世界以柔克剛、天人合一的境界下，李慕白與玉嬌龍的這場竹林之戰可謂是「虛實相生、動靜相宜」。「最後，竹林的優美隱喻出『曖昧的』表意內涵。李慕白和玉嬌龍的打鬥，並不是生死之戰，而是一位武學宗師向後輩展示博大精深的武術精妙所在的儀式。另一方面，在你來我往之中，屬於征服與被征服的遊戲，既體現了李慕白被玉嬌龍所吸引的意亂情迷，也表現了玉嬌龍急欲逃避的意亂情迷。其心靈衝突的傳神外化，已成為武俠片的經典。」[4]作為武當派的掌門，李慕白不僅向玉嬌龍展示了自己高超的武功，也向觀眾展示了自己的仙風道骨，在周潤發與章子怡兩位演員的出色演繹下，李慕白與玉嬌龍的這一場「竹林大戰」成為了中國武俠電影中的「經典場面」，以至於之後張藝謀在電影《十面埋伏》中，也模仿《臥虎藏龍》拍攝了大量的竹林戲。電影《臥虎藏龍》不僅開創了中國武俠電影大片時代的先河，並且在全世界範圍內收穫了大量關注與好評，獲得了關於武俠文化的全球化認同。

二　全球化認同

　　《臥虎藏龍》在世界範圍內引發了一股「中國武俠熱」，受到了西方觀眾的廣泛好評，收穫了全球化認同，實現了中國武俠文化的跨文化傳播。李安對武俠片有著這樣的看法：「對武俠片這個片型以及武俠小說之類的俗文學，我始終有著一種愛恨糾纏，我愛它，因為它是我們中國壓抑社會的一種幻想，一種潛意識的抒發，一種情緒的逃避。雖然是個虛幻的中國，卻是一個真實情感的中國。但我恨它的粗

4　墨娃、付會敏：《閱讀李安》（北京：北京大學出版社，2008年），頁178。

糙、不登大雅之堂。老實講,真的不算什麼好東西。它好,好在它的野;壞,壞在它的俗。對它,我本身就有著掙扎。這次有機會拍武俠片,我既希望它能一登大雅之堂,人們得以享受對它的寄託與情感、又希望保有它野性的狂肆。但在走向大雅、去它的俗味時,就像把野獸關到籠子裡,我得面對許多兩難的衝突,如雅與俗、武打與意境、中與西、古與今,要怎麼取捨,如何融合,又能為大家接受!」[5]李安在電影《臥虎藏龍》中,融入了東西方文化,用西方視角看待中國傳統的武俠故事,呈現出後現代解構的特點。在主人公的武打動作中,融入東西傳統美學與意境,用現代視角解構傳統故事,使得影片具有雅俗共賞、博古通今的藝術特色。

此外,《臥虎藏龍》在國內開創了中國武俠大片的先河,之後出現了一大批導演爭先恐後拍攝關於中國武俠題材的電影,提升了中國武俠文化的影響力,讓全世界人民能夠更好地理解中國武俠精神。如張藝謀的《英雄》(2002年)、《十面埋伏》(2004年)、《千里走單騎》(2005年),陳凱歌的《無極》(2005年)等作品均是受到李安《臥虎藏龍》的影響,開創了中國電影大片時代的到來。

「2001年,李安令人驚異的電影——《臥虎藏龍》,嶄新的武俠片範式——在美國各大電影頒獎典禮,獲得成功,其中包括最重要的奧斯卡金像獎。最佳音樂得主譚盾,描述《臥虎藏龍》是部跨界作品:它跨越了電影類別、音樂傳統與民族文化。這個說法,扼要說明了這波令人興奮的全球化潮流,而這點也從主流人士接受華語電影配上英文字幕看出。全球化概念,不只代表對立面的融合與超越,也代表地理界線與地域觀念的消除——包括民族主義、認同、敘事與民族性。李安的電影,不僅跨越國界,也重新包裝與運用了中華文化認同。

5　張靚蓓、李安:《十年一覺電影夢》(北京:人民文學出版社,2007年),頁184。

《臥虎藏龍》與李安早期的作品——《飲食男女》、《喜宴》與《推手》一樣,都是這個現象的顯例。」[6]《臥虎藏龍》跨越了東西方文化語境的界限,從「全球性」的視野出發,打破了傳統武俠片二元對立的界限,運用一種「國際化」的敘事策略引發東西方觀眾的普遍共鳴,使得影片具有普世性意義。對於愛情和自由的追求是人類普遍的願望,但在追求愛情與自由的過程中,往往會受到社會規章制度的制約,二者之間如何實現平衡是一個值得思考的問題。

「《臥虎藏龍》是在中國強調忠誠與貞潔的美德下,產生的壓抑故事其壓抑表現,在慕白與秀蓮之間不可明言的愛,以及年輕的玉嬌龍壓抑自己,打破家庭與習俗等社會束縛的渴望。李安作品經常出現的永恆而普世的重要主題,在這部電影中,再度充分發揮。表面上是日常生活,但實際上指導人們行為的,卻是深層結構的社會規章與習俗。在處處受限的社會習俗下,存在著各種受壓抑的欲望——藏龍。中華文化普遍可見的社會限制,有時在電影中受到反轉—忠誠受到背叛,而貞潔則被性逾越所取代。」[7]不論是李慕白和俞秀蓮,還是玉嬌龍和羅小虎,他們的情感都處於壓抑的狀態,這種情感與理智的「兩難」是人類社會所普遍面臨的問題。

三　多元立體的女性形象

與土度盧的小說《臥虎藏龍傳》以男性為主角不同的是,李安的電影《臥虎藏龍》是以女性角色為主:俞秀蓮、碧眼狐狸、玉嬌龍等人都是個性鮮明的女性。她們代表了不同類型的女性形象:俞秀蓮代表了被封建禮教束縛的傳統女性、碧眼狐狸代表了向命運抗爭的悲劇

6　柯瑋妮:《看懂李安》(濟南:山東人民出版社,2012年),頁184。
7　柯瑋妮:《看懂李安》(濟南:山東人民出版社,2012年),頁184。

女性、玉嬌龍代表的是出走的叛逆女性。

這些女性角色都在一定程度上追求女性意識的覺醒、追求自由和獨立，這點在玉嬌龍的身上體現的尤其明顯。在這三個女性的身上，雖然都有著強烈的悲劇色彩，但她們勇於向傳統發起反抗的抗爭精神是值得鼓勵的。傳統的武俠小說都是以男性作為武俠世界的主導者和拯救者，女性往往處於陪襯品和被拯救者的位置，電影《臥虎藏龍》中的女性卻成為了絕對的主導者，這也說明了女性話語權的回歸，以及導演李安對處於封建社會中的女性深切的人文關懷。

（一）深受封建禮教束縛的傳統女性──俞秀蓮

作為頗具江湖威望的一代俠女，俞秀蓮是雄遠鏢局的總鏢頭，武藝高超，擁有一定的社會地位與聲望，原本俞秀蓮卻有可能成為出走的叛逆女性，但她卻深受封建禮教和倫理綱常的束縛，最終淪為了封建社會的犧牲品。她始終不敢直面自己對李慕白的真實情感，過於壓抑自己的內心，這與玉嬌龍的直接和叛逆是截然不同的。李安認為，玉嬌龍和俞秀蓮這兩個角色是女人戲裡的「陰陽兩性」，玉嬌龍是「外陰內陽」，俞秀蓮是「外陽內陰」。與此同時，俞秀蓮對玉嬌龍的感情也是非常複雜的，一方面，兩人一直在暗中較勁、鬥嘴；另一方面，俞秀蓮也一直在保護並且教導玉嬌龍要向善。俞秀蓮與玉嬌龍除了是姐妹的關係外，在一定程度上，玉嬌龍還激發了俞秀蓮的母性與「保護欲」。

「玉嬌龍的外在很女性化，十分仰慕俞秀蓮跑馬江湖所享有的自由豪氣。但她的內在很陽剛，追求純粹的技藝，在感情上主控性強。俞秀蓮，一位行走江湖的女俠，外在做的是拳頭上站人、胳膊上跑馬的男人事業。武藝雖好，但她從未表現出對武功的興趣，她是實用派，擁有江湖智慧，人事練達，然而內在卻十分的女性化，她想成

家，穩定性強。李慕白只要肯丟下寶劍（欲望、爭雄），與她雙宿雙飛，她會立刻拋棄一切。我覺得俞秀蓮的個性很服從，社會上這種人很多，包括我自己也是。只要有規則，就會遵循。她也會有所懷疑，但她會自行排解，斟酌考量之後，然後照章行事。這種人的群體性較強，理性外顯。俞秀蓮其實就像埃瑪・湯普森在《理性與感性》中的角色。俞、玉這兩個女人之間的對應關係，就成為片子骨架的一部分：陽剛與陰柔，愛與恨，反目成仇與手帕交的姊妹情誼。」[8]俞秀蓮一直被群體性所束縛，這也是造成她愛情悲劇的根源，封建社會所提倡的倫理綱常讓其一直守活寡，深諳人情世故卻過得不幸福。玉嬌龍則更加注重追求個性、抒發自我欲望，俞秀蓮的理性與玉嬌龍的感性形成鮮明對比，直到李慕白死在自己懷中，她才敢直面對李慕白的真實情感。俞秀蓮的身上雖然沒有玉嬌龍的叛逆特質，但她始終恪守江湖道義的「俠義」精神卻是值得稱讚的。

（二）向命運抗爭的悲劇女性──碧眼狐狸

從正義與邪惡的角度看，碧眼狐狸是影片中最大的反派，代表了人性之惡，但從向命運抗爭的角度看，她是抗爭得最徹底，也是最具悲劇色彩的女性形象。碧眼狐狸一心追求上乘的武功境界，為此她不惜付出一切代價，不管是她的徒弟──玉嬌龍還是武當派的掌門人、李慕白的師父──江南鶴都是其在習武之路上被利用的工具。

「表面上碧、玉是師徒關係，其實還暗含著一種奇怪的糾結，我將之歸結為一種親密關係，當成『母女關係』，我跟演員說：『玉嬌龍白天的母親是玉夫人，晚上的母親是碧眼狐狸。』有些文藝界的朋友看完電影後說：『她跟碧眼狐狸間一定有同性戀關係。』尤其兩人之

8　張靚蓓、李安：《十年一覺電影夢》（北京：人民文學出版社，2007年），頁174。

間的依存關係，提供了很多暗示的空間。其實小說裡也許暗藏，不過可能作者都不見得這麼想，這些是屬於潛意識層次、很弗洛伊德的東西但那是生活情感的一種實情。用現代觀點來看，也許有，但並非我們的著力點。」[9]碧眼狐狸既是教玉嬌龍武功的師父，也是陪伴、照顧玉嬌龍長大的「母親」，這種親密關係造成了碧眼狐狸與玉嬌龍之間的複雜情感。

在遭遇江南鶴與玉嬌龍的背叛之後，特別是玉嬌龍的背叛，讓碧眼狐狸徹底墮落，走向萬劫不復的深淵，甚至想殺死背叛自己的玉嬌龍。為了給師父報仇，李慕白殺死了碧眼狐狸，在臨死之前，碧眼狐狸也道出了自己對玉嬌龍的複雜情感：「我要的是玉嬌龍的命。十年苦心，就是因為你一肚子的壞水，隱藏心訣，讓我苦練不成，而你，卻是劍藝精進。什麼是毒？一個八歲的孩子就有這種心機，這就是毒！嬌龍，我唯一的親，唯一的仇。」碧眼狐狸從小便教玉嬌龍習武，但她不識字，只能依圖習武，玉嬌龍從小便留了心眼，讓碧眼狐狸練習殘缺的武功秘笈，造成碧眼狐狸的武功難以有上升的空間，而玉嬌龍的武功、造詣卻早已在自己之上。

碧眼狐狸一心只想修煉武功，即使入了江南鶴的房幃，江南鶴也不肯將功夫傳給她，只因為她是女人。碧眼狐狸只能冒充道姑潛入武當，盜走心訣，並且用毒針殺死了江南鶴。在封建社會，連武俠世界中都信奉「傳男不傳女」的規定，碧眼狐狸的女性身份便預示了其命運悲劇。碧眼狐狸的命運悲劇不僅僅是其自身的個體悲劇，更是生活在封建社會與男權制度下的封建女性的群體性悲劇。

9 張靚蓓、李安：《十年一覺電影夢》（北京：人民文學出版社，2007年），頁178。

（三）出走的叛逆女性──玉嬌龍

　　玉嬌龍是影片中最具叛逆精神的覺醒女性形象，玉嬌龍一直有一個江湖夢，為了實現自己的江湖夢，玉嬌龍做出了一系列反傳統的舉動──盜取青冥劍、與羅小虎私定終身、逃婚、出走江湖，甚至刻意挑釁江湖規則，這一系列的行為只是因為自己覺得好玩而已，玉嬌龍從不考慮自己的行為將會造成何種後果，她身上的這種率性、灑脫的特質也讓羅小虎、碧眼狐狸、李慕白、俞秀蓮等人非常羨慕。

　　玉嬌龍希望自己成為一個像碧眼狐狸和俞秀蓮這樣的「俠女」，正如影片中玉嬌龍對自己的評價：「我乃是瀟灑人間一劍仙，青冥寶劍勝龍泉。任憑李俞江南鶴，都要低頭求我憐。沙漠飛來一條龍，神來無影去無蹤。今朝踏破峨嵋頂，明日拔去武當峰。」如果說玉嬌龍的師父碧眼狐狸是女性意識的初步覺醒，那麼「步其後塵的玉嬌龍，其女性意識覺醒之路超越了師傅，雖然同樣以失敗而告終，但其探索的光芒卻爆發出女性生命特有的魅力。玉嬌龍的盜劍、與羅小虎的愛情、抗婚、拒絕拜師、憑藉一把青冥劍掀起江湖波瀾等行為，都可視為女性挑戰權威、抗爭禮教，追求自由的表現。她打破男性對武功的壟斷，甚至一度擁有了權力話語的象徵──青冥劍，憑此向武林權威李慕白挑戰，『要劍還是要人』的追問，體現了女性對自身權利的重視和不甘成為男性附庸的女性意識的覺醒。」[10]

四　《臥虎藏龍》中的「兩難」

　　電影《臥虎藏龍》中的俞秀蓮和李慕白、玉嬌龍和羅小虎都處於「兩難」的處境，他們的愛情都是愛而不得，都處於理智與情感的矛

10 墨娃、付會敏：《閱讀李安》（北京：北京大學出版社，2008年），頁175。

盾之中。俞秀蓮和李慕白為群體而活，因此壓抑了自我個性的發展。而玉嬌龍和羅小虎卻是為個體而活，不受社會秩序的約束，但他們的愛情都以悲劇而告終。

（一）俞秀蓮和李慕白的「兩難」

李安認為：「俞秀蓮和李慕白是中國社會裡常見的兩個典範角色，他們為道德、群體而活。人在江湖，不只靠武藝，還要以德服人。兩人為此也付出了代價，在青春將逝的當下，渴望抓住青春的尾巴。玉嬌龍的現身及挑戰勾引出他們心中的渴望，他倆要如何面對自己心中的『龍虎』？李慕白武藝超凡且遵循社會規範行事，堪稱名副其實的大俠，在最後緊要關頭，輕生死、重許諾，展現大俠當有的風範。但對於江湖的刺激感，其實還是放不下。要李慕白交出青冥劍，就好比要我不拍電影，不大可能。暫時壓抑一陣子，勉強可以。但使命感及危機感一來，他的精神就來了。俞秀蓮明白，他尚在壯年，還不是解甲歸田的時候。」[11]李慕白剛開始便想要歸隱，將青冥劍交給貝勒爺保管，退出江湖恩怨，因此，在影片開頭他與俞秀蓮有了以下對話：

> 李慕白：「此次閉關靜坐的時候，我一度進入了一種很深的寂靜，我的周圍只有光，時間、空間都不存在了。我似乎觸到了師父從未指點過的境地。」
>
> 俞秀蓮：「你得道了？」
>
> 李慕白：「我沒有這種感覺，因為我並沒有得道的喜悅。相反的，卻被一種寂滅的悲哀環繞，這悲哀超過了我能承受的極限，我出了定，沒辦法再繼續。有些事，我需要想想。」
>
> 俞秀蓮：「什麼事？」

11 張靚蓓、李安：《十年一覺電影夢》（北京：人民文學出版社，2007年），頁177。

李慕白：「一些心裡放不下的事，你要出門了嗎？」

俞秀蓮：「有一趟鏢要到北京，已經收拾好了，就要上路。」

李慕白：「有件東西，煩勞你替我帶給貝勒爺。」

俞秀蓮：「青冥劍！把它送給貝勒爺？」

李慕白：「是呀，貝勒爺一直是最關心我們的人。」

俞秀蓮：「這是你隨身的佩劍，這麼多年它一直都跟著你。」

李慕白：「跟著我惹來不少的江湖恩怨，你看它乾乾淨淨的，因為它殺人不沾血。」

俞秀蓮：「你不是個濫殺無辜的人，所以你才配用這把劍。」

李慕白：「該是離開這些恩怨的時候了。」

俞秀蓮：「離開？之後呢？乾脆和我一起去北京，我覺得你應該親手把劍交給貝勒爺。記得我們以前經常結伴去北京嗎？」

李慕白：「我這趟下山，想先去給恩師掃墓。恩師遭碧眼狐狸暗算，這麼多年了，師仇還沒報，我竟然萌生了退出江湖的念頭，我想我該去求得他的原諒。」

　　李慕白是江湖之中的一代大俠，他的名氣不僅在江湖上響噹噹，還是貝勒爺的座上賓，《臥虎藏龍》突破了傳統武俠故事中江湖與朝廷二元對立的局面。在影片中，江湖之遠與廟堂之高相輔相成、二者之間不可分割。但不管是在江湖道義上，還是在私人感情上，俞秀蓮和李慕白都一直在壓抑和克制。在影片中俞秀蓮向玉嬌龍道出了自己不敢直面與李慕白情感的原因：「我小時候家裡也給定過親，他的名字叫孟思昭。他跟李慕白也是拜把的兄弟，有一回，在一場打鬥裡，孟思昭為了救李慕白，死在對方的刀下。這之後，我們雖然又共同經歷了許多事，感情也日漸深厚，可是我們都堅持要對得起思昭和那一

紙婚約。你說的自由自在，我也渴望，但我從來沒有嘗過。我雖然不是出身於你們這樣的官宦人家，可是一個女人一生該服從的道德和禮教並不少於你們。」俞秀蓮和李慕白的愛情悲劇正是由於傳統禮教和傳統道德的束縛造成的。

俞秀蓮和李慕白的愛情一直是「發乎情，止乎禮」，壓抑卻讓二人之間的情感更加強烈，正如影片中李慕白對俞秀蓮的告白：

李慕白：「秀蓮，我們能觸摸的東西沒有『永遠』。師父一再地說把手握緊，裡面什麼也沒有。把手鬆開，你擁有的是一切。」

俞秀蓮：「慕白，這世間不是每一件事都是虛幻的。剛才你握著我的手，你能感受到它的真實嗎？」

李慕白：「你的手冰涼涼的，那些練刀練出來的硬繭……每一次我看見，都不敢觸摸。」

李慕白：「秀蓮，江湖裡臥虎藏龍，人心裡何嘗不是。刀劍裡藏凶，人情裡何嘗不是。我誠心誠意地把青冥劍交出來，卻帶給我們更多的煩惱。」

俞秀蓮：「壓抑只會讓感情更強烈。」

李慕白：「我也阻止不了我的欲望，我想跟你在一起，就像這樣坐著。我反而能感覺到一種平靜。」

直到李慕白身中碧眼狐狸的毒針，即將毒發身亡，在臨時之前李慕白才向俞秀蓮直抒胸臆、勇敢告白：

俞秀蓮：「慕白，守住氣，給我一點希望。」

李慕白：「秀蓮，生命已經到了盡頭，我只有一息尚存。」

俞秀蓮：「用這口氣，練神還虛吧。解脫得道、元寂永恆，一直
　　　　是武當修煉的願望，提升這一口氣到達你這一生追求的
　　　　境地，別放下、浪費在我身上。」
李慕白：「我已經浪費了這一生，我要用這口氣對你說，我一直
　　　　深愛著你。我寧願遊蕩在你身邊，做七天的野鬼，跟隨
　　　　你。就算落進最黑暗的地方，我的愛也不會讓我成為永
　　　　遠的孤魂。」

（二）玉嬌龍和羅小虎的兩難

　　「羅小虎及大漠的浪漫經驗，埋下了玉嬌龍持續追尋江湖夢的種因，碧眼狐狸的叛逆、不守規矩的江湖自由，她想追求，俞秀蓮行走江湖的自在豪氣，俞、李並轡行俠的情境，她也想追求，李慕白的超凡武藝，江湖稱雄，她更想超越。追求心性自由的玉嬌龍，從這些人身上找尋她的江湖夢，可是這些人個個都要教訓她，包括李慕白，人人都想把她落實到一個具體的社會規範裡。其中尤以羅小虎為代表，如搶婚之舉及『一起回新疆，回新疆你就舒展了』的願望。但無論禮教內外的任何形式（如父母、婚姻及有著肌膚之親的海誓山盟），似乎都無法鎖住玉嬌龍那顆飛躍的心。在玉嬌龍的世界裡，羅小虎的從有到無，恰恰反映著她轉折的心境及不斷超越的心性。」[12]玉嬌龍與羅小虎的故事始於在大漠中被稱之為「半邊雲」的羅小虎搶走了玉嬌龍的玉梳，羅小虎的出現，徹底解放了玉嬌龍的「江湖夢」。二人在沙漠度過了非常愉快的一段相戀時光，但現實使得二人被迫分離。玉嬌龍與羅小虎的愛情帶有強烈的叛逆色彩，玉嬌龍不僅與羅小虎私定終身，二人更是偷嘗禁果，徹底解放封建社會對於「性」的壓抑，這點也與玉嬌龍一直勇敢地追求自由，不受倫理道德、社會秩序的束縛有關。

12 張靚蓓、李安：《十年一覺電影夢》（北京：人民文學出版社，2007年），頁179。

　　正如影片中玉嬌龍對於婚姻的看法：「反正婚事由我爹娘決定，他們一到京城，就替我定下了這門親事。娘說魯老太爺是朝內的大官，又是三代翰林，如果能跟魯家聯姻，對爹在北京大有好處。我倒是喜歡像那些俠義小說裡的英雄兒女，就好像你和李慕白。結婚固然是喜事，要是能跟自由自在的生活，選擇自己心愛的人，用自己的方式去愛他，那才算得上是真正的幸福。」玉嬌龍與羅小虎的愛情，徹底打破了封建社會「父母之命，媒妁之言」的傳統婚姻觀，但玉嬌龍卻迷失在了人生的終極價值之中，最終玉嬌龍才會選擇跳崖。

　　「《臥虎藏龍》打開了功夫巨片的大門，作為一部具有全球影響的中國武俠電影，在中國武俠電影史上佔有重要的一席之地。它所帶有的的西方文化視點及其之下的敘事策略，使它無論在電影敘事和電影所承載的文化上都有諸多創新之處，它對武俠文化、武俠電影的傳承，對東方傳統文化的電影化表現，以及在電影鏡頭、人物表現尤其是武打動作的創新，體現出一種全球化武俠電影的製作方式，在某種意義上預示著中國武俠電影發展的方向，成為中國武俠電影的新起點。但是，我們也不能忽視因此而呈現在影片中的消費性、娛樂性等全球同質化的徵候，其對歷史的淡漠，對武俠文化的解構和顛覆，引人深思。」[13]李安的電影《臥虎藏龍》開創了中國武俠電影的新時代，他不僅對傳統的武俠文化進行了傳承和創新，並且對其進行後現代的解構、拼貼、顛覆、變形。在影片中融入了東西方兩種文化，用現代化甚至於後現代的手法進行創作，將李慕白與俞秀蓮、羅小虎與玉嬌龍幾人之間的情感糾葛描繪得淋漓盡致，更是觸碰到了中國武俠文化的核心——俠義精神。影片不僅給觀眾帶來了一場視覺盛宴，更是給中國武俠文化添上了濃墨重彩的一筆。

13 墨娃、付會敏：《閱讀李安》（北京：北京大學出版社，2008年），頁186。

綠巨人浩克

Hulk

　　《綠巨人浩克》改編自美國漫威漫畫公司出品的漫畫作品《不可思議的浩克》，漫畫是由斯坦・李和傑克・科比聯合創作的，塑造了一個由綠巨人浩克所代表的典型形象。

　　影片講述了大衛・班納致力於改造基因、進行人體實驗，以此來獲得強大的能量，但他的這項實驗並沒有得到美國軍方的支持。喪心病狂的大衛・班納被趕出了實驗室，但大衛・班納並沒有死心，而是將這項人體實驗放在了剛出生的兒子布魯斯・班納身上。

　　布魯斯・班納長大後，成為了一名出色的基因科學家，他與同為科學家的貝蒂・羅斯相戀，兩人在同一所實驗室工作。布魯斯・班納一直在進行一項伽瑪輻射對受損組織的影響的實驗。有一次，實驗室發生意外，布魯斯・班納為了救他的同事，受到了大量伽瑪輻射的影響。伽瑪輻射引發了布魯斯・班納體內某種神秘的力量，這讓他感到憤怒的時候便會變身成為一個擁有神秘力量的綠巨人。當布魯斯・班納變身成為綠巨人後，具有強大的破壞力，這也引起了美國軍方的注意。美國軍方派羅斯將軍——也是布魯斯・班納的戀人貝蒂・羅斯的父親去逮捕綠巨人。

　　大衛・班納複製了兒子布魯斯・班納的 DNA，讓自己變成了一位「吸收人」，布魯斯・班納得知了父親大衛・班納親手殺死了自己的母親之後，與大衛・班納之間展開了一場事關生死的對決。最終大衛・班

納死在了自己的自私和貪婪手裡，而布魯斯‧班納則成功逃脫了美國
軍方的搜捕，在一個新的地方改頭換面、隱姓埋名，開始了新的生活。

一　美國漫威漫畫公司出品的超級英雄系列

漫威漫畫公司（Marvel Comics）與 DC 漫畫公司（Detective
Comics）是美國漫畫史上兩大漫畫巨頭。他們塑造了蜘蛛俠、金剛
狼、鋼鐵俠、美國隊長、雷神索爾、綠巨人、鷹眼、驚奇隊長、黑
豹、死侍、黑寡婦、蟻人、奇異博士等超級英雄，還有復仇者聯盟、
X 戰警、神奇四俠、銀河護衛隊、永恆族等超級英雄團隊。漫威電影
宇宙（Marvel Cinematic Universe，縮寫為 MCU）在基於漫威漫畫的
基礎上，創作出了一系列超級英雄形象，在好萊塢歷史上掀起了一股
漫畫改編電影的新高潮。這類漫改電影的特點是：採用高成本、大製
作、注重明星效應、採用電腦頂級特效進行製作等。

在商業化與大眾化的電影市場下，漫改電影的出現帶來了巨大的
商業價值，漫威影業在世界範圍內掀起了一股超級英雄的狂潮。「超
級漫畫英雄的盛行絕非偶然，在它們身上體現了美國文化所奉行的
『個人主義』價值觀──崇尚個人奮鬥、尊重個體價值，也是人類
『英雄崇拜』情結的體現。兩次世界大戰和經濟蕭條、貧富分化、種
族歧視等各種社會同感，使人們渴望出現具有超凡能力的『救世主』
式的英雄，他們穿梭飛行在黑暗的世界，拯救人們於危難之中，劫富
濟貧、行俠仗義，成為苦難人生中的希望和勇氣。漫畫英雄不同於其
他藝術形式中的英雄形象，它們的世界簡單、純粹，兩極分化，它們
自身則善惡分明，疾惡如仇，這正契合了美國人推崇的簡單直接的審
美標準，這些超級漫畫英雄成為人們尤其是孩子們的精神寄託。」[1]

[1]　墨娃、付會敏：《閱讀李安》（北京：北京大學出版社，2008年），頁193。

　　漫威影業先後創作了《鋼鐵俠》（2008年）、《無敵浩克》（2008年）、《鋼鐵俠2》（2010年）、《雷神》（2011年）、《美國隊長：復仇者先鋒》（2011年）、《復仇者聯盟》（2012年）、《鋼鐵俠3》（2013年）、《雷神2：黑暗世界》（2013年）、《美國隊長2：冬日戰士》（2014年）、《銀河護衛隊》（2014年）、《復仇者聯盟2：奧創紀元》（2015年）、《蟻人》（2015年）、《美國隊長3：內戰》（2016年）、《奇異博士》（2016年）、《銀河護衛隊2》（2017年）、《蜘蛛俠：英雄歸來》（2017年）、《雷神3：諸神黃昏》（2017年）、《黑豹》（2018年2月16日）、《復仇者聯盟3：無限戰爭》（2018年）、《蟻人2：黃蜂女現身》（2018年）、《驚奇隊長》（2019年）、《復仇者聯盟4：終局之戰》（2019年4月）、《蜘蛛俠：英雄遠征》（2019年）、《黑寡婦》（2021年）、《尚氣與十環傳奇》（2021年）、《永恆族》（2021年）、《蜘蛛俠：英雄無歸》（2021年）、《奇異博士2：瘋狂多元宇宙》（2022年）、《雷神4：愛與雷霆》（2022年）、《黑豹2：永遠的瓦坎達》（2022年）等影片，塑造了鋼鐵俠、雷神、綠巨人、美國隊長、蟻人、奇異博士、蜘蛛俠、黑豹等經典的超級英雄形象。這類超級英雄擁有異於常人的超能力、拯救世界的決心與勇氣。

　　李安導演的《綠巨人浩克》（2003年）是綠巨人浩克為原型進行創作的，不僅僅是李安關注到了綠巨人浩克這個典型形象，以綠巨人浩克為題材進行創作的影視作品也不在少數。比如：拉爾夫·巴克希指導的電影《變形俠醫》（1966年）、比爾·貝克比指導的《浩克的審判》（1989年）、路易斯·萊特里爾導演的《無敵浩克》（2008年）、弗蘭克·保爾導演的《綠巨人大戰》（2009年）、劉山姆導演的電影《星球綠巨人》（2010年）、布蘭登·奧曼與亨利·吉爾羅伊編劇的《鋼鐵俠與浩克：聯合戰紀》（2013年）、弗雷德·塔特西奧導演的《綠巨人與怪物》（2016年）等。

　　好萊塢商業大片一般過於注重其特效而忽略了電影的人文內涵，但李安導演的《綠巨人浩克》去突破了一般商業大片的禁錮，影片充滿了李安一貫以來的人性關照與人文內涵。「文化內涵和人文關懷是李安作品的精髓，《綠巨人》也不例外。早在環球公司確定由李安來執導這部科幻鉅片之初，就有漫畫迷反對，他們不認為李安能夠把傳統和這種『速食式』漫畫故事很好地結合起來。但《臥虎藏龍》作為人文武俠／動作片的成功，讓電影市場操盤者相信李安能夠賦予這個綠色的漫畫巨人以靈魂和思想以及深刻的現實關懷，進而打破好萊塢商業鉅片缺乏深度的定勢，給美國暑期檔電影的主要觀眾青少年一股清新的人文關懷。」[2]

　　《綠巨人浩克》是由被稱之為「漫威之父」的編輯——斯坦・李創作的漫畫，斯坦・李還創作了諸如《神奇四俠》、《蜘蛛俠》、《鋼鐵俠》、《雷神托爾》、《X 戰警》、《奇異博士》等超級英雄形象。《綠巨人浩克》或《蜘蛛俠》這類連環漫畫，也有自身的固定人物，這些超級英雄連環漫畫，都是每週連載，不斷講述連續的敘事。「《蜘蛛俠》與《綠巨人浩克》，就是以蜘蛛俠與浩克為核心的連載漫畫，這種特質，可以在漫畫次文化中，營造向心力與熟悉度。漫畫英雄與動畫電影，提供學生簡單的敘事情節，其基本原型就是善惡對立。『好人』與『壞人』、正義與拯救的問題，給予文化研究者相當大的空間去探素。此外，漫畫與動畫電影，是科幻小說這片沃土的衍生物，其中蘊含著傳統實驗室的元素，例如出錯的實驗、冷戰的感受、對政府與科學研究機密的懷疑、核子力量與輻射／突變的引進（蜘蛛俠被具放射性的蜘蛛咬到，浩克被注射了因核融合實驗意外而突變的細胞）。」[3]以美國漫威影業出品的超級英雄系列作品為例，這些超級英雄在經歷

2　墨娃、付會敏：《閱讀李安》（北京：北京大學出版社，2008年），頁195。
3　柯瑋妮：《看懂李安》（濟南：山東人民出版社，2012年），頁209。

了一系列的冒險之後，重新思考友情、愛情與親情，在本我、自我和超我這三重人格之間實現對自我的救贖。

美國學者戴維‧利明和埃德溫‧貝爾德在其著作《神話學》中提出：「真正的文化英雄是以神話語言為傳播媒介的。英雄的生平恰如神話學者約瑟夫坎貝爾的是『一首頌揚心靈的充滿冒險精神的絕妙頌歌』。英雄在他的一生中，要過一系列冒險活動來檢驗自己的勇氣，而這冒險本身又有助於形成他的個性。這些活動可以說是國民的、宗教的，也可以是文化的或意識形態的。但是從最深刻的層次上說，它們全是心理的。」[4]超級英雄的出現符合美國社會所提倡的個人英雄主義。超級英雄自身擁有強大的生命力和強大的能力，有決心和意志拯救世界人們於水火之中，這是現代化社會當代觀眾呼籲英雄的真實寫照。這些超級英雄都具有個性化的特徵，追求自由與獨立，這也符合美國社會語境所弘揚的自由、平等的價值觀。

「個人主義」是這類超級英雄系列影片的核心，美國文化語境強調個人中心主義，尊重個體的個性自由、崇尚個體價值。正如約瑟夫‧坎貝爾在著作《千面英雄》中所說的那樣：「典型的是童話中的英雄所取得的是家庭範圍的微觀的勝利，而神話中的英雄所取得的則是世界範圍的、歷史性的宏觀勝利。前者──原是最幼小的或讓人看不起的孩子，變成了具有非凡力量的強者──戰勝了他個人的壓迫者，而後者則從他的冒險中帶回使他的整個社會獲得新生的良方。」[5]這類超級英雄比普通人擁有更加強烈的社會責任感，代表公平、正義與善良，在認識自我、戰勝自我、超越自我之間獲得成長。

4　大衛‧利明（David Leeming）、愛德溫‧貝爾德（Edwin Belda）著，李培茉等譯：《神話學》（上海：上海人民出版社，1990年），頁113。

5　約瑟夫‧坎貝爾（Joseph Campbell），張承謨譯著：《千面英雄》（上海：上海文藝出版社，2000年），頁29。

二　綠巨人浩克的悲劇性內核

綠巨人浩克（即布魯斯‧班納）在本質上是一個崇高、悲壯的悲劇英雄。這種悲劇性內核來源於布魯斯‧班納的父親大衛‧班納親手殺死了自己的妻子，也就是布魯斯‧班納的母親。布魯斯‧班納由此產生了「弒父」情結，這種「弒父」情結和古希臘悲劇《俄狄浦斯王》有異曲同工之妙。布魯斯‧班納和俄狄浦斯王一樣，不論他們怎麼努力，終究逃不過命運的捉弄，命運的不可控性給影片帶來了強烈的悲劇色彩。正如李安所說的那樣：「每個人體內都有一個屬於他自己的綠色巨人，如何去控制它、戰勝它，這正是我想在片子裡思考的。」

西格蒙德‧弗洛伊德提出了精神的三大部分——即「本我、自我與超我」，在電影《綠巨人浩克》中，布魯斯‧班納便具有「本我、自我與超我」這三重人格。「本我」（id）是指原始的自己，是人的潛意識，代表欲望、原始的野性、衝動與強大的生命力。「本我」處於人格結構的最底層，為「自我」和「超我」奠定了發展基礎，以快樂原則為主。「本我」具有強烈的無意識色彩和非理性色彩，常常代表人的本能，比如饑餓、生氣、憤怒、性衝動等，布魯斯‧班納便是通過憤怒才能變身成為綠巨人。

「自我」（ego）在人格結構中處於中間部分，是自己意識的存在與覺醒，有一定程度的意識與覺醒。「自我」從「本我」中分化而來，用來處理「本我」與「超我」之間的矛盾，以現實原則為主。可以說，「自我」是「本我」與「超我」之間的潤滑劑與調和品。綠巨人浩克既是一個超級英雄，又是一個擁有強大力量的破壞者。因此，布魯斯‧班納一直處於「自我」從「本我」的矛盾之中，他體內一直隱藏著不安和憤怒的元素，當憤怒發生作用，他變身為綠巨人時，他

又擔心自己完全失去控制，在「人性」與「獸性」之間，布魯斯·班納飽受折磨。

　　「超我」（superego）處於人格結構的最頂層，受到社會規範與倫理道德的約束，追求完美的人格，以理想、道德原則為主，「超我」是我們的理想化目標。布魯斯·班納的痛苦便來源於他無法合理的調節「本我」、「自我」與「超我」三者之間的矛盾、衝突，當任意一方過於強大，難以調和時，便會發生一系列悲劇性的事件，造成難以預料的後果。關於布魯斯·班納人格的探討，影片中他與女友貝蒂·羅斯有以下對話：

　　貝　蒂·羅斯：「你覺得如何？」

　　布魯斯·班納：「應該還好。」

　　貝　蒂·羅斯：「我想或許是你昨晚的憤怒，啟動了納米微生物。」

　　布魯斯·班納：「怎麼可能？我們設計它們的目的，是為了修復肉體傷害。」

　　貝　蒂·羅斯：「情感傷害也會表現在肉體上。」

　　布魯斯·班納：「像什麼？」

　　貝　蒂·羅斯：「嚴重的創傷……被壓抑的記憶。」

　　布魯斯·班納：「你父親逼問我小時候的事，他說我應該記得。」

　　貝　蒂·羅斯：「是嗎？」

　　布魯斯·班納：「是的，聽起來很糟，但我真的不記得。」

　　貝　蒂·羅斯：「我擔心的是，肉體的傷害有限，但情感卻可能持續擴大，最後演變成連鎖反應。」

　　布魯斯·班納：「也許下一次發生就無法停止了。你知道我最害

怕什麼嗎？當我開始改變，完全失去控制時，我喜歡那
種感覺。」

　　從以上對話可以看出：「布魯斯的過去，在夢中糾纏著他，但他
的記憶，卻被童年經歷的恐怖所燒灼。他的記憶受到壓抑——他不知
道，恐怖的童年記憶折著自己的精神。這段對話，將肉體傷害與情感
傷害聯結起來，指出精神分析的共同觀念：潛意識的情感與記憶，會
表現在身體上，而行為者無法察覺這些潛意識動機。這段對話，也顯
示一段關鍵陳述：『你知道我最害怕什麼嗎？當我開始改變，完全失
去控制時，我喜歡那種感覺。』布魯斯的話，凸顯人類釋放內在黑暗
與神秘力量時，帶來的愉悅。這段對話，探討了人是否應控制自己的
動物本能，以及在什麼程度下，憤怒的表現是可接受的、正常的或健
康的。」[6]布魯斯·班納恐怖的童年記憶和他在童年時期所受的傷害
在他長大之後也一直困擾著他，讓他無數次在午夜夢迴時皆噩夢連
連。童年的經歷是布魯斯·班納潛意識裡的情感與記憶，既帶給他痛
苦，又讓他興奮。著名的心理學家阿爾弗雷德·阿德勒說過這樣一句
話：「幸運的人一生都在被童年治癒，不幸的人一生都在治癒童
年。」布魯斯·班納不幸的童年也是造成其悲劇性內核的重要原因。
　　傳統的「英雄主義」都是通過「英雄救美」的形式來彰顯英雄人
物的高大形象。「但李安沒有賦子這個巨人以傳統意義上的『英雄主
義形式』，讓他運用自己的力量去拯救他人，或者救美，而是讓他利
用自己的力量去打破一種慣常，運用暴力去破壞、去釋放自己的憤
怒。這就使綠巨人從一般意義上的英雄轉變成一個悲劇英雄，一方面
他希望能夠獲得普通人一樣的生活，另一面又對自己的暴力釋放感到

6　柯瑋妮：《看懂李安》（濟南：山東人民出版社，2012年），頁219。

莫名的興奮。他這樣描繪自己變身之後的感覺：『我做了一個好真實的夢，我就像嬰兒一般呱呱落地，探出頭來透氣，光亮迎面而來，我大聲嚎叫，心臟猛烈跳動，一直怦怦響。』綠巨人的跑、跳、飛行、破壞，都是人類對憤怒和痛苦的釋放，李安將整個人物融人到所有人的心靈缺口之中，再用一些視覺符號把一個逡巡於暴力恐懼和暴力喜悅兩極情感之間的人呈現在觀眾面前。」[7]《綠巨人浩克》的男主人公布魯斯・班納雖然在變身為綠巨人後，能夠擁有強大的能量和破壞性，但他並不能實現自我救贖，而是需要他的女友貝蒂・羅斯來對他進行救贖。這樣的方式突破了一般超級英雄「英雄救美」的模式，這種「美女救英雄」的形式更能彰顯布魯斯・班納的命運悲劇。

　　「《綠巨人》最終將其男性主人公刻劃為一個失意的、悲劇性的形象，而不是一個利用其超級男子漢綠巨人的能力去拯救無辜者免受惡徒傷害的魁梧俠士。例如，在電影快結束時，鐐銬加身的布魯斯在最終面對自己的邪惡父親時，被絕望和不幸所壓倒。垂頭喪氣的布魯斯說，他希望父親殺了他。他承認，他還記得母親，他一直會看到她的面容、她的金髮。在無助和絕望的爆發中，他喊道：『那是我的媽媽，可我竟然不知道她的名字。』隨後，布魯斯倒地抽泣，而他的父親則羞愧地看著他。」[8]在布魯斯・班納的身上，之所以具有如此強烈的悲劇性色彩，他的父親大衛・班納對其造成的巨大傷害不容忽視。

　　影片中出現的父親形象，都給人帶來極其強烈的壓迫性，不論是布魯斯・班納的父親大衛・班納，還是貝蒂・羅斯的父親羅斯將軍，都具有霸道、蠻橫的性格特徵，代表不容抗拒的『父權』。特別是在

7　墨娃、付會敏：《閱讀李安》（北京：北京大學出版社，2008年），頁196。

8　羅伯特・阿普（Robert Arp）、亞當・巴克曼（Adam Barkman）、詹姆斯・麥克雷（James McRae）編著，邵文實譯：《李安哲學》（哈爾濱：黑龍江教育出版社，2015年），頁291。

布魯斯‧班納的父親大衛‧班納的身上，大衛‧班納擁有極其強烈的控制欲，就像大衛‧班納向貝蒂‧羅斯所說的：「我對他做了什麼，羅斯小姐？什麼也沒有？我只是試圖突破自己的極限——我的極限，不是他。你能了解嗎？改善自然，我的自然。增進自我的知識，這是通往真理的唯一道路，使人有能力超越上帝劃定的界線。」大衛‧班納對布魯斯‧班納的控制欲已經到了一種相當病態的地步，這種病態造成了父子之間的劍拔弩張、勢同水火，也造成了布魯斯‧班納「弒父」的悲劇結局。影片中有一段布魯斯‧班納和大衛‧班納之間的對話可以看出他們之間緊張的父子關係：

> 布魯斯‧班納：「不要碰我，也許你以前是我父親，但現在和以後都不是。」
>
> 大衛‧班納：「是嗎？讓我告訴你，我不是來見你的，我是來見我的兒子。
> 我真正的兒子——就是你體內的東西。你只是環繞著他的膚淺空殼，脆弱意識的無用外皮，只要瞬間就會被扯下。」
>
> 布魯斯‧班納：「你愛怎麼想隨便你，我不在乎，現在給我滾。」
>
> 大衛‧班納：「聽我說，我找到解藥，治好我的解藥。我的細胞也能突變，吸收大量的能量，但是它們不像你這麼穩定。布魯斯，我需要你的力量。我給予你生命，現在你應該回報了，只要有更強一百萬倍的輻射能與力量。」
>
> 布魯斯‧班納：「閉嘴。」
>
> 大衛‧班納：「想想外面那些穿著軍服的傢伙，他們咆哮與盲從命令，將他們的愚蠢規則，加諸於全世界，想

　　　　　　　　想他們造成的傷害，對你，對我。我們可以在一
　　　　　　　　瞬之間，讓他們跟他們的國旗、國歌、政府消
　　　　　　　　失。只要你跟我合而為一。」
　　布魯斯・班納：「我死也不要。」
　　　　大衛・班納：「那你真的應該去死，在虛弱的文明宗教腐化人
　　　　　　　　類靈魂之前，重生成世上的英雄。」

　　大衛・班納是給予布魯斯・班納生命和力量的父親，最終又要奪
走布魯斯・班納的生命和力量。大衛・班納是布魯斯・班納的親人，
更是他的仇人，大衛・班納對布魯斯・班納的情感與心靈造成了極其
嚴重的傷害。大衛・班納的悲劇結局並不是由兒子布魯斯・班納造成
的，而是由於自己的貪婪、自私與永不止境的欲望造成的。

　　布魯斯・班納的悲劇性內核來源於自身命運的不可控性、「本
我、自我、超我」三重人格之間的難以調和、童年以及父親大衛・班
納對自己造成的傷害，最重要的布魯斯・班納難以實現自我救贖，而
需要利用女友貝蒂・羅斯的救贖來使自己實現快速地成長，與自己、
他人和世界達成和解。「和其他漫畫英雄一樣，愛情─女性─母親成
為一種救贖，這是使綠巨人和地球和解的唯一力量，也是李安用來對
抗自己『心中的魔鬼』，擺脫父親帶給自己的夢魅，平息自己的憤
怒，拯救了綠巨人以及被他破壞的受害者的力量源泉。雖然，李安的
冷靜和沉穩讓貝蒂和布魯斯的愛情難以打動人心，但是當綠巨人溫順
地倒在貝蒂面前，尋求自己心靈平靜的港灣的時候，觀眾還是會為之
感動。尤其是發狂的綠巨人被成千上萬的軍隊圍捕，但一切都不能阻
擋他的時候，他突然看到了乘直升機趕來的貝蒂，就像看到了『母
親』，慢慢平靜下來，恢復原形。這個場景沒有一句臺詞，但是很有

味道，那種憤怒與力量的來與去，令觀眾動容。」[9]

三　反暴力與反英雄主義

在電影《綠巨人浩克》中，李安背離了傳統超級英雄模式，布魯斯‧班納難以擺脫自己的宿命，他也並沒有像其他超級英雄一樣去拯救世界、拯救人類，相反，布魯斯‧班納還需要他人對其進行拯救，這是典型的反英雄主義。

與此同此，影片也展現了最原始的暴力因素——憤怒，在發洩憤怒與隱藏憤怒的「兩難」之間，李安隱晦地表達了對於科技的擔憂。一方面，科技的發展帶來了現代技術和現代文明的繁榮，經濟、政治、文化得到飛速發展；另一方面，科技滋生了人類潛意識裡所隱含的消極情緒——自私、暴力、貪婪等，李安正是通過這樣一部電影，來表達反暴力的主題。

與漫威其他經典超級英雄形象相比，在綠巨人浩克身上，具有強烈的反英雄主義的特點。比如在電影《美國隊長》中，美國隊長這個超級英雄身上便充滿著正義與勇敢，代表了美國這個國家所普遍認同的價值觀；在電影《蜘蛛俠》中，蜘蛛俠這個超級英雄也具有強烈的人文氣息。「蜘蛛俠這個角色，是由驚奇漫畫公司編輯斯坦‧李（Stan Lee）於一九六二年創造的『現代』英雄，他打破了漫畫公式，輸掉的戰役，居然跟贏的一樣多。蜘蛛俠是具有濃厚人性的超級英雄，他的內心充滿不安。在與真實世界互動的過程中，體驗到自我懷疑與失敗。同樣地，身為浩克的羅伯特‧布魯斯‧班納（Robert Bruce Banner）博士，則是個反英雄，他在遭遇壓力時，會變成自己潛意識

9　墨娃、付會敏：《閱讀李安》（北京：北京大學出版社，2008年），頁199。

憤怒的黑暗（綠色）化身。」[10]「憤怒」是隱藏在羅伯特・布魯斯・班納潛意識裡的情緒，也是其強大力量的來源。

「在《綠巨人》中，暴力對英雄主義是一種妨礙，因為暴力只會帶來更多的暴力。在電影最後的場景中，我們看到大衛・班納的腐化：他唯一的欲望是更大的權力和非道德性。在實現了從周圍的切吸收能量的變化之後，大衛通過變成了一個帶有高壓電線的人而變得巨大而強悍。在憤怒中，布魯斯變形為綠巨人，失去了克制力。我們不應責備觀眾也許會有這樣的預期：接下來會出現超級英雄暴烈地摧毀惡魔的長時間的鏡頭；它必須是綠巨人利用自己的肌肉力量去戰勝這個人類的威脅——戰勝這個希望讓所有國家『灰飛煙滅』的惡魔。」[11]在綠巨人浩克與大衛・班納的這場對決中，布魯斯・班納放棄了使用暴力，因此他獲得了這場對決的勝利。而大衛・班納正是死於自己的暴力，可以說，大衛・班納的死亡結局是其咎由自取的結果。李安正是通過這樣的敘事方式，來表達非典型的反暴力與反英雄主義。

「《綠巨人浩克》的複雜情節，反映了複雜的主題願景。這個電影敘事，是一則具挑戰性的寓言，顯示現代科學是一把雙刃劍——一面是失控的實驗造成的威脅，另一面是光明未來的承諾。二十世紀五〇年代、二十世紀六〇年代與二十世紀七〇年代的驚奇漫畫英雄，反映二十世紀對勢不可擋的科學進展的焦慮。尤其廣泛的核子試爆與實驗（廣島與長崎），引發對輻射與放射性物質的恐懼（輻射恐懼），這些主題，都在當時漫畫中扮演著重要角色。」[12]影片是通過伽瑪輻射

10　柯瑋妮：《看懂李安》（濟南：山東人民出版社，2012年），頁207。

11　羅伯特・阿普（Robert Arp）、亞當・巴克曼（Adam Barkman）、詹姆斯・麥克雷（James McRae）編著，邵文實譯：《李安哲學》（哈爾濱：黑龍江教育出版社，2015年），頁293、294。

12　柯瑋妮：《看懂李安》（濟南：山東人民出版社，2012年），頁217。

的洩露來表達輻射恐懼這個主題的，輻射和原子在戰爭中扮演著重要的角色，可以輕而易舉地毀滅一方地區，這也引發了李安對輻射洩露的擔憂。

「《綠巨人》以一種看似積極的調子告終，但它實際上充滿了不祥的象徵。布魯斯藏身於拉丁美洲的叢林中，在那裡，他英勇地將藥物分發給受折磨的人們。當壞人出來沒收供給時，綠巨人的徵兆出現了，在演職員表滾動出現之前，一聲怒吼在叢林上方迴蕩。但在這裡，也宣告了一種不祥未來的降臨。畢竟，美國軍國主義的後代布魯斯致力於給一個不發達的拉丁美洲民族帶來解放，這個任務需要英雄式的暴力來消滅阻礙那個民族實現自我的邪惡力量。當然，這與美國在越南、伊拉克和包括拉丁美洲在內的數十個其他國家施加暴力的基本原理如出一轍。李安因而巧妙地指出，英雄式暴力軍國主義的迴圈仍將得不到抑制。」[13]在影片的結尾，布魯斯・班納選擇了接納綠巨人這個身份，與綠巨人融為一體。選擇暴力將會滋生暴力，與惡龍爭鬥終極化成惡龍。雖然李安懷著這樣一種反暴力的美好願景，但在美國這樣一個素來使用暴力、崇尚霸權主義與強權政治的國家，暴力真的能夠得到抑制嗎？電影開放式的結局留給觀眾想像的空間，也隱晦地表達了在美利堅這個國家，英雄式暴力軍國主義的迴圈將很難得到抑制。

13 羅伯特・阿普（Robert Arp）、亞當・巴克曼（Adam Barkman）、詹姆斯・麥克雷（James McRae）編著，邵文實譯：《李安哲學》（哈爾濱：黑龍江教育出版社，2015年），頁306。

斷背山

Brokeback Mountain

　　李安的電影《斷背山》改編自普利策獎得主安妮・普魯克斯的同名短篇小說，影片講述了從一九六三年到一九八一年間，恩尼斯・德爾瑪與傑克・特威斯特兩個男人之間的情感糾葛。

　　年輕的恩尼斯・德爾瑪與傑克・特威斯特相識於一九六三年夏季的美國懷俄明州的西部，兩人給牧場主喬・阿桂爾打工。恩尼斯與傑克被喬・阿桂爾派到山上放羊。高山牧場人跡罕至，他們只有與彼此和羊群為伴。

　　在一個寒冷的夜晚，恩尼斯與傑克在孤獨和欲望的驅使下，發生了性關係。自此之後，恩尼斯與傑克的關係發生了質的轉變。含蓄內斂的恩尼斯與熱情奔放的傑克開始以戀人的模式相處，在斷背山上度過了彼此一生中最快樂的時光。

　　牧羊季節結束，恩尼斯與傑克不得不分離，二人重新回歸正常的生活。恩尼斯留在了懷俄明州，與阿爾瑪結婚，生下了兩個可愛的女兒，他們一家人過著平凡、普通的世俗生活。傑克則來到了德州，成為了一名牛仔，憑藉出色的騎術和英俊的相貌，傑克贏得了露琳的好感，二人成為夫妻。婚後，傑克和露琳生下了他們的兒子。

　　四年之後，傑克與恩尼斯重逢，二人難以控制自己的情緒，深情地擁吻。傑克與恩尼斯的接吻被恩尼斯的妻子阿爾瑪發現，但阿爾瑪並沒有點破她所看到了這一事實。此後，傑克與恩尼斯每年都以釣魚

的名義偷偷幽會，以解相思之情。恩尼斯與阿爾瑪的婚姻出現了難以彌合的裂縫，最終恩尼斯與阿爾瑪離婚，傑克的婚姻也並不幸福，兩人過著行屍走肉般的生活。

傑克意外身亡，他唯一的願望便是想要葬在斷背山。恩尼斯來到傑克父母的農村，想把傑克的骨灰帶回斷背山。在傑克的房間，恩尼斯發現傑克一直把彼此穿過的兩件衣服都完好無整地保存了起來，連衣服上的血漬都捨不得洗乾淨。恩尼斯將將這兩件衣服都帶回了自己家，看著斷背山的明信片和二人的衣服，恩尼斯難以控制自己的情感，不禁失聲痛哭。

一　美國西部地區的自然風光呈現

《斷背山》的原著作者安妮・普魯克斯向來以創作地域特色而聞名文壇，她擅長描寫農場、鄉村等地區的自然風光、民俗風情，透露出作者對土地、自然與生態深切的熱愛。從一九八八年到二○一一年，安妮・普魯克斯一共創作了十餘部小說作品：如短篇小說《心靈之歌及其他小說》（1988年）、長篇小說《明信片》（1992年）、《船訊》（1993年）、《手風琴罪行錄》（1996年）、短篇小說《斷背山》（1997年）、短篇小說集《近距離：懷俄明故事集》（1999年）、長篇小說《老謀深算》（2002年）、短篇小說集《髒泥：懷俄明故事集2》（2004年）、《絕佳的方式：懷俄明故事集3》（2008年）、隨筆錄《紅色沙漠：一個地方的歷史》（2008年）、回憶錄《雲雀：地域回憶錄》（2001年）。安妮・普魯克斯作品中的主人公，大多是都是遠離現代文明的邊緣人物。通過展現這群邊緣群體的生存狀態和生存困境，從而探索人與自然的關係，用尊重自然、敬畏自然的態度尋找自然生態的真實與魅力。

　　電影《斷背山》的故事背景是在二十世紀六○至七○年代。在那個歷史時期，同性戀是作為一種非主流文化出現的，備受爭議與歧視。劉易斯‧賈內梯在《認識電影》中提出在那個時代：「右派相信家庭是神聖的組織，威脅家庭的就是敵人。婚前性行為、同性戀和婚外情都被批判……異性戀一夫一妻的婚姻制度是唯一可接受的性表現形式，二十世紀六○年代之前的美國主流電影都持此一立場。」[1]《斷背山》中的恩尼斯與傑克都是生活在邊緣地區的邊緣人物，他們之間的同性戀情也同樣受到了世俗的排擠，因此造成了影片的悲劇結局。

　　在安妮‧普魯克斯的原著中，便出現了大量描寫美國西部地區自然風光的段落，李安的電影《斷背山》也用了大量的鏡頭來展現自然風光。安妮‧普魯克斯在原著中寫道：「年復一年，他們努力穿過高地草原與山上的溝渠，馬匹馱負著進入大角山脈（Big Horns）、藥弓山脈、加拉丁山脈（Gallatins）南段、阿布薩羅卡山脈（Absarokas）、花崗石山脈（Granites）、梟溪山脈，布里傑一提頓山脈（the Bridger-Teton Range）、寒凍山脈與雪莉山脈（the Freeze-outs and the Shirleys）、菲里斯與響尾蛇山脈（Ferrises and the Rattlesnakes）、鹽河山脈（Salt River Range）、他們又來回翻越風河山脈（the Wind Rivers）、馬德勒斯山脈（the Sierra Madres）、大肚山脈（Gros Ventres）、瓦夏基山脈（the Washakies），羅拉米山脈（Laramies），但從未返回斷背山。」[2]電影中的山脈和牧場在李安的鏡頭下都顯得格外旖旎，漫山遍野的綠色草地給人帶來生機和視覺上的愉悅，斷背山彷彿是一個沒有遭受世俗污染的世外桃源和歸隱之地。人物置身於如此美好的場景之下，如

1　路易斯‧賈內梯（Louis Giannetti），焦雄屏譯：《認識電影》（北京：世界圖書出版公司，2007年），頁429。
2　安妮‧普魯克斯（Annie Proulx），宋瑛堂譯：《斷背山》（北京：人民文學出版社，2006年版），頁212。

同傑克與恩尼斯的愛情一樣，至真、至善、至美、至純。在如詩如畫
的自然風光中，傑克與恩尼斯在斷背山度過了彼此一生中最愉快的一
段時光。但傑克與恩尼斯之間的情感始終處於一種壓抑的狀態，這與
清新、靚麗的自然風景也形成了強烈的對比，頗有種「以樂景襯哀
情」的味道。斷背山的自然風光有多麼美麗，傑克與恩尼斯之間的愛
情便有多麼悲哀。

　　「像此前的大多數傳統西部片一樣，《斷背山》也呈現了一種崇
高卻不失男子氣概（陽）的野性，以及一種優美卻不失女性氣質
（陰）的文明，從而強調了這些準則對彼此的依賴性：它們是不可分
離的，由另一方所不具有的東西決定。然而，雖然大多數其他西部片
要麼不去揭示主人公進入文明社會時所發生的情況，要麼根本就不讓
他進入文明社會，但李安的《斷背山》則凸顯了這種有點受抑制的敘
事，並將在文化上被接受了的美國自由理念——從階級、種族、社會
性別和生物性別的壓制中的解放——呈現為一種幻想，而且是一種代
價昂貴的幻想。這種批判是間接的，有時幾乎是傾斜的，通過這些男
人的生活的細枝末節得以呈現，也通過錯綜複雜的如畫風景的結合得
以呈現，這些風景既自然也人工，既崇高又優美，象徵了角色的內心
思想和感情，也象徵了傳統中國哲學中的『陰』與『陽』。李安的風
景在《斷背山》內主要是通過其獨特的孤獨審美而獲得意義的，在這
種審美中，無論是範圍廣大的遠景還是擁擠的人群都不是僅僅為了靜
觀而呈現的：它們的規模、美麗和複雜性都強調了處於它們之中個體
的孤立，有時是單純的孤獨。」[3]電影中的風光呈現與人物的思想情
感相輔相成、不可分割。正所謂「一切景語皆情語」，在這些既自然

3　羅伯特・阿普（Robert Arp）、亞當・巴克曼（Adam Barkman）、詹姆斯・麥克雷
　　（James McRae）編著，邵文實譯：《李安哲學》（哈爾濱：黑龍江教育出版社，2015
　　年），頁163、164。

又人工、既優美又崇高的風景中，包含著傑克與恩尼斯之間「剪不斷、理還亂」的複雜情感。

在野性／文明、風景的陰／陽中，顯示出主人公的空虛與孤獨，在社會普遍價值觀的禁錮下，傑克與恩尼斯呈現出一種非自然的孤獨狀態，這種孤獨的產生並不僅僅是由於個人的性取向造成的，更是種族、階級、時代環境的壓抑造成的。傑克與恩尼斯的愛情是純粹而美好的，亦是崇高而悲壯的，他們的愛情悲劇不僅僅是個體性悲劇，更是在那個同性戀備受排擠與批判的特殊時代，整個同性戀人群的群體性悲劇。

「從二〇〇五年發行以來，製片夏慕斯、導演李安以及編劇賴瑞・麥可莫特瑞與黛安娜・歐莎娜就不斷獲獎與受到讚賞，他們的電影，引發愛情觀的革命，塗銷同志的刻板印象，而且顛覆傳統牛仔的陽剛形象，《斷背山》召喚對失落的愛情，與機會苦樂參半的渴望，使人超越性傾向或性別的狹隘議題，《斷背山》也成為兩個男人間的普世愛情故事。二〇〇六年，這部『同志牛仔故事』不僅在歡呼聲中，成為同志運動的媒介，也遭受美國保守派的辱罵。然而，透過現代性別理論的眼光，初讀這部電影敘事，會發現當中的故事，不全然是政治性的，相反的，它試圖在人類渴求感情與認同的經驗中，尋求一種普世性。」[4]這部以西部牛仔的同性愛情為主題的電影具有永恆性及普世性意義，它引發了行業內外的觀眾和學者對同性議題的關注和探討。通過這些關注和探討，從而更好地理解同性戀群體的心理狀態和生存狀態，改變歷史和世俗長期以來對於同志群體的刻板印象。李安認為，《斷背山》是「偉大的美國故事」，影片正是借此呼籲愛情的多元性，給予「非主流文化」與「邊緣人群」——同志群體更多的尊重與理解。

4　柯瑋妮：《看懂李安》（濟南：山東人民出版社，2012年），頁226。

二　西部牛仔的「洋基」精神

　　李安在《與魔鬼共騎》（1999年）和《斷背山》（2005年）中，都探討了美國的洋基精神（yankees，即拓荒精神）。在《斷背山》中，主要是以西部牛仔為題材，對這種拓荒精神進行歌頌。

　　在好萊塢的類型電影中，西部片具有濃郁的地域色彩，富有強烈的美國特色。法國電影理論家安德烈‧巴贊寫過《西部片的演變》、《西部片的典範》等文章對西部片進行解讀。安德烈‧巴贊在他的著作《電影是什麼》中指出：「西部片是大抵與電影同時問世的唯一一種類型影片。而且半個世紀以來經久不衰、充滿活力。儘管自三〇年代以來西部片的創作題材與創作風格瑕瑜互見。至少應當對其在商業上始終成功這一點感到詫異，這畢竟是它繁榮發展的標誌。」[5]西部片之所以有如此長久的發展歷史，帶來如此深遠的影響，是因為西部片符合美國文化語境所推崇的個人主義與冒險精神，這種個人主義與冒險精神也是「洋基精神」與「美國夢」的內核。李安對於「美國夢」也有自己的看法：「我以為美國夢有兩個。一個是富蘭克林（Benjamin Franklin）所主張的 self-evident，自明的真理，主張追求生命、自由與幸福的權利是神聖且不可否定的，人人有權實現夢想，自我實現（self-fulfillment）。另一個則是 being left alone，孤獨、疏離。人有獨處的權利，我不想理你時，可以不理，你不要纏著我，這是彼此尊重的基礎。」[6]

　　電影中的西部指美國的西部地區，十九世紀初，美國開始向西部

5　安得烈‧巴贊（Anderé Bazin）著，崔君衍譯：《電影是什麼》（北京：文化藝術出版社，2008年），頁230。

6　張靚蓓、李安：《十年一覺電影夢》（北京：人民文學出版社，2007年），頁148、149。

前進，在「洋基精神」和「美國夢」的推動下，大量的拓荒者開始湧進美國的西部地區，在這樣的歷史背景下，大量以美國西部地區為題材創作的電影應運而生。約翰・福特導演的電影《關山飛渡》（1939年）被譽為是「西部片的里程碑」，影片改編自法國作家莫泊桑的中篇小說《羊脂球》，採用實景進行拍攝，為後來的西部片樹立了良好的典範，被安德烈・巴讚譽為「是美國民族神話的代表」。弗雷德・金尼曼指導的電影《正午》（1952年），影片講述的是主人公為了保衛小鎮的安全，與強盜鬥智鬥勇的故事，西部片發展到二十世紀六〇年代，也逐漸形成了模式化的劇情：好人與壞人之間的勢同水火、二元對立。喬治・史蒂文斯導演的《原野奇俠》（1953年），影片講述的是主人公肖恩在大時代下的個人悲劇，肖恩是一個到處流浪的槍手遊俠，被迫捲入到了兩個陣營之中，處於一種「兩難」的境地。賽爾喬・來翁內導演的《黃金三鏢客》（1966年），賽爾喬・來翁內是一位義大利導演，影片具有濃郁的義大利特色，《黃金三鏢客》講述了影片中的三個主角為了爭奪寶藏而大打出手，這部作品深入剖析了人的劣根性。除了《黃金三鏢客》以外，賽爾喬・來翁內導演的《西部往事》（1968年）也是一部經典的西部片。喬治・羅伊・希爾導演的《虎豹小霸王》（1969年）賦予了主人公強烈的個人魅力，顛覆了傳統西部片中正義與邪惡的二元對立，具有強烈的喜劇色彩。凱文・斯科特納指導的《與狼共舞》（1990年）改變了以往西部片中以白人作為英雄和主角、黑人則是配角與反派的傳統模式，影片中的白人多為反面人物，而印第安人多為勇敢、正義的正面人物，這部電影對西部片中根深蒂固的白人中心主義的價值觀進行顛覆與反省。克林特・伊斯特伍德導演的《不可饒恕》（1992年）具有反英雄與反暴力的特點。詹姆斯・曼高德導演的《決戰猶馬鎮》（2007年）翻拍自一九五七年的同名作品，講述了主人公偉德逐漸成長的心路歷程。亞歷桑德

羅‧岡薩雷斯‧伊納里多指導的《荒野獵人》（2016年）講述了由萊昂納多‧迪卡普里奧所飾演的休‧格拉斯的復仇故事，在這個弱肉強食的世界中，導演借此對現代文明與自然生態進行反思。西部片中所出現的帽子、牛仔、槍戰、烈馬等因素是其最為鮮明的特色，《斷背山》中的傑克便是一個典型的西部牛仔形象。

李安在自傳中提出：「從古至今，人類征服他者的方式多使用野蠻的暴力，從刀矛到槍炮，美國亦然。一般人無法想像，美國其實是個非常暴力的國家，自建國到如今，美國與暴力的關係仍牽扯不清，如美國人對槍支的愛好，迄今無法立法管制。可是在世人的印象裡，美國卻是個迪士尼樂園、世界員警，是個歡樂向上的形象，這與粉飾有關，在電影裡尤其如此，殘暴的西部拓荒者成了西部英雄，殘殺印第安人的黃毛將軍卡斯達化身為民族英雄。但除了暴力外，洋基精神也帶來另一項新元素人權（civil right），一人人均應有相同的權利，追求他的夢想，這才是美國征服世界的最大利器。這種對人權的看法，是從內心改造文明的一大步，一個新的社會秩序奠基於此。人們在尋求自我實現的同時，也學習如何尊重他人，及承認人人擁有同等的機會追求自我實現。」[7]自古以來，美國社會經歷無數的動盪與戰事。在「洋基精神」與「美國夢」的作用下，美國社會的經濟、政治、文化都得到了快速的發展。但「洋基精神」也是一把「雙刃劍」，一方面，它所提倡的「拓荒精神」加速了美國社會現代化的發展，滋生了自由、獨立的價值觀；另一反面，它也帶來了許多暴力事件的發生。

多年以前，美國便採用暴力的方式進行殖民統治；在全球化的當下，美國依舊採用霸權主義的強權政治的形式鞏固其地位。『美國人

7 張靚蓓、李安：《十年一覺電影夢》（北京：人民文學出版社，2007年），頁148。

不僅自己實行，他們還有使命感與習性去改變別人。我覺得『美國化』的風行全球，不只是趨勢、政經與軍事強權的介入，它所主張的人權、自由平等、資本主義，也成就了現代社會的面貌。但隨之而來的代價是文化、流行習性、生活方式及價值觀的全面強勢侵入，被改造的人們對美國洋基佬的價值觀與文化欲迎還拒的心情，該如何自處？」[8]在經濟全球化、政治多極化、文化多元化的時代背景之下，「美國化」對全球都產生了影響，美國所崇尚的意識形態和價值觀念帶來了人們對權利、平等、自由等價值觀的追求，世界各國都或多或少受到了「洋基精神」與「美國夢」的影響。

在「和平與發展」的時代主題之下，對我國而言，這種趨勢既是機遇、又是挑戰，我們要把握機遇、迎接挑戰。秉持著「以我為主、為我所用」、「取其精華、去其糟粕」的態度對待美國在世界範圍內的文化輸出，尤其是要警惕美國霸權主義與強權政治的輸出，以一種「海納百川、有容乃大」的胸懷接受文化的多元化色彩，從而提升自身的文化軟實力。

三　「酷兒理論」視域下的「同性戀」

「酷兒理論」是一種關於性與性別研究的理論，大多數時候是用來研究同性關係與同性戀情。「酷兒理論」是建立在女性主義的基礎上發展起來的，發源於二十世紀九〇年代，具有後現代主義的典型特徵。

「酷兒理論」的代表學者有雅克·德里達、米歇爾·福柯、朱迪斯·巴特勒、邁克爾·華納等人，他們運用解構主義、後結構主義、

8　張靚蓓、李安：《十年一覺電影夢》（北京：人民文學出版社，2007年），頁148。

性別研究等方法對性與性別進行解讀。「酷兒理論」認為：性取向的形成不是「天然」的，而是在社會環境與文化認同的後天中形成的。「酷兒理論」解構了「同性戀」與「異性戀」之間的涇渭分明，向主流文化發起挑戰，為「同性戀群體」發聲，也顛覆了大眾長久以來對於同志群體的刻板印象，對傳統的兩性文化發起挑戰。

「西部片擁有刺激人心且適於銷售的形式（斯泰森氈帽，平原，落日，馬，來福槍），還擁有關於獨立的強大信仰體系，所以它總是會隨時被用於牟利，利用它的不僅有廣告商和政客，而且還有那些在傳統上感到自己被西部片奉為理想的價值觀所邊緣化的群體。酷兒理論的興趣目標包括異性戀象徵形象、異性幻想和男子氣概等，有鑒於此，西部片被酷兒理論於二十世紀八〇年代和九〇年代所解構便不可避免。酷兒理論讓人覺得，西部片的內容似乎總是帶有某種古怪之處，它給了我們一種脫離政治意識形態或廣告資訊來討論西部片的方式。它為我們提供了一種方法，使我們將西部片始終看作包含了會對性別本身有動搖之虞的破壞性空間。」[9]李安的電影《斷背山》便是以發生在西部地區，恩尼斯·德爾瑪與傑克·特威斯特之間感人至深的同性愛情故事來對主流文化（即異性戀）發起挑戰。

李安從《喜宴》（1993年）開始，便關注到了「同性戀」這一少數群體，《斷背山》（2005年）更是對恩尼斯與傑克之間的同性愛情進行了深入的探討。如果說《喜宴》是借高偉同與賽門的同性愛情來表現高偉同與高父之間的父子關係的話，那麼《斷背山》便是通過恩尼斯與傑克的愛情來呼籲「真、善、美」的回歸。《斷背山》也有人將其翻譯為《斷臂山》，「《斷臂山》幾乎被所有媒體眾口一詞地劃定為

9　羅伯特·阿普（Robert Arp）、亞當·巴克曼（Adam Barkman）、詹姆斯·麥克雷（James McRae）編著，邵文實譯：《李安哲學》（哈爾濱：黑龍江教育出版社，2015年），頁113。

同志電影，雖然李安本人並不同意這種說法，但是，電影中講述的兩個男人之間的愛情是無論在西方宗教文化中還是東方儒教倫理下都是不被接受的。因此，在分析這部影片的成功時，我們這裡要探討的首先就是，這種邊緣題材，這種和現代文明有一定距離的逝去的兩個平凡生命的『半生緣』，是如何完成對邊緣、另類小眾的超越而達到講述『人類最廣泛意義上的愛情』的厚重，從而使影片能夠在人性層面上，實現對人類『真我』的追尋，呈現出一種純真、善良、美好的境界，讓世界為之感動。」[10]

恩尼斯與傑克相識於少年時期，在美國偏遠貧窮的西部懷俄明州的斷背山放牧。這裡人煙稀少，只能與羊群和大自然為伴，經過長期的相處，兩人對彼此都產生了不一樣的情感。在一個寒冷的夜晚，他們的感情也得到了昇華。在酒精與荷爾蒙的作用下，二人發生了性關係，這一事件讓恩尼斯與傑克的關係發生了質的變化，但事後二人都不承認自己是同性戀：

> 恩尼斯：「這只是一時衝動，不會再發生了。」
> 傑　克：「這不關別人的事。」
> 恩尼斯：「你知道，我不是個同性戀。」
> 傑　克：「我也不是。」

在這種寒冷而孤獨的環境下，恩尼斯與傑克充分釋放了埋藏在內心深處的真實情感。他們之間的愛情超越了生死、超越了世俗，是最本真、最原始、最熱烈、最純粹的情感。「也許我們很容易把他們不願將自己認同為同性戀者的想法看作是否認的症狀，是同性戀恐懼症

10 墨娃、付會敏：《閱讀李安》（北京：北京大學出版社，2008年），頁213。

和偏見所帶來的結果。當然，傑克最終想要一種關係，而他最後的一番話既是對同性戀關係的理想所唱的頌歌，也是對阻止這種理想內化的同性戀恐懼症的批判。可是，李安給了我們一種真切的感受：在他對恩尼斯和傑克的刻劃中，有成為同性戀的其他方式，還有感覺成為同性戀的其他方式。恩尼斯和傑克在其同性戀關係中拒絕更廣大的社會規範，但也通過拒絕將自己看作擁有一種關係的方式來抵制由同性戀社群開始建立的規範。他們的關係與西方傳統上的男男關係相對立，可他們不願意擁有一種關係的做法，也與同性戀男女希望自己的關係被社會合法化的那種熱望相對立。李安幾乎將恩尼斯和傑克表現為抵抗的鬥士，投身於一場雙線作戰的戰鬥，為的是批判一種西方觀點：它一個勁地在形式上迫使個人向規範性屈服。」[11]

《斷背山》的故事背景發生在二十世紀六〇年代，那時整個社會都對「同性戀」群體持一種歧視與批判的態度。當時的文化語境認為「同性戀」是一種畸形和病態的戀愛，因此，造成了很多同志群體悲劇事件的發生。在影片中，恩尼斯告訴傑克，他在童年時期親眼目睹了一對同志的悲劇，這也成為了他這麼多年來揮之不去的陰影：

恩尼斯：「關鍵的問題在於，我們在彼此身邊，如果這種事情在錯誤的地點、錯誤的事件發生的話，那我們就死定了。我告訴你：以前我老家有兩個老同性戀搞在一起，共同經營牧場，他們叫厄爾和里奇，是鎮上的大笑話，哪怕他們都是非常強悍的壯漢。反正最後，他們發現厄爾死了，屍體就躺在一條灌溉用的水溝裡。他們用輪胎撬棒打他，對他拳打腳踢，然後拽著他的生殖器在地上拖行，直到硬生生地把它拽下來。」

11 羅伯特·阿普（Robert Arp）、亞當·巴克曼（Adam Barkman）、詹姆斯·麥克雷（James McRae）編著，邵文實譯：《李安哲學》（哈爾濱：黑龍江教育出版社，2015年），頁131、132。

傑　　克：「你看到那一幕了嗎？」

恩尼斯：「是啊，我當時估計才九歲吧，我爸確保我和我哥都清楚
　　　　　地看到了。該死的，他的目的顯然達到了，兩個男人一
　　　　　起生活，不可能的。我們可以偶爾聚一起，在一個沒有
　　　　　人的地方私會，但是……」

傑　　克：「偶爾？每四年一次嗎？」

恩尼斯：「傑克，如果你沒法改變現實，你只能忍受。」

傑　　克：「忍耐多久？」

恩尼斯：「只要活著，能忍多久就忍多久，在這件事情上我們無
　　　　　能為力。」

　　從傑克與恩尼斯的這段對話中可以看出，當時的社會語境對「同
志群體」的態度極其不友好，而傑克與恩尼斯的愛情則是對主流文
化──異性戀的反抗，是對規定俗成的社會秩序的抗爭。「影片的出
發點是謳歌純粹的人類廣泛意義上的情感，在影片中，李安不斷淡化
同性戀倫理層面的問題，同時不斷彰顯同性戀作為一種突破性別的真
實的情感。但是從主人公的現實命運和整部電影的佈局來看，都無時
無刻不透露出同性戀在現實面前的無奈和哀愁。也許沒有缺憾的愛情
不是偉大的愛情。實際上，現實生活的壓力之下，每個人的生命中都
有渴望而不能得到的東西，而這些往往是人類心底最為珍視的東西，
它讓你感到生命的美好，讓你忘不了，放不下，成為心靈最為柔軟的
一部分。但是，它永遠離你那麼遙遠，遠到你只能默默嚮往，而不能
觸及。它雖然讓你備受煎熬，卻在光陰穿梭中讓你有皈依。正是從這
種意義上，李安說『每個人心中都有一座斷背山』。」[12]

12　墨娃、付會敏：《閱讀李安》（北京：北京大學出版社，2008年），頁220。

四 《斷背山》中的「兩難」

在電影《斷背山》中,無論是恩尼斯還是傑克都處於一種「兩難」的境地,內心備受煎熬。恩尼斯和傑克在斷背山度過了他們彼此生命中最值得銘記,最美好的一段相戀時光,以至於二人在離開斷背山之後都格外懷念在一起的那段時光。愛情既是恩尼斯和傑克的救贖,又是傑克致死的毒藥,雖然在離開斷背山之後,他們一直在克制自己的情感,但越克制越濃烈。有一句話是這樣說的:「喜歡是放肆,但愛是克制」,恩尼斯和傑克的愛超越了世俗,具有普世性的意義。

放牧季節結束,恩尼斯和傑克不得不分道揚鑣,在恩尼斯離開之時,傑克情難自控地失聲痛哭。之後,傑克與恩尼斯都選擇了回歸生活、回歸家庭,娶妻生子,過著最簡單、最普通的世俗生活,成為了她人的丈夫、父親。一方面,他們需要承擔家庭賦予他們的責任,養家糊口,撫養孩子長大;另一方面,他們又難以抑制自己對彼此的思念,最終選擇了借釣魚的名義偷偷幽會,以解相思之情。恩尼斯和傑克見面後,二人在汽車旅店有以下對話,可以看出他們所面臨的「兩難」處境:

傑　克:「整整四年了,天吶。」

恩尼斯:「是啊,四年了。我都沒想到還能再次聽到你的消息,我還以為那一拳把你打跑了。」

傑　克:「第二年夏天,我就開車回到了斷背山,跟阿吉雷討活幹。但他說你一直沒回去過,我就走了,去德州參加牛仔競技,我就是在那兒遇到的露琳。我那年靠騎牛只掙了兩千塊,差點餓死,露琳的老爹是掙大錢的,靠農場機械業務。當然,他對我深惡痛絕。」

恩尼斯：「軍隊沒招你入伍嗎？」

傑　克：「沒有，我舊傷太多。牛仔競技也不像我爸那個年代那麼
　　　　輝煌，趁還能動，我就及時抽身了。說真的，我也沒想
　　　　到我們還能再這樣。好吧，我其實一路都在狂踩油門，
　　　　迫不及待要趕來這裡，你呢？」

恩尼斯：「我嗎？不知道，我真不知道。」

傑　克：「斷背山改變了我們的命運，不是嗎？我們現在應該怎
　　　　麼辦？」

恩尼斯：「估計什麼都做不了吧。我好像被困在了當前的生活
　　　　裡，養家糊口佔據了我所有時間。」

　　傑克與恩尼斯之間這種跨越性別、種族與階級的愛情，正是這個
時代所缺少的，並且無比珍貴的。傑克對恩尼斯愛得毫無保留，多次
提出想和恩尼斯遠走高飛，過只屬於彼此的二人世界，甚至可以拋棄
家庭。但家庭對傑克與恩尼斯來說，既是一種責任，更是一種束縛。
與傑克對這份感情的勇敢和堅定相比，恩尼斯就困於家庭的責任與束
縛中，顯得畏首畏尾、猶豫不決。可以這樣說，傑克在家庭和恩尼斯
之間，毅然決然地選擇了愛情，但恩尼斯在愛情與家庭之間，卻選擇
了家庭。傑克與恩尼斯兩人對於這份感情付出程度的差異與不對等，
也是他們之間愛情悲劇的重要原因。直到傑克意外身亡，恩尼斯才幡
然醒悟，更加珍惜這份感情，並且以孤獨終老的方式維護這份愛情的
純潔性。

　　「同性戀作為一種人類的基本行為模式，古已有之，只是在異性
戀為主導的社會中，一直都是以一種隱性的或者是邊緣的狀態存在。
縱觀人類文明史，同性戀現象雖然很隱諱，而且大部分被主流文化觀
和價值觀所遮蔽，但從一些主流文化的文本中，我們還是可以清晰地

勾勒出一條同性戀亞文化的發展脈絡。而且，這種文化，隨著人們對同性戀研究的進展而漸行漸顯，尤其是當代社會心理不再以制度形式忌諱同性戀之後，或者說，人們對同性取向作為一種『健康』的人類選擇而得到社會承認之後，同性戀則揭開以往『神秘』的面紗，光明正大、堂而皇之地進入文藝作品的表現領域，同時，隨著同性戀題材的文藝作品進入主流文化市場，受眾的性別文化接受視野也不斷地被影響和改變。」[13]從古至今，異性戀都是處於主導地位的主流文化，同性戀往往處於「非主流文化」的邊緣地位。但同性戀作為一種客觀存在的事實，應該獲得大眾的關注。隨著近年來同性戀作品的盛行，觀眾能夠更好地認識、理解同志群體，以更加多元、開放、包容的態度面對同性戀群體，尊重個體之間性取向的差異性。愛情本身便是一件值得銘記的美好事物，不論是同性戀，還是異性戀，都需要獲得更多的尊重與認可。

13 墨娃、付會敏：《閱讀李安》（北京：北京大學出版社，2008年），頁213。

色·戒

Lust/Caution

　　電影《色·戒》改編自張愛玲的同名短篇小說，影片採用的是倒敘的手法，講述了嶺南大學的女大學生王佳芝與汪精衛偽政府的漢奸頭子易先生之間的情感糾葛。

　　因為戰爭的緣故，嶺南大學的女大學生王佳芝輾轉到了香港上學，她在香港結識了一群以鄺裕民為首的愛國青年，並且加入了他們的話劇社，王佳芝憑藉出眾的相貌和演技成為了校園劇團的花旦。這一群志同道合的小夥伴經常在舞臺上演出愛國話劇，這也極大鼓舞了他們的愛國熱情。鄺裕民無意間得知了汪偽政府的特務頭子易先生也在香港的消息，這些學生自發當起了業餘特工，想要刺殺易先生。他們制定了一條「美人計」，讓年輕貌美的王佳芝去色誘易先生，為了提前培養「性經驗」，王佳芝被迫與這群同學中唯一有過「性經驗」的梁潤生發生性關係。化名為「麥太太」的王佳芝成功贏得了易先生與易太太的關注與喜愛，刺殺計畫正進行得如火如荼，易太太卻突然打電話告知王佳芝她與易先生將離開香港去往上海，第一次的刺殺計畫就此落空。

　　幾年後，王佳芝回到上海繼續念書，在上海偶遇了昔日的同學鄺裕民等人，以鄺裕民為首的這些學生已經成為了國民黨的特工。王佳芝答應了鄺裕民的請求，再次幫助他們暗殺易先生。在老吳的領導下，他們展開了第二次刺殺計畫。王佳芝再次以「麥太太」的身份出

現在易先生面前，易先生被王佳芝的美貌所折服，多次與王佳芝發生
性關係。易先生在與王佳芝的交往過程中，對其非常寵愛，送給了王
佳芝公寓和鑽戒，王佳芝也愛上了易先生。

老吳等人制定了在珠寶店刺殺易先生的計畫，王佳芝以取鑽戒為
由，成功將易先生引入了圈套。易先生親手將這個六克拉的鑽戒戴在
王佳芝手上，此刻的王佳芝王佳芝沉浸在愛情的喜悅中，將家國大義
拋諸腦後，脫口而出「快走」，易先生立馬醒悟過來，成功逃脫了包
圍，第二次的刺殺計畫也以失敗告終。

易先生成功逃走後，立馬讓手下調查王佳芝等人的身份，王佳芝
等人的特工身份暴露，易先生抓捕了這個作案團體，除了領導老吳成
功逃脫外，鄺裕民和諸位同學，包括王佳芝本人在內，都沒有逃脫此
次抓捕，易先生下令秘密處決眾人。

一　張愛玲作品的影視化熱潮

「近代百年，張愛玲以『奇』和『才』成為一個奇跡（傅雷
語）。但是，由於種種原因，從解放後直到改革開放，張愛玲在海外
被廣泛推崇，在內地卻很少被提及。從二十世紀八〇年代中後期開
始，張愛玲在內地被重新發現，並迅速形成一股張愛玲熱，她的小
說、散文被多家出版社爭相出版，研究她以及她作品的專著和論文也
雲集而出，接著是影視改編張愛玲熱方興未艾。縱觀張愛玲『浮出歷
史地表』的過程，我們可以看到，先是文學史家給張愛玲重新定位並
將之經典化，再是文化商業全力包裝，使她成為一種文化符號擴大到
公共傳播空間，成為一種重要的社會文化現象。」[1]張愛玲素有「曠

[1]　墨娃、付會敏：《閱讀李安》（北京：北京大學出版社，2008年），頁239。

世才女」之稱，她是一位十分高產的女作家，給後世留下了豐厚的文化遺產。

張愛玲的小說作品有《不幸的她》（1932年）、《牛》（1936年）、《霸王別姬》（1937年）、《沉香屑·第一爐香》（1943年）、《沉香屑·第二爐香》（1943年）、《茉莉香片》（1943年）、《心經》（1943年）、《傾城之戀》（1943年）、《琉璃瓦》（1943年）、《金鎖記》（1943年）、《封鎖》（1943年）、《連環套》（1944年）、《年青的時候》（1944年）、《花凋》（1944年）、《紅玫瑰與白玫瑰》（1944年）、《殷寶灩送花樓會》（1944年）、《等》（1944年）、《桂花蒸阿小悲秋》（1944年）、《鴻鸞禧》（1944年）、《留情》（1945年）、《創世紀》（1945年）、《華麗緣》（1947年）、《鬱金香》（1947年）、《多少恨》（1947年）、《惘然記》（1983年）、《小艾》（1987年）、《十八春》（1951年）、《秧歌》（1954年）、《赤地之戀》（1954年）、《五四遺事》（1957年）、《怨女》（1966年）、《半生緣》（1968年）、《色·戒》（1979年）、《浮花浪蕊》（1983年）、《小團圓》（1975年）、《同學少年都不賤》（2004年）、《雷峰塔》（2010年）、《異鄉記》（2010年）等。

張愛玲創作的電影劇本有《太太萬歲》（1946年），同名電影由桑弧導演拍攝而成。《不了情》（1946年），同名電影由桑弧導演拍攝而成。《哀樂中年》（1949年），同名電影由桑弧編劇、導演。《伊凡生命中的一天》、《情場如戰場》（1956年）、《人財兩得》（1958年），同名電影由嶽楓導演拍攝而成。《桃花運》（1959年）、《六月新娘》（1960年）、《紅樓夢》（1961年）、《南北一家親》（1961年），同名電影由王天林導演拍攝而成。《小兒女》（1963年），同名電影由王天林導演拍攝而成。《一曲難忘》（1964年）、《南北喜相逢》（1964年）、《魂歸離恨天》，同名電影由左幾導演拍攝而成。

張愛玲最具代表性的幾部作品——《沉香屑·第一爐香》、《傾城

之戀》、《半生緣》、《紅玫瑰與白玫瑰》、《金鎖記》也多次被改編為影視作品，出現了多個不同版本。許鞍華導演的電影《第一爐香》（2020年）便是改編自張愛玲的小說《沉香屑·第一爐香》，講述了善良單純的女學生葛薇龍與紈絝子弟喬琪喬之間的愛情故事，最終葛薇龍迷失在了十里洋場的紙醉金迷當中，失去了自我。

張愛玲的小說《傾城之戀》也被改編為多個影視劇版本：由許鞍華導演，周潤發、繆騫人主演的同名電影《傾城之戀》（1984年）；由夢繼導演，陳數、黃覺主演的同名電視劇《傾城之戀》（2009年）；由葉錦添導演，萬茜、宋洋主演的同名舞臺劇《傾城之戀》；由朱端均導演，羅蘭、舒適主演的的同名舞臺劇《傾城之戀》；由毛俊輝導演，蘇玉華、梁家輝主演的話劇《新傾城之戀》（2005年版），《傾城之戀》講述的是白流蘇與范柳原在戰爭背景下的傾城之戀。

《半生緣》也被多次搬上螢幕：由許鞍華導演，黎明、吳倩蓮主演的同名電影《半生緣》（1997年）；由胡雪楊、王重光導演；林心如、譚耀文主演的同名電視劇《半生緣》（2002年）；由楊亞洲、楊博導演，蔣欣、鄭元暢主演的電視劇《情深緣起》（2020年）；由林奕華、胡恩威導演，廖凡、劉若英主演的音樂劇《半生緣》（2004年版）；由胡恩威導演，徐漫蔓、賈景暉主演的話劇《半生緣》（2012年版），《半生緣》講述的是顧曼楨與沈世鈞跨越半生的曠世之戀。

《紅玫瑰與白玫瑰》也被改編為多個不同版本：由關錦鵬導演，陳沖、葉玉卿、趙文瑄主演的同名電影《紅玫瑰與白玫瑰》（1994年）；由胡恩威導演，尤美、高若珊、賀彬主演的同名話劇《紅玫瑰與白玫瑰》；由田沁鑫導演，秦海璐、辛柏青、高虎主演的同名話劇《紅玫瑰與白玫瑰》；由王佶揚、王楓晚導演，莊恒暉、唐菲、周晶主演的同名話劇《紅玫瑰與白玫瑰》（2012年版）；由趙文佳、孫啟煒導演，李澤宇、夏清影、蔣曉葉主演的同名話劇《紅玫瑰與白玫瑰》

（2013年版）；由鄧鈺山、黃亦明導演，張銘簫、王鐘涵、鹿聞溪主演的同名話劇《紅玫瑰與白玫瑰》（2017年版），《紅玫瑰與白玫瑰》講述的是男主人公佟振保與作為妻子的「白玫瑰」孟煙鸝、作為情婦的「紅玫瑰」王嬌蕊三人之間的情感糾葛。

《金鎖記》也被多次進行改編：由穆德遠導演，劉欣、邵峰、程前主演的同名電視劇《金鎖記》（2004年）；由許鞍華、餘健生導演，焦媛、李潤祺主演的同名話劇《金鎖記》（2011年版）；由李小平導演，魏海敏、唐文華主演的同名京劇《金鎖記》（2018年版），《金鎖記》講述的是主人公曹七巧性格逐漸扭曲的過程，批判了落後、腐朽的社會制度與環境對人性造成的戕害。

「張愛玲一直遠離她所處時代的主流文學，而是以種特有的、『病態』的、通透的眼光關照『時代沉淪中』的『人的生存』，從宏大的政治敘事回歸到日常與世俗生活，她以一個個自私的、世俗的又帶有一種華麗的、物質的女性形象，表現了人類生存的巨大壓力和物質欲望對人性的擠壓；她用精緻蒼涼的文本完成對世俗人生在緊張、焦躁和絕望中的超越和解脫，雖然這種超越和解脫是一種深沉絕望的妥協、一種讓人恐懼的幻滅。她通過對自己熟悉的小人物的書寫，於最平凡的兩性生活中直指人性的欲望終極，展現了一種淒美悲涼的人生意境，揭示了一種殘酷和真實的人生世態。」[2]在張愛玲的小說創作中，她更多地關注在兩性關係中女性的個體命運，用「翻手為繁華，覆手為滄桑」的文字道出女性的生存困境，塑造了葛薇龍、「白玫瑰」孟煙鸝、「紅玫瑰」王嬌蕊、顧曼楨、白流蘇、曹七巧等多個經典的女性形象。在她們身上可以看出，在特殊的時代背景下，女性個體命運的生不由己，在時代與命運的裹挾下，女性的個體悲劇也難以避免。

2　墨娃、付會敏：《閱讀李安》（北京：北京大學出版社，2008年），頁240、241。

　　張愛玲的小說創作對臺灣也產生了很大的影響，成長在臺灣的李安也不例外。李安在自傳中提出：「我覺得臺灣外省人在中國歷史上是個比較特殊的文化現象，對於中原文化，他有一種延續，大陸是個新發展，香港又是另一回事。由於《色·戒》是個年代劇（period pieces），是四十年代的東西，所以我是從我的文化背景出發，間接來做詮釋、表達。這次讓我覺得，好似離散多年的『舊時王謝』，如今歸來，似曾相識，大陸也好奇臺灣的發展。許多年來，我們在臺灣承繼了文化中國的古典養分，同時也吸收美、歐、日等各地湧入的現代文化，多種元素混雜變化，但都在一個較為漸進的形式下進行，個中帶有一種舒緩、親切的特質，就在彼此交流當中，我感受到，對於文化中國的古典傳承，大陸是相當在乎，雙方有許多共鳴。因為這本書，我結了很多善緣，當初答應張靚蓓，我是想從我文化根源的角度發聲，所以書中不論我受訪說話或她寫作詢問時所用的語詞、口氣等各方面，均立足臺灣，就因為我們都是在這個文化教養下成長的一代，也因為這個文化到了我們這一代以後，已然漸行漸遠，現今若不留點鴻爪，日後想要按圖索驥，怕也難尋！就算為文化傳承盡點心意吧，這本書或可作為中原文化在合灣發展的一個線索。」[3]張愛玲的小說與李安的電影有一個相通之處：那便是時刻散發出來的「思鄉」、「歸鄉」情結。這也可以看出李安與張愛玲同為長期「離家」之人，內心極度缺乏認同感與歸屬感。

二　情色與欲望的交織

　　電影名為《色·戒》，色代表王佳芝的美色，易先生最大的軟肋便是「好色」，王佳芝抓住了易先生「好色」的這一弱點，順利攻破

3　張靚蓓、李安：《十年一覺電影夢》（北京：人民文學出版社，2007年），頁3、4。

了易先生的心防。古語有云：「食色性也」，「色」也是人之大欲的體現，是人性最原始的情感與欲望。而「戒」本意為「警戒」、「戒備」，之後引申為「防備」、「告誡」之意。從本質上來說，「戒」強調理智對情感的控制，易先生便是這樣一個充滿戒備之心的漢奸角色。影片通過四段性愛場面充分展現了情色與欲望的交織，王佳芝與梁潤生有過一場「任務式的性愛」場面，而王佳芝與易先生則有三段性愛場面。

第一次的性愛場景是王佳芝的「破處」過程。為了在扮演「麥太太」的過程中不漏出破綻，王佳芝與同學中唯一有過嫖娼經驗的梁潤生提前培養「性經驗」。在此過程中，王佳芝木訥地躺在床上，示意梁潤生關燈。梁潤生對王佳芝說：「你今天好像有點反應。」王佳芝立馬反駁道：「我不想跟你討論這個。」在與梁潤生的「性愛」過程中，王佳芝只將其當做是一場任務，整個過程充斥著侷促和緊張。

第二次的性愛場景是王佳芝與易先生第一次發生性關係，在此過程中，易先生展現出了施虐與暴力的一面，這也顯示出他是一個控制欲極強的人。易先生直接撕碎王佳芝的旗袍，用皮帶抽打王佳芝，將她綁在床上，易先生用極其殘暴的方式主導了這場性愛。

第三次的性愛場景是王佳芝威脅易先生要回香港，此時的易先生已經對王佳芝動了心，特意來挽留王佳芝，在發生性關係之前，兩人有了以下一段對話：

王佳芝：「你相不相信，我恨你！」
易先生：「我相信！三年前不是這樣的。」
王佳芝：「我恨你！」
易先生：「我說我相信！我已經很久不相信任何人說的話，你再
　　　　說一次，我相信！」

王佳芝：「那你一定很寂寞。」

易先生：「可是我還活著！」

王佳芝：「你一走就四天，一句話也沒有，你知不知道我每一分
　　　　鐘都在恨你。」

易先生：「我現在回來了，你還恨嗎？」

王佳芝：「不恨了。」

易先生：「你還回香港嗎？」

王佳芝：「我要回去。」

　　王佳芝與易先生的這段對話充分說明了一個道理——「愛之深，
恨之切」。第三次的性愛場景中的王佳芝與易先生彷彿是一對熱戀中
的情侶，二人完全享受性愛帶給彼此的愉悅。事後，王佳芝向易先生
提出了自己的要求：「給我一間公寓。」

　　在第四次性愛場景之前，王佳芝與易先生在車上有一段對話：

王佳芝：「外面很冷，你可以讓我進去等！」

易先生：「去裡頭等？你要進去那地方？你真的要進我辦公的地
　　　　方？」

王佳芝：「唉，我知道了！走吧，走吧！幹嘛那麼看著我？」

易先生：「你不應該這麼美！我今天想著你，張秘書說我心不在
　　　　焉，他來跟我報告事情，我只看見他那張嘴一開一合
　　　　的，我一個字也沒聽進去！我可以聞到你身上的氣息，
　　　　我不能專心。那兩個人，我們今天在車站又逮捕到的兩
　　　　個人，都是重慶方面重要的分子，他捅死了我們的人。
　　　　逮捕他們的時候，他們把其中一個當場砍得腦袋開花，
　　　　還得把他拖回來審問。你知不知道，我跟張秘書下去，

其中一個已經死了，腦殼去了半邊，眼珠也打爛了。我認得另外一個是以前黨校裡的同學，我看著他兩手被吊在鐵棍上，我說不出話來，腦子裡浮現的竟然是他壓在你身上幹那件事，狗養的混賬東西，血噴了我一皮鞋，害我出來前還得擦，你懂不懂。」

　　從這段對話中可以看出，易先生已經完全卸下心防，對王佳芝十分信任了。在第四次性愛場景中，王佳芝多次處於主導地位，鏡頭還給了易先生放在床邊的槍一個特寫，這說明王佳芝在此時完全有能力和機會用槍殺死易先生，但她並沒有這樣做。王佳芝與易先生的三段性愛，迅速促進了他們的感情，兩人都深深地愛上了對方，這也為之後王佳芝幫助易先生逃脫包圍埋下了伏筆。

　　在李安導演的作品中，電影《色‧戒》對於「性」的展現是最為大膽的，影片中多段性愛場景展現了王佳芝與易先生之間情色與欲望的交織。在他以往的電影中，也在一定程度上進行了「性愛」場景的描繪：《喜宴》中高偉同與賽門在樓梯上的情不自禁、高偉同與顧威威在新婚之夜的「擦槍走火」；《飲食男女》中二女兒朱家倩與男友雷蒙的性愛場面；《冰風暴》中的「換妻派對（key party）」；《與魔鬼共騎》中傑克‧羅德爾與蘇莉之間的性愛場景；《臥虎藏龍》中羅小虎與玉嬌龍的激情場面；《斷背山》中恩尼斯‧德爾瑪與傑克‧特威斯特多次發生性關係。李安電影中「性」是為了表達中國五千年來所遭受的性壓抑，在《喜宴》中，李安飾演了一位前來參加喜宴的賓客，親口說出了「你正見識到五千年性壓抑的結果」這句臺詞，這也是李安對於「性」的本質描寫。

　　李安在自傳中也提到了自己在求學時受到了「性」文化衝擊的影響：「第一個『文化衝擊』跟『性』有關。因為當時伊大戲劇系老師

所選讀的近代經典劇本，包括從易卜生、荀伯格等人的作品以降，正巧都跟性有所關聯，而且都很強烈。年輕的我便有個印象，『性』是西方戲劇的一個重要根源，精神淵源於『失樂園』以前在臺灣老師都不明講，到了美國第一年，全反過來，老師談的很多都是性和戲劇的關係。我因而對戲劇原理、東西方的文化差異產生了很大的興趣。在伊大，我感受才接觸到真正的西方戲劇，整個扭轉了我對戲劇的觀點。在我的認知裡，以基督教為主的西方常規中，『失樂園』跟『性』有很大的關係。人類受到撒旦（蛇）的引誘，偷吃禁果，被逐出伊甸園，開始意識到羞恥，有了性交、懷孕，所有的痛苦與生命的延續由此開始。人類對性欲望的覺醒是受到魔鬼的引誘，致使人類犯下原罪而受到上帝的懲罰。西方的掙扎即是人類擺蕩於上帝與撒旦之間的拉鋸，西方戲劇精神也以此為出發點。走出伊甸園後，人類開始認識自己，因而求知與創作，知識與創作即是人類對上帝的一種挑戰，也是人性的一種驕傲。在人性與神性的對立中，人要活得有尊嚴，就會有所懷疑，我思故我在。因此，一切知識的衍生也跟痛苦有關，尤其是宗教、哲學的生成，都跟人的磨難密不可分。因為人在快樂順利時多半不去思考，痛苦時，才比較會反思問題出在哪里。在西方，蛇在夢中引誘女人（夏娃）而使人類犯下原罪，受到『性』的處罰；在東方就好比七情六欲。西方戲劇喜用衝突來做手段，求取淨化與昇華，這似乎跟我們的教養很不同。」[4]東西方對於「兩性關係」與「性文化」的認識是截然不用的。在中國，受到五千年以來封建道德和倫理綱常的影響，中國人對於「性」的態度是閉口不談；而在西方，受到「文藝復興」和「啟蒙運動」的影響，西方更多的提倡「性開放」和「性自由」。中西方對於「性文化」的不同認識，從本質上代表了不同的意識形態和價值觀念。

4　張靚蓓、李安：《十年一覺電影夢》（北京：人民文學出版社，2007年），頁21。

　　「《色‧戒》可以像彼得‧布萊德肖所認為的那樣具有情感的複雜性和神秘性。但它強調了人的感知，在其千變萬化的展現中，力圖將所有認知過程、關聯性和行為聯繫起來（即使是模糊不明的）。正如伯林特所認為的那樣，審美無關乎疏離，而是以一種參與的方式直接置身於一個人情境中的過程。這必然涉及對作為參與仲介的身體的強調，而正如梅洛-龐蒂所聲稱的那樣，身體是認知的關鍵。《色‧戒》中的性變成了一個審美過程，它是由王佳芝這個主要人物依照方東美所描述的方式創造性地加以培養出來的。李安也許講述了一個間諜劇，但與此同時，他在自己的電影畫布上，小心翼翼地描繪了感知與行為、人與環境間的緊密關聯。」[5]《色‧戒》中的王佳芝具有典型東方美的特徵，她在影片中所穿的服飾基本都為旗袍，旗袍也能夠很好地展現女性的身材。王佳芝對易先生的情感是十分複雜的，在情色與欲望的交織下，王佳芝的女性意識開始逐漸覺醒。

三　女性意識的覺醒

　　雖然王佳芝刺殺易先生的任務以失敗而告終，是一位「失敗者」的女性角色，但她身上具有鮮明的女性意識的覺醒，這種女性意識的覺醒不是被迫的，而是王佳芝主動追尋個體價值的結果。王佳芝是一位在男權社會下可憐又可悲的女性形象，這也凸顯了在以男性為中心的社會語境下，整個受壓迫女性群體的生存悲劇與生存困境，從而探討女性獲得解放的道路。

　　「當大學生們在《色‧戒》中計畫暗殺、並齊心協力地無情殺死

5　羅伯特‧阿普（Robert Arp）、亞當‧巴克曼（Adam Barkman）、詹姆斯‧麥克雷（James McRae）編著，邵文實譯：《李安哲學》（哈爾濱：黑龍江教育出版社，2015年），頁236。

日本漢奸曹德禧時，腦海中幾乎全無這一概念。不過，王佳芝是第一
個離開了血腥的劇場並與其同伴斷交的人，她學會了改變自己的優先
順序和價值觀。王佳芝以易卜生《玩偶之家》（A Doll's House，1879
年）中娜拉掙脫丈夫束縛的方式不斷成長。王佳芝的大學戲劇社表演
過《玩偶之家》這齣名劇，但在戰爭期間，它讓位於有關中國的更具
愛國精神的戲劇。然而，娜拉的逐步獨立與王佳芝從她覺得不能完全
自在接受的思想中的解放形成了共鳴。」[6]受到易卜生《玩偶之家》
的影響，王佳芝和娜拉一樣，走上了一條女性解放之路。電影《色·
戒》中的王佳芝主動犧牲自我，獲得了話語權，成為了女性話語的主
體，解構了傳統的女性價值觀與愛情觀，開始顯現出其「人性」的一
面，凸顯出王佳芝身上強烈的自我意識。

　　王佳芝喜歡演戲，在學校便加入了校園話劇社，憑藉出眾的相貌
和精湛的演技成為了校園話劇社的當家花旦。在演出愛國戲劇的過程
中，激發了她潛意識中「人的意識」的逐步覺醒，甚至將這份精湛的
演技帶到了現實生活中。王佳芝接受了用「美人計」接近易先生的計
畫，在現實生活中也成為了一名「演員」。

　　「王佳芝開始飾演愛國間諜的角色，她天真地以為，自己的情感
足以負擔這種雙重人生。然而，隨著這場戲逐漸深入，她犧牲的人格
與自我，也越來越多。這一點，顯示在王佳芝逐漸適應麥太太的格調
與品味，例如，在漫長的一天之後，她以抽煙來放鬆心情，不再享有
年輕學子的無憂無慮，就像在某個場景中，她的朋友仍在嘗試最新流
行的舞步。王佳芝被自己飾演的角色吞噬，她的舉止變得嚴肅、高尚
與優雅。純真學生王佳芝的『死亡』，充分表現在她的年輕朋友殺人

6　羅伯特·阿普（Robert Arp）、亞當·巴克曼（Adam Barkman）、詹姆斯·麥克雷
　　（James McRae）編著，邵文實譯：《李安哲學》（哈爾濱：黑龍江教育出版社，2015
　　年），頁233、234。

之後，她在夜裡跑出屋外，一句話也沒對任何人說，消失在黑暗之中。王佳芝失去童貞、純真與自我認同。等到她再度出現在螢幕之前，她的臉色蒼白，生命與情感都已耗盡，彷彿是個活死人。」[7]王佳芝天真地認為：自己在現實生活中也可以像在舞臺上演戲一樣收放自如，在現實生活中她也能扮演好「愛國間諜」這一角色。隨著王佳芝與易先生的相處，她情難自控地愛上了對方，因此陷入了「兩難」之中。一方面，組織賦予她的任務是要幫助團隊暗殺易先生，在民族大義之下，王佳芝與易先生是敵我關係；另一方面，王佳芝對易先生動了真心，她捨不得易先生死，此時的王佳芝與易先生是戀人關係。王佳芝一直糾結在戀人關係與敵我關係中，最終，愛情佔據了主導地位，王佳芝選擇了主動放走易先生。王佳芝的女性意識覺醒表現在對「大義滅親」這種傳統價值觀的解構上。

　　「另一個不可忽視的重要面向是，在電影劇本中，易先生與王佳芝這兩個角色，分享了彼此早已死亡的意涵。易先生知道自己已經是個死人，身為叛國者，他無法相信任何人，只能以詭異而疏離的方式活在世上。一旦戰爭結束，易先生沒有未來可言，他既不被日本人接受，也無法見容於中國人（中國人將懲罰他的叛國罪行）。他已經是不存在於世上的人，既無國家，亦無恆久忠誠。同樣地，王佳芝也形同死屍。王佳芝寫給父親的最後一封信，被長官老吳焚毀，顯示她存在的證據已被完全抹滅，她的生命幾乎沒有價值可言。此外，老吳提到在她之前，已有兩名女間諜為國捐軀，他漫不經心的態度和冷淡暗示了王佳芝最後的命運：『我們前後有兩個受過嚴格訓練的女同志，釣了他一陣子，結果都讓他摸了底，被弄死了不算，還供出了一批名單』。」[8]老吳作為此次暗殺計畫的領導者，在他的身上，沒有任何的

7　柯瑋妮：《看懂李安》（濟南：山東人民出版社，2012年），頁254、255。
8　柯瑋妮：《看懂李安》（濟南：山東人民出版社，2012年），頁254。

人道主義精神可言，對王佳芝更多的是利用，絲毫不同情王佳芝的處境。以老吳為代表的上層領導者人性的淡漠也是王佳芝解構愛國主義與民族大義的重要原因，最終導致了王佳芝為了愛情背叛了革命。雖然王佳芝的身上具有濃厚的悲劇色彩，但她身上所具有的女性意識的主動覺醒這一方面卻是值得稱讚和肯定的。

四　集體主義與個人主義

在傳統的價值觀中，當集體主義與個人主義發生衝突時，個人主義要為集體主義服務。但無論是張愛玲的小說《色‧戒》還是李安的電影《色‧戒》，都對這種傳統的價值觀進行了解構。在宏大的戰爭背景下，張愛玲和李安都選擇了對個體命運進行關注，凸顯個體存在的價值與意義。《色‧戒》也延續了張愛玲小說一貫的主題：愛情至上。《色‧戒》中的女主人公王佳芝對愛情和個體命運的追求也是其女性意識覺醒的一部分。當集體主義與個人主義發生矛盾與衝突時，《色‧戒》表達了以「個人中心主義」為核心的創作理念。「李安認為《色‧戒》是張愛玲最好的一部小說。這部僅僅萬餘字的小說，與張愛玲的個人情感際遇相結合。關於小說的創作初衷，比較權威的是，張愛玲道聽途說一則新聞，根據自身經歷加以演繹。因為小說中有太多的張愛玲本人的經歷，造成這種闡釋的主要原因在於小說主題的曖昧不明，《色‧戒》秉承了張愛玲小說中一貫的對於人性之惡的挖掘和刻劃，突出了女性自我救贖的幻滅，把自己的生命體驗和人生哲學融為一體。不同於其他作品的是，《色‧戒》中，張愛玲把自己的這種生命之思，置於一個相對宏大的背景（抗日與民族存亡）之下，通過特定的文本，使個體的歷史記憶和政治敘事成為一種悖論。」[9]

9　墨娃、付會敏：《閱讀李安》（北京：北京大學出版社，2008年），頁244、245。

　　王佳芝作為一名新女性，積極投身於革命熱潮。和「救亡圖存」時期的多數學生一樣，擁有高度的社會責任感，多次獻出自我，接受刺殺易先生的任務。但這個任務卻具有強烈的功利性和政治性色彩，這種功利性與政治性也是王佳芝最後選擇背叛革命的重要原因。王佳芝長期處於壓抑的狀態，個人情感難以獲得認同，在這種情況之下，造成了王佳芝對傳統愛情觀與價值觀的否定與顛覆。

　　「因此，《色‧戒》小說是寫張愛玲個人的歷史記憶，戰爭對個體生命權利的踐踏；《色‧戒》電影是寫李安的歷史記憶，一個小女子犧牲自己，承擔起民族大義，卻因為自己的情欲而背叛。『色易守，情難防』，愛情是人類的最基本情感，是沒有是與非的，但是，我們看到了這種愛不僅讓劊子手繼續行兇，而且還搭上了六位同志的生命。戰爭不是你死，就是我亡；在個體利益和群體利益之間，李安選擇了個體的生命和自由重於一個虛無縹緲的主義和民族救亡的道義。同樣的敘事策略還表現在對易先生的人性的刻劃和對那些抗日的學生和特工的概念化上。李安表現了一個劊子手真實的恐懼，也表現了一個虛榮、脆弱、心靈無可皈依的女人的幻滅，而原因，影片告訴我們，是戰爭，是人性。」[10]戰爭造成了人性的泯滅，以老吳為代表的這群打著民族大義和愛國主義旗號的所謂「愛國者」卻充滿著自私、虛偽的醜陋面貌，以鄺裕民為代表的這群學生的愛國行為也是非常幼稚和荒唐的，這類模式化、公式化、套路化、概念化的刺殺行動也勢必會走向失敗。相比之下，作為反面人物所出現的易先生和作為「失敗者」角色的王佳芝卻有著人性的一面，這也表現出作家張愛玲和導演李安對個體命運的關注。

　　「《色‧戒》是一部扣人心弦的間諜片，場景設置在第二次世界

10　墨娃、付會敏：《閱讀李安》（北京：北京大學出版社，2008年），頁253。

大戰期間的香港和上海，裡面充滿了對認知和情感狀態的影射和晦暗不明的事件。因此，對這些態度的哲學性品評若是一種按部就班的解釋（經驗性的證據導向推理和判斷，而這又進一步導致了情感和行動），則不會進行得一帆風順，因為在這樣一種模式中有太多的未知因素。電影的力量在於其對一種感知過程的無阻礙應用，這為主體與之身處其內的世界之間提供了一種直接的關聯；這種相關性闡釋繞開了主體與客體、心靈與身體之間的傳統哲學劃分，同時又未危及感知的明確結構和內容。」[11]在戰爭背景之下，《色·戒》消解了傳統抗戰電影以英雄主義與集體主義為中心的基本原則。當集體規訓失效，個人意識開始逐漸覺醒，受到自我意識覺醒的影響，王佳芝放棄了作為一個集體話語權之下的犧牲品，而是將個人話語權掌握在自己手中。

　　雖然王佳芝為自己的行為付出了生命的代價，但她也活出了自我、活出了鮮活的人生。王佳芝具有鮮明的「人性」特徵，而不僅僅是作為戰爭的工具與犧牲品。在王佳芝的身上，彰顯出個體命運與個體價值的巨大作用，這也可以看出，不論是《色·戒》的小說作者張愛玲還是導演李安，都對女性命運給予了巨大的關注與同情。他們尊重個體意識與個體選擇，顛覆了以往戰爭片「集體利益至上」的傳統價值觀，賦予了之後的戰爭片更加多元的價值觀。

11 羅伯特·阿普（Robert Arp）、亞當·巴克曼（Adam Barkman）、詹姆斯·麥克雷（James McRae）編著，邵文實譯：《李安哲學》（哈爾濱：黑龍江教育出版社，2015年），頁221、222。

胡士托風波

Taking Woodstock

　　《胡士托風波》改編自艾略特・臺伯（Elliot Tiber）的回憶錄：《製造伍德斯托克：一個關於騷動、音樂會和人生的真實故事》。影片講述了主人公艾略特・提伯舉辦伍德斯托克音樂節的過程。

　　艾略特・提伯的父母在貝塞爾鎮開了一家汽車旅館，但是生意非常慘澹，艾略特・提伯便來到貝塞爾鎮幫父母打理這家汽車旅館。艾略特・提伯想要在這裡舉辦一場音樂節，這個想法得到了好友邁克爾・朗等幾位年輕人的支持。邁克爾・朗等人也來到了貝塞爾鎮，他們租用了馬克思・雅斯格的農場，用作音樂節場地。貝塞爾鎮要舉辦音樂節的消息一經傳出，便受到了社會的廣泛關注，並售出了大量門票。

　　當地政府擔心大量的遊客湧入貝塞爾鎮，會打破貝塞爾鎮的安寧，對當地的生態環境和傳統民俗造成巨大的破壞，便強烈地反對艾略特・提伯等人在此地舉辦音樂節。為了促成音樂節的成功舉行，艾略特・提伯不得不免去音樂節的門票，這個政策吸引了來自全國各地的遊客前往貝塞爾鎮參加這場音樂節。這場音樂盛事改善了艾略特・提伯父母的收入，成功化解了艾略特的家庭危機，並且讓參加了這場音樂節的遊客們充分感受到了愛、和平與自由。

　　前來參加伍德斯托克音樂節的遊客們在音樂節的舉辦過程中玩得非常開心，音樂節結束，遊客們帶著不捨離開了貝塞爾鎮，主人公艾略特・提伯也在組織、策劃音樂節的過程中得到了成長。

一　音樂、愛與自由

　　《胡士托風波》的主題包括：音樂、博愛、和平、 自由、平等……這是美國文化語境中所形成的普用價值觀。歌曲《Woodstock》中有這樣一段歌詞：

> Well, I came upon a child of God
> He was walking along the road.
> And I asked him, "Tell me where are you going?"
> This he told me.
> Said, "I'm going down to Yasgur's Farm,
> Gonna join in a rock and roll band.
> Got to get back to the land and set my soul free."
> We are stardust, we are golden…
> And we've got to get ourselves back to the garden.

　　「李安2009年的電影為《胡士托風波》（Taking Woodstock）。對美國人而言，伍德斯托克代表美國歷史上與美國人集體記憶中一個非常獨特的時空。伍德斯托克，紐約州北部的一個小鎮，從此與一場創造歷史的演唱會──象徵年輕世代對於愛、和平與搖滾樂的理想──永遠聯結在一起。事件過後不久，深受它啟發的瓊妮・米契兒寫下Woodstock 這首頌歌，歌詞這麼說：『我們如星塵，我們如黃金般……我們必須讓自己回到那聖園。』（We are stardust, we are golden...and we've got to get ourselves back to the garden.）回到那聖園的想法，反映了那個年代渴望逃離政治虛偽、金錢貪欲與世界的腐敗，回歸亞當和夏娃在伊甸園中享有的純真與理想主義狀態。成千上

萬愛好和平的善良年輕人特地前來參與這場盛會，並成為這場當時最刺激最盛大事件的一份子。這首歌曲完全捕捉了他們心中的激昂。然而，比音樂本身更重要的，是美國年輕人在當中找到認同的體驗，他們感覺自己就像星塵與黃金——這是屬於他們的時刻。」[1]在這場伍德斯托克音樂節上，年輕一代充分展現本真，彰顯自我，他們是嚮往愛與和平的一代，是反對戰爭、反對傳統、反對權威的一代。他們在現實中受到的壓力與束縛，在伍德斯托克音樂節都得到了完全的釋放，這也是當時社會與人們所想要達到的理性狀態。在影片中，也出現了許多具有先鋒性的因素：搖滾樂、全裸的先鋒劇團演員等，年輕人用自己的方式對抗世界，並且在此過程中收獲了自我認同與文化認同。

　　「當今世界處於文化全球化的思想浪潮中。文化全球化是指各種文化以不同方式，在『融合』和『互異』的同時作用下，在全球範圍內實現充分交流、滲透與認同。許多人把文化全球化和文化的本質化聯繫起來，認為全球化在文化上的必然後果就是西方文化完全同化、吞噬非西方文化，其實這是一種誤解。」[2]在文化全球化的思想浪潮之下，美國文化迅速風靡全球，世界各國都或多或少受到了美國文化的影響。《胡士托風波》便是用音樂的方式，展現西方社會的主流價值觀——愛與和平。在當今社會「和平與發展」的時代主題之下，愛與和平也是全人類的共同追求。

　　「以『三天的和平與音樂』為宣傳口號的伍德斯托克演唱會，約莫有五十萬人參與。這場由多組樂團共襄盛舉的音樂會，是二十世紀六〇年代嬉皮風格——自由的愛、花的力量（Flower Power）、有機食材，以及熱愛自然與和平迷幻藥與搖滾樂——的最高潮，也是著名的

1　柯瑋妮：《看懂李安》（濟南：山東人民出版社，2012年），頁1、2。
2　蘇國勳、張旅平、夏光：《全球化：文化衝突與共生》（北京：社會科學文獻出版社，2016年），頁76。

文化里程碑。這是電影《胡士托風波》的主題，但李安想要呈現的是二十世紀六〇年代的真正精髓：年輕人尋求衝破上一世代立下的種種限制，在文化地圖上開疆闢土——當那個時代仍視特立獨行為洪水猛獸，想成為藝木家的人也不受尊重，而家長只希望自己的孩子在學業上有所成就。《胡士托風波》是一個關於不墨守成規的故事，以及一場探討身份認同、最終達致包容與愛的實驗。李安會被這個題材吸引，顯然是因為『尋求身份認同』與『包容』這兩個主題，是他擅長且著稱的。」[3] 在這場伍德斯托克音樂節的舉辦過程中，主人公艾略特收獲了成長，擁有了真正意義上的獨立的靈魂，擺脫了父母給他帶來的枷鎖與束縛。與此同時，艾略特緩解了父母的生意危機，解決了家庭危機，創造了一個全新的時代。這一時代的年輕人不再對父母的話言聽計從，他們打破了父輩所制定的種種規則與限制。在新時代的浪潮中發聲，勇敢地追求獨立、自由與平等，爭做時代的『弄潮兒』。」

在影片的最後，艾略特與父親告別時，他們之間有一段對話，充分地展現了愛與和平的主題：

艾略特：「爸，我準備告別了，希望不會有太大困擾。」

父　親：「聽我說，坐吧。一個月前，我還是個垂死的老人，我曾這樣對自己說，艾略特肯回來陪陪我這將死之人真是太好了。誰知道呢，或許明天我就會死，但現在，我又活了過來，你明白嗎？」

艾略特：「不。」

父　親：「因為你，我又重新煥發了生機，現在我希望自己的孩子也能有自己的生活，這個要求不高吧。」

3　柯瑋妮：《看懂李安》（濟南：山東人民出版社，2012年），頁2。

艾略特：「是的，沒錯。」

父　　親：「那些年輕人，都準備離開了，沒人知道他們將去向何
　　　　　方，連他們自己也不知道，而你也將隨他們一起，離我
　　　　　們遠去。」

艾略特：「我會保持聯繫的，還會再回來的。」

父　　親：「是啊，你當然會。艾略特，你媽媽的事情……」

艾略特：「別擔心。」

父　　親：「好的。」

艾略特：「爸，能告訴我一件事嗎？」

父　　親：「什麼事？」

艾略特：「你是怎麼做到的？你怎麼忍得了她四十多年？」

父　　親：「因為我愛她。」

　　愛是人類永恆的追求。愛讓艾略特年邁的父親重新燃起對生活的
希望；愛讓艾略特的父親無限包容脾氣古怪的妻子；愛也讓艾略特的
父親真正放手，讓艾略特自己去闖蕩。因為對愛與和平的共同追求，
幾十萬年輕人齊聚伍德斯托克音樂節，來表達自己對於這個世界的看
法。「有一句流傳甚廣的話這麼說：『製造愛而不是製造戰爭』。（Make
love, not war）因為有將近五十萬人彙聚到這裡（規劃者預估只有十萬
人左右，但電視新聞的畫面顯示前往車輛多到將高速公路變成大型停
車場），伍德斯托克盛會後來備受注目，宣傳極為成功，成為對那些
『同一陣線』人士（嬉皮、反戰人士、不遵循傳統者和桀驁不馴的學
生）的一種肯定。它揭示了這個愛好自由的社群，人數遠比大家想像
的還要多上許多。」[4]這場伍德斯托克音樂節也將非主流人群重新拉回

4　柯瑋妮：《看懂李安》（濟南：山東人民出版社，2012年），頁3。

觀眾視野，表現了同性戀群體、女權主義者、反戰群體、社會叛逆者等邊緣群體共同的價值追求——那便是對於自由、平等、愛與和平的嚮往。

二 戰爭與和平

影片的創作背景是美國的二十世紀六〇年代，越南戰爭和登月壯舉在同一時期發生。戰爭給人們的生活帶來了巨大的影響，美國社會出現了越來越多反對戰爭、愛好和平的人士。在戰爭背景下，和平與穩定顯得尤為可貴，因此，人們才想要參加這場在一九六九年舉辦的伍德斯托克音樂節，在音樂節上逃離現實、獲得短暫的平靜。在美國歷史上，二十世紀六〇年代到七〇年代是一個特殊的歷史時期。「一切的近因見於六十年代末期、一個充滿熱情的巨變時代。人們開始性革命、種族抗爭、反越戰、石油危機，大學裡迷毛澤東語錄、竹林七賢……為了追求心目中的烏托邦，人們努力改變這個世界，這場革命有些時髦的味道，主力是走在時代尖端的知識份子及年輕人。根據研究報告指出，一九六八年時，只有八分之一的大學生及十分之一的青車，認為自己是革命分子及激進派，一般家庭尚未被波及，到了七十年代。革命浪潮的後座力開始發酵。我覺得七十年代的美國郊區就像宿醉將醒，不再有浪漫精神，不再有革命熱情，代之而起的只有性與毒品，是對某種舊文化秩序的基本破壞。」[5]

影片通過電視中新聞推送的方式展現了戰爭的時代背景：南部越南戰爭中，美軍指揮部報導，上周有一四八名我軍士兵犧牲，是六個月以來犧牲人數最少的一周，總共有一六四二名士兵看起來剛被警告

5　張靚蓓、李安：《十年一覺電影夢》（北京：人民文學出版社，2007年），頁124。

過。近日又就關於南加利利湖開火以及渡過蘇伊士運河的事情進行了談話，談判和突襲已成為以色列生活的一部分，而以色列也已對未來做好充分地準備。儘管邊境動亂不斷，以色列情報局仍宣稱不會在今年夏天展開全面戰爭，除非阿拉伯國家得寸進尺。但令人擔心的是，垂敗的阿拉伯國家很可能會爆發……。

在越南戰爭爆發的同時，美國的登月行動也如期進行：在那次密集的活動中，尼爾‧阿姆斯特朗上尉和他的部下開始了六月十七日阿波羅十一號發射的最後準備工作，國家航空和宇宙航行局聲稱最後兩日的發射場測試進行順利。記者進入訓練中心的時候，宇航員們正穿著太空服模擬月球漫步。

毋庸置疑，戰爭給人帶來的傷害是巨大的，以至於《胡士托風波》中的比利從戰場回來後一度分不清究竟是戰爭的場景還是現實的場景：

比　利：「藏好，老兄。」

艾略特：「比利，怎麼回事。」

比　利：「我們被包圍了，老兄，你感覺不到嗎？這就像無線電
　　　　　壞了之後，我們炸死了該死的中士，所以他們把我們留
　　　　　在這荒僻的地方，但必須有人回去呼叫空中救援，因為
　　　　　我得陪著奧康納，他失去了雙腳。」

艾略特：「沒事的，比利。辦公室裡的無線電還能用，我可以從
　　　　　那呼叫，你來掩護我，好嗎？而且我還能跟著小隊進行
　　　　　偵查，他們會派遣增援部隊來的，無線臺不會發現我
　　　　　的，我可以找人來協調好。」

「《胡士托風波》以比利（Billy）這位從越南戰場上回來的老兵的形式將戰爭帶回到了白湖。起初，比利很難重新適應文明的生活：他的家人顯然無法理解他，他則難以與以前的朋友和鄰居重新建立聯繫。電影跟蹤了他通過由艾略特精心安排的以和平為核心的伍德斯托克體驗而獲得的新生。在其他地方，電影也指出了戰爭與和平在人類關係之可能性方面的深刻差異。戰爭減少並威脅要摧毀人際關係，而和平卻會提供一種新體驗的前景。一個背景場面廓清了這一點，在背景中，一個工人正在接受新聞採訪，說自己有一個兒子在越南，一個兒子在伍德斯托克。他對著新聞鏡頭說，他希望自己在越南的兒子也在伍德斯托克。」[6]通過比利這個典型人物的刻劃，影片揭示了戰爭給人帶來的身體與心靈上的雙重摧殘。比利從越南戰場回來後，很難適應現代生活，他與家人、朋友和鄰居之間皆無法溝通，戰爭讓比利喪失了現代文明中人原本應該具備的能力。影片正是用這樣的方式去反思戰爭對人性造成的摧殘，從而呼籲和平時代的儘快到來。

在李安的電影中，《與魔鬼共騎》（1999年）、《綠巨人浩克》（2003年）、《胡士托風波》（2009年）、《比利‧林恩的中場戰事》（2016年）都涉及到了戰爭的描寫。李安在自傳中指出，自己也受到了戰爭的影響：「在電影的想像世界裡，中年的我可與年少的我相遇，西方的我與東方的我共融。人與人的靈魂能在同樣的知覺裡交會，讓亙古與現在合而為一，讓歲月、種族、地域的差距在我們面前消失，讓心靈掙脫現實的禁錮，上窮碧落下黃泉地翻翔於古今天地……我沒有經歷過父母親所經歷的內戰，但內戰的陰影始終在生活意識裡影響著我，父母逃避內戰來到臺灣，我則為了尋求新知前往新大陸。父親經歷的是內

6　羅伯特‧阿普（Robert Arp）、亞當‧巴克曼（Adam Barkman）、詹姆斯‧麥克雷（James McRae）編著，邵文實譯：《李安哲學》（哈爾濱：黑龍江教育出版社，2015年），頁296。

外慘烈的生死存亡，我面對的則是心中一場東、西價值無止歇的交
戰。東方的一切，我逃不掉；西方的一切，也非全部接納。舊愛新
歡，手心手背，我又能捨了哪個？這種東西衝擊的矛盾，不只我有，
也是世界的共通現象。」[7]

　　「因為承載了太多的歷史、政治、軍事、人文、地理的內容，戰
爭影片一方面成為人類歷史的記錄和對未來的探索；另一方面，也成
為人類對自身行為的一種必然的反思。『為什麼而戰』不僅是每一次
戰爭中的人應該考慮的問題，也是人類自身發展必然要解決的命題。
一些經典的美國戰爭影片如《細細的紅線》、《現代啟示錄》、《獵鹿
人》、《黑鷹墜落》等，通過影像真實地再現了戰爭的殘酷和血腥，表
現戰爭的無正義──戰爭無所謂正義與邪惡，只要是戰爭，就意味著
人類的自相殘殺，生命被毫無意義地踩躪和踐踏，信念、友誼、愛
情，理想在戰爭中灰飛煙滅，戰爭把人類變成屠殺的工具和被屠殺的
動物。戰爭中沒有勝利者，戰爭就是人類的自我毀滅，承受災難的是
戰爭的雙方。一將功成萬骨枯，戰爭充滿殺戮的殘酷、生命的毀滅和
人性的扭曲，無論勝利還是失敗，戰爭本身都是人類的瘋狂，即使英
雄對此都感慨無限──擊敗了拿破崙的威靈頓公爵對著漫山遍野的屍
體曾說：『勝利是除失敗以外最大的悲劇』。」[8]美國自古以來便是一
個崇尚戰爭並且多次使用戰爭的國家。戰爭無疑是殘酷的，給戰勝國
和戰敗國都帶來了許多負面影響，滋生了暴力、邪惡、燒殺搶掠等不
良影響。在戰爭中，沒有絕對的贏家和絕對的輸家，甚至許多參加過
戰爭的軍人都不知道「為何而戰」，戰爭是對人權的一種殘忍的踐
踏。李安在電影中對戰爭進行了深刻地反思，旨在呼籲世界的和平與
穩定。

7　張靚蓓、李安：《十年一覺電影夢》（北京：人民文學出版社，2007年），頁147。
8　墨娃、付會敏：《閱讀李安》（北京：北京大學出版社，2008年），頁143、144。

三 「去英雄化」與「去性別化」

《胡士托風波》打破了傳統的敘事形式，影片中的主人公具有「去英雄化」與「去性別化」的特點。在傳統的美國好萊塢電影中，男性主人公通常具有陽剛、健壯的特點。但《胡士托風波》中的主角艾略特與配角威爾瑪都具有陰柔的特徵，特別是威爾瑪——他不僅是一名同志，還是一名異裝愛好者。威爾瑪與艾略特的第一次相見便凸顯了威爾瑪身上的「去英雄化」與「去性別化」的特徵。身材高大、健壯的威爾瑪穿著一身粉色的裙子與艾略特進行交談：

威爾瑪：「艾略特，你是艾略特‧提伯，是吧？」

艾略特：「對，我就是，有事嗎？你是？」

威爾瑪：「威爾瑪，維提‧馮‧威爾瑪，叫我威爾瑪就好。」

艾略特：「威爾瑪，你來這幹嗎？」

威爾瑪：「斯蒂夫讓我向你問好。」

艾略特：「斯蒂夫？」

威爾瑪：「村裡的那個，他現在已經走了。他頭上插著花去三藩市，陪他的新情人去了。實際上，那人是我的前任，如釋重負啊。他喜歡那些下流的有錢人，是吧，我們的斯蒂夫。」

艾略特：「他很……」

威爾瑪：「不管怎樣，他說你好像在建立專為同性戀而設的度假村，度假和玩樂可是我的專長，我正好要回布法羅看我媽媽，於是就順路拜訪一下，看看是個什麼情況。還有，你跟你爸媽趕走的那群傢伙，我知道他們不是好人。我經常賭馬，你知道是什麼意思吧？就在蒙蒂塞洛

的賭馬場裡，直到黑幫想奪走我的收入之前，我都非常
喜歡那裡。」

艾略特：「你認為他們會回來嗎？」

威爾瑪：「我只能說你需要幫助。」

艾略特：「什麼幫助？」

（威爾瑪掀起裙子，給艾略特看了藏在裙下的槍）

威爾瑪：「這不算什麼，你應該看看我這裡藏了什麼。」

艾略特：「天吶。」

威爾瑪：「不過回到眼前這個問題上來，你確實需要一些真正的
安保人員。」

艾略特：「你是真正的安保人員嗎？」

威爾瑪：「什麼？」

艾略特：「呃，你看起來不像。」

威爾瑪：「我雖然是爺爺輩的人了，但……」

艾略特：「你當爺爺了？」

威爾瑪：「我結婚得早，在我坐船離開韓國的那個晚上。」

艾略特：「你以前在韓國？」

威爾瑪：「永遠忠誠，你問題真多，美國海軍陸戰隊中士。」

艾略特：「不是開玩笑吧。」

（威爾瑪隨即拿出了一張照片）

威爾瑪：「抽雪茄的是我，另外一個是我一生的摯愛，狙擊手殺
死了他。我出去巡邏，找到了那個中國懦夫，用手扭斷
了他的脖子。」

艾略特：「天吶。」

威爾瑪：「實際上，最後那段是我編的，但如果我抓住了那個混
蛋，我肯定會這樣幹，只要我抓住他，我現在就做。」

　　威爾瑪具有多重身份，他既是美國海軍陸戰隊中士，又是一名同性戀和異裝愛好者。威爾瑪與艾略特一樣，都是一名「不完美的英雄」。在影片中，威爾瑪不僅充當了艾略特的保鏢，更是艾略特的知己好友、人生導師。當艾略特的父親在深夜自覺充當道路指揮者，艾略特對父親的行為非常不滿，威爾瑪裹著粉色的毛毯，手中拿著茶杯向艾略特走來，二人進行了一番交心的談話：

威爾瑪：「你爸爸說你是個畫家。」

艾略特：「他什麼時候說的？」

威爾瑪：「我讓他帶我參觀了一下那些房子，在周圍逛了逛。他說了很多關於你的事，在布魯克林。帶我去了幾個他喜歡的地方，湖邊的橡樹，很漂亮。」

艾略特：「等等，你確定是我爸帶你去的？不是別人嗎？這裡沒有我爸喜歡的地方，他恨這裡，他不會那麼說的。」

威爾瑪：「我沒說這是治療或者別的什麼，只是聊聊天。」

艾略特：「聊天？他肯定神志不清了。」

威爾瑪：「別擔心，艾略特，我會看著他的。如果他開始有大笑或傻笑之類的可疑舉動，我會告訴你的。」

艾略特：「好的，一定要告訴我。」

威爾瑪：「我去拿他的球棒，開始早間巡邏。」

艾略特：「威爾瑪，我爸爸知道你是什麼人嗎？」

威爾瑪：「艾略特，我知道我是怎麼回事，這樣可以讓其他人過得舒服點，對吧。」

　　「在《胡士托風波》的一開頭，電影即讓人聯想到一個有關『性』的艾略特‧臺伯（Elliot Tiber）時代的來臨。一通來自男友的電話讓

艾略特感到厭倦。艾略特能夠克服這種排斥，以及他對父母和社區的人會如何看待自己的性向的畏懼嗎？後來，艾略特與汽車旅館中的一位肌肉發達的建築工人之間顯而易見的性吸引力導致了在舞池中激情四射的親吻。但儘管存在這些揶揄，電影還是將性別身份問題擱置在了一邊，先是通過在視覺上放棄將建築工人這一故事線索作為意義重大的情節主線，其次，通過將艾略特的吸毒嘗試描畫為充滿了同性戀和異性戀的雙重基調，對此，艾略特顯然完全保持中立，沒有受到影響。」[9]《胡士托風波》模糊了同性戀和異性戀的之間的界限。在影片中，艾略特既有和異性接吻的畫面，又有與同性接吻的鏡頭，這種「去性別化」的處理打破了同性戀和異性戀的涇渭分明，在同性戀與異性戀之間，艾略特處於中立的位置，沒有過多地受到「性取向」的束縛。

　　「李安的電影《胡士托風波》（2009年）是對艾略特・臺伯（Elliot Tiber）2007年的同名回憶錄的重大改編，因為它淡化和顛覆了位於臺伯著作核心的同性戀解放論者的意識形態。原來應該是個有關「出櫃」的故事卻變成了權衡孝順之責與自我責任的話語。去性別化過程是李安在修辭上將同性戀身份重新塞入櫥櫃（即加以偽裝）的方式，而這種去性別化過程正是本文討論的中心主題。去性別化是一種策略，旨在處理作品的情節和人物性格塑造，使原來處於核心的東西、即同性戀身份構成變得邊緣化。電影容納了酷兒性（寬泛地說，是一種對性別變移性的投入），但沒有堅持臺伯那毫不含糊的論議事項：作為在性別上有自我意識的個體的出櫃。儘管李安電影的大部分都與自傳的探索性和反文化的氣質密切相關，但它對原有文本進行了

9　羅伯特・阿普（Robert Arp）、亞當・巴克曼（Adam Barkman）、詹姆斯・麥克雷（James McRae）編著，邵文實譯：《李安哲學》（哈爾濱：黑龍江教育出版社，2015年），頁284。

重裝，將同性戀身份變成伍德斯托克音樂節之無拘無束的歷史時刻的產物，而非一個漫長的靈魂探索和政治成熟的結果。」[10]原著作者艾略特・臺伯（Elliott Teichberg）作品中的主人公艾略特是一名同性戀者，具有鮮明的同性傾向和作為同性戀的典型特徵，但李安電影中的主人公艾略特卻是一個「去性別化」的人物形象，電影中的艾略特沒有鮮明的同志特徵，更多地呈現出一種「酷兒化」趨勢。這是李安對原著的一種創新，李安關注的不是同志群體的性取向問題，而是個體的價值認同與自我選擇，這種選擇是遵從自我內心的結果。

　　除此之外，「地球之光劇團」也用極其具有「先鋒性」與「實驗性」的方式表達了他們的「反戰主義」與「反英雄主義」。他們將契訶夫的名著《三姐妹》改編成現代的即興表演：「詭計與想像，真理和虛妄，由演員們扮演。可是你們，觀眾們，你們一直是坐著評價。你們坐著評價，但是這場革命要顛覆這個規則，現在演員來當評委，你們的狂歡必須結束，你們的靈魂會赤裸裸的展示給大家。耶穌為你們而死，不是為我而死，現在我們就是耶穌，我們會在你們面前赤裸。下流的上等人、法西斯的色情商人、種族主義的好戰分子、共和國的奴隸們！下流的上等人、法西斯的色情商人、種族主義的好戰分子、共和國的奴隸們！」

　　「此處發生了什麼？通過『地球之光演出者』，反戰運動宣佈了自己的英雄主義，它與聲援戰爭努力的英雄主義完全對立。演員們隨意的裸露代表著羞慚和性別偏見兩者的缺席。與此同時，它也差辱了觀眾，因為作為戰爭的支持者，觀眾戴著人性的面具（以他們體面的服裝為象徵），實際上卻是下流的軍團，因為他們無法理解美國士兵

10 羅伯特・阿普（Robert Arp）、亞當・巴克曼（Adam Barkman）、詹姆斯・麥克雷（James McRae）編著，邵文實譯：《李安哲學》（哈爾濱：黑龍江教育出版社，2015年），頁309。

和越南人民的真正人性（以赤裸為象徵）。在此場景中，戰爭的支持者實際上並不會給任何地方帶來救贖（他們不是基督），儘管他們宣稱自己在為救贖而戰。通過指出戰爭的真相——種族主義、不民主、政治上的同性戀——反戰運動為該鎮居民提供了一條救贖之路（以宣稱成為基督為象徵）。在一場試圖終止東南亞（距李安的出生地不到二千公里的地方）的非人道暴力的活動中，反戰運動代表了一種英雄式的、非暴力的、去除了男性氣概的英雄主義。」[11]無論是以艾略特為代表的主角，還是以威爾瑪為代表的配角，都具有這樣一種非暴力的、去除了男性氣概的英雄主義的典型特徵。

　　電影《胡士托風波》延續了李安電影一貫的主題：對於家庭、倫理、愛情的描繪，通過表現這些人類普遍關注的問題，來反映新、舊思想與文化之間的衝突。李安曾經說過：「我們應當把注意力放在人性共通的地方，家庭、倫理、愛情，這些都是人們所要經歷的，當我們表現的是這些大家都普遍關注的問題，這會是東西方都感興趣的東西。」[12]生活在貝塞爾鎮的人們代表著保守、傳統的舊思想，特別是艾略特的母親，她便是一位受到舊思想與舊文化影響的傳統女性。而邁克爾・朗、威爾瑪等年輕人則代表了新思想與新文化，他們充滿生機、朝氣蓬勃，處處洋溢著對生活的熱愛。在伍德斯托克音樂節中，到處充滿著新、舊思想與文化之間的對立與衝突，但新思想勢必會取代舊思想、新文化也勢必會戰勝舊文化。艾略特便站在了新思想與新文化的一邊，在伍德斯托克音樂節上獲得了獨立，收獲了成長。

11　羅伯特・阿普（Robert Arp）、亞當・巴克曼（Adam Barkman）、詹姆斯・麥克雷（James McRae）編著，邵文實譯：《李安哲學》（哈爾濱：黑龍江教育出版社，2015年），頁300。

12　劉柳：〈李安電影中的跨文化傳播現象分析〉（曲阜：曲阜師範大學藝術學理論研究所碩士論文，2015年）。

少年Pi的奇幻漂流

Life of Pi

　　電影《少年Pi的奇幻漂流》改編自作家揚‧馬特爾的同名小說，影片講述了主人公少年Pi與一只名為理查德‧帕克的孟加拉虎在經歷一場海難時，在同一條船上共同相處了二二七天，最終人和老虎都獲得了重生的故事。

　　作家蒙特婁得知了Pi的奇妙經歷，特地前來採訪Pi。Pi出生於印度的一個普通家庭，Pi的父親開了一家動物園，Pi從小與動物之間建立了親密的聯繫。由於受到印度教、基督教、伊斯蘭教這三個宗教的影響，Pi對於動物的看法也與常人不同。動物園的經營日漸慘澹，已經無法貼補家用，為了生存，Pi的父親決定離開印度，全家前往加拿大生活。

　　Pi一家搭上了一艘前往加拿大的輪船，在一個暴風雨之夜，海水掀翻了這艘輪船。Pi一家皆死於此次海難，唯有Pi活了下來。Pi與斑馬、猩猩、鬣狗和一隻孟加拉虎在同一艘救生船上。隨著時間的推移，這幾只動物皆饑腸轆轆，殘忍的鬣狗吃了斑馬和猩猩，之後鬣狗又被老虎理查德‧帕克吃掉了。

　　此後，船上只剩下了Pi與老虎朝夕相處，Pi給老虎喝水、吃魚，在此過程中，Pi對老虎產生了複雜的感情。救生船飄到了一個綠色的小島上，Pi和老虎在這個島上喝水、充饑。但到了晚上，這個島卻變成了一座「食人島」，吞噬屬於島上的一切動植物，Pi和老虎見狀，

趕緊離開了這座「食人島」。

Pi和老虎繼續在海上漂泊,在Pi感覺自己快要堅持不下去的時候,救生船漂流到了一片沙灘上。老虎下了船,連頭也不回地向叢林走去,Pi也被當地的居民所救,Pi成為了在這場海難中唯一的倖存者。

Pi在醫院養傷,調查員前來調查輪船失事的原因,Pi向調查員講了他與老虎在同一艘小船上朝夕相處的故事,但調查員並不相信這個故事。迫不得已,Pi只能向調查員講述第二個故事——廚師殺死了水手和母親,Pi殺死了廚師,調查員相信了第二個故事。Pi問作家蒙特婁相信哪個故事,蒙特婁出乎意料地相信了第一個故事。Pi最終娶妻生子、組建家庭,過上了幸福的世俗生活。

一 Pi的宗教信仰觀

在影片中,Pi同時信仰三個宗教——印度教、基督教、伊斯蘭教,形成了獨特的宗教信仰觀。Pi對每一個宗教都是無比虔誠的,宗教讓Pi體驗到了不同文化之間的魅力,也讓Pi在瀕臨死亡時重新燃起對生活的希望。

《少年Pi的奇幻漂流》原著作者揚·馬特爾在書中也寫出了自己對於宗教信仰的看法,對宗教的關注也與揚·馬特爾個人的成長經歷有關。揚·馬特爾說:「上世紀六〇年代早期,在我的故鄉魁北克,我經歷了後來被稱作『平靜革命』(Quiet Revolution)的一段歷史。在很短的時間內,曾經極度保守、極度宗教化的社會走向了完全的反面。魁北克發生了『大躍進』,成為一個現代化的民主制社會,並且變得非常世俗化,幾乎是反神職制,這種情況延續了下來。我的父母便是那場革命運動的信徒,從那時到現在,他們一直很世俗化,他們用藝術替代了上帝,通過藝術來探索、理解和禮讚生命。我就是在這

樣的環境下長大的。我向歷史上那些偉大的畫家、作家、作曲家學習，而非跟從上帝或者先知，因此我在成長過程中完全沒有宗教信仰。我是通過寫作『少年 Pi』這本小說來接觸宗教的，而且是寬泛意義上的宗教，不帶任何宗 Pi 偏見。我對制度化宗教——教皇、阿卜等等體系——依舊沒有什麼耐性。但我現在認為，宗教是用來理解我們是誰、我們為何存在出等等問題最迷人、最完滿的方式，它問出了人類所能問出的最深刻的問題。」[1] 在揚‧馬特爾的筆下，他給予了宗教更多地尊重與理解，不對任何一個宗教有偏見，這也賦予了《少年 Pi 的奇幻漂流》中的主人公 Pi 獨特的宗教信仰和個人魅力。

李安用了四年的時間將小說搬上螢幕，並且延續了揚‧馬特爾原著中的宗教觀：在電影中用宗教的方式思考「人的本質」、「人類存在的意義」等哲學命題。李安在採訪中也提出了自己對於宗教的見解，李安認為：「故事的作者來自西方，有猶太人的背景，西方人的文明建立在遊牧民族基礎之上，強調堅強、侵略性，把人擺在首位。比如同樣在說漂流的《老人與海》是很好的例證，但 Pi 的故事與海明威的故事完全不同，馬特爾的思路非常現代，他使得東西方文明以相容並蓄的方式存在於文字中，更強調哲學和思辨，同時筆調是比較聰明的，在一個刺激的故事內部，安置了幻覺、信仰、神學、動物學等話題，給出了比如『舊約』、『新約』合二為一的敘說思路，甚至故事內部也相容了伊斯蘭教、印度教的存在。難得的是，把有關宗教的故事講得興味盎然轉而又跳出了宗教，回歸到人的本身，甚至於你的存在的意義是什麼，你下一步要做什麼，都有很巧妙的回應。」[2] Pi 與老虎的故事便具有鮮明的現代性、甚至後現代性特徵，李安用東方的視角

1　石鳴：《揚‧馬特爾：以想像力為生》，《三聯生活週刊》2013 年第 2 期（總第 718 期）。

2　李東然：《少年派的奇幻漂流》，《三聯生活週刊》816 期。

來講述這個發生在西方的故事，並且在電影中對宗教信仰進行了深刻地探討。

李安在電影中也用了大量的鏡頭和臺詞來詮釋Pi的宗教信仰。首先是Pi對於印度教的信仰，Pi認為：「神不止一個，有成百上千的神都需要敬畏，我們都是經引薦接近神，引我入門的是印度教，印度教中有三千三百萬個神，我怎會不略知一二呢？我先認識的是黑天，黑天的嘴裡蘊含著整個宇宙。眾神就是我心目中的超能英雄，隊伍不斷擴大。猴神哈奴曼，為了救朋友拉希米抬起了整座山；象鼻神伽內什，為了母親帕爾瓦蒂不惜以命相博；至高之靈毗濕奴，萬物之源，傳說毗濕奴入睡，漂浮於無邊的浩瀚宇宙，而我們不過是他夢境的產物。」

其次是Pi對於基督教的信仰：「我遇見基督，則是在十二歲那年，在一座山上，當時我們去蒙納的匹格魯斯一家親戚，到了第三天，拉維和我無聊至極，拉維教唆我去教堂偷喝聖水。」Pi來到教堂，看到牆上掛著的壁畫，與牧師之間展開了一場關於上帝的對話：

> Pi：「上帝為什麼要這樣？為什麼把自己的兒子下放人間，為凡人的罪受難呢？」
>
> 牧師：「因為上帝愛世人，給世人接近他的機會，讓我們了解上帝。我們無法理解上帝，抑或他的完全，但我們可以理解上帝的兒子，了解他的苦難，就如手足一般。」
>
> Pi：「如果上帝如此完美，而我們卻不完美，上帝又為何要創造這一切呢？又為什麼要我們存在呢？」
>
> 牧師：「你只需知道上帝愛世人、上帝愛這個世界，可以為此犧牲自己唯一的兒子。」
>
> Pi：「聽牧師說得越多，我就越發喜歡上帝，謝謝你毗濕奴，

是你讓我認識了基督。印度教給了我宗教啟蒙，又通過基督發現神的愛，但神與我之間的故事還未完結。」

最後是 Pi 對於伊斯蘭教的信仰：「神的顯現變幻莫測，他又以不同的身份出現在我面前，這次的形象是真主安拉。我阿拉伯語一直不太好，但那種音調卻讓我感覺與上帝更接近。做禮拜時，我觸碰的地面成了聖地，從中感受到一絲寧靜與手足之情。」

主人公 Pi 集印度教、基督教、伊斯蘭教三種宗教信仰於一體，影片通過這三種宗教信仰來展示人類宗教信仰逐漸理性化的過程。單一的宗教具有很大的侷限性，為了逐漸消解單一宗教的侷限性，這種帶有強烈理性色彩的跨越性宗教具有很大的優勢。

Pi 的出生、成長地——印度本身便是一個具有濃厚宗教色彩的國家。印度也是宗教的起源地之一：錫克教、佛教和耆那教皆起源於印度。除此之外，印度還有印度教、伊斯蘭教、基督教、拜火教、猶太教、祆教等等多個宗教。印度是一個政教分離的國家，其大部分人口皆信奉印度教，其次是伊斯蘭教，印度宗教的主要矛盾便是印度教與伊斯蘭教之間的矛盾。

Pi 的母親便是一位虔誠的印度教徒，宗教是她與過去的唯一聯繫，母親也是給予 Pi 宗教信仰觀的啟蒙者，在母親的影響下，印度教是 Pi 最先信奉的宗教。Pi 的基督教信仰起源於與拉維的一次賭約，Pi 來到教堂與牧師進行了一番關於上帝的談話後，他開始信仰基督教，可以說，牧師是 Pi 信仰基督教的引領者。之後，Pi 又在伊斯蘭教堂受到信徒禱告的影響，開始信奉伊斯蘭教。Pi 同時信仰三個宗教的行為讓 Pi 的家人對此甚為不解，他們一家人在餐桌上對 Pi 的宗教信仰觀爆發了激烈的爭論：

父親：「Pi，你要是再信三個教，每天就能過不同的節了。」

拉維：「耶穌大人，你今年要去麥加嗎？還是打算去羅馬加冕當
　　　　教皇啊？別犯傻了。」

母親：「你喜歡板球，Pi 也有自己的興趣。」

父親：「知道嗎？吉塔，拉維說得在理。Pi，你不能同時信三種
　　　　不同的宗教。」

　Pi：「為什麼不行？」

父親：「因為什麼都相信，就跟什麼都不信一樣。」

母親：「桑托什，他還小，還在摸索當中。」

父親：「但他如果不選定道路，又怎能摸索出路呢？聽著，與其
　　　　在各種宗教中舉棋不定，不如選擇信奉理性。百年間，
　　　　科學引領我們了解宇宙的深度就已經超越了宗教幾千年
　　　　的成果。」

母親：「這話在理，你父親說得沒錯。科學能幫助我們了解外在
　　　　的事物，但內在世界卻不行。」

父親：「確實，有人吃肉，也有人吃素，我不奢望大家什麼都意
　　　　見一致，但我寧願你信奉一種我不接受的宗教，也不願
　　　　意你盲目信奉一切，這就需要你從理性思考開始，你聽
　　　　懂了嗎？」

　Pi：「我想受洗。」

　　　雖然Pi既是基督教徒，又是穆斯林教徒，還是個印度教徒，甚至在大學中還教授猶太哲學，但Pi認為它們之間並不衝突：「信仰就像一棟房子，裡面有許多房間，懷疑很有益處，懷疑使得信仰充滿生機。畢竟只有經過考驗，才能明確自己的信仰是否足夠堅定。」

　　　在揚·馬特爾的原著中，也用了大量的筆墨來描寫宗教：「在我

出生的宗教裡，為了一個靈魂的戰爭可以像接力賽一樣持續很多個世紀，接力棒在無數代人的手中傳過，對我來說，基督教迅速解決問題的方式令人困惑。如果說印度教就像恆河一樣平靜地流淌，那麼基督教就像高峰間的多倫多一樣匆匆地奔忙。這是一個像燕子一樣迅速，像救護車一樣急迫的宗教。一切都發生得那麼迅速，轉瞬之間便做出了決定。轉瞬之間你就迷失了，或得救了。基督教可以追溯到許多個世紀以前，但是在本質上它只存在於一個時間裡：現在。」[3]馬克斯·韋伯認為：「宗教信仰理論的系統化與救贖方法的理性化是衡量宗教理性化程度的重要標準，而救贖方法的理性化是宗教理性化的關鍵所在。」[4]不同宗教信仰之間並不是絕對對立的，宗教之間可以相互借鑑與互補，最主要的是要從理性、客觀的視角出發，發展為成熟的宗教信仰觀。Pi在海上漂浮的二百多天中，印度教、基督教、伊斯蘭教這三個不同的宗教在不同時期都發揮了巨大的力量，給予了Pi強大的信仰與力量，讓Pi一次又一次突破生理與心理上的雙重侷限，讓其敢於與命運做抗爭，獲得真正的救贖。

二　《少年Pi》中的典型符號

在電影《少年Pi的奇幻漂流》中，出現了許多具有隱喻與象徵性的符號，本小節主要運用電影符號學的相關理論，來對電影中具有「能指」與「所指」雙重意義的典型符號進行分析。

電影符號學是語言學、符號學、電影學三者之間的交叉，電影符

3　揚·馬特爾（Yann Martel）著，姚媛譯：《少年Pi的奇幻漂流》（南京：譯林出版社，2005年），頁91。

4　唐愛軍：〈馬克斯·韋伯論宗教理性化——兼與馬克思的比較〉，《貴州師範大學學報》社會科學版，2017年第3期。

號學是在結構主義語言學家費爾南迪・德・索緒爾的理論基礎上發展起來的。法國的語言學博士克里斯蒂安・麥茨的《電影：語言系統還是語言》開創了電影符號學的里程碑。符號學的著名學者和文章有索緒爾、皮爾斯、羅蘭・巴特的《符號學原理》，羅蘭・巴特在《符號學原理》一書中提出：「內涵系統的能指由外延系統的符號構成。至於內涵的所指，則同時具有一般性、全面性和分散性。可以說，它是意識形態的一部分。……這些所指與文化、知識、歷史密切交融，可以說正是通過它們，世界才進入符號系統。」[5]此外，帕索里尼的《詩的電影》、《現實的書寫語言》，艾柯的《電影符碼的分節》都對電影符號學理論的研究、發展做出了顯著的貢獻。

電影符號學最具影響力的學者當屬法國學者克里斯蒂安・麥茨，他相繼寫出了多篇文章和著作，為電影符號學理論做出了巨大建樹：《電影：語言系統還是語言》、《電影的意義》、《凝視的快感》、《想像的能指》《想像的能指：精神分析與電影》等。麥茨在對電影符號學進行研究的時候提出了以下四點：「一、電影其實是一種表意系統和表達工具，而非一些人們所認為的表達工具或是通訊系統；二、對於『能指』和『所指』的指意關係，普通語言和電影語言也有不同，普通語言中二者的指意關係是任意性的，而電影語言中二者的關係則建立在類似性原則的基礎上；三、電影中不含語素、音素或者詞這類具有離散性的基本結構單元，而普通語言中則包含這類單元；四、電影的表達面存在著連續的特點，所以電影沒有辦法分離出更低層次的組成單元。根據以上四點，麥茨認為電影語言與普通語言不同，不具有語言結構。」[6]

5　羅蘭・巴特（Roland Barthes），王東亮等譯：《符號學原理》（北京：生活・讀書・新知三聯書店，1999年），頁85。

6　陸方：《動畫電影符號學》（北京：科學出版社，2017年），頁30。

　　麥茨的電影符號學理論分為第一符號學（1964-1973年）和第二符號學（1975-1985年）兩個階段。麥茨在一九六四年發表的《電影：語言系統還是語言》標誌著第一符號學的開始。作為羅蘭‧巴特的學生，麥茨在第一符號學階段主要受到索緒爾和羅蘭‧巴特的影響，從結構主義語言學的靜態系統對電影符號進行分析。麥茨在一九七五年發表的《想像的能指》和一九七七年發表的《想像的能指：精神分析與電影》標誌著第二符號學的開始。麥茨在第二符號學階段主要受到弗洛伊德的精神分析理論和雅克‧拉康「鏡像階段」的影響，在拉康「鏡像階段」的基礎上，麥茨提出了「鏡像論」。在第二符號學階段，麥茨主要運用意識形態理論和精神分析理論的動態系統對電影符號進行分析。尼克‧布朗在《電影理論史評》一書中對第一符號學和第二符號學進行了解讀，尼克‧布朗認為：「第二符號學是圍繞著電影觀者與電影影像之間的心理關係而建立起來的。如果說第一符號學是根絕次級過程的範疇提出對符碼的分析，那麼第二符號學則發展了對主體的初級心理過程的分析。這一區分確實表明了符號學從一種結構符號學發展成一種主體符號學的過程。」[7]

　　《少年Pi的奇幻漂流》中便到處充滿隱喻，這也是導演李安故事設置的。特雷弗‧惠特克在其著作《隱喻與電影》中，提出了他對於隱喻的獨到見解：「故事片中充滿著隱喻，這是導演故意設置的。通過對電影中隱喻手法的分析研究，他重新思考了隱喻本身的性質，以及通過隱喻來理解、接受、解釋電影中的視覺形象的各種不同方式，同時還指出電影隱喻的形式原則，以及如何才能認識電影中的隱喻等問題。」[8]

7　尼克‧布朗（Nick Browne）著，徐見生譯：《電影理論史評》（北京：中國電影出版社，1994年），頁164、165。

8　胡中節：〈國際電影研究新動向概述〉，《新美術》2009年第6期。

　　首先，Pi的名字便是一個具有隱喻意義的重要符號。Pi的名字取自於一個泳池，與Pi的叔叔弗朗西斯有著很大的關係：弗朗西斯剛出生時肺積水很嚴重，醫生抓住他腳踝倒過來晃來晃去，才把水給清乾淨。也正因為如此，他才四肢纖細卻有著碩大的胸肌，他靠著身材成了游泳健將。他是Pi父親的摯友，也是Pi的游泳導師，Pi跟著弗朗西斯遊過三次泳，他的教導最後救了Pi一命。弗朗西斯喜歡去莫吉托公共游泳池（Piscine Molitor）游泳，Pi的原名為Piscine Molitor便是來源於這個泳池（Piscine法語意為泳池）。弗朗西斯告訴Pi的父親：「要想讓你兒子有顆純潔的心靈，就要帶他去莫吉托公共游泳池游泳」，Pi的父親對弗朗西斯的這句話十分上心，便將Pi取名為皮辛・莫利托・帕特爾（Piscine Molitor）。

　　在印度，由於皮辛（Piscine）的發音與小便（Pissing）的發音很像，Pi的名字便從優雅的法國游泳池名淪為了骯髒的印度公廁，並且在學校受到了同學們的嘲笑。為了改變這種情況，等到第二年開學的第一天，皮辛在黑板上寫下了自己的名字，並向同學們介紹自己：「早上好，我叫皮辛・帕特爾，大家都叫我Pi，『Pi』是希臘字母表的第16個字母，也在數學領域用來表示圓周與直徑之比，是一個無限不迴圈的小數，常取小數點後兩位，記為3.14——Pi。」Pi在數學課上寫出了π後面的幾百位小數，這也讓他成為了學校的傳奇人物。影片開頭便用了大量的鏡頭來解釋Pi名字的來源，不論是與水有關的泳池，還是無限不迴圈的小數π，都預示著Pi之後將會與水結下不解之緣，並且擁有無限的可能性。

　　其次，Pi在海上漂流過程中經過了一座小島，這個島也是一個具有隱喻意義的重要符號。這個島白天的時候還是一片安寧與祥和，島上到處充滿著綠色，看起來極其富有生機，Pi在島上充饑、洗澡。到了晚上，這個島卻變成了一座「食人島」，湖面上漂浮著魚的屍體、

Pi還在樹上發現了一顆人的牙齒。

　　Pi告訴蒙特婁：「所有的植被、水源、池塘和島嶼本身都是一座食人島。白天，池塘裡都是清澈的水；但到夜裡，池子裡的水通過了某種化學變化變成了酸液，這些酸液溶解了池子裡的魚，嚇得海島貓鼬爬上了樹，理查德・帕克也嚇得跑回船上。而那顆人的牙齒估計是以前有個像我一樣的倒楣蛋，也在這個島上擱淺了，和我一樣覺得自己會在島上度過餘生。但他白天從島上拿到的一切，晚上通通會被收回。想想他在只有海島貓鼬為伴的情況下呆了多久？他會感到多麼孤單寂寞？我只知道最後他死了，島嶼消化了他的血肉，只留下一顆牙齒。我預見到了自己繼續待在島上的下場，孤獨寂寞，被世間遺忘，我一定要重返人世，不成功便成仁。第二天我便著手整備船隻，我儲備了清水，用海藻拼命把肚子填滿，為了解決理查德・帕克的果腹問題，還把儲物櫃裡塞滿了海島貓鼬。我當然不能把他丟下，他會死在這兒的，所以我等她歸來，我知道他不會遲到，理查德・帕克！從那以後再也沒人見過這個漂浮的小島，也沒有文獻記載過那種樹，但如果不是那次停靠，或許我早就死了，而如果沒有發現那顆牙齒，我也會迷失自我，孤獨終老。上帝看似拋棄了我，但他都看在眼裡；看似對我的苦難漠不關心，但他都看在眼裡。當我徹底放棄希望的時候，他賜予了我安寧，並暗示我重新啟程。」

　　德國哲學家弗里德里希・威廉・尼采有一句名言：「當你凝視深淵的同時，深淵也在凝視你。」這座食人島象徵著生存與死亡，白天是「生存」，晚上是「死亡」。食人島給了瀕臨死亡的Pi一線生機，又讓Pi幡然醒悟，繼續踏上漂流的歷程。可以說，Pi是不幸的，這場海難讓Pi失去了所有至親，長期的漂泊使得他身心俱疲；但Pi又是幸運的，在見識到了這個食人島「夜晚吃人」的本質之後，Pi獲得了救贖與重生。

　　最後，影片中所出現的斑馬、猩猩、鬣狗、老虎等動物也是具有隱喻意義的重要符號。在第一個故事中，Pi與斑馬、猩猩、鬣狗和一只孟加拉虎共處於同一艘救生船，鬣狗吃了斑馬和猩猩，老虎理查德・帕克吃掉了鬣狗。

　　而在Pi講述的第二個故事中：「當時廚子和水手已經登上了救生艇，廚子丟給我一個救生圈，把我拉上船，我母親也抓著一捆香蕉上了救生艇。那廚子品行極為惡劣，他吃了一隻老鼠！船上的應急食品夠吃好幾週了，才過了幾天，他抓到一隻老鼠就吃了，他把它晾乾就這麼吃了，禽獸不如。但他也很有辦法，是他提出造一艘木筏來捕魚的主意，要不是他，我們估計撐不了幾天。那個水手就是之前端著肉汁拌飯過來的佛教徒，我們不太能聽懂他說的話，除了他痛苦的哀嚎。他跳上救生艇的時候，摔折了腿，我們盡力處理了傷口，但他的腿傷還是逐漸感染了，廚子說我們得給他截肢，不然他會死的。廚子說他來動手，母親和我則負責按住那個水手，我相信了，只有這樣才能救他。於是，我不斷的說『對不起，對不起』，而他只是看著我，他的眼神真的……我永遠都不明白，為何要讓他受這般折磨，現在我耳邊還是會響起他那句『佛教徒好打發，你可以吃肉汁拌飯。』我們最終還是沒救活他，他死了。一天早晨，廚子第一次釣到了金槍魚，一開始我還不知道他搞了什麼花樣，但母親明白了，我從來沒見過她那麼生氣。『別瞎抱怨，知足吧』，廚子說：『吃得夠多才能活下去，這才是最重要的。』『有什麼重要，你害死他就是為了拿他當魚餌，禽獸。』他突然瘋了似的舉起拳頭向她沖去，而母親重重地抽了他一耳光，我愣住了！當時我以為他會立刻殺了她，但他沒有，他繼續用水手的屍體做餌捕魚，那個水手他的下場和那隻老鼠一樣。廚子是個詭計多端的人，一週之後他又……都怪我，怪我沒抓住一隻該死的烏龜，它從我手上滑走了，廚子過來就朝我的側臉揍了一拳，這一拳打

得我眼冒金星，嘴裡牙齒叮噹作響。我以為他會繼續揍我，但母親開始拼命打他，滿面猙獰地吼叫著『禽獸，禽獸！』她拉著我往木筏游去，『快跳！』我以為她會和我一起來，不然我絕對會留下！不知道當時我為什麼沒讓她先走，我每天都在想這個問題。我縱身一躍，回頭正好看到廚子拿出了刀，而我卻無能為力，只能看著他把她的屍體扔到海裡，鯊魚順著血跡遊過來，我看見他們……第二天，我殺了他，他沒有還手，他知道自己太過分了，即便是他，也覺得太過分了，他把刀子放在了船舷邊上，就像他對水手一樣，我也那麼處理了他，他很醜惡，但始終是個人，他引出了我內心的惡魔，我只能忍受著惡魔的折磨。救生艇上就我一個人，漂越了整個太平洋，我活了下來。」

在影片中，斑馬和水手都摔斷了腿，鬣狗咬死了斑馬和紅毛猩猩。也就是說，廚子就是那隻鬣狗，水手是那隻斑馬，Pi的母親則是那隻紅毛猩猩，而Pi是老虎。在惡劣的生存環境下，「弱肉強食」是自然界生存的不二準則，廚師的暴力引發了Pi的「獸性」。從本質上來說，Pi是老虎理查德·帕克，老虎理查德·帕克也是Pi，Pi一直處於「人性」與「獸性」相互掙扎的「兩難局面」。幸運的是，Pi的「人性」並未完全泯滅，他還是保留了一絲純真與良知，堅守住了生而為人的最後底線。

三　人性與獸性

在Pi的身上，具有「人性」與「獸性」雙重屬性，Pi和那隻名為理查德·帕克的孟加拉虎本質上是一體。Pi在海上漂流的過程中，他的「人性」與「獸性」一直處於相互博弈的狀態。

Pi與理查德·帕克的第一次相遇是Pi拿著肉想要餵老虎食物，Pi想和理查德·帕克成為朋友，幸好Pi的父親及時趕到，才制止了悲劇

的發生。看到Pi的這一行為，Pi的父親不禁質問Pi：「你當老虎是你朋友嗎？這是野獸，不是玩伴。」但Pi對此持不同意見：「野獸也有靈魂的，我從牠們眼裡能看出來。」父親告訴Pi：「野獸不像人，記不住這一點，就會鬧出人命。那隻老虎不是你的朋友，你在牠眼裡看到的不過是自己感情的倒影。」Pi看到的理查德‧帕克眼裡的靈魂，不過是Pi的主觀意識在理查德‧帕克眼中的折射罷了，此時的Pi充滿「人性」的一面，他擁有信仰，崇尚「真、善、美」以及相信世間一切的美好。

當廚子殺死了水手和Pi的母親，Pi「人性」的一面逐漸處於弱勢地位，「獸性」開始佔據主導地位。Pi心中的猛虎蠢蠢欲動，他在刺激下觸發了原始的「獸性」以及人性中「惡」的部分，Pi一直所信奉的倫理道德底線被徹底擊垮，他才做出了殺人的舉動。理查德‧帕克實際上是Pi自我內心的體現，在這場漂流過程中，實際上是Pi與自我內心的博弈，但Pi的內心始終處於「人性」與「獸性」相互交織的複雜局面，時而「人性」佔據主導地位，時而「獸性」佔據主導地位。正是由於Pi身上所具有的「人性」與「獸性」的「雙面性」，Pi才能倖免於難。

少年Pi代表人性中「善」的一面，而老虎理查德‧帕克則代表「獸性」與「惡」的一面。在無數次與大自然的搏鬥中，正是這份「獸性」激發了Pi的求生本能與欲望，Pi最終才得以成功獲救，因此Pi非常感恩在這趟旅途中理查德‧帕克的陪伴，如果沒有理查德‧帕克，或許Pi也不能活下來。

就像Pi在影片中說的那樣：「當我們到達墨西哥海岸時，我都不敢放手讓小船自己漂走，我已經精疲力盡、奄奄一息，怕自己會淹死在這淺淺兩尺的海水中，而希望之光就在這麼近的前方。我掙扎著上了岸，一頭栽倒在沙灘上，沙子很溫暖、很柔軟，就如同貼上了上帝

的臉頰一般，在某個地方，定有一雙眼睛含著滿意的笑。我虛弱得動彈不得，所以理查德‧帕克走在了前面，他伸展了一下四肢，沿著海岸走去。在叢林的邊緣，他止住了腳步，我以為他一定會回頭看我一眼，驕傲地抒平自己的耳朵，為這段旅程畫上一個句號，但他頭也不回地走進了叢林。理查德‧帕克，我兇猛的同伴，讓我生存下來的恐怖伴侶，就這樣從我的生命中永遠地消失了。幾個小時後，我被一個同類發現，不久後他帶來一幫人救走了我。我像個小孩一樣嚎啕大哭，不是因為獲救的激動，雖然這也是事實，而是因為理查德‧帕克離開了我，就這麼走了，我傷透了心。我父親說得對，理查德‧帕克從來沒把我當朋友，即便一起經歷了那麼多，他還是頭都沒回就走了。但我還是相信，他們的眼裡有一些倒影之外的東西，我確定，我能感受到，即使我無法證明。我失去了那麼多，我的家人、動物園、印度、阿南蒂……在印度的那段人生就像是一幕劇，劇終人散，但最讓人痛心的是，我沒能好好道別。我再也沒有機會感謝父親，感謝他教我的一切，告訴他，如果沒有他的教誨，我恐怕就活不了了！雖然理查德‧帕克是一隻老虎，但是我多想告訴他：『都結束了，我們活下來了，感謝你救了我的命，我愛你，理查德‧帕克，你會永遠活在我的心中，但我沒辦法再陪你了。』」

理查德‧帕克的離去，意味著Pi內心「獸性」的隱藏、「人性」的回歸。最終Pi成功地活了下來，並且組建家庭、娶妻生子，過上了最普通、也是最幸福的世俗生活，Pi完成了對我自我意識的追尋，重構了自我信仰。Pi的最終結局也預示了一種美好的理想狀態。

在電影市場上，一些電影由於過於注重藝術價值卻忽略了其商業價值，這類電影往往收獲了不俗的口碑，但票房慘澹，沒有受到市場的認可；而另一些電影則過於注重商業性而忽略了其藝術性，這類電影往往收獲了高額的票房，但口碑不佳。李安導演的電影卻達到了藝

術性和商業性之間的平衡，特別是《少年Pi的奇幻漂流》這部電影，
實現了藝術與商業的雙贏。在藝術性上，電影探討了人性這個具有普
世性意義的主題，獲得了業界內外的廣泛好評；在商業性上，影片在
全球範圍內熱映，收獲了高額的票房。「藝術和商業性的成功並非永
遠相斥的兩極，而是可以走到一起的。『影展黑馬』和『票房黑馬』
的美譽就同時落到了李安的頭上。電影是一種高雅藝術，又更多地屬
於大眾文化。在它身上兼有藝術形式和大眾媒體的雙重性，因而時常
被置於光譜的兩極，無論在光譜的任何一極，都有可能成就其特有的
價值。如先鋒藝術取向或是通俗的商業成功，然而在受到越來越多的
市場衝擊影響的今天，單純憑著一股執著去追求純藝術境界的呼聲，
恐怕要成為曲高和寡的呻吟了。更實在一些的票房收入似乎更能決定
一部影片的成敗或一位導演的勝負。藝術價值或有其主觀的執著，創
作成就或有其客觀的標準，電影藝術創作在經過電影文化界和觀眾的
考驗之後，尤能顯出其藝術價值和創作成就。李安以其在藝術和商業
兩極的周全、諧和，呈現出一種難能可貴的平衡，不僅得到各方立場
的肯定，同時也給我們影界的藝術與商業之爭給出了一個不可爭辯的
答案。電影的藝術性與商業性是可以同時並存，達到平衡的，而且有
必要成為電影自身發展的一種手段。」[9]

《少年Pi的奇幻漂流》立足於全球性視野，採用3D技術，為全球
觀眾帶去了一場視野盛宴，引發了全球觀眾對於這部影片的討論，並
且在藝術性與商業性兩個方面都獲得了巨大的成功。一部電影真正意
義上的成功，應該具備「叫好又叫座」兩重屬性，能夠在藝術和商業
性上都取得一定的成果。李安一直處於藝術與商業的「兩難」之中，
但在李安的作品中，藝術與商業卻實現了雙贏，李安導演的作品也為
之後的電影創作提供了一個可以借鑑的成功範例。

9　墨娃、付會敏：《閱讀李安》（北京：北京大學出版社，2008年），頁91、92。

比利‧林恩的中場戰事
Billy Lynn's Long Halftime Walk

　　電影《比利‧林恩的中場戰事》改編自作家本‧芳汀（Ben Fountain）的同名小說，講述的是美國士兵比利‧林恩在經歷了伊拉克戰爭後，內心所受的創傷。從戰場上回來後，比利‧林恩難以適應現實生活，最終還是選擇了重新回到戰場上。

　　來自美國德州的年輕技術兵比利‧林恩與其他七名突擊小隊成員被 Pi 往伊拉克戰場，在班長施洛姆的帶領下與伊拉克軍人對戰。施洛姆有著豐富的作戰經驗，但他卻死在了這場戰爭中，施洛姆是比利‧林恩的朋友、兄弟、知己、上司。班長施洛姆的死，給比利‧林恩的內心造成了巨大的衝擊。比利‧林恩看到施洛姆身中數彈、倒在了血泊中，不顧對面的槍林彈雨，隻身一人冒著生命危險前去營救施洛姆。比利‧林恩營救施洛姆的畫面被無意中拍到，比利‧林恩成為了美國的英雄軍人，他所在的 B 班被邀請去德州參加一場橄欖球比賽的中場演出。

　　年僅十九歲的比利‧林恩為了給姐姐凱瑟琳‧林恩出氣，打了姐姐的男友，被迫選擇了參軍。從戰場上回來後，比利‧林恩因為這段影片成為了整個美國的英雄和家人的驕傲。在這場橄欖球比賽的中場表演過程中，比利‧林恩接觸到了形形色色的人：阿爾伯特是好萊塢電影的製片人和投資人，他希望將比利‧林恩和 B 班的故事拍成電影，因此阿爾伯特積極與橄欖球隊的老闆諾姆牽線，希望諾姆能夠投

資拍攝這部電影。諾姆原本答應給 B 班的軍人每人十萬美元的報酬，但後來諾姆反悔了，只肯出每人數千美元的報酬，B 班的成員均拒絕了這個低薪的報價，電影的拍攝計畫就此泡湯。

凱瑟琳・林恩希望弟弟比利・林恩能夠回歸現實生活，不要再去打仗了，加上比利・林恩在橄欖球賽場上認識了啦啦隊成員菲姍，比利・林恩愛上了菲姍，因為姐姐和菲姍的緣故，比利・林恩一度產生了想要回歸現實生活的想法。但比利・林恩還是時常懷念與戰友一起打仗的時光，難以適應現實生活，比利・林恩陷入了「回歸生活」還是「重回戰場」的「兩難」抉擇。

B 班的現任班長戴姆看出了比利・林恩的掙扎，他希望比利・林恩能夠重新回到戰場，菲姍也認為戰場才是比利・林恩的歸屬地，最終比利・林恩尊重了自己內心的真實想法，重新回到了戰場。

一　美國的戰爭片

戰爭片一直是美國電影的重要組成部分，自戰爭片誕生以來，便出現了《一個國家的誕生》、《辛德勒的名單》、《拯救大兵瑞恩》、《勇敢的心》、《1917》、《黑鷹墜落》、《亂世佳人》、《喬喬的異想世界》、《戰馬》、《珍珠港》、《狂怒》、《奇愛博士》、《大獨裁者》、《現代啟示錄》、《斯巴達300勇士》、《拆彈部隊》、《灰獵犬號》、《光榮之路》、《美國狙擊手》等經典的戰爭片。所涉及的戰爭包括美國南北戰爭、第一次世界大戰、第二次世界大戰、越南戰爭、溫泉關之戰、伊拉克戰爭等。

由查理・卓別林指導的電影《大獨裁者》（1940年）以第一次世界大戰為背景，用喜劇的方式對希特勒的黑暗統治進行了尖銳的諷刺。由斯坦利・庫布里克指導的電影《奇愛博士》（1964年）講述了

美國與蘇聯兩個國家之間的尖銳矛盾，《奇愛博士》與斯坦利・庫布里克導演的另外兩部電影《2001太空漫遊》和《發條橙》並稱為「未來三部曲」。由斯坦利・庫布里克指導的電影《光榮之路》（1957年）講述了第一次世界大戰時期，德國軍隊與法國軍隊進行了激烈的對戰，在此過程中，主人公陸軍上尉達克斯逐漸認識到了人性的醜陋與戰爭的慘絕人寰。由弗蘭西斯・福特・科波拉導演的《現代啟示錄》（1979年）以越南戰爭為背景，講述了美軍上尉威拉德親眼目睹了民主在長期戰爭中遭受的精神創傷，這讓威拉德感到了巨大的震撼，他開始對戰爭進行反思。由史蒂文・艾倫・斯皮爾伯格指導的電影《辛德勒的名單》（1993年）講述的是波蘭在納粹德國的統治下，猶太人在戰爭背景下的悲慘遭遇，德國商人奧斯卡・辛德勒傾家蕩產買下了一二〇〇名猶太人的姓名，影片充滿著人道主義精神。由梅爾・吉布森指導的電影《勇敢的心》（1995年）年講述的是在冷兵器時期，威廉・華萊士為了實現蘇格蘭人民的自由與平等，最終付出了自己的生命。由史蒂文・艾倫・斯皮爾伯格導演的電影《拯救大兵瑞恩》（1998年）講述了二戰時期，美國傘兵瑞恩被困，美國作戰總指揮 Pi 出了一個一個救援小分隊前去拯救瑞恩，在此過程中付出了巨大的代價。由邁克爾・貝導演的電影《珍珠港》（2001年）以第二次世界大戰當中的珍珠港事件為背景，講述了雷本和丹尼在戰爭背景下的戰友情、兄弟情。由紮克・施奈德導演的《斯巴德300勇士》（2006年）以溫泉關之戰為背景，歌頌了斯巴達城的國王列奧尼達率領三百精兵和數千聯軍對戰數十萬波斯大軍的決心與勇氣。由薩姆・門德斯導演的電影《1917》（2019年）講述了第一次世界大戰時期，兩個年輕的英國士兵前往戰場傳達「立即停止進攻」的指令，通過他們的視角，展現了慘烈的戰爭場景。由塔伊加・維迪提指導的電影《喬喬的異想世界》（2019年）以一個名為喬喬的小男孩的視角來看待二戰時期納粹德國

與猶太人之間的故事，凸顯了反戰與和平的主題。

　　「戰爭與和平是人類永恆的三大主題之一，表現戰爭的文學藝術作品不勝枚舉，以戰爭為題材的影片更是電影藝術園地中的一朵奇葩，受到觀眾和電影藝術家的青睞。電影自法國傳播到美國之後，就和戰爭結下了不解之緣──從『電影之父』格里菲斯（D.W. Griffith）開始，發生在美國短短二百多年歷史中的戰爭，不斷被從不同角度以不同的方式在銀幕上演繹，長盛不衰。之後，好萊塢更是把人類一些發生在未來或者想像中的戰爭也搬上銀幕。陸地戰、海戰、空戰、太空戰；反內戰、反越戰、反法西斯、反恐怖；實戰、虛擬、科幻、暴力、血腥等等，各種戰爭在電影中應有盡有。毫不誇張地說，好萊塢為代表的美國戰爭電影，在世界影壇中獨佔鰲頭。分析美國戰爭電影，其成功的原因很多，拋開投資大、電腦特技卓越等技術性因素之外，我們可以看到，美國影片對戰爭、對戰爭中的人性、對戰爭給人類造成的災難的反思確實獨樹一幟。當然，還有不能不提及的好萊塢戰爭影片中的一貫的娛樂元素。」[1]美國戰爭片一大重要的特徵是：大場面、大製作，通過殘酷的戰爭場面對戰爭進行反思。

　　在李安的戰爭題材系列電影中，展現了多場不同的戰役：《與魔鬼共騎》以美國南北戰爭為背景；《胡士托風波》以越南戰爭為背景；而《比利‧林恩的中場戰事》則是以伊拉克戰爭為背景。李安在自傳中也對南北戰爭提出了自己的見解：「南北戰爭其實是很有意思、也很有意義的一場戰爭。它不僅內涵上是為人權而戰，就戰爭形式來說，它也是人類史上第一次有效使用機械化的現代戰爭武器，從事大規模的戰鬥。當時的人們對此還沒啥經驗，雙方持槍直接對放，比勇鬥狠，全無伏擊、臥倒等躲避槍炮子彈的概念，因應的戰術運用

1　墨娃、付會敏：《閱讀李安》（北京：北京大學出版社，2008年），頁142、143。

更是原始，因此死傷人數特別慘重，一仗下來，成千上萬的死傷屢見不鮮，加特林堡（Gatlinburg）一役，傷亡人數更達五萬，當時的美國人口才不過三千多萬。據估算，南北戰爭造成的傷亡人數，比美國歷來戰爭死亡的人數總和還多。」[2]李安除了對戰爭中現代武器的應用有所研究外，他還對戰爭中的殺人心理學有所涉獵：「我看了《殺人心理學》後才知道，其實面對人開槍並不容易，大多數的人在本性上都做不到。人類中大概只有百分之十到十五的人可以自然地殺人。這種保護人種的天性是與生俱來的，如南北戰爭或拿破崙時代的戰爭，兩軍對陣，近距離開槍，按說至少應該有八成以上的命中率，但都只有少數人倒地，因為大部分的人都沒有正對人開槍，不是往天上打，就是往旁邊射，要不就是裝子彈、救傷兵，假裝很忙地打混。二次大戰中，英美軍方發現這個現象，正視這個問題，於是開始研究殺人心理學。」[3]

　　《比利‧林恩的中場戰事》開片便點明了故事發展的時代背景：「美國今天多了一張新面孔，在槍林彈雨中，一個年輕的士兵在救他的長官，這個畫面已經是家喻戶曉，它被一部丟棄的攝像機拍到。在反聯盟部隊伏擊期間，十九歲的技術兵比利‧林恩被授予銀星勳章，他和 B 班一共八人，在過去兩週進行全國巡演，接受來自民眾的感謝，他們的最後一站就在這兒——達拉斯，他們將在週四的中場表演中和真命天女組合一起。」由於在伊拉克戰爭中救助班長的這一行為被攝影機無意間拍到，比利‧林恩成為了美國全民所追捧的「戰爭英雄」，但成為英雄後，比利‧林恩並沒有感覺這個身份給他帶來榮耀和驕傲；相反，比利‧林恩的內心無比壓抑，內心充滿著戰爭給他帶來的痛苦與掙扎。

2　張靚蓓、李安：《十年一覺電影夢》（北京：人民文學出版社，2007年），頁155。
3　張靚蓓、李安：《十年一覺電影夢》（北京：人民文學出版社，2007年），頁157。

二 比利‧林恩的「反英雄」形象

《比利‧林恩的中場戰事》以伊拉克戰爭為背景，影片塑造了比利‧林恩這樣一個「反英雄」的人物形象，從而凸顯了反戰與反暴力的主題。李安戰爭題材中的主人中都具有「反英雄主義」或「去英雄化」的特點，無論是《與魔鬼共騎》（1999年）中的傑克、《綠巨人浩克》（2003年）中的布魯斯‧班納，還是《胡士托風波》中的艾略特、《比利‧林恩的中場戰事》中的比利‧林恩都具備這一特點。

美國一直是一個推崇民族英雄的國家，英雄主義是美國拓荒精神與「美國夢」的體現，符合的美國主流價值觀念。這些近乎完美的英雄形象往往能夠代表美國的國家形象，充滿了正義感與責任感。這些英雄滿足了人們心目中的理想主義，滿足了美國國民的情感需求，成為了他們的精神寄託。如《阿甘正傳》中的阿甘、《美國隊長》中的美國隊長、《奪寶奇兵》中的印第安那瓊斯博士、《007》系列中的特工〇〇七、《卡薩布蘭卡》中的里克、《正午》中的小鎮警長威爾‧凱恩、《異形》中的蕾普莉、《風雲人物》中的「活雷鋒」喬治等，這些民族英雄都是美國社會所推崇的英雄形象。

「對於普通民眾而言，英雄很多時候就是一個符號。他們認為英雄的話是可信的，但是民眾們更多的時候只是對子彈的威力，或者殺人的感覺感興趣；他們不會關注英雄面對飛來的子彈時會有什麼感覺，也不在意戰鬥中生死搏鬥時的驚心動魄。在消費時代，英雄就是一個潮流的符號，人們用自己的方式消費著英雄，可能在和英雄交流之後，就可以在與自己的朋友的談話中誇耀，我見到某某人了，我和某某說話了，某某告訴我什麼型號的子彈有什麼樣的威力。這就是他們關注英雄的目的，為自己的生活積累些談資。比利只是平靜地面對帶來各種好奇問題的民眾，不慍不火。這時的比利，對於戰爭和人

生，有著高於常人的體驗和認知。」[4]在當下娛樂至上的社會環境中，「英雄」、「明星」、「網紅」等角色更多地是一種符號的象徵，代表著某一時代或者某一階段人們的審美取向。

　　隨著現代化社會的到來，當代觀眾對於英雄形象有了更高的標準和要求，數位化時代不再崇拜一些充滿公式化、模式化、套路化的英雄形象，完美人格的塑造已經不再是英雄主義電影的主流。因此，現在的主流電影市場上出現了更加豐富、多元、立體的人物形象，他們不再是完美無缺的「神」，而是擁有缺點和個性的接地氣的「人」，這些人物形象呈現出一種「反英雄主義」的趨勢。英雄形象經歷了一個從「神性」到「人性」的轉變歷程，《比利・林恩的中場戰事》中的比利・林恩便是這樣一位充滿人性的人物，李安通過對比利・林恩內心的細緻描繪，彰顯了比利・林恩身上的人道主義精神。

　　李安認為：「執導西方電影後，反而讓我第一次自覺到自己是東方導演。雖然在細節血肉上，我要儘量模仿學習西方，做到標準，但在眼光與情感表達的時候，我開始比較自覺。如果又和西方一樣，不但拚不過，也沒有新意，要能夠取勝，就得發揮我們的長處，所以我開始注意如何運用影像、情景，去反映角色的內心世界。」[5]李安在《比利・林恩的中場戰事》中，便注重描繪比利・林恩的內心世界，將其內心所遭遇的痛苦與掙扎刻劃得淋漓盡致。

　　在比利・林恩的身上，充滿了壓抑與叛逆的一面，當比利憑藉在戰場上救助同伴的這一行為成為美國的全民英雄後，比利自己認為卻：「我不是英雄，我只不過做了一件自己應該做的事情。」此時的比利更多地體現出一種普通人的心理狀態，和傳統陽剛、健壯的英雄形象相比，比利・林恩具有孤獨、衝動的弱點。因為一時衝動打了姐

4　王亞光：〈《比利・林恩的中場戰事》：英雄和信仰〉，《當代電影》2019年第1期。
5　張克榮：《華人縱橫天下叢書：李安》（北京：現代出版社，2005年），頁136。

姐的男友，比利被迫選擇當兵；正處於情竇初開的年紀，十九歲的比利內心充滿對愛情的憧憬和嚮往，卻只能在戰場上與槍林彈雨為伴；當他成為戰鬥英雄，回國接受民眾的崇拜時，他卻覺得「真的非常奇怪，我在用最糟糕的一天當做榮譽。」由此可以看出，比利·林恩對國家和國民賦予他的「英雄」身份是缺乏認同感的，而對他自己賦予自己的「普通人」身份卻產生了強烈的認同感。

不僅僅只有主角具有「反英雄」的特徵，電影中的其他「配角」也具有這一特點，比利·林恩的前任班長施洛姆、現任班長戴姆，以及 B 班的每一位軍人都是「反英雄」的代表。雖因戰功接受表彰，但戰場內外的林恩都未發自心底地感受到崇高，戰爭的勝利是戰友拿命換來的，場下的榮譽也是政商聯手做出的一場「戲」，從民眾對他們的真實態度上，他並沒有感覺到自己重要在哪兒。經歷了一遭後反而覺得「還是戰場好」。這是電影和小說一致力圖展現的深切悲涼之處。肉體的死亡常能通過呼吸的停止來表達闡釋，心靈上毀滅卻無處訴諸，因為「英雄」是無法被毀滅的。常人生死常有著明確的界限，但對於林恩來講，他雖然從戰場上生存下來，戰場之外生活的屢遭碰壁，由頭疼、被算計、衝突、與親密之人的隔膜帶來的絕望情緒說明無論在生理上還是心理上，他們與「生」都隔著一堵牆。中場秀同樣是一場戰爭，林恩在成為英雄的一刻也遭逢了大毀滅，他所展現出的「英雄價值」同自己作為個體的信念無法有機統一正是一種「證偽」，反映出的是由意識形態和傳統價值觀念所構築的理想「英雄主義」對普通人的戕害。[6]

當比利·林恩以英雄的身份回歸現實，他卻感到與現實世界格格不入，在見識到了現實的不堪和人性的醜陋後，比利感到非常失望。

6　胡丹妮：〈反諷、「英雄」與家庭關係建構——《比利·林恩的中場戰事》改編研究〉，《電影文學》2019年第6期。

比利在現實中所接觸的人——橄欖球隊的老闆諾姆、啦啦隊成員菲姍所愛的不過是比利‧林恩身上的這個「英雄」符號罷了，愛的從來都不是比利這個人。

　　現實中的人個個都是精緻的利己主義者，這讓比利越發的想要回到戰爭，與隊友並肩作戰。雖然比利一度處於「回歸生活」與「重回戰場」二者之間的「兩難」局面，特別是菲姍的出現讓比利的內心有了想要帶菲姍逃跑的欲望，但比利最終還是選擇了回歸戰場。影片最後有一段比利與菲姍的對話，充分展現了比利內心的矛盾與掙扎：

　　　　菲姍：「天吶，你為什麼要走？」
　比利‧林恩：「任何犧牲在所不惜，職責第一。天吶，我竟然說
　　　　　　　了這句話。」
　　　　菲姍：「我需要你，比利‧林恩。」
　比利‧林恩：「我的每一刻，都是你的。」
　　　　菲姍：「我樂意接受，我想每一分鐘都和你在一起。」
　比利‧林恩：「菲姍，差一點我就帶著你跑掉了。」
　　　　菲姍：「跑掉？你們不是要重返戰場？你是授勳的英雄。」
　比利‧林恩：「沒錯，當然。我說著玩的。好吧，我還要走很長
　　　　　　　一段路，我想我得走啦。」
　　　　菲姍：「我會為你祈禱的。」

　　英雄崇拜是人類最本質的情感之一，是不會消失的，但是對於英雄類型的追求會隨著時代的變化而變化。電影這門綜合的藝術是社會的鏡子，可以看到社會文化中對於英雄主義的需求。電影中傳統的英雄形象只是換了一種存在的方式，由表及裡，從外轉內，由此誕生的「反英雄」形象依舊正面和積極，但是卻更加立體，從某種意義上來

說，也就意味著影片的製作者們更注重對角色內在思想和精神世界的
塑造。在李安電影《比利‧林恩的中場戰事》中的主人公比利‧林恩
這個形象區別於一般的「反英雄」形象，他被人稱為英雄，但是對於
他自己來說卻從不認為自己是個英雄，他對於自己和他人認知的差異
呈現出獨特的內省性和解構性，是一個文學意義上的「反英雄」角
色。[7] 像比利‧林恩這類的「反英雄」形象並不是意味著他們的壞人
或者「反面角色」，而是更多地具有「人性」的弱點，他們的身上依
舊具有著真誠、善良、美好的優點，在意識形態領域依舊扮演著正面
角色、發揮著積極作用。

三　《比利‧林恩的中場戰事》的技術創新

對傳統英雄的解構與重構是影片的一大特色，除此之外，李安還
在技術層面對其進行了巨大的創新。「在各種藝術形態中，電影和電
視是唯一有確定誕生日的藝術，這是因為這種藝術的技術依賴性，電
影藝術的出現源自電影技術的發明。任何一種其他藝術形式也都不會
像影視藝術這樣頻繁地進行技術革新。以電影為例，從無聲到有聲，
從黑白到彩色，從 2D 到 3D，這幾次大的技術革命，都引發了電影語
言和電影美學的革命。」[8] 李安是世界上第一個採用每秒一二〇格、
4k 解析度、3D 立體效果進行拍攝的導演，傳統電影一般採用 2k 的
畫面解析度（1280×1024，共221萬像素），而《比利‧林恩的中場戰
事》採用的是 4k 的畫面解析度（4096×2160，共885萬像素）。為了適
應不同地區的電影市場，李安在進行後期製作時，剪輯了多個不同規

7　李增韜：〈李安電影中「反英雄」形象的構建──以《比利‧林恩的中場戰事》為
　　例〉（杭州：浙江大學傳媒與國際文化學院碩士學位論文，2018年）。
8　張燕菊：《影視鑒賞》（西安：陝西人民出版社，2015年），頁17。

格的電影版本：3D／4k／120幀、3D／2k／120幀、3D／2k／60幀、3D／2k／24幀等。2016年10月14日，影片在紐約國際電影節舉行了全球首映，在全球首映上，電影《比利‧林恩的中場戰事》採用的便是3D／4k／120幀的版本進行放映的。

　　電影技術經歷了從無聲到有聲、從黑白到彩色、從2D到3D的轉變過程，特別是3D電影的出現，極大滿足了當代觀眾的審美需求，從二〇〇九開始，全球範圍內都掀起了一股3D電影的熱潮。二〇九年十二月十六日，由二十世紀福克斯電影公司出品、詹姆斯‧卡梅隆導演的3D電影《阿凡達》在北美上映，自上映之日起，《阿凡達》在全球引發了觀影熱潮，創造了票房神話，成為了一部現象級電影。3D效果讓觀眾感受到了立體化電影的魅力，突破了2D電影在視聽上的侷限性。受到詹姆斯‧卡梅隆《阿凡達》的影響，李安在二〇一二年上映的電影《少年Pi的奇幻漂流》中便首次採用了3D技術，詹姆斯‧卡梅隆在看完《少年Pi的奇幻漂流》後，也對其讚嘆不已。小說《少年Pi的奇幻漂流》曾被公認為「最不可能被改編成電影」的書，以前從未嘗試過3D技術的李安卻勇於挑戰不可能，成功拍出同名3D電影，連開啟3D電影熱潮的卡梅隆都稱讚《少年Pi的奇幻漂流》是一部真正將3D技術融入創作內容的佳作。經過《少年Pi的奇幻漂流》在3D技術創新上的大獲成功，李安的創新步伐邁得更大，在其二〇一六年執導的《比利‧林恩的中場戰事》中出人意料地嘗試了電影史上從未有人使用過的3D+4K+120幀技術組合。若這種旨在增強數字影像時代影院觀影體驗的3D+4K+120幀技術組合被廣泛接受，將不僅把習慣於網路娛樂的新一代觀眾重新吸引回電影院，而且還將對整個電影產業體系產生深遠影響。[9]

9　賴春：〈《比利‧林恩的中場戰事》與李安的創新〉，《電影文學》2017年第15期。

　　從二○○三年的《綠巨人浩克》開始，李安便注意到了技術創新的重要性，開始在電影中大量運用電腦特效。《綠巨人浩克》便是利用數字特效和CG技術（Computer Graphic）進行製作的，這是一部典型的好萊塢式商業電影。二○一二年的《少年Pi的奇幻漂流》更是採用CG技術（Computer Graphic）加3D的形式，李安在這部電影中將技術創新發揮到了極致。《少年Pi的奇幻漂流》中出現的那只孟加拉虎便是用電腦合成的。「《少年Pi》的具體做法將動畫分成兩組：一個是基礎組，動畫師按照李安導演確定的場面調度和動作為帕克（孟加拉虎）製作骨骼肌肉動畫，這一步是關鍵幀動畫，常常要根據實拍老虎的動作一幀一幀修改。第二組是『技術動畫』組，動畫師為帕克添加新的控制層，在影片的情節發展中，孟加拉虎承擔著推進故事發展、形成故事轉折以及最終被神化的精神形象的作用。它也許是一個真就像面部動畫那樣為贅肉和皮毛分別添加動畫控制器。」[10]在CG技術和3D效果的共同作用下，老虎的毛髮、神態都非常逼真，讓觀眾感覺身臨其境，彷彿與少年Pi共同經歷了這場奇妙之旅。

　　二○一六年的《比利‧林恩的中場戰事》更是採用了一二○幀每秒的高幀率技術，給觀眾帶來了更好的觀影體驗，充分彰顯了電影的奇觀化特點，滿足了觀眾的好奇心與儀式感。很多觀眾坦言，之所以會走進影院觀看這部電影，最重要的是受到120幀的高幀率技術吸引。3D／4k／120幀的形式除了讓觀眾感到畫面更加清晰、穩定外，也讓觀眾擁有更強的代入感。電影中有許多關於比利‧林恩的主觀鏡頭和特寫鏡頭，在這些鏡頭中，比利‧林恩身上的毛孔、毛髮、睫毛、瞳孔都非常清晰，跟隨比利‧林恩的主觀感受，觀眾彷彿與主人公一起經歷了那場伊拉克之戰，更能與主人公共情，體會比利‧林恩

10 屠明非：《電影特技教程》（北京：世界圖書出版公司，2013年），頁571。

內心的矛盾與彷徨。除此之外，3D／4k／120幀的技術也對比利‧林恩這個人物形象的塑造、渲染氣氛、烘托氛圍、表現主人公的心理情緒、凸顯主題等方面都產生了巨大的影響。

　　影片採用現實與回憶相互交叉的方法來呈現比利‧林恩的個人經歷，一方面是盛大、熱鬧的橄欖球中場秀；另一方面是殘酷、慘烈的伊拉克戰爭，二者之間鮮明的對比更能凸顯「反戰」的主題。比利‧林恩在見識到了現實世界中人性的複雜之後，才逐漸認識到了真實的自我，最終獲得了成長。3D／4k／120幀技術讓觀眾實現了「沉浸化」觀影體驗，喜主人公之喜、悲主人公之悲，充分進入比利‧林恩的內心世界，與其融為一體。一二〇幀的跨越式前進是許多電影人未曾想過的未來，或曰許多從影多年的人夢過，但止於現實的一個期盼。李安將這個夢照進了現實，《比利‧林恩的中場戰事》是二十一世紀電影文明長河濃墨重彩的一筆，而這種技術美對於電影內容來說，則再次應證了麥克盧漢的「媒介及訊息」的理論。這部電影給觀眾帶來的不僅僅是李安那招牌式的人文情懷與人性的反思，更有每秒一二〇幀放映畫面所帶來的技術震撼之美。該影片一定程度上體現了技術革新的力量與影片故事內容的和諧統一，其電影的美學意義不容小覷。這每秒一二〇幀的電影新技術是否可以改變電影的未來，或許只有時間才可以證明它。李安導演的一二〇幀嘗試，就像為我們打開了電影通向另一種美學藝術鑒賞的大門，期待這扇大門門庭若市。[11]

　　面對東西方文化的巨大差異，在跨文化製作電影時，李安自己曾經這樣描述：「故事本身已經深入我的肺腑，拍電影最重要的是觸動觀眾，而讓人感動的元素是普遍性的，沒有文化與國界之別。」誠如斯言，雖然影片中所反映的時代已經成為過去，但是，對那個特殊時

11 劉錚、洪焱垚：〈電影美學與內容在技術創新中的價值——以李安電影《比利‧林恩的中場戰事》為例〉，《電影評介》2018年第16期。

期的反思仍然在繼續，這種反思所帶來的經驗和教訓，值得東西方共同借鑒。隨著這種反思的繼續，這種交融了東西方哲學和美學的影片，影響了太平洋兩岸的觀眾，成為相容了東西方文化的一個經典。[12]

《比利‧林恩的中場戰事》反映了人類社會的普遍追求：「反戰」與和平，雖然伊拉克戰爭已經過去了許久，但對於戰爭的反思還在繼續。李安在這部電影中更多地關注個體的心理狀態，反映個體在戰爭環境之下的生存困境，這是對經歷了戰爭的個體深刻的人文關懷。

12 墨娃、付會敏：《閱讀李安》（北京：北京大學出版社，2008年），頁130。

雙子殺手

Gemini Man

　　《雙子殺手》講述的是美國國防情報局特工亨利‧布羅根被自己的複製人小克追殺，最終小克從亨利的敵人變為戰友，一起並肩作戰，對抗反派克雷‧魏瑞思的故事。

　　亨利‧布羅根是一名為美國國防情報局效力的狙擊手，作為一名神槍手，他的槍法如神、從未失手，亨利執行完最後一個任務後便想要退休。亨利的最後一個任務是在一輛正在行進的火車上殺死一位名叫瓦萊里‧多莫夫的恐怖分子。亨利的朋友告訴他，那個所謂的恐怖分子瓦萊里‧多莫夫實際上是一位分子生物學家。亨利得知了這一事實後非常氣憤，美國國防情報局的高層竟然為了一己私欲惡意篡改資料，指使自己隨意殺人。

　　美國國防情報局派了一名女特工——丹妮‧紮卡沃斯基前去監視亨利，亨利得知了美國國防情報局高層的這一秘密後，以克雷‧魏瑞思為首的領導派人去亨利的住所追殺他，亨利及時反應過來，逃離了這次追殺，帶著丹妮一起踏上了逃亡之路。

　　克雷‧魏瑞思派去的人都沒把亨利殺死，克雷‧魏瑞思拿出了手中的王牌——亨利的複製人小克。五十一歲的亨利與二十三歲的小克展開了一場生死決鬥，但兩人勢均力敵，這場對陣以雙方負傷而告終。

　　小克既是克雷‧魏瑞思的養子，又是他一手培養出來的殺手。克雷‧魏瑞思做了充足的準備，再次派小克去追殺亨利，在此過程中，

亨利與小克之間培養了特殊的感情。亨利一直用自己的善良去感化身為自己的複製人的小克，小克被亨利感化，看清了克雷・魏瑞思的虛偽本質，選擇和亨利並肩作戰，一起對抗克雷・魏瑞思。

決戰在克雷・魏瑞思與亨利、小克幾人之間展開，最終克雷・魏瑞思一敗塗地，小克拿起槍想要親自殺死克雷・魏瑞思，但亨利阻止了小克的這一行為，最終魏瑞思並沒有死在小克的槍下，而是死在了亨利的槍下。幾個月後，亨利與小克都過上了普通、平凡的世俗生活。

一　「父─子」的對立與和解

《雙子殺手》延續了李安的「父權主題」，對小克與「生父」亨利、小克與「養父」魏瑞斯之間的「父子關係」進行探討。小克通過「弒父」的形式完成了自我認同，父子之間也由對立的關係轉變為和解的關係，這種和解不僅僅是小克與「父親」的和解，更是小克與自己的和解。

從處女作《推手》開始，李安便熱衷於探討父子之間的矛盾，《雙子殺手》也不例外。《推手》（1991年）聚焦於老朱與兒子朱曉生之間的矛盾；《喜宴》（1993年）聚焦於高偉同與高父之間的矛盾；《飲食男女》（1994年）聚焦於老朱與大女兒朱家珍、二女兒朱家倩、小女兒朱家寧之間的矛盾；《冰風暴》（1997年）聚焦於本・胡德與女兒溫迪、兒子保羅，吉姆・卡弗與兩個兒子麥基與桑迪之間的矛盾；《綠巨人浩克》（2003年）聚焦於布魯斯・班納與父親大衛・班納之間的矛盾；《胡士托風波》（2009年）聚焦於艾略特・提伯與父親之前的矛盾；而《雙子殺手》（2019年）聚焦於複製人小克與「生父」亨利、「養父」魏瑞斯之間的矛盾。

（一）小克與「生父」亨利之間的對立與和解

　　小克是亨利的複製人，在影片中承擔著小克「生父」的角色，在遇到小克後，亨利也是把小克當成自己的「親生兒子一般」對待。剛開始，小克與亨利是敵人，但亨利一直對小克進行勸誡，教導小克要向善，小克在與亨利交往的過程中逐漸醒悟過來，最終由「弒父」到與「生父」並肩作戰，小克與「生父」亨利之間也由對立走向了和解。

　　亨利是美國國防情報局的神槍手，在最後一次任務中，亨利想要退休，以求內心的平靜。影片開頭亨利便向好友德爾說出了自己在最後一次任務過程中的感受：「當時有個孩子，很漂亮的小女孩，就站在他旁邊。如果我射偏六吋，她就死定了，你明白嗎？這次我只是運氣好而已，扣扳機的時候，我沒有手感，和平時很不一樣。七十二條人命啊，德爾，這種事情已經開始讓我感到困惑。在內心深處，那感覺就像我的靈魂在隱隱作痛，我只想要一點平靜。」亨利無意中知曉了美國國防情報局高層的秘密之後，被迫踏上了逃亡之路，而追殺自己的正是年輕的自己，這讓亨利感到不可思議，小克與亨利的第一次對決以雙方負傷而告終。

　　在小克第二次追殺亨利時，小克被亨利所擒，但亨利並沒有殺他，而是對其進行了救贖，這讓小克對自我認知產生了巨大的懷疑，小克與亨利之間有了以下對話：

> 亨利：「話先講明白，我不想殺你，但是如果有必要的話，我會動手的。克雷・魏瑞斯都跟你說了我什麼？好，我來跟你說說他，因為我對魏瑞斯先生非常了解。剛開始的時候他是怎麼訓練你的，獵鳥、獵兔子，大概十二歲時就開始打鹿了，我估計在你十九或二十歲的時候，他第一次命令你

對人開槍。聽起來耳熟嗎？好，他要你靠近自己的恐懼，
因為你是一位戰士，須用自己偉大的天賦保護弱小，但他
無法平息你內心的困擾。你總暗自覺得自己與眾不同，覺
得自己像個怪胎。」

小克：「你知道個屁。」

亨利：「小子，我對你可以說是瞭若指掌。你對蜜蜂過敏，不喜
歡香菜，每次打噴嚏都是四次。」

小克：「沒有人喜歡香菜。」

亨利：「你做事細膩、謹慎、自律、頑強，你喜歡拼圖，還會下
棋，對吧？估計還是位高手。可你飽受失眠的折磨，你的
思緒不讓你入睡，即使勉強睡著，還會有夢魘糾纏，那種
三更半夜讓人驚醒、深感絕望無助的夢魘，還有懷疑，那
才是最糟的，讓你心生厭惡。你厭惡懷疑所帶來的軟弱，
真正的軍人信心不會動搖的，對嗎？你唯一覺得好受的時
候，就是俯臥在地上準備扣動扳機的那一刻，只有在那個
瞬間，這世界才可理解。你以為我怎麼知道這些的？」

小克：「我管你呢。」

亨利：「看著我，傻小子！看看我們！二十五年前，你爸用我的
血把我複製了，他用我造就了你，我們的 DNA 完全一
致。他選擇我是因為從未有人像我一樣厲害，他知道總有
一天我會老去，那時你就可以代替我。他一直在騙你，他
跟你說你是個孤兒，全世界有那麼多人，為什麼他偏偏騙
你來殺我。」

小克：「因為我是最厲害的。」

亨利：「你顯然不是，真是固執，我想這是給你的某種慶生儀式
吧。我得死去，還得你親自動手，只要我活著，克雷的實

　　　　驗就不算成功，你就是在為這樣的瘋子扣動扳機。」

　小克：「你別再詆毀他，你想要動搖我的意志。」

　亨利：「我想要拯救你。你多大？二十三歲？還是處子之身吧？
　　　　對，其實你渴望愛情，但卻害怕別人的親近，你怕他們看
　　　　清真正的你，那樣還怎麼可能愛你？於是別人都成了你的
　　　　攻擊目標，而你不過是件武器。」

　　亨利的這段話讓小克逐漸開始醒悟，亨利了解小克內心最深的渴望與恐懼，承擔著一位救贖者的角色。影片的最後給了亨利與複製人小克一個光明的結局，一直沒有名字的小克給自己取了母親的名字——傑克遜，並且向亨利坦言「有些彎路我也想走走」。亨利的複製人小克並沒有走上一條和亨利一樣的路，而是開闢了一條屬於自己的道路，最終小克與亨利由對立走向和解。

（二）小克與「養父」魏瑞斯之間的對立與和解

　　小克與魏瑞斯之間同樣有著複雜的情感，小克既是魏瑞斯的「養子」，也是魏瑞斯花費心血訓練的殺手，小克的任務便是去追殺自己的「生父」亨利。但他在追殺亨利的過程中，逐漸對自我的認知和行為產生了懷疑，通過反抗的方式擺脫了「養父」魏瑞斯對自己的精神控制。剛開始的小克對魏瑞斯是非常信任的，在見識到了魏瑞斯的自私、虛偽後，二人反目成仇，小克由「殺死生父」轉變為「殺死養父」，但小克不忍心親自動手殺死「養父」魏瑞斯，最終魏瑞斯死在了亨利的槍下。魏瑞斯的死也意味著小克與「養父」魏瑞斯之間由對立走向了和解，而這種和解不僅僅是小克與魏瑞斯「父子」之間的和解，更是小克與自己的和解。至此，作為複製人的小克才真正有了自我意識的覺醒。

魏瑞斯派小克追殺亨利失敗後，「父子」之間有一段對話，可以看出魏瑞斯長期以來對小克的精神控制：

小　克：「他很厲害。」

魏瑞斯：「他是最厲害的，所以我才派你去。」

小　克：「我每一步行動他都能預測到，我都已經瞄準他了，但我一扣扳機，他卻不見了，就像個鬼魂一樣。」

魏瑞斯：「你看到他的臉了嗎？」

小　克：「沒有，我在樓梯間通過一面髒鏡子瞄過一眼。」

魏瑞斯：「我以為你會待在屋頂。」

小　克：「本來是，但會被他打到，不得不下來。」

魏瑞斯：「我們平時怎麼訓練的？你要佔據高出，把他逼到牆邊，絕不放過。」

小　克：「我當然知道，整件事情都很奇怪，就很匪夷所思。」

魏瑞斯：「怎麼說？」

小　克：「我也說不清楚，好像置身體外在看一樣。他到底是誰？」

魏瑞斯：「小克，你的困擾和詭異感，是恐懼的化身。不要怨恨它、靠近它、擁抱它，然後克服它。你正遇到瓶頸，孩子，很快就要練成了。」

在小克第二次刺殺亨利失敗後，小克被亨利看穿了自己的內心以及魏瑞斯的虛偽，自此之後，小克與「養父」魏瑞斯走向了決裂。小克終於鼓起勇氣，向魏瑞斯說出了自己心裡真實的想法：

魏瑞斯：「跟我說說，這傢伙有這麼難殺嗎？」

小　　克：「你知道我有多討厭大沼澤公園嗎？老爸。」

魏瑞斯：「什麼？」

小　　克：「在我十二歲以後，每次我過生日你都會帶我去那兒獵
　　　　　火雞，我其實一點都不喜歡。可我不是個孤兒嗎？所以
　　　　　我們又怎麼知道我生日是哪天？可你好像從來都察覺不
　　　　　到，所以我們每年還是照去。」

魏瑞斯：「好，明年生日我們去吃兒童餐。」

小　　克：「好啊，你跟我，還有那些製造我的實驗員，對。」

魏瑞斯：「我一直覺得，你不知情心裡會好受一點。」

小　　克：「好受？你知道我什麼時候才好受嗎？老爸，當我俯臥
　　　　　在地，準備扣動扳機的那一刻，只有那時我心裡才好
　　　　　受。這事連意外都不能算，又不是你把人家肚子搞大
　　　　　了，只好扛起責任把我養大。不是的，你下了決心，讓
　　　　　科學家照著一個人製造出另一個人。」

魏瑞斯：「並不是這樣。」

小　　克：「就是這樣的，然後你居然還派我去殺他，世界上有那
　　　　　麼多狙擊手，你為什麼要派我去？」

魏瑞斯：「他是你內心的陰影，你必須要自己走出來。」

小　　克：「或許你才是我的陰影，你對我說的謊，說我父母把我
　　　　　拋棄在消防局，我相信了。你知道我的感受嗎？」

魏瑞斯：「這是必要的謊言。」

小　　克：「這裡面沒有一件事是必要的，是你決定要對我這麼
　　　　　做。你看不出來我有多不對勁嗎？」

魏瑞斯：「一派胡言，不要忘了你在和誰講話，小克。我經歷過
　　　　　戰役，我看到過士兵崩潰，因為他們扛不起所委任的能
　　　　　力之上的重任。而你不是這樣，我給你的世界安穩又可

靠，我確保給你這一切，你擁有亨利一輩子所沒有的。你有一位關愛、盡責的父親相伴，每天都讓你知道你有多珍貴、多重要，最關鍵的是，讓你擁有亨利的全部天賦，卻不用承擔他的痛苦，我都做到了。不要懷疑，小克，你沒那麼差勁。過來，我愛你，兒子，別對不起自己。」

「養父」魏瑞斯對小克的情感也是非常複雜的。一方面，魏瑞斯把小克當親生兒子一般對待，給了他父愛，這是亨利不曾擁有的；另一方面，魏瑞斯為了滿足自己的私欲，把小克培養成一名頂級殺手，並且派小克去「弒殺」自己的生父，此時的小克更多地是一個試驗品。作為一名複製人，小克具有「人化」與「物化」的雙重屬性，但最終小克避免了成為一名沒有感情的殺人機器，成功找到了自我。

李安對於父親形象的眷戀有其現實原因，受到中國傳統文化、臺灣本土文化以及美國文化等多種文化的影響，李安缺乏歸屬感與安全感，因此用了大量的作品來表達自己的「歸鄉情結」與「戀父情結」。李安在自傳中說道：「我可以處理電影，但我無法掌握現實。面對現實人生，我經常束手無策，只有用夢境去解脫我的挫敗感。在現實的世界裡，我一輩子都是外人。何處是家我也難以歸屬，不像有些人那麼的清楚。在臺灣我是外省人，到美國是外國人，回大陸做臺胞，其中有身不由己，也有自我的選擇，命中註定，我這輩子就是做外人。這裡面有臺灣情、有中國結、有美國夢，但都沒有落實。久而久之，竟然心生『天涯住穩歸心懶』之感，反而在電影的想像世界裡面，我覓得暫時的安身之地。」[1]李安電影融多元文化於一身，李安

<hr>

1　張靚蓓、李安：《十年一覺電影夢》（北京：人民文學出版社，2007年），頁298。

電影通過豐富的文本內容和作者、明星、產業因素的輔助，獲得了影視跨文化傳播的成功。無論拍攝東方題材的影片還是西方題材的影片，李安總能遊刃有餘，從文化衝突的縫隙中找尋到媾和的關鍵點。他善於選取在地文化身份深刻的不同文化之間的衝突與媾和並存，在文化身份調適與平衡的過程中，自我的困惑是不可避免的，關鍵在於如何在其中對衝突進行調和，並展現各自文化的特質。李安的電影作品打造了文化身份認同的多維化衝突和雙向型媾和，形成了李安電影的獨特景觀。[2]

二　對人工智慧與複製技術的倫理反思

李安在《雙子殺手》中對人工智慧（Artificial Intelligence）時代出現的複製技術進行了倫理反思，通過複製人小克尋找「自我」的過程來表達對於個體價值、個體命運的思考。相比於此前諸多影片的成功，李安新作《雙子殺手》似乎成為其創作的一個拐點。這個拐點甚至不能單一的說是李安的拐點，某種意義上，可能是整個好萊塢和世界電影生產模式的拐點。以往高投入高產出的好萊塢模式和類型策略，遭遇了一次市場檢驗的挫傷。儘管我們現在還不能據此說明這種模式和類型策略是在新情境下的經驗失敗，但其表現在技術進步與故事乏力間的恆久矛盾再次得到凸顯。由此也再次將聚焦的目光投向內容和形式誰更重要的二元追問。在人類——超人類——後人類的闡釋進程中，李安選擇了在技術和倫理的邊界試探。並借超人類的覺醒顯示了人類中心主義的價值堅守和人文關懷。3D／4K／120幀技術的繼

2　李睿：〈衝突與媾和：李安「父親三部曲」文化身份認同研究〉（蘭州市：蘭州大學文學研究所碩士論文，2020年5月）。

續推廣和拆解電影邊界的努力，仍然需要未來市場的證明。[3]

複製（Clone）又被稱之為無性繁殖，一九九六年七月五日小羊多利（Dolly）的複製意味著複製技術取得了重大突破，但也引發出了關於倫理邊界、道德邊界等問題的爭議。特別是複製人的出現，勢必會對原有的人類秩序和規則發起挑戰，造成社會的動亂與不安。

李安並不是第一個對人工智慧與複製技術進行倫理反思的導演，人工智慧與複製技術也引起了許多導演的關注與思考。由斯坦利・庫布里克指導的科幻電影《2001太空漫遊》（1968年）被譽為是「現代科幻電影技術的里程碑」。由雷德利・斯科特指導的動作科幻電影《銀翼殺手》（1982年）中刻劃了一群與人類有著相同功能的複製人，並且主人公戴克還與女複製人墜入情網。由詹姆斯・卡梅隆導演的動作科幻片《終結者》（1984年）塑造了一個由施瓦辛格扮演的，名為「終結者」的賽博格殺手。由羅賓・威廉姆斯導演的愛情科幻片《機器管家》（1999年）講述了機器人愛上人類的故事。由安迪・沃卓斯基和拉娜・沃卓斯基共同導演的動作科幻電影《駭客帝國》（1999年）講述了現實世界被電腦人工智慧系統控制，從而反映出人工智慧對現實世界造成的巨大破壞。由史蒂文・斯皮爾伯格指導的未來派科幻電影《人工智慧》（2001年）聚焦於機器人與人類之間的矛盾。由亞歷克斯・普羅亞斯指導的現代科幻電影《我，機器人》（2004年）聚焦於人與機器之間如何建立聯繫。由安德魯・斯坦頓指導的科幻動畫電影《機器人總動員》（2008年）講述了機器人瓦力與機器人夏娃之間的愛情故事。由尼爾・布洛姆坎普指導的動作科幻電影《超能查派》（2015年）講述了人工智慧機器人「查派」與人類世界的互動，「查派」是一個與眾不同的人工智慧機器人，也是世界上第一個自我意識覺醒的

3　張蔚：〈權力戰爭、倫理邊界、技術迷思：評李安《雙子殺手》〉，《電影評介》2020年第19期。

機器人。由亞歷克斯‧嘉蘭導演的科幻驚悚片《機械姬》（2015年）講述了人類對智能機器人進行「圖靈測試」的故事。

電影《雙子殺手》中的小克便是一位複製人。多利羊於一九九六年被複製出來，而亨利也成為了那只羊，魏瑞斯以亨利為原型，複製出了亨利的複製人小克。本片的反派魏瑞斯，他用金援把生物學家多莫夫引去西方國家，用亨利的 DNA 培育出了複製人小克，並將小克視如己出，把他訓練成完美的殺手。而多莫夫在複製技術上取得了重大突破──人類 DNA 改造實現量產的方式，多莫夫想讓士兵更強悍、更機敏，但魏瑞斯卻想創造出一群沒有良知與人性的戰鬥機器。

作為影片的最大反派，魏瑞斯基本的喪失了良知與人性，他只想製造出一群沒有弱點、堪稱完美的戰鬥機器。但完美本身便存在著悖論，影片最終以魏瑞斯死於亨利之手而結束，臨死之前，魏瑞斯說出了自己複製亨利的初衷：

> 魏瑞斯：「亨利，我不知道你幹嘛這麼生氣？你是靈感之源，你
> 　　　　知道我是怎麼想到的嗎？你沒事吧？海夫吉戰役，看到
> 　　　　你身手卓越的樣子，我真希望部隊裡的人都像你一樣優
> 　　　　秀。我很想知道是否能實現，你該感到榮幸。」
> 亨　利：「你該去死。」
> 魏瑞斯：「你親眼目睹過戰場，暴行肆虐，朋友們被裝在棺材裡
> 　　　　運回國。如果有更好的辦法，我們為何要容忍這種事？
> 　　　　瞧瞧我們的創造，他有著我們兩人。你難道不覺得你的
> 　　　　國家擁有完美版本的你嗎？」
> 亨　利：「完美的我不存在，他也是。世上根本不該有完美版本
> 　　　　的人。」
> 魏瑞斯：「不該嗎？他本來要去葉門的，拜你所賜，這個我們製

造的冷血鐵人，會被人生父母養的人取代。這人能感受
疼痛與恐懼，就如我們要殺的恐怖分子一樣充滿弱點，
而你卻告訴我那樣更好。」

亨　利：「那為什麼不複製個軍團出來。」

魏瑞斯：「是啊，為什麼不呢？想想看我們可以拯救多少美國家
　　　　庭，沒人的子女需要再去送死，不會再有老兵因為
　　　　PTSD（創傷後壓力症候群）而自殺，我們可以讓整個
　　　　世界更加安全，卻不用承受任何傷痛。所以，我到底傷
　　　　害誰了？」

亨　利：「你講的可是人啊，克雷。」

魏瑞斯：「亨利，這是雙子做過最人道的事了。」

小　克：「你到底製造出了多少個我？」

魏瑞斯：「你是唯一的，小克。他是件武器，而你是我兒子，我
　　　　愛你，和任何父親愛自己的孩子一樣。」

小　　克：「我沒有父親，再見，克雷。」

亨　利：「別這樣。」

小　　克：「不然我們還能怎麼樣？揭發他？他們不會審判他的，
　　　　也不會關閉他的實驗室，我們現在就得做個了結。」

亨　利：「嘿，看我，看著我，你扣下這扳機，你的內心就不再
　　　　完整，永遠不能復原。不要，鬆手，給我，被鬼魂糾纏
　　　　的滋味不好受，相信我。」

羅西・布拉伊多蒂在《後人類》一書中指出：「後人類理論是一
個生殖性的工具，幫助我們重新思考，在一個被稱為『人類紀元』的
生物遺傳時代，在人類已經成為可以左右地球上一切生命的一種地質

學力量的歷史時刻，人類的基本參考單元究竟是什麼？」[4]對於人類社會而言，後人類時代的到來具有雙面性。一方面，它帶來了全新的歷史機遇，滲透到了社會生活的方方面面，全新的技術給經濟、政治和文化帶來了飛速的發展；另一方面，它也是一個巨大的挑戰，它以全新的形態出現，對人們以往的認知和傳統的技術發起挑戰，我們需要警惕過度使用技術給人類造成的破壞——它模糊了倫理道德的邊界。

　　哲學家羅西・布拉伊多蒂認為：「真正意義上的進化業已降臨，科技也在經歷社會轉化，如何完成更好的大眾普及，這完全掌握在人們自己手中，我們需要謹慎而有智慧地對待科技。這就是人文學的事業，我們以哲學的解決方式介入，令人們不必驚惶失措。」[5]電影作為一種重要的傳播媒介，能夠利用視聽的方式將人工智慧的優缺點以更加生動、直觀的形式呈現在世人面前，以此來警示人類用更加謹慎、理性的態度去使用科技。

三　全球化語境下的跨文化傳播

　　《雙子殺手》在技術層面延續了《比利・林恩的中場戰事》的創作技術，影片以每秒 120 格、4k 解析度、3D 立體效果進行放映，在全球化語境下實現了跨文化傳播。影片中對於「父子關係」、人工智慧、道德倫理的關注是人類普遍面臨的問題，除了延續其一貫的主題外，李安還致力於在技術層面對其進行創新，積極融入世界文化。

4　羅西・布拉伊多蒂，宋根成譯：《後人類》（鄭州：河南大學出版社，2016年），頁7、8。

5　吳璟薇、許若文：〈基因編輯與後人類時代的科學倫理——專訪哲學家羅西・布拉伊多蒂〉，《國際新聞界》第41卷第4期（2019年4月）。

　　在傳統文化與現代文化、東方與西方兩種視角、商業與藝術的對立中，李安似乎找到了一條融合之路，同時滿足了東西方文化的需要，收獲了全球觀眾的喜愛。在李安的電影中，展示了多元文化並存的文化奇觀，既展示了中華民族傳統的儒家思想與道家思想，又展示了西方社會所普遍追求的自由、平等、獨立等主流價值觀。「傳統文化的內容博大精深，從其具體形式上來說，各種思想觀念倫理道德、教育、宗教儀式、文學藝術、科學技術、典章制度、文獻典籍乃至衣食住行、風俗習慣、風土人情等，都是傳統文化的內容。從某種意義上來說，把文化因素融入電影的敘事中，就是把這些形式視覺化，讓它們和電影的故事緊密結合，水乳交融。從自己的切身體會出發，李安在進行電影創作的時候，並沒有單純展現這些文化的奇觀，而是從東西方觀眾的視角，用一種陌生化的審美角度，關注彼此的文化，由兩者的差異和衝突構建故事，形成戲劇衝突。這樣，通過李安電影的這面鏡子，西方看到了神秘的東方，東方也一定程度上了解了西方，滿足了兩種迥異的文化傳統中人們的好奇心。」[6]

　　二○○○年的《臥虎藏龍》開啟了一個新的世界文化現象，讓西方觀眾了解到了中國的武俠故事與武俠精神。在打入世界文化的過程中，李安也提出了自己對於中西方文化的看法：「在中西互動的過程中，我覺得彼此的關係應該是給與取（give & take）。當你給出自己文化的同時，也要調整一些不太適用的東西，才能交換西方（對方）的東西。當你拿取時，同時也在給予，它是取中也給，給時也取；它不是單向的，不只是對抗，也是一種交流：這個糾結的過程，當然是一種文化對抗，但沒有對抗，就沒有新意。常常現象的發展在前，人在後面跟著反應。現在的這些爭執，是因為也許人們沒在前頭看到一些

6　墨娃、付會敏：《閱讀李安》（北京：北京大學出版社，2008年），頁25。

新情勢正在發生。我認為我們別老想著自己被美國文化壓抑，只想著要保存自我的文化習慣，事實上我們也正在打入世界文化，正在影響世界文化。我覺得一個真正的進步，在於你能夠看到自己也是這個創造過程中的一分子，你個人所做的一切，也正是世界文化的一部分。文化現象擁有許多的可能性及轉折，不要只是守舊、反彈；不要只在事情發生後，才跟著去回應；應該站出來，去作為新的世界文化發展中的一分子。」[7]在東方文化與西方文化的互動中，這既是一種交流，又是一種對抗，二者是相輔相成、不可分割的。東西方文化在對抗中交流、在交流中創新、在創新中發展，這是一個雙向互動的過程。在西方文化與東方文化的交流中，往往是西方文化佔據主導地位。但現代世界是瞬息萬變的，文化的發展亦是如此，東方文化也呈現出突發猛進的趨勢，日益躋身於世界文化之林。

　　由此可見，跨文化傳播的過程中，既有碰撞，又有融合，更重要的是超越。超文化（trans-culture）的構建，是跨文化的極高境界，即通過文化元素的重新排列組合，構建起一個全新的文化空間，看似荒謬，不合現實邏輯，但卻會使得不同文化群體在心理上達成共鳴，取得認同──超越單一文化的侷限，拓展多元文化溝通的空間。霍爾認為，超越文化的核心在於「無意識」，即在交流之前沒有任何預設的文化偏見。需要指出的是，構築超文化的過程不是將各種元素進行簡單的重組，而是一個昇華的過程。最後得出的是1+1>2的結果。好比煉鋼，不是將各種金屬簡單熔合，而是要鍛煉出鋼的強度和精度。[8]在現代化語境之下，跨文化傳播已經成為了一個全球性的現象。

　　作為東方文化與西方文化溝通的橋樑與媒介，李安電影中的東西

7　張靚蓓、李安：《十年一覺電影夢》（北京：人民文學出版社，2007年），頁290。

8　孫曉斯：〈李安電影與跨文化傳播〉（廣州市：暨南大學新聞學研究所碩士論文，2014年）。

方文化的碰撞與融合是其一貫的主題。在東方文化融入世界文化的過程中，應該警惕以局部思維和局部眼光看問題，用全球化的視野來看待文化的發展。不能僅僅立足於本土文化，而應該站在全球化的立場，用正面、積極地態度迎接世界文化。李安便是這樣一位一直致力於創新與發展的導演，因此，他的電影在全球化語境之下的跨文化傳播方面取得了巨大的成功。

後序

　　「眼睛是心靈的窗戶。」這句名言是義大利文藝復興時期畫家達文西從人物畫的角度來說的。而我們發現，早於他一千多年，中國的孟子就已經從「識人」的角度把這個啟發說得非常清楚了。

　　孟子說：「觀察一個人，再沒有比觀察他的眼睛更好的了。眼睛不能掩蓋一個人的醜惡。心中光明正大，眼睛就明亮；心中不光明正大，眼睛就昏暗不明，躲躲閃閃。所以，聽一個人說話的時候，注意觀察他的眼睛，他的善惡真偽能往哪裡隱藏呢？」

　　我試圖從李安中的「眼睛」探索他的心靈。他的「眼睛」就是他的電影，他用電影的方式，用畫面用色彩用移動的鏡頭展示出他溫良、忠厚的心靈。他的心靈是中和的、平衡的，不急不慢、不高不低、不左不右，他把一切對立極端的兩難境界拉向中間，化解一切矛盾。

　　「幸福的家庭都是相似的，但不幸的家庭各不相同。」我們來套用托爾斯泰在《安娜‧卡特尼娜》中的一句名言：「經典的電影都是相似的，但不幸的電影各不相同。」

　　李安的自身也是處處兩難，他是一個華人，接受過中國傳統的文化教育，同時他又在美國接受過高等教育，接受二種不同文化，他無時無刻都處在兩難的文化語境中。從他的第一部電影開始，「兩難結構」一直伴隨著他的作品，這是李安的獨到之處，也是他成功的因素，我們有理由相信，李安在他的以後的電影中繼續保持他的「兩難」和「未知」的思考，使他的電影越來越走向國際，直達人心。

李安導演作品年表*

一九九一年
《推手》（*Pushing Hands*）

出品：臺灣「中央電影公司」　　編劇：李安

類型：劇情　　　　　　　　　　主演：郎雄、王萊

片長：一〇五分鐘　　　　　　　攝影：林良忠

製片地區：臺灣　　　　　　　　剪接：Tim Squyres、李安

上映時間：一九九一年十二月七日　藝術指導：Scott Bradley

對白語言：漢語普通話、英語　　服裝設計：Elizabeth Jenyon

監製：徐立功　　　　　　　　　作曲：瞿小松

導演：李安　　　　　　　　　　錄音：Tom Paul

得獎紀錄：

第二十八屆金馬獎最佳男主角、最佳女配角、評審團特別獎

第三十七屆亞太影展亞太影展最佳影片

第三十七屆法國亞眠影展法國亞眠影展最佳處女作導演、最佳影片獎

一九九二年國際天主教電影視聽協會臺灣分會金炬獎最佳影片

* 參考張靚蓓整理之李安年表。

一九九三年
《喜宴》(*The Wedding Banquet*)

出品：臺灣「中央電影公司」　　編劇：李安、馮光遠

類型：同性　　　　　　　　　主演：郎雄、歸亞蕾、趙文瑄

片長：一○六分鐘　　　　　　攝影：林良忠

製片地區：臺灣、美國　　　　剪接：Tim Squyres、李安

上映時間：一九九三年八月四日　藝術指導：Steve Rosenzweig

對白語言：漢語普通話、英語　服裝設計：Michael Clancy

監製：徐立功　　　　　　　　作曲：Mader

導演：李安　　　　　　　　　錄音：Tom Paul

得獎紀錄：

第四十三屆柏林國際電影節金熊獎

第三十屆臺灣電影金馬獎最佳影片、最佳導演、最佳原創劇本、最佳男配
角、最佳女配角

一九九三年美國西雅圖國際電影節最佳影片

第十屆美國獨立精神獎最佳長片、最佳編劇

一九九四年
《飲食男女》（*Eat Drink Man Woman*）

出品：臺灣「中央電影公司」

類型：劇情

片長：一二四分鐘

製片地區：中國、美國

上映時間：一九九四年八月三日

對白語言：漢語普通話、英語

監製：徐立功

執行製片：藍大鵬

導演：李安

編劇：王蕙玲、李安、James Schamus

主演：郎雄、歸亞蕾、吳倩蓮、張艾嘉、趙文瑄

攝影：林良忠

剪接：Tim Squyres

藝術指導：李富雄

服裝設計：陳文綺

作曲：Mader

錄音：Tom Paul

美食顧問：林慧懿、施建發、林昌城

得獎紀錄：

第七屆臺北電影獎優秀作品獎

第三十九屆亞太電影展最佳作品、最佳剪輯獎

第七十七屆大衛格里菲斯獎最佳外語片獎

一九九四年臺灣十佳華語片第一

一九九五年

《理性與感性》（*Sense and Sensibility*）

出品：哥倫比亞電影公司

類型：劇情

片長：一三六分鐘

製片地區：美國、英國

上映時間：一九九五年十二月十三日

對白語言：漢語普通話、英語

監製：Lindsay Doran

導演：李安

編劇：Emma Thompson，改編自 Jane Austen 的同名小說

主演：Emma Thompson、Hugh Grant、Kate Winslet、Alan Rickman

攝影：Michael Coulter

剪接：Tim Squyres

藝術指導：Luciana Arrighi

服裝設計：Jenny Beavan、John Bright

作曲：Patrick Doyle

錄音：Tony Dawe

得獎紀錄：

第四十六屆柏林影展金熊獎

第六十八屆奧斯卡金像獎最佳改編劇本

第五十三屆美國電影電視金球獎最佳影片、最佳編劇

一九九七年
《冰風暴》（*The Ice Storm*）

出品：福克斯探照燈公司

類型：劇情、家庭

片長：一一二分鐘

製片地區：美國

上映時間：一九九七年九月二十七
　　　　　日

對白語言：英語

監製：Ted Hope、李安、James
　　　Schamus

導演：李安

編劇：James Schamus，改編自
　　　Rick Moody 的同名小說

演員：Kevin Kline、Joan Allen、
　　　Sigourney Weaver、Tobey
　　　Maguire

攝影：Frederick Elmes

剪接：Tim Squyres

藝術指導：Mark Friedberg

服裝設計：Carol Oditz

作曲：Mychael Danna

錄音：Drew Kunin

得獎紀錄：

第五十屆戛納電影節最佳編劇（James Schamus）

第五十一屆英國電影和電視藝術學院獎最佳女配角（Sigourney Weaver）

一九九九年
《與魔鬼共騎》(*Ride with the Devil*)

出品：環球影業

類型：戰爭

片長：一三八分鐘

製片地區：美國

上映時間：一九九九年十一月二十
　　　　　四日

對白語言：英語

監製：Robert F・Colesberry、Ted
　　　Hope、James Schamus

導演：李安

編劇：James Schamus，改編自
　　　Daniel Woodrell 的小說 Woe
　　　to Live On

主演：Tobey Maguire、Skeet
　　　Ulrich、Jewel Kilcher、
　　　Jeftrey Wright

攝影：Frederick Elmes

剪接：Tim Squyres

藝術指導：Mark Friedberg

服裝設計：Marit Allen

作曲：Mychael Danna

錄音：Drew Kunin

得獎紀錄：

一九九九年杜維爾影展美國導演特別成就獎（李安）

二〇〇〇年
《臥虎藏龍》（*Crouching Tiger*）

出品：中國電影合作制片公司

類型：武俠、哲學、愛情

片長：一二〇分鐘

製片地區：中國、美國

上映時間：二〇〇〇年五月十六日

對白語言：漢語普通話

監製：江志強、徐立功、李安

策劃：李少偉、崔寶珠

導演：李安

編劇：王蕙玲、James Schamus、
　　　蔡國榮，改編自主度盧的同
　　　名小說

主演：周潤發、楊紫瓊、章子怡、
　　　張震、鄭佩佩、郎雄

攝影：鮑德熹

武術指導：袁和平

剪接：Tim Squyres

藝術指導：葉錦添

服裝設計：葉錦添

作曲：譚盾

錄音：Drew Kunin

得獎紀錄：

二〇〇一年奧斯卡金像獎最佳外語片、最佳攝影、最佳藝術指導、最佳音樂

二〇〇一年美國金球獎最佳導演、最佳外語片

二○○三年
《綠巨人浩克》（*Hulk*）

出品：環球影業、漫威娛樂

類型：動作、科幻

片長：一三八分鐘

製片地區：美國

上映時間：二○○三年六月二十日
（美國）、二○○三年
十月十日（中國）

對白語言：英語、西班牙語

監製：Avi Arad、Larry
J・Franco、Gale Anne
Hurd、James Schamus

導演：李安

編劇：John Turman、Michael
France& James Schamus，改
編自 Jack Kitby 及 Sian Lee
的漫畫

演員：Eric Bana、Jenifer
Conneily、Sam Eiiott

攝影：Frederick Elmes

剪接：Tim Squyres

藝術指導：Rick Heinrichs

服裝設計：Marit Allen

作曲：Danny Elfman

錄音：Drew kunin

得獎紀錄：

BMI 影視獎最佳電影音樂（Danny Elfman）

二○○五年
《斷背山》（*Brokeback Mountatn*）

出品：焦點影業

類型：劇情、愛情、家庭

片長：一三四分鐘

製片地區：美國、加拿大

上映時間：二○○六年一月三日
（美國）

對白語言：英語

監製：James Schamus、Diana
Ossana

導演：李安

編劇：Larry McMurtry、Diana
Ossana，改編自 E・Annie
Proulx 的同名小說

主演：Heath Ledger，Jake
Gyllenhaal、Anne Hathaway

攝影：Rodrigo Prieto

剪接：Geraldine Peroni、Dylan
Tichenon

藝術指導：Judy Becker

服裝設計：Marit Allen

作曲：Gustavo Santaolalla

錄音：Drew Kunin

得獎紀錄：

第七十八屆奧斯卡金像獎最佳導演、最佳原創音樂、最佳改編劇本

第六十二屆威尼斯電影節金獅獎

第六十三屆美國金球獎最佳導演、最佳影片、最佳歌曲、最佳劇本

第五十九屆英國電影和電視藝術學院獎最佳導演、最佳影片、最佳男配
角、最佳劇本改編

二〇〇七年
《色·戒》(*Lust / Caution*)

出品：焦點影業

類型：劇情、愛情

片長：一四五分鐘

製片地區：美國、中國

上映時間：二〇〇七年十一月一日

對白語言：漢語普通話、上海話、
　　　　　英語、粵語、日語

監製：李安，江志強，詹姆士·沙
　　　姆斯

導演：李安

編劇：張愛玲，王蕙玲，詹姆士·
　　　沙姆斯

主演：梁朝偉、湯唯、王力宏

攝影：羅德里格·普瑞托

藝術指導：樸若木，劉世運

服裝設計：樸若木

得獎紀錄：

第四十四屆臺灣電影金馬獎最佳男演員、最佳影片、最佳改編劇本、最佳
原創電影音樂、最佳新演員、最佳造型設計、最佳導演

第六十四屆威尼斯電影節金獅獎、最佳攝影獎

第二十七屆香港電影金像獎最佳亞洲電影

第二屆亞洲電影大獎最佳男演員

第八屆華語電影傳媒大獎最佳新演員

二〇〇九年

《胡士托風波》（*Taking Woodstock*）

出品：焦點影業

類型：喜劇、音樂

片長：一二〇分鐘

製片地區：美國

上映時間：二〇〇九年八月十四日

對白語言：英語

監製：李安、Patrick Cupo、David Sauers、詹姆士・沙姆斯

導演：李安

編劇：埃利奧特・泰伯、詹姆士・沙姆斯、Tom Monte

主演：迪米特利・馬丁、列維・施瑞博爾、伊梅爾達・斯湯頓

攝影：埃里克・高蒂爾

配樂：丹尼・艾夫曼

剪輯：蒂姆・史奎爾

藝術指導：戴維・葛羅普曼

服裝設計：約瑟夫・G・奧利西

視覺特效：Brendan Taylor

得獎紀錄：

二〇〇九年第六十二屆戛納電影節主競賽單元（入圍）

二〇〇九年挪威電影節競賽單元（入圍）

二〇一二年
《少年 Pi 的奇幻漂流》（*Life of Pi*）

出品：二十世紀福斯電影公司

類型：劇情、奇幻、冒險

片長：一二七分鐘

製片地區：美國、中國、英國、加
　　　　　拿大

上映時間：二〇一一年一月三日

對白語言：英語，泰米爾語，普通
　　　　　話

監製：李安

製片人：吉爾・內特

導演：李安

編劇：大衛・馬戈、揚・馬特爾

主演：蘇拉・沙瑪、拉菲・斯波、
　　　伊爾凡・可汗、阿迪勒・侯
　　　賽因、塔布

攝影：克勞迪奧・米蘭達

藝術指導：戴維・葛羅普曼

服裝設計：Arjun Bhasin

視覺特效：比爾・威斯登霍佛

得獎紀錄：

第八十五屆奧斯卡獎最佳導演、最佳攝影、最佳視覺效果、最佳配樂

第七十屆美國金球獎最佳電影配樂

第六十六屆英國學院獎最佳攝影獎、最佳特殊視覺效果獎

第二十二屆 MTV 電影獎最驚悚表演獎

第三十九屆土星獎最佳奇幻電影、最佳年輕演員

二〇一六年
《比利・林恩的中場戰事》
（*Billy Lynn's Long Halftime Walk*）

出品：博納影業集團

類型：劇情、戰鬥

片長：一二七分鐘

製片地區：美國、中國、英國

上映時間：二〇一六年十一月十一日

對白語言：英語

製片人：Brian Bell、Simon Cornwell、Stephen Cornwell

導演：李安

編劇：讓-克里斯托弗・卡斯特里、Castelli

主演：喬・阿爾文、克里斯汀・斯圖爾特、克里斯・塔克、範・迪塞爾

攝影：約翰・托爾

藝術指導：馬克・弗瑞德伯格

服裝設計：約瑟夫・G・奧利西

視覺特效：Mark O・Forker

得獎紀錄：

第二十屆好萊塢電影獎年度配樂

第二十一屆金衛星獎最佳攝影、最佳視覺效果、最佳剪輯、最佳音效（提名）

二〇一九年
《雙子殺手》（*Gemini Man*）

出品：美國天空之舞製片公司

類型：劇情、動作、科幻

片長：一一七分鐘

製片地區：美國

上映時間：二〇一九年十月十一日
　　　　　（美國），二〇一九年
　　　　　十月十八日（中國）

對白語言：英語

製片人：傑瑞・布魯克海默、唐・
　　　　墨菲

導演：李安

編劇：戴維・貝尼奧夫、比利・
　　　雷、達倫・萊姆克

主演：威爾・史密斯、瑪麗・伊莉
　　　莎白・文斯蒂德、克里夫・
　　　歐文

藝術指導：蓋・亨德里克斯・戴斯

服裝設計：Suttirat Anne Larlarb

視覺特效：比爾・威斯登霍佛

美術設計：John Collins

剪輯：Andrew Leven，
　　　蒂姆・史奎爾

得獎紀錄：

第十八屆美國視覺效果工會獎最佳特效電影視覺效果、最佳真人影片 CG
角色（提名）

參考文獻

一　書籍類

張玉香　李安電影的生活倫理敘事研究
　　　　北京　中國政法大學出版社　2018年

安德烈・戈德羅、弗朗索瓦・若斯特，劉雲舟譯　什麼是電影敘事學
　　　　上海　商務印書館　2005年

阿瑟・阿薩・伯格，鮑世斌譯　通俗文化、媒介和日常生活中的敘事
　　　　江蘇　南京大學出版社　2006年

安德烈・巴贊　電影是什麼，崔君衍譯
　　　　江蘇　江蘇教育出版社　2005年

愛德華・W・薩義德，王宇譯　東方學
　　　　上海　三聯書店　2000年

鄭培凱　《色・戒》的世界
　　　　桂林　廣西師範大學出版社　2007年

遊飛、蔡衛　世界電影理論思潮
　　　　北京　中國廣播電視出版社　2002年

中央電影公司策劃　王惠玲、李安　詹姆斯・夏姆斯編劇　陳寶旭採
　　　　訪　飲食男女
　　　　臺北　遠流出版公司　1994年

《辭海》編輯委員會編　辭海
　　　　上海　上海辭書出版社　1989年

童慶炳　文學理論教程

　　　　北京　高等教育出版社　1992年

馬新國　西方文論史

　　　　北京　高等教育出版社　1994年

胡克、張衛、胡智鋒　當代電影理論文論

　　　　北京　北京廣播學院出版社　2000年

彼得・沃森、朱進東、陸月宏、胡發貴譯　20世紀思想史

　　　　上海　上海譯文出版社　2005年

戴錦華　電影理論與批評

　　　　北京　北京大學出版社　2007年

彼得・畢斯肯德，楊向榮譯　低俗電影：米拉麥克斯、聖丹斯和獨立
　　　　電影的興起

　　　　廣西　廣西師範大學出版社　2006年

本尼迪克特・安德森，吳睿人譯　想像的共同體──民族主義的起源
　　　　與散佈

　　　　上海　上海人民出版社　2011年

彼得・布魯克斯，朱生堅譯　身體活──現代敘述中的欲望對象

　　　　北京　新星出版社　2005年

保羅・利科，汪堂家譯　活的隱喻

　　　　上海　上海譯文出版社　2004年

白睿文　光影語言：當代華語片導演訪談錄

　　　　桂林　廣西師範大學出版社　2008年

查爾斯・泰勒，程煉譯　本真性的倫理

　　　　上海　上海三聯書店　2012年

陳犀禾、聶偉　當代華語電影的文化、美學與工業

　　　　廣西　廣西師範大學出版社　2011年

吉爾·布蘭斯頓，聞鈞譯　電影與文化的現代性
　　　　北京　北京大學出版社　2012年
焦雄屏　新亞洲電影面面觀
　　　　臺北　遠流出版公司　1991年
金丹元　影像審美與文化闡釋
　　　　上海　復旦大學出版社　2010年
克里斯蒂安·梅茨，王志敏譯　想像的能指：精神分析與電影
　　　　北京　中國廣播電視出版社　2006年
克里斯蒂安·梅茨，劉森堯譯　電影的意義
　　　　江蘇　江蘇教育出版社　2005年
卡羅爾·吉利根，肖巍譯　不同的聲音：心理學理論與婦女發展
　　　　馬薩諸塞州　哈佛大學出版社　1982年
柯瑋妮　看懂李安
　　　　臺北　時周文化公司　2008年
羅伯特·阿普、亞當·巴克曼、詹姆斯·麥克雷，邵文實譯　李安哲學
　　　　黑龍江　黑龍江教育出版社　2015年
理查德·麥特白，吳菁、何建平、劉輝譯　好萊塢電影——1891年以
　　　　來的美國電影工業發展史
　　　　北京　華夏出版社　2005年
羅伊·阿斯科特，袁小榮、周凌、任愛凡譯　未來就是現在：藝術、
　　　　技術和意識
　　　　北京　金城出版社　2012年
羅伯特·斯坦姆，陳儒修、郭劼龍譯　電影理論解讀
　　　　臺北　遠流出版公司　2002年
羅莎琳德·赫斯特豪斯，李義天譯　美德倫理學
　　　　江蘇　譯林出版社　2016年

理查德・波列斯拉夫斯基，鄭君里譯　演技六講
　　　　　浙江　新銳文創　2014年
路易斯・賈內梯，焦雄屏譯　認識電影
　　　　　北京　世界圖書出版公司　2007年
勞拉・穆爾維，鐘仁譯　戀物與好奇
　　　　　上海　上海人民出版社　2007年
羅伯特・麥基，周鐵東譯　故事
　　　　　天津　天津人民出版社　2014年
羅鋼、劉象愚　文化研究讀本
　　　　　北京　中國社會科學出版社　2000年
李澤厚、劉綱紀　中國美學史
　　　　　安徽　安徽文藝出版社　1999年
李安　《臥虎藏龍》：包含完整電影劇本的李安電影寫照
　　　　　紐約　新市場圖書公司　2001年
盧非易　臺灣電影：政治、經濟、美學（1949-1994）
　　　　　臺北　遠流出版公司　1998年
李達翰　一山走過又一山──李安・色戒・斷背山
　　　　　臺北　如果出版社　2007年
李達翰　李安的成功法則
　　　　　臺北　如果出版社　2008年
李道新　中國電影文化史1905-2004
　　　　　北京　北京大學出版社　2005年
李天鐸　臺灣電影：社會與歷史
　　　　　重慶　亞太圖書出版社　1997年
劉小楓　個體信仰與文化理論
　　　　　四川　四川人民出版社　1997年

魯曉鵬　文化‧鏡像‧詩學

　　　　天津　天津人民出版社　2002年

劉成漢　電影賦比興

　　　　北京　中國傳媒大學出版社　2011年

李銀河　女性主義

　　　　山東　山東人民出版社　2005年

李思默　女性主義視域下王蕙玲影視作品的女性形象研究

　　　　陝西　西北大學　2014年

邁克爾‧吉姆爾、邁克爾‧梅斯納，丁雯譯　男性的世界

　　　　上海　上海人民出版社　2013年

米歇爾‧福柯，劉北成、楊遠嬰譯　瘋癲與文明

　　　　北京　生活‧讀書‧新知三聯書店、1999年

米歇爾‧福柯，王楊譯　精神疾病與心理學

　　　　上海　上海譯文出版社　2014年

墨娃、付會敏　閱讀李安

　　　　北京　現代出版社　2005年

馬以鑫　接受美學新論

　　　　上海　上海學林出版社　1998年

尼爾‧蘭道、馬修‧弗萊德里克，王幼怡譯　影視導演成長記錄

　　　　北京　機械工業出版社　2014年

尼爾‧波茲曼，章豔譯　娛樂至死：童年的消逝

　　　　廣西　廣西師範大學出版社　2009年

R.W. 康奈爾，柳莉、張文霞、張美川、俞東、姚映平譯　男性氣質

　　　　北京　社會科學文獻出版社　2003年

珊迪‧弗蘭克，李志堅譯　編劇的內心遊戲：成功影片的故事形式

　　　　北京　人民郵電出版社　2014年

斯圖亞特・霍爾，徐亮、陸興華譯　表徵──文化表象與意指實踐
　　　　上海　商務印書館　2003年
斯拉沃熱・齊澤克，方杰譯　圖繪意識形態
　　　　江蘇　南京大學出版社　2002年
蘇珊・桑塔格，程巍譯　疾病的隱喻
　　　　上海　上海譯文出版社　2003年
宋家玲、宋素麗　影視藝術心理學
　　　　北京　中國傳媒大學出版社　2010年
張斌寧　電影作為批評實踐
　　　　重慶　重慶大學出版社　2020年
阿多諾，王柯平譯　美學理論
　　　　上海　上海人民出版社　2020年
祁志祥　中華傳統美學精神
　　　　上海　上海人民出版社　2018年
鄒元江、張賢根　美學與藝術研究
　　　　武漢　武漢大學出版社　2017年
虞吉　中國電影史
　　　　重慶　重慶大學出版社　2017年
潘知常　中國美學精神
　　　　南京　江蘇人民出版社　2017年
趙嵐　電影美學
　　　　重慶　重慶大學出版社　2016年
李波　電影藝術
　　　　成都　四川大學出版社　2016年
艾略特・杜里奇、陳望衡　比較美學二輯
　　　　武漢　武漢大學出版社　2016年

陳明華　華語電影敘事的文化身份
　　　　上海　暨南大學出版社　2016年

約翰奈斯・艾赫拉特，文一茗譯　電影符號學
　　　　成都　四川大學出版社　2015年

周清平　電影審美：理論與實踐
　　　　北京　新華出版社　2013年

何燕李、柳改玲、楊怡　性別詩學下的電影研究
　　　　成都　四川大學出版社　2013年

余秋雨　藝術創作論
　　　　上海　上海教育出版社　2005年

張靚蓓、李安　十年一覺電影夢
　　　　北京　人民文學出版社　2007年

胡文仲　超越文化的屏障
　　　　北京　外語教學與研究出版社　2004年

祖曉梅　跨文化交際
　　　　北京　外語教學與研究出版社　2015年

斯圖亞特・霍爾，鄒威華譯　文化身份與族裔散居、收入羅鋼、劉象
　　　　愚編　文化研究讀本
　　　　北京　中國社會科學出版社　2000年

阿雷恩・鮑爾德溫、布萊恩・朗赫斯特、斯考特・麥克拉、邁爾斯・
　　　　奧格伯恩、格瑞葛・斯密斯著，陶東風等譯　文化研究導論
　　　　北京　高等教育出版社　2004年

李小江　性別與中國
　　　　上海　上海三聯書店　1994年

瞿明安　隱藏民族靈魂的符號：中國飲食象徵文化論
　　　　昆明　雲南大學出版社　2011年

韋森　文化濡化、文化播化與秩序化與制度變遷
　　　　上海　上海人民出版社　2003年
中央電影公司策劃，王惠玲、李安、詹姆斯‧夏慕斯（James
　　　　Schamu）編劇、陳寶旭採訪　飲食男女——電影劇本與拍
　　　　攝過程
　　　　臺北　遠流出版公司　1994年
王歡　生態女性主義研究
　　　　哈爾濱　哈爾濱工程大學出版社　2019年
戴桂玉　生態女性主義視角下主體身份研究
　　　　北京　中國社會科學出版社　2013年
大衛‧利明、愛德溫‧貝爾德著，李培茱等譯　神話學
　　　　上海　上海人民出版社、1990年
約瑟夫‧坎貝爾，張承謨譯著　千面英雄
　　　　上海　上海文藝出版社　2000年
安妮‧普魯克斯，宋瑛堂譯　斷背山
　　　　北京　人民文學出版社　2006年
蘇國勳、張旅平、夏光　全球化：文化衝突與共生
　　　　北京　社會科學文獻出版社　2016年
揚‧馬特爾，姚媛譯　少年 Pi 的奇幻漂流
　　　　南京　譯林出版社　2005年
羅蘭‧巴特，王東亮等譯　符號學原理
　　　　北京　生活‧讀書‧新知三聯書店　1999年
陸方　動畫電影符號學
　　　　北京　科學出版社　2017年
尼克‧布朗著，徐見生譯　電影批評史論
　　　　北京　中國電影出版社　1994年

張克榮　華人縱橫天下叢書：李安
　　　　北京　現代出版社　2005年
張燕菊　影視鑒賞
　　　　西安　陝西人民出版社　2015年
屠明非　電影特技教程
　　　　北京　世界圖書出版公司　2013年
羅西・布拉伊多蒂，宋根成譯　後人類
　　　　鄭州　河南大學出版社　2016年

二　期刊類

張　成　李安的技術伽力及美學創獲
　　　　世界電影　2021年第6期
徐　輝　李安作品的印式解讀──以《少年派的奇幻漂流》和《比
　　　　利・林恩的中場戰事》為例
　　　　電影評介　2021年第21期
楊宗曉　在華語電影世界市場的逆境中思考李安的電影路徑
　　　　文藝爭鳴　2021年第6期
張　蔚　權力戰爭、倫理邊界、技術迷思：評李安《雙子殺手》
　　　　電影評介　2020年第19期
何柏駿、呂琪　「伍德斯托克」的誤會與前文本改編
　　　　電影文學　2020年第14期
霍戰朝、峻冰　新技術革命時代電影本體美學啟示錄──以2010年以
　　　　來李安作品為例
　　　　電影評介　2020年第13期

姬景聚　關於李安電影美學風格的研究
　　　　電影文學　2020年第12期

李力、王若璩　技術融合・審美嬗變・和解主題──從李安的《少年
　　　　派的奇幻漂流》到《雙子殺手》
　　　　電影新作　2020年第2期

周　粟　《雙子殺手》引發的「李安悖論」與對現實感的救贖──擊
　　　　破阻礙沉浸式電影發展的「第四面牆」
　　　　藝術評論　2020年第4期

馬廣洲　李安電影《雙子殺手》觀眾審美期待失衡研究
　　　　電影文學　2020年第7期

王　聖　從文化衝突、文化翻譯到世界主義論──李安電影的文化
　　　　邏輯
　　　　四川戲劇　2020年第3期

張　斌　HFR／3D 電影的奇幻漂流──《雙子殺手》與電影的未來
　　　　想像
　　　　藝術評論　2019年第12期

王冰冰　新技術革命時代的電影「危機」──從《雙子殺手》談起
　　　　藝術評論　2019年第12期

曹文慧　論李安電影東西方觀眾的共同接受
　　　　電影文學　2019年第10期

楊　帆　技藝雙生：由《比利・林恩的中場戰事》觀照浸入式數字體
　　　　驗技術
　　　　電影評介　2019年第4期

趙楠樂子　論李安電影的情感共鳴──以《比利・林恩的中場戰事》
　　　　為例
　　　　電影文學　2019年第1期

丁峰、欒淩菲、理查德・安德森　電影製作者能從李安電影中學到什
　　　麼？——電影感知視角下的案例研究
　　　當代電影　2019年第1期

王玉良　歷史重構與文化訴求：新世紀以來李安電影的美學傾向
　　　四川戲劇　2018年第3期

吳冠軍　「只是當時已惘然」——對《色・戒》十年後的拉康主義重訪
　　　上海大學學報　社會科學版　2018年第1期

孟　君　動力與懸置：電影的兩種技術變革與美學取向
　　　現代傳播——中國傳媒大學學報　2017年第10期

晁　霞　李安「父親三部曲」的荒謬美學特徵
　　　青年記者　2017年第26期

劉　允　李安電影中的中西文化衝突與彌合研究
　　　電影評介　2017年第13期

李　勇　電影技術的維度——由李安新片《比利・林恩的中場戰事》
　　　說開去
　　　當代電影　2017年第4期

張一凡　《少年派的奇幻漂流》的文化融合
　　　電影文學　2017年第1期

於　帆　《比利・林恩的中場戰事》：「沉浸式體驗」電影的一次探索
　　　電影藝術　2017年第1期

吳　僑　好萊塢式東方夢：李安電影藝術美學新論
　　　電影文學　2016年第24期

趙志奇　意識形態與電影敘事——以李安的中國題材電影為例
　　　當代電影　2016年第8期

索微微　東西融合視角下李安電影的審美特徵研究
　　　電影評介　2016年第6期

潘　樂　李安電影的多元文化主題解讀
　　　　電影文學　2016年第3期

李淨昉、侯傑　影像中的戰爭書寫與性別敘事——以《色·戒》為例
　　　　鄭州大學學報　哲學社會科學版　2015年第3期

薛　峰　顯幽燭隱　洞察神韻——評《跨界的藝術：論李安電影》
　　　　浙江傳媒學院學報　2014年第6期

王　靜　解構電影《胡士托風波》中的二元對立
　　　　電影文學　2014年第21期

張妙珠　解析李安電影的悲劇情懷
　　　　電影文學　2014年第13期

閔媛春　試論李安「家庭三部曲」中「家」的影像表達
　　　　電影評介　2014年第11期

何世劍　李安電影美學思想三題
　　　　電影文學　2014年第11期

範若恩、黃鷥　「鏡花水月」與「天地不能久」：李安的中國宗教精
　　　　神對《少年 Pi 的奇幻漂流》的重塑
　　　　上海大學學報　社會科學版　2014年第2期

陳林俠　大眾敘事媒介的文化競爭力與李安的意義
　　　　文藝研究　2014年第2期

程敏、王冠　李安電影對中國電影國際文化傳播的啟示
　　　　西南民族大學學報　人文社會科學版　2013年第10期

向　宇　從離散敘事到跨族裔想像——論李安電影創作
　　　　當代電影　2013年第9期

羅　薇　李安電影中女性角色的隱喻性讀解
　　　　當代電影　2013年第8期

章柏青　華語電影的東方視野與國際視野——以李安電影為例談華語

電影走向世界

藝術評論　2013年第7期

王　婧　從多元文化語境下的掙扎到世界中的棲居——論李安與《少年派的奇幻漂流記》

浙江傳媒學院學報　2013年第3期

向　宇　文化中國的影像建構及其矛盾——論李安電影的中國想像

上海大學學報　社會科學版　2013年第3期

曠新年　《色‧戒》：意識形態的糾結

海南師範大學學報　社會科學版　2013年第4期

徐　臻　話語與人文精神：《少年派的奇幻漂流》研究

電影評介　2013年第5期

王　楠　李安的《分界線》：三十年細說從頭——丹‧柯林曼教授訪談

藝術評論、2013年第3期

朱　其　《少年派的奇幻漂流》的三重敘事

藝術評論　2013年第3期

葉基固　去疆域化的語鏡解構：李安電影的「長尾理論」

現代傳播（中國傳媒大學學報）　2013年第2期

向　宇　拒絕觀看的身體：李安電影的同性戀再現

浙江傳媒學院學報　2013年、第1期

李　駿　《少年派的奇幻漂流》：二元敘事與象徵意蘊

電影新作　2013年第1期

向　宇　國族想像與性別敘事——論李安電影的中國再現

電影新作　2012年第4期

裴亞莉　風景與李安電影的欲望呈現

文藝研究　2012年第7期

杜瀟梟　李安電影意境的營造
　　　　浙江傳媒學院學報　2012年第3期

孟春蕊　情感與理智的人性命題——李安電影的精神內核　海南師範
　　　　大學學報
　　　　社會科學版　2011年第6期

陳　輝　兩岸三地華語電影現代性與文化認同之比較——以張藝謀、
　　　　徐克、李安為例
　　　　文藝評論　2011年第11期

杜華、黃丹　「家」的寓言：李安電影對中國傳統文化的隱形書寫
　　　　當代文壇　2011年第1期

高曉雯　李安電影的女性主義分析　寧夏大學學報
　　　　人文社會科學版　2010年、第5期

劉思思　李安電影中父親身份的象徵意蘊
　　　　理論與創作　2010年第3期

劉思思　李安電影中父親原型的文化意義
　　　　文藝爭鳴　2010年第6期

袁萍、齊林華　戀父、審父、弒父的宿命糾纏——李安電影文本的一
　　　　種症候閱讀　南昌大學學報
　　　　人文社會科學版　2009年第6期

吳迎君　「馬賽克主義」的面孔——文化研究視域中李安電影的總體
　　　　特徵
　　　　南京藝術學院學報　音樂與表演版　2009年第2期

王音潔　餐桌文化與禮樂儀式——李安「父親三部曲」中的日常中國
　　　　北京電影學院學報　2009年第1期

葉基固　體現民族文化傳統中的意境說——試析李安電影的理性與感性
　　　　當代電影　2008年第8期

鐘平丹　電影：從《色戒》到色相──李安創作談綜述
　　　　北京電影學院學報　2008年第1期

馮　欣　《色‧戒》敘事的意識形態分析
　　　　電影藝術　2008年第1期

王　敏、游媛媛　論李安電影的東方美學特徵
　　　　求索　2007年第12期

陳犀禾、曹瓊、莊君　跨文化文本和跨文化語境──李安電影研究
　　　　動態
　　　　電影藝術　2007年第3期

孫慰川　試論李安《家庭三部曲》的敘事主題及美學特徵
　　　　南京師大學報　社會科學版　2007年第1期

張　澂　構築多元文化認同的影像世界──評李安電影的文化特性
　　　　當代電影　2006年第5期

喻群芳　李安電影中的「戀父情結」
　　　　當代電影　2005年第4期

黃文傑　李安華語作品文化解讀
　　　　北京電影學院學報　2003年第3期

宋婷婷　進入龍的世界──導演李安談《臥虎藏龍》
　　　　北京電影學院學報　2002年第4期

力　子　融合中西之長　創造完美電影──李安訪談錄
　　　　當代電影　2001年第6期

力　子　李安生平與創作年表
　　　　當代電影　2001年第6期

彭吉象　全球化語境下的中華民族影視藝術　現代傳播
　　　　北京廣播學院學報　2001年第2期

李　灝　翟石磊　基於集體主義與個體主義價值觀的中美思維模式的

反思

中國礦業大學學報　社會科學版　2010年第4期

崔新建　文化認同及其根源

北京師範大學學報　社會科學版　2004年第4期

孫慰川　亞洲銀幕：跨文化的作者與跨國界的電影

江蘇社會科學　2006年第3期

李雲霄　禮儀、道德與情感——《胡士托風波》的文化內涵

國外文學　2019年第4期

石　鳴　揚・馬特爾：以想像力為生

三聯生活週刊　2013年第2期

李東然　少年派的奇幻漂流

三聯生活週刊816期　2012年11月

唐愛軍　馬克斯・韋伯論宗教理性化——兼與馬克思的比較

貴州師範大學學報　社會科學版　2017年第3期

胡中節　國際電影研究新動向概述

新美術　2009年第6期

王亞光　《比利・林恩的中場戰事》：英雄和信仰

當代電影　2019年第1期

胡丹妮　反諷、「英雄」與家庭關係建構——《比利・林恩的中場戰事》改編研究

電影文學　2019年第6期

賴　春　《比利・林恩的中場戰事》與李安的創新

電影文學　2017年第十七期

劉　錚、洪焱垚　電影美學與內容在技術創新中的價值——以李安電影《比利・林恩的中場戰事》為例

電影評介　2018年第16期

吳璟薇、許若文　基因編輯與後人類時代的科學倫理——專訪哲學家
　　　　羅西‧布拉伊多蒂
　　　　國際新聞界　第41卷第4期

三　學術論文類

劉　柳　李安電影中的跨文化傳播現象分析
　　　　曲阜　曲阜師範大學藝術學理論研究所碩士論文、2015年
李增韜　李安電影中「反英雄」形象的構建——以《比利‧林恩的中
　　　　場戰事》為例
　　　　杭州　浙江大學傳媒與國際文化學院碩士學位論文　2018年
李　睿　衝突與媾和：李安「父親三部曲」文化身份認同研究
　　　　蘭州市　蘭州大學文學研究所碩士論文　2020年5月
孫曉斯　李安電影與跨文化傳播
　　　　廣州市　暨南大學新聞學研究所碩士論文　2014年

四　網路資料

見 IMDb、網址：http://www.imdb.com
見中文電影資料庫、網址：http://www.dianying.com
見百度百科、網址：http://www.Baidu.com

藝文采風 1306043

李安電影美學

作　　者	汪開慶　劉婕妤	
責任編輯	陳宛妤	
特約校稿	陳相誼	

發 行 人	林慶彰
總 經 理	梁錦興
總 編 輯	張晏瑞
編 輯 所	萬卷樓圖書股份有限公司
	臺北市羅斯福路二段 41 號 6 樓之 3
	電話 (02)23216565
	傳真 (02)23218698

發　　行	萬卷樓圖書股份有限公司
	臺北市羅斯福路二段 41 號 6 樓之 3
	電話 (02)23216565
	傳真 (02)23218698
	電郵 SERVICE@WANJUAN.COM.TW
香港經銷	香港聯合書刊物流有限公司
	電話 (852)21502100
	傳真 (852)23560735

ISBN 978-986-478-935-1

2023 年 10 月初版

定價：新臺幣 400 元

如何購買本書：

1. 劃撥購書，請透過以下郵政劃撥帳號：
　　帳號：15624015
　　戶名：萬卷樓圖書股份有限公司
2. 轉帳購書，請透過以下帳戶
　　合作金庫銀行 古亭分行
　　戶名：萬卷樓圖書股份有限公司
　　帳號：0877717092596
3. 網路購書，請透過萬卷樓網站
　　網址 WWW.WANJUAN.COM.TW

大量購書，請直接聯繫我們，將有專人為您
服務。客服: (02)23216565 分機 610

如有缺頁、破損或裝訂錯誤，請寄回更換

國家圖書館出版品預行編目資料

李安電影美學 / 汪開慶, 劉婕妤著.-- 初版.--
臺北市：萬卷樓圖書股份有限公司, 2023.10
　面；　公分.-- (藝文采風；1306043)
ISBN 978-986-478-935-1(平裝)

1.CST: 李安　2.CST: 電影片　3.CST: 電影美學
4.CST: 影評

987.01　　　　　　　　　　　　112014169